紅色影像

1930—1950

司蘇實 編著　顧棣 顧問　王雁 策劃

商務印書館

紅色影像　1930－1950

編　　著：司蘇實

責任編輯：徐昕宇

出　　版：商務印書館（香港）有限公司
　　　　　香港筲箕灣耀興道3號東滙廣場8樓
　　　　　http://www.commercialpress.com.hk

發　　行：香港聯合書刊物流有限公司
　　　　　香港新界大埔汀麗路36號中華商務印刷大廈3字樓

印　　刷：中華商務彩色印刷有限公司
　　　　　香港新界大埔汀麗路36號中華商務印刷大廈14字樓

版　　次：2012年10月第1版第1次印刷
　　　　　© 2012商務印書館（香港）有限公司
　　　　　ISBN 978 962 07 5609 2
　　　　　Printed in Hong Kong

目 錄

序

司蘇實

　　紅色影像，是指在中國共產黨領導的軍隊中逐步形成，在抗日戰爭和解放戰爭中發揮過重要作用，並對新中國的攝影至今發揮着重要影響的影像體系。紅色影像之所以成為值得專門研究的影像體系，是因其具有明確的指導思想，風格獨特，隊伍成規模、有建制、管理有序，並且發展連續而持久，影響廣泛而深遠。

　　中國的紅色影像主要形成於 20 世紀 30 年代中期，以攝影先驅沙飛明確地提出"攝影武器論"思想，並投身抗日戰爭實踐為標誌。紅色影像與西方攝影幾乎同時進入到使用小型相機到生活現場直接捕捉的階段。但面對民族危亡，紅色影像從一開始，便把目標十分明確地指向喚醒民眾、抵禦外族侵略、實現全民族解放的戰爭實踐之中，十分明確地將相機當作一種特殊的武器來使用，並因此與西方同行形成明顯的區別。

　　紅色影像之所以重要，在於其植根於具有數千年深厚文化傳統的中國哲學思想體系，在於其深受興盛於新舊政權交替時期的左翼文化思潮影響，也在於其緊密地結合社會實踐，在攝影術之實與藝術的內在表述之虛的衝突之中，成功地探索出一條獨到的表現途徑，並使以後深受其影響的中國攝影，與西方眾多攝影表現形式相比，體現出獨特的個性特徵。

　　這種具有獨特風格的影像體系主要在中國共產黨領導的軍隊——特別是以晉察冀軍區為主體的八路軍中形成和發展，有客觀的原因，更有不容忽視的人的因素。一是沙飛，頭腦清醒，為理想忘我犧牲，堅定地扛起"攝影武器論"大旗，在抗戰爆發的第一時間投身抗日最前線；一是聶榮臻，

十分重視、全力支持沙飛以相機為武器參與抗戰。

　　沙飛沒有止步於自己的拍攝實踐，還培養出大批攝影人才，並依靠這批充滿獻身精神的攝影人才，創立起一支管理有序、分佈廣泛、效率甚高的攝影體系。他們創建了《晉察冀畫報》等數十種圖片傳媒，在極其艱苦的條件下堅持出版，將影像盡可能傳播到每一個角落；沙飛十分重視影像檔案管理，極有遠見地在殘酷的戰爭環境中培養專職檔案管理人員，使這些影像完整、條理地保存到今天。

1. 美學理念的探索與戰爭需求的衝突

　　拍攝中國的圖片幾乎從攝影術誕生之時便已出現，只不過那是伴隨着清廷日益沒落，西方列強爭先瓜分中國的屈辱歷史開始的。1839 年誕生的攝影術，正是伴隨着 1840 年的鴉片戰爭進入中國的。拍攝者身份不一，目的也不一樣。記載人文風貌、秀麗山川、經歷見聞者有之；記載所作所為、遊覽獵奇、合影留念者有之；竊取物產資源、政治情報甚至生造故事藉此炫耀吹牛者也有之。無論這些攝影師出於甚麼樣的動機，無論他們怎樣地編排擺弄，這些照片無一例外地承載了大量的歷史信息，使我們在關注百餘年前奇異風情的同時，得以品咂拍攝者與被攝者之間的社會關係，進而去理解更深層次的歷史事實。這與攝影術誕生之際西方人寄攝影以厚望的記錄功能完全吻合。

　　20 世紀初，隨着攝影器材的日漸普及，越來越多的中國人開始接觸攝影。與西方人不同，基於傳統文化理念的影響，中國人並不滿足於照片自截了當的記錄功能，總希望攝影能在記錄的基礎上，進一步產生含蓄內在的藝術魅力，直至各種各樣的理性訴求。這種願望使本來以記錄見長的攝影開始出現變化，並激發了中國人對攝影術的美學探索。最早被人們普遍認可的探索途徑，大概就是模仿繪畫營造意境的各種手段了。至 1937 年抗日戰爭全面爆發之前，山川雪霧、樹影水波、美女倩照、花鳥魚蟲題材成為中國攝影的主流追求。

宏觀地看，這種探索與西方同時期的同類探索異曲同工，不過民族風格不同而已。問題在於，攝影與繪畫的本質區別並不在這裏。雖然二者都建立在二維平面的基礎之上，攝影的本質在於記錄影像——拍攝下來的景物可以從平面的意義上取代實物，並因此可以起到實證的作用（筆者用"絕對再現"來表述）；繪畫的本質只能是描繪影像——描繪得再精確也只能是相似。在藝術的再現領域，繪畫的描繪因為不可能絕對化，越接近真實越受推崇，描繪本身就具備了藝術的成份（特別在攝影術誕生之前）；而攝影的再現過於簡單，已經談不上甚麼藝術了。

事實上，因為攝影術的"絕對再現"可以取代實物的重要特性，攝影早已超越了二維平面的藝術範疇，它的最主要價值，恰恰是攝影術一誕生人們便格外看重的實證屬性——記錄的功能。這才是攝影的個性、攝影藝術的個性，是攝影有別於所有藝術形式或技術形式的特性。在人類社會的萬千應用技術當中，攝影術的這種具備了"絕對"性質的記錄功能是絕無僅有、無可替代的，也因此最有價值，最應該充分利用。特別在 20 世紀 30 年代初，日本帝國主義已經侵佔了東三省並覬覦全中國，四萬萬同胞處在水深火熱之中，攝影要充分發揮記錄、傳播功能，包括發揮建立在這種與人類社會緊密聯繫的記錄、傳播功能之上的藝術感召能力，才是正途。

2. 紅色影像在戰亂中萌生

上世紀 20 年代，圖片印刷技術已經比較普及。早在 1900 年，號稱"革命黨機關報之元祖"的《中國日報》[1]，就開始刊載新聞圖片；1911 年創辦的《警報》[2]；1915 年創刊的《新青年》雜誌都已開始使用新聞圖片。到 1922 年共產黨機關報《嚮導》週刊創刊，已經十分重視圖片宣傳[3]，1926 年創刊的中共廣東區委機關報《人民週刊》還專門出版過攝影畫刊，這當為中共創辦的報刊中最早的攝影畫刊了。1926 年，時任國民黨中央代理宣傳部長的毛澤東[4]，就在中國國民黨第二次全國代表大會的宣傳報

1　1900 年 1 月 25 日在香港正式創刊，陳少白為第一任總編輯兼社長。

2　武昌起義爆發，上海曾出現"望平街小報"群，各種小報不下 30 餘種，主辦者有有同盟會、光復會等革命團體。朱少屏受託在上海籌組《鐵筆報》和《警報》，《警報》於 1911 年 10 月 10 日在上海創刊，柳亞子主持筆主編。

3　《嚮導》至 1927 年 7 月 18 日停刊，5 年時間出版了 201 期，期間兩次集中刊發圖片報道，一次是五卅慘案，一次是萬縣慘案。

4　第一次國共合作時期，毛澤東依據中國共產黨的決定以共產黨員身份加入國民黨。

告中明確地指出："中國人不識文字者佔 90% 以上，全國民眾只能有一小部分接受本黨的文字宣傳，圖畫宣傳乃特別重要"，他認為當時的宣傳"偏於市民缺於通民，偏於文字缺於圖畫"[5]。時任東征軍政治部主任的周恩來[6]，在其親自起草的《戰事政治宣傳大綱》裏更明確地提出："多備精美圖片及畫片，沿途分給人民，作宣傳之媒介"，"應攜帶照相機，沿途拍照戰時情形及兵民聚歡等照片，並趕快沖洗，沿途陳列於軍民聯歡會中，或以之贈送各界代表。"[7]但當時，照片的拍攝仍處在比較原始的階段，需聘請照相館拍攝，或由少數回國華僑、知識分子革命者用自帶相機就便拍攝等。李大釗 1919 年創刊《少年中國》[8]時，著名工人運動領袖蘇兆征就親自拿起相機出去拍照；同盟會會員，曾參加《時事畫報》編輯工作的潘達微和兒子潘世彥 1923 年在廣州開辦寶光照相館參與革命；中共兩廣區黨委委員阮嘯仙少年時期就喜愛攝影，1927 年響應號召拿起相機拍攝工人運動，等等，1927 年四一二事變後，攝影工作也進入低潮。

紅軍時期，戰鬥頻繁，條件極為艱苦，但紅軍中的攝影工作沒有停頓。在 1929 年 6 月 25 日頒發的《中共六屆二中全會宣傳工作決議案》中，便有："黨報須注意用圖畫及照片介紹國際與國內政治及工農鬥爭情形……"的文字。

紅軍初建時期在部隊中創辦的報紙不下 30 種，多為油印，只有少數幾份如《紅星報》[9]、《紅色中華》[10]等為鉛印，採用照片極少。那時也有人拍攝了照片，例如 1927 年 12 月廣州起義時工人赤衛隊的照片、毛澤東和朱德在全國根據地第一次代表大會上的照片、1931 年紅七軍到達湘贛邊區集會的照片、1932 年紅軍打下漳州繳獲敵人飛機的照片等。[11]

隨着幾次反圍剿的勝利，紅軍的隊伍和根據地不斷擴大，攝影工作開始活躍，一個突出的特點就是將戰鬥中繳獲敵人的攝影器材，交給會攝影的人使用。例如 1931 年春季第二次反圍剿中繳獲的一台相機，就交給剛從上海撤回任紅一軍團政委的聶榮臻使用。聶榮臻留法時學會攝影，用這台相機拍攝了不少紅軍活動的照片；1932 年紅一軍團攻打漳州時繳獲了幾台相機，交與時任某師參謀、師幹部教導隊隊長的耿飆使用。耿飆背着盡

5　伍素心著《中國攝影史話》，遼寧美術出版社 1984 年。

6　1925 年廣東革命政府東征時期，以黃埔軍校學生軍和粵軍為右路軍，由校長蔣介石統領，周恩來任政治部主任。

7　原載《廣東文史資料》第 22 輯第 16 頁。

8　少年中國學會由李大釗等人聯合各界青年有志之士創辦，1919 年 7 月 1 日在北京正式成立。《少年中國》月刊是學會會刊，由李大釗主編，1924 年 5 月停刊，共出 4 卷，48 期。

9　中國工農紅軍總政治部出版，1931 年 12 月創刊於江西瑞金。1933 年夏，鄧小平被調到紅軍總政治部任秘書長，不久便擔任了《紅星報》主編。

10　1931 年 12 月 11 日創刊，第二次國內革命戰爭時期中國共產黨在革命根據地創辦的第 1 份中央機關報，鉛印，4 開單張。1937 年 1 月 29 日改名《新中華報》。

11　伍素心著《中國攝影史話》，遼寧美術出版社 1984 年 10 月第 1 版。

可能多的膠捲、相紙、顯影定影藥水行軍打仗，洗出的照片大都是一吋、兩吋[12]，留下十分珍貴的影像史料。1933 年，曾在家鄉開過照相館的蘇靜調任紅一軍團司令部參謀，聶榮臻將一台相機交給他使用。1936 年 5 月，紅軍在寧夏繳獲一台 4 吋大相機和一批乾版，蕭華把相機交給蘇靜使用。

蘇靜為後人留下了許多極為珍貴的影像史料，例如《朱德在紅軍機槍訓練班講話》）、《紅小鬼歌舞隊》（1936 年陝北）、《改編東渡出師抗日》等。抗戰開始後，蘇靜還拍攝了《平型關大戰中八路軍的機槍陣地》、《八路軍醫生為日俘醫傷》（1937 年 10 月正太路壽陽戰鬥）、《廣陽戰鬥前沿陣地》等，這些照片多是軍史、抗戰史中的重要節點，顯得彌足珍貴。1938 年 3 月，八路軍第 115 師在晉西孝義休整，蘇靜藉此為偵察幹部專門開辦了一個攝影訓練班，學員十幾人，學期一個多月，著名的攝影記者郝世保便是這個訓練班的畢業學員。這是解放區最早舉辦的攝影訓練班。

長征時期，條件極為困難，攝影工作大多停頓。留存下來的一些合影照片，大多是部隊路過城鎮時在照相館拍的。有少量長征途中的照片留存下來，説明還是有人在拍照。例如，耿飆就在長征途中拍了許多照片，如戰場風光、俘虜群和戰利品，更多是為戰友們拍生活照。他非常珍愛這些長征途中的珍貴瞬間，將照片貼到日記中："我久久注視的那些在長征中拍下的照片，許多戰友已經長眠了。"[13] 在紅軍大學學習期間，經組織做工作，耿飆把日記本借給了國際友人艾德加·斯諾。斯諾在《西行漫記》中對長征的描寫，多得力於耿飆的日記，裏面有些照片就是耿飆的作品。[14] 解放後，他通過各種渠道向斯諾打聽日記本的下落，得知日記本交給了丁玲，便託王震向在農場勞動的丁玲詢問，丁玲説斯諾從來沒有給過她。遺失日記本是耿飆終生的遺憾。[15]

紅軍到達陝北後，條件逐步改善，攝影工作也隨之發展起來。鄧發1937 年 9 月任中共駐新疆代表兼八路軍駐新疆辦事處主任，他在 1938 年 9 月回到延安參加六屆六中全會，以及 1939 年夏從新疆經西安撤回延安時，都拍了照片。2006 年，這些照片由其家人編輯成圖冊出版。冉如 1937 年 3 月，西安紅軍聯絡處處長李克農送給童小鵬一台照相機並教會

12 《中國紅色攝影史錄》檔案篇 "解放區攝影人物及其代表作" 耿飆條目。

13 同註釋 12。

14 同註釋 12。

15 同註釋 12。

他攝影。童小鵬拍攝了在西安的中共代表團周恩來、葉劍英、徐向前、左權等領導人進行統戰工作和紅軍辦事處為延安輸送青年等活動；5月，童小鵬隨葉劍英、陳賡和國民黨考察團人員一起到延安、隴中、陝南等地考察，拍攝了考察團在各地的活動和紅軍活動的照片；6月，童小鵬在陝西雲陽拍攝了《紅軍改編誓師抗日》（P6）、紅軍騎兵陣容和紅軍將領的照片。1938年8月，童小鵬隨周恩來到武漢，拍攝了周恩來、董必武、秦邦憲等領導人和中共長江局、武漢八路軍辦事處的活動，回延安後，又拍攝了中共六屆六中全會的照片。

1941年，童小鵬在國民政府軍委會政治部電影廠攝影師程默的指點下，經當時分管南方局經濟工作的董必武批准，購買了一台二手的徠卡照相機，拍下了大量135規格的底片。以後在國共兩黨談判、合作抗戰、重慶和談以及解放戰爭時期，童小鵬拍攝照片數千幅，成為中國革命鬥爭的重要歷史見證。葉挺年輕時就喜歡攝影，曾專門購買相機學習拍照。1931年到澳門定居時，從香港購買了成套的暗房器材，在家中佈置暗房學習沖洗、放大技術。抗戰爆發後，葉挺出任新四軍軍長，上海煤業救護隊前來慰問，葉挺把曾在照相館當學徒的工人田經緯留下，創建攝影室開展攝影工作。葉挺在新四軍任職期間拍攝了大量照片，僅後來家人向軍事博物館捐獻的就達1800幅之多。1941年皖南事變後，田經緯被捕犧牲在獄中，田經緯的助手陳菁保存的一部分資料也在戰亂中散失，因此，新四軍的有關影像資料保存下來的極少[16]，葉挺拍攝的這批影像資料更顯珍貴。

張愛萍1937年在上海搞統戰時便對攝影產生興趣，常抽空到照相器材店去轉，他買了一本《柯達攝影術》，很長時間一直帶在身邊。1940年，張愛萍在率部東進蘇北與新四軍會師的途中，繳獲了一台相機，從此相機再也沒有離身過。1943年5月，時任新四軍3師副師長兼8旅旅長的張愛萍，部署指揮的陳家港圍殲戰取得重大勝利，高興之餘，張愛萍拍下了那幅戰士們正在打掃戰場的著名畫面《陳家港之戰》，畫面中，敵人的炮樓仍在冒着濃煙。

抗戰勝利前夕，張愛萍精選出40餘張底片，交地下工作者送上海準

16　顧棣著《中國紅色攝影史錄》檔案篇 "解放區攝影人物及代表作" 田經緯、陳菁條目。

備出版畫冊，渡江時遇敵搜查，底片扔進長江，這成為張愛萍終身的遺憾。

這些照片從歷史、社會的角度看價值自不必多言，但從影像的語體結構上看，仍處在直接描述階段，大多屬於自然、樸素的事件記錄、合影留念。也有接觸到情感表達成分的作品，例如耿飆的《紅軍大學》，以朦朧的遠山作背景，小角度仰拍，畫面處理極利索，一種昂揚向上，歡快而充滿朝氣的氣息油然而生。這種拍法，已經在記錄的基礎上，開始用簡單的手法融入情感抒發的成分。值得注意的是鄧發的作品，已經在主動地運用某些手段植入主觀評價的信息。例如《克服滿地泥濘的困難奔赴延安》，有意改變常規的取景習慣，用俯視的方法，着力強調路上的泥濘，從而將作者的認識、評判態度明確地體現出來；另一幅《內地革命青年不畏艱險奔赴延安》更進一步，惜字如金地只拍了正在艱難行進中的汽車尾部，畫面大多留給了汽車剛剛跳過的卵石河灘以及對岸崎嶇的山路，藉此描述艱難，畫面攜帶的信息量大幅增加，給讀者留下更多的聯想空間。這些手段顯然不是偶然形成的，兩幅拍攝自不同場景的作品相互印證能夠告訴我們，作者在拍攝時動了腦子，傳遞的內容十分清楚，也十分成功。

3. 沙飛的 "攝影武器論"

攝影的記錄傳播功能在隨後的戰爭中得到越來越普遍的應用，並為戰爭的勝利發揮了不可替代的作用，但在保持攝影實證屬性的基礎上更加自覺地進入理性的表達，沙飛 "攝影武器論" 實踐的影響不可低估。也正是這種理念被整個晉察冀攝影團隊，以及更寬範圍的攝影人普遍應用，使紅色影像在中國攝影的發展歷程中脫穎而出，體現出非同一般的意義。

沙飛很早便十分明確地向社會公示自己的攝影武器論。1936 年 12月，沙飛在廣州舉辦第一次個人攝影展覽，在《展覽專刊》中的《寫在展出之前》一文提出："現實世界中，多數人正給瘋狂的侵略主義者所淫殺、踐踏、奴役！這個不合理的社會，是人類最大的恥辱，而藝術的任務，就是要幫助人類去理解自己，改造社會，恢復自由。因此，從事藝術的工作

者——尤其是攝影的人，就不應該再自囚於玻璃棚裏，自我陶醉，而必須深入社會各個階層，各個角落，去尋找現實的題材。"1937 年 7 月 7 日抗戰爆發，8 月 15 日，沙飛在《廣西日報》上發表文章《攝影與救亡》，進一步提出："將敵人侵略我國的暴行、我們前線將士英勇殺敵的情景以及各地同胞起來參加救亡運動等各種場面反映暴露出來，以激發民族自救的意識。同時並要嚴密地組織起來，與政府及出版界切實合作，務使多張有意義的照片，能夠迅速地呈現在全國同胞的眼前，以達到喚醒同胞共赴國難的目的。這就是我們攝影界當前所應負的使命。"此文發表後不足半個月，沙飛已經抵達華北抗日前線——太原。

歷史學家高華認為，沙飛這種武器論觀點來源於當時流行的左翼文化思想。"武器論"這個概念在 1929 年就有了。丁玲、蕭軍、王實味等，都認同革命文學藝術是宣傳真理的戰鬥武器[17]。武器論內核中的工具屬性，使沙飛找到了怎樣用攝影術進行理性表達的秘訣，這獨一無二的法門剛好使他所珍愛的攝影，能夠在水深火熱的國情民生中更有效地發揮作用，他因此堅定地舉起了"攝影武器論"大旗。沙飛急於到抗戰第一線去，除了為保家衛國而獻身的崇高精神之外，還有一個重要因素，就是要在戰爭中去實踐並驗證自己的論斷。

8 月底，沙飛抵達山西太原，很快以全民通訊社記者身份直奔五台，去採訪剛剛抵達那裏的八路軍總部，採訪剛從平型關戰場上撤回五台縣休整的 115 師官兵，隨即返回太原發稿。太原失守前，沙飛沒有隨全民通訊社撤向西安，而是毅然返回五台山，遵從受命組建晉察冀軍區的聶榮臻安排，跟隨一直活躍在抗戰第一線的楊成武支隊採訪。這段時間，沙飛帶着強烈的抗戰激情，受雄偉的長城及八路軍戰士英勇抗敵的精神激勵，在用相機記載前方戰事的基礎上，以長城為背景，拍攝了一批膾炙人口的藝術創作類型作品，例如《八路軍騎兵挺進敵後》、《沙原鐵騎》（1937 年 10月）、《塞上風雲》、《不到長城非好漢》（1937 年 10 月拍自插箭嶺）等。

筆者參考大量史料判斷，曾標明 1938 年春在淶源浮圖峪拍攝的《戰鬥在古長城》系列作品，應該是在 1937 年 10 月至 12 月初這一個多月內

17　高華：《沙飛：在祖國的天空中自由飛舞的一顆沙粒》，《革命年代》。

完成的。顧棣著《中國紅色攝影史錄》記載："1937 年 10 月,沙飛再返五台,找到聶榮臻,到楊成武支隊採訪……"此時沙飛的身份仍是"全民通訊社記者"。1937 年 11 月 7 日,晉察冀軍區在五台縣石咀鄉普濟寺宣告成立,11 月 18 日,晉察冀軍區到達河北省阜平縣城,深入敵後展開工作。"1937 年 12 月,聶榮臻電召在楊成武部隊採訪的沙飛到阜平,沙飛被批准參加八路軍,被任命為晉察冀軍區政治部宣傳部第一任編輯科科長兼抗敵報社副主任……"12 月 11 日,晉察冀軍區政治部主辦的《抗敵報》在阜平縣城創刊。創刊後的大量具體事務,晉察冀軍區和邊區的重要活動拍攝任務,阜平至淶源路程有 100 餘公里等等情況,使得沙飛已經沒有精力再返淶源了。直到次午 4 月鄧拓接任主任,沙飛才得以解脫。楊成武獨立團是八路軍總部為聶榮臻留下僅有的兩支主力部隊之一,平型關戰鬥時在大驛馬嶺、腰站等處阻擊淶、靈援兵;平型關大捷之後,獨立團連克淶源、蔚縣等 7 城;11 月 13 日,以獨立團為基礎的第一軍分區成立,指揮中心就在淶源、蔚縣一帶。插箭嶺、浮圖峪都距淶源十來公里,相互之間直線距離僅 20 公里,沙飛有足夠的時間和條件,特別是有足夠飽滿的理想主義激情來完成這組創作。

這組作品與一般的拍法明顯不同,沙飛或有意識將鏡頭抬高,以正在行進的八路軍隊伍為主體,有意襯以萬山叢中蜿蜒的長城和藍天白雲;或將鏡頭壓低俯視,整齊的八路軍騎兵隊列在莽莽荒灘上緩緩而行,使作品洋溢出或高昂奮進或肅穆出征的感情色彩,體現出十分強烈,指向十分明確的象徵性意味。2010 年筆者實地考察發現,在有些作品中,如《不到長城非好漢》,部隊的前進方向並無軍事意義,顯然是拍攝者邀請部隊這樣行走,以滿足主題的需要。但更多的作品則一定是拍攝於行軍實況,例如《八路軍騎兵挺進敵後》、《沙原鐵騎》、《塞上風雲》。條件艱苦、戰事頻繁的部隊不可能為他拍一張照片而大範圍調動,大多數情況下,部隊隨時行軍,沙飛選擇角度、時機完成拍攝並非難事。與此同時,沙飛還拍攝了《晉察冀軍區一分區部隊在插箭嶺戰鬥勝利後,穿過戰場向前進軍》(1937 年 10 月攝於插箭嶺)、《八路軍攻克的平型關》(曾用標題《長驅直

擊》，1937 年 10 月攝於平型關)等，這些作品則明顯屬於現場實錄。經過簡單的機位調整或背景的有意識框選，作品的象徵性意味卻大幅度增強，也因此使作品的感染力大幅度增加。這組作品以遠遠高於其他作品的頻率不斷被引用；而且海內外持不同觀點的人都在引用，足以證明這些作品的成功。國際長城之友協會會長英國人威廉‧林賽(William Lindesay)在畫冊《萬里長城百年回望》中寫到："這些作品將藝術性與鼓動性融為一爐，表明他的祖國抵抗日本侵略的鬥爭決不會失敗。我攜帶着沙飛的照片重訪這段長城，深切地感受到沙飛是在通過攝影讓萬里長城永存。長城永存，沙飛的長城攝影作品傳世，沙飛這個名字也將永存，因為這個名字與長城血肉相連。"

　　事實上，通過沙飛現存的 1000 餘幅作品不難看出，融入到現實鬥爭生活，或説正式參加了八路軍之後，沙飛很少再拍《戰鬥在古長城》這類充滿浪漫激情的作品。在隨後的實踐中我們可以明顯地看到沙飛的變化，例如《河北阜平一區參軍大會標語"好男兒武裝上前線"》，沙飛已經不再介意所謂"構圖"是否得當，他要強調樹上的標語，把好男兒要上前線時，村中女子矛盾的內心世界揭示出來；另一幅《河北阜平東土嶺村青年參軍大會》，參軍男兒的自豪感與村中兄弟的羨慕感交相輝映，照片的耐讀性和感染力大幅度增強；再如同是在那個活動中拍攝的《給參軍青年家屬發饅頭》，參軍的場面與發饅頭的褒獎形式，讓我們得以銘心刻骨地理解八路軍和老百姓在那樣艱難的時刻，是如何互相鼓勵互相支持投入抗戰的。照片真正變成了一種遠遠超過槍砲的鬥爭武器。

紅色
1930－1950

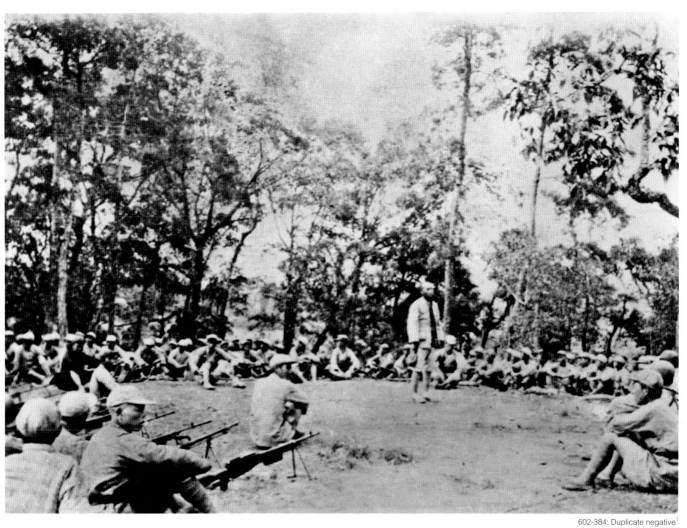

602-384: Duplicate negative[1]

朱德在紅軍機槍訓練班講話

蘇靜 1933 年攝於年江西井岡山

Zhu De giving a speech at a machine-gun training class.
by Su Jing at Jinggangshan,Jiangxi, 1933

　　蘇靜參加紅軍後用繳獲的相機拍攝的第一幅表現紅軍戰鬥生活的照片，也是他的代表作之一。1933 年夏，紅軍一軍團第 52 師在一次戰鬥中繳獲一批機槍。因缺少機槍手，軍團選拔優秀戰士為學員，讓俘虜當教員，舉辦機槍訓練班。蘇靜不僅拍攝了朱德到訓練班講話這一珍貴鏡頭，還拍攝了機槍實彈射擊、裝卸子彈訓練活動等照片。發表於 1943 年 9 月《晉察冀畫報》第 4 期。[2]

紅軍大學
耿飇 1936 年攝

The Red Army University.
by Geng Biao, 1936

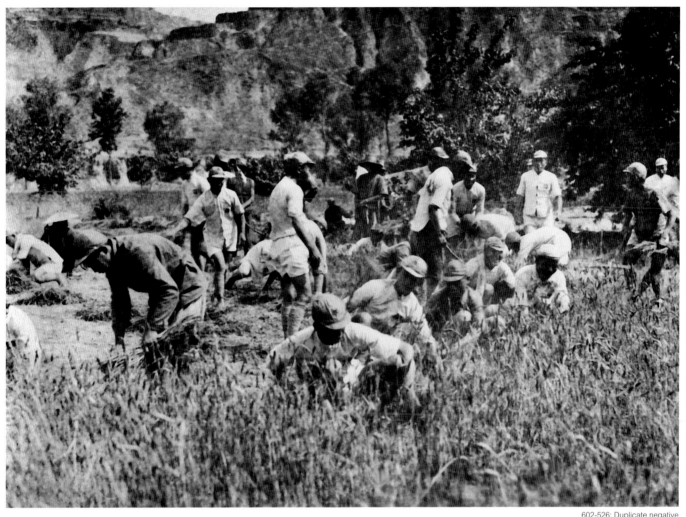

紅軍幫助當地百姓收割

聶榮臻 1936 年攝

The Red Army assisting the people in harvesting.
by Nie Rongzhen, 1936

首刊於 1943 年 9 月《晉察冀畫報》第 4 期封面。聶榮臻在照片背面題詞："……我們是工農的兒子，應隨時地給工農群眾以實際的利益和幫助。幫助群眾夏收就是給群眾以最實際的幫助……。榮臻六月廿六日於宮河。"

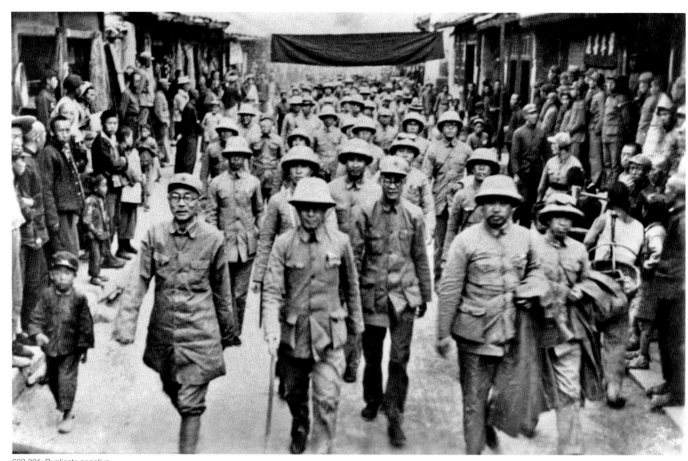

602-301: Duplicate negative

歡迎國民黨中央考察團

童小鵬 1937 年 5 月攝

Welcoming the Central Investigation Delegation of the Chinese Nationalist Party.
by Tong Xiaopeng, May 1937

　　1937 年 3 月，西安紅軍聯絡處處長李克農送給童小鵬一架照相機並教會他攝影。5 月，童小鵬隨葉劍英、陳賡和國民黨考察團人員一起到延安、隴中、陝南等地考察，期間拍攝了考察團在各地活動和紅軍活動的照片。

　　一 紅軍在長征期間便經常組織運動會，例如 1935 年 1 月佔領遵義後，便在遵義縣立三中舉行過籃球比賽，12 月佔領直羅鎮後，在小園舉行過一場運動會。1937 年的 5 月 1 日，紅一軍團在陝西涇陽縣雲陽鎮舉行了一次規模盛大的體育運動會，蘇靜全面報導了大會實況，拍攝照片百餘幅，並親筆寫上標題，發往各處，這是其中一幅。

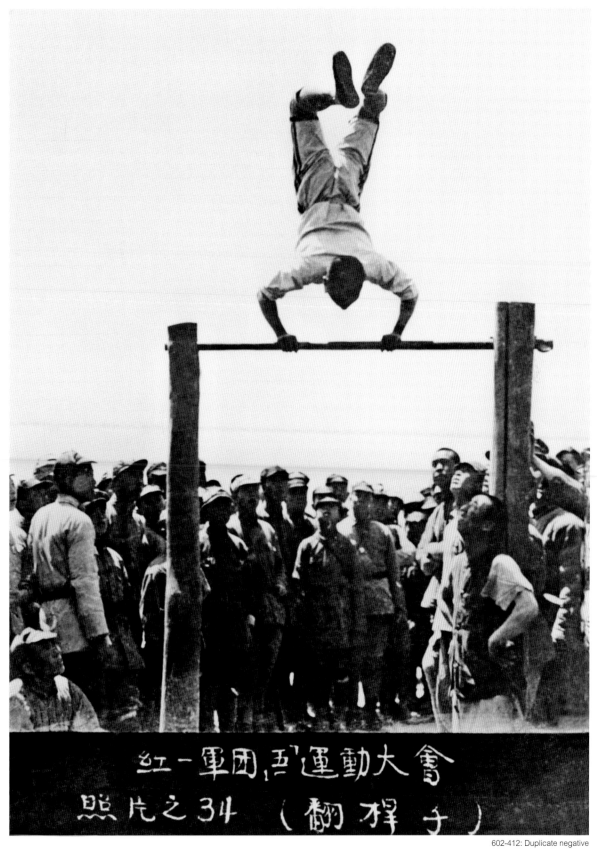

紅一軍團「五一」運動大會
照片之34（翻桿子）

紅一軍團 "五一" 運動會 "May 1st "Sports Game of the First Legion of Red Army.
蘇靜 1937 年 5 月攝於陝西涇陽縣雲陽鎮 by Su Jing at Jingyang county, Shaanxi, May 1937

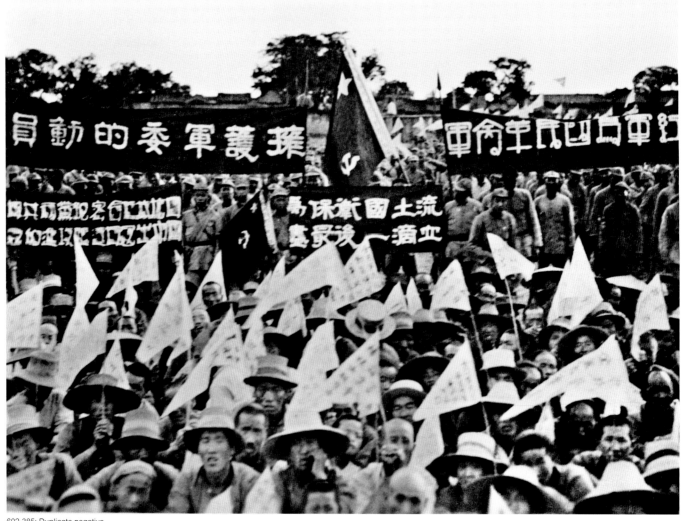

602-385: Duplicate negative

紅軍改編誓師抗日
童小鵬 1937 年 8 月攝

The Red Army reorganized to take a mass pledge to fight the Japanese.
by Tong Xiaopeng, at shanxi August 1937

　　七七事變後，為一致抗日，抵禦外侮，國共兩黨達成協議，陝甘寧邊區的紅軍主力，改編為國民革命軍第八路軍（同年 9 月改稱第 18 集團軍），下轄第 115 師、120 師、129 師，以朱德、彭德懷為正副總指揮。1937 年 8 月，中共中央革命軍事委員會在陝西省涇陽縣雲陽鎮召開紅軍改編誓師抗日動員大會，這是大會會場一角。

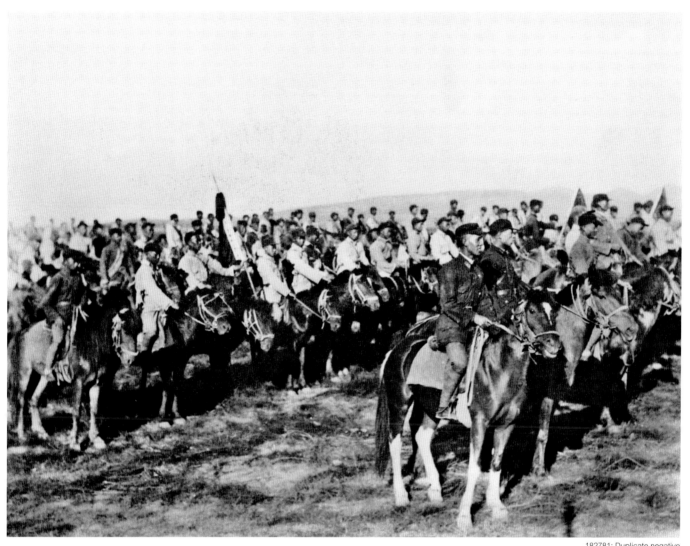

182781: Duplicate negative

出師抗日

蘇靜 1937 年 8 月攝

Dispatching troops to fight the Japanese.
by Su Jing, at shanxi August 1937

　　從 8 月 31 日起，115 師、120 師部隊和八路軍總部先後從韓城和芝川鎮東渡黃河，出師抗日。

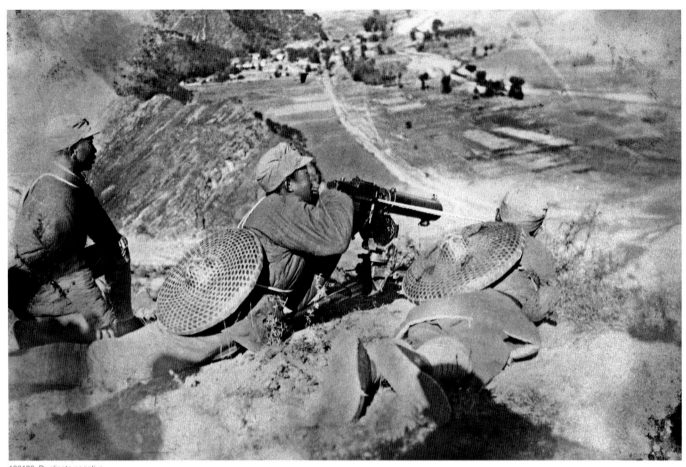

183190: Duplicate negative

平型關大戰中八路軍的機槍陣地
蘇靜 1937 年 9 月攝

The machine-gun battlefield of the Eighth Route Army at Pingxingguan Battle.
by Su Jing, at Shanxi September 1937

　　1937 年 9 月 25 日，八路軍第 115 師組織了平型關大戰，殲滅日軍千餘人，為抗日戰爭全面爆發以來中國軍隊取得的第一次重大勝利，極大地鼓舞了全國軍民奮起抗戰的信心，蔣介石也親自發電祝賀。時任 115 師偵察科長的蘇靜拍了許多戰鬥實況照片，如《開赴平型關前線》、《登山越嶺搶佔有利地形》、《滿載戰利品勝利歸來》、《進抵平型關》等。

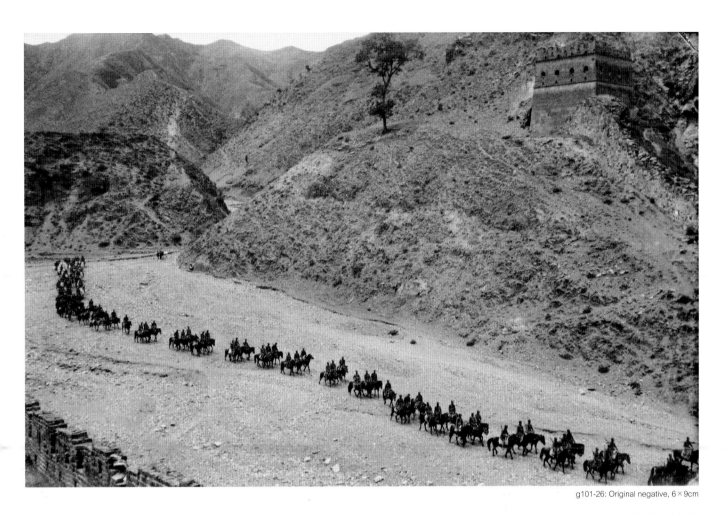

g101-26: Original negative, 6×9cm

八路軍騎兵挺進敵後

沙飛 1937 年 10 月攝於山西靈丘牛邦口

The cavalry of the Eighth Route Army pushing forward to the back of the enemy.
by Sha Fei, at Lingqiu county,Shanxi, October 1937

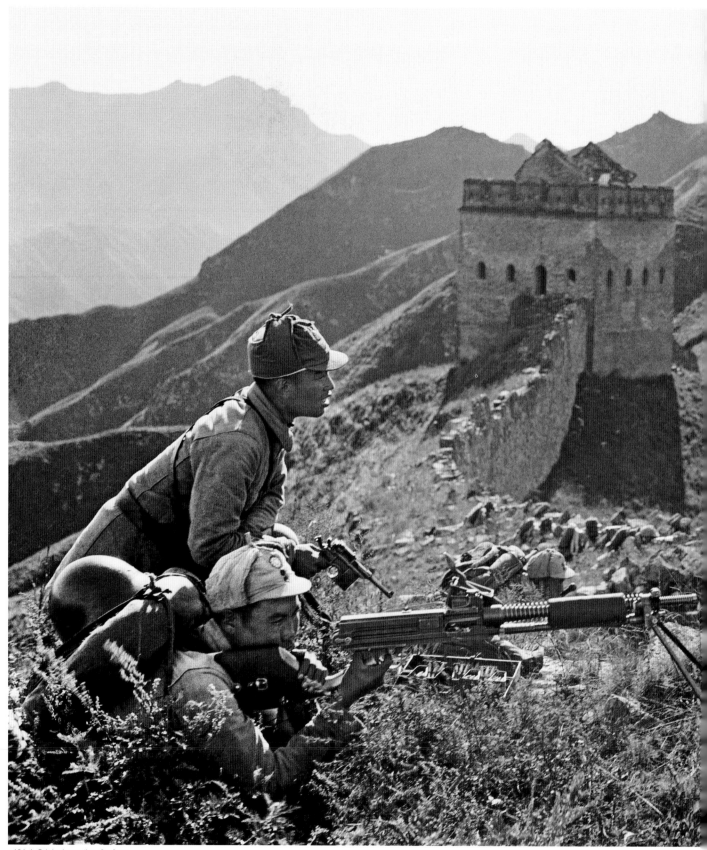

g101-4: Original negative, 6×9cm

八路軍戰鬥在古長城上

沙飛 1937 年秋攝於河北淶源浮圖峪

The Eighth Route Army battling on the ancient Great Wall.
by Sha Fei, at Laiyuan county, Hebei, 1937

　　沙飛初到華北抗日前線不久，受雄偉壯觀的長城激勵，創作了充滿理想主義的《戰鬥在古長城》系列作品，長城抵禦外族侵略的象徵意義第一次在沙飛的攝影作品中得以突顯。

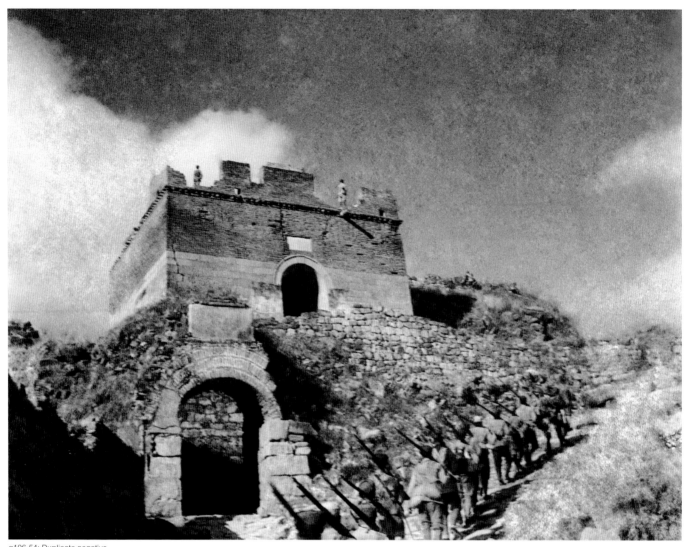

g106-54: Duplicate negative

塞上風雲，向長城內外進軍的楊成武支隊。

沙飛 1937 年秋攝於河北淶源浮圖峪

On the Great Wall. The detachment of Yang Chengwu moved along the Great Wall.
by Sha Fei, at Laiyuan county, Hebei 1937

　　此圖屬《戰鬥在古長城》組照之一。1937 年 10 月，八路軍楊成武支隊深入冀西，
直抵長城，向塞外挺進。

一 八路軍在古長城上歡呼勝利

沙飛 1937 年秋攝於河北淶源浮圖峪

The Eighth Route Army cheered for their victory on the ancient Great Wall.
by Sha Fei, at Laiyuan county, Hebei 1937

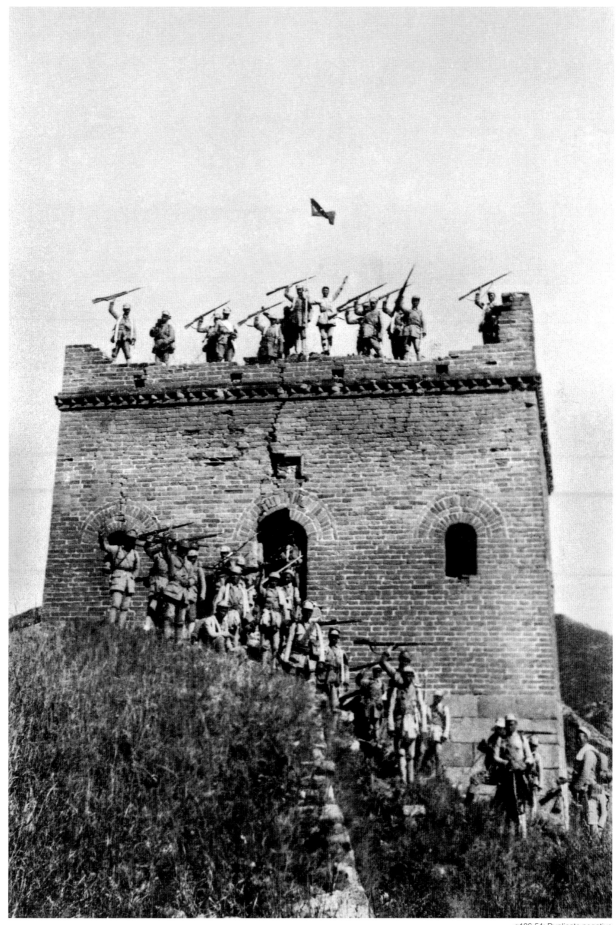

g106-54: Duplicate negative

山西五台縣人民自衛隊
沙飛 1937 年 11 月攝

The People's Defense Force of Wutai
County ,Shanxi.
by Sha Fei, November 1937

　　五台山有三百多座廟宇，聶榮臻受
命創建晉察冀敵後抗日根據地時，親臨
寺廟宣傳中國共產黨的宗教政策和抗日
救國綱領，大法師然秀代表五台山僧眾
表示："吾等出家不出國，保不住國家，
佛教、寺廟何存！"五台山寺廟很快成
立了抗日自衛隊。當地群眾稱讚五台山
的和尚為"革命和尚"。晉察冀軍區專
門把這些僧侶組織起一支連隊，俗稱"和
尚連"。

《聶榮臻回憶錄》

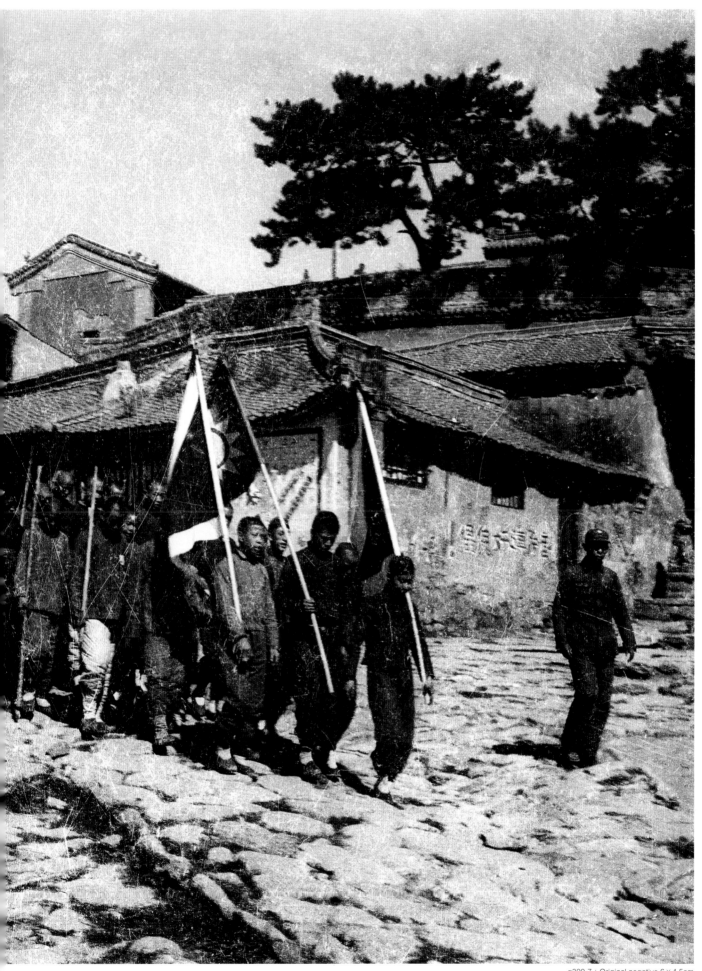

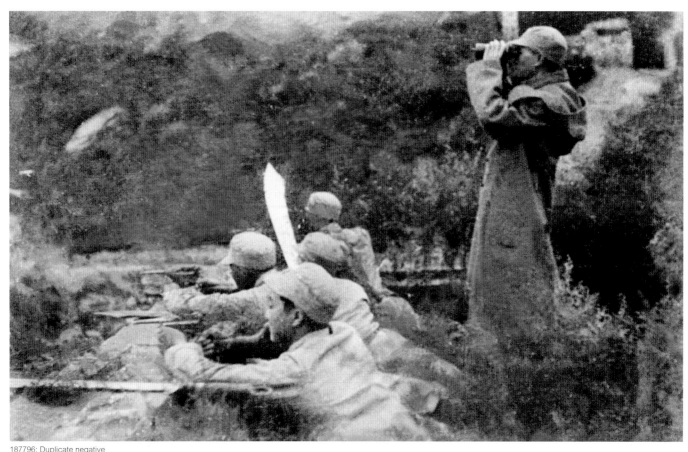

187796: Duplicate negative

廣陽戰鬥前沿陣地
蘇靜 1937 年 11 月攝

The front-line position in Guang yang Battle.
by Su Jing, at Shanxi 1937

　　繼平型關大捷後，八路軍於 1937 年 11 月 4 日在晉中昔陽縣廣陽戰鬥中再告大捷，斃傷日軍千餘人，繳獲戰馬 700 餘匹，步槍 300 餘支。

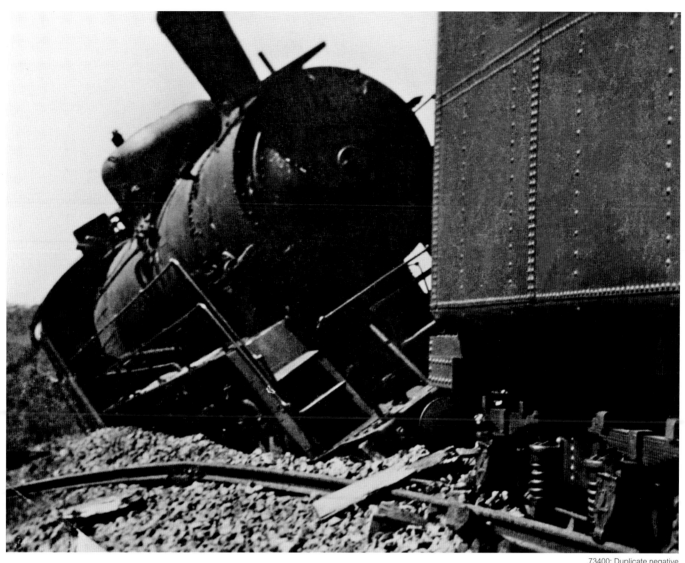

73400: Duplicate negative

被抗日聯軍炸毀的日軍列車

佚名 1937 年攝於黑龍江省穆棱縣城附近

The train of the Japanese Army destroyed by the anti-Japanese allied forces.
by anonymous at Muleng county,Heilongjiang, 1937

g206-71: Original negative, 6×9cm

美國駐華武官卡爾遜向八路軍演講
沙飛 1938 年 1 月攝於河北阜平西莊村

Evans Fordyce Carlson, the U.S. military officer stationed in China, giving a
speech to the Eighth Route Army.
by Sha Fei, at Fuping county, Hebei, January 1938

　　埃文思・福・卡爾遜（Evans Fordyce Carlson, 1896 － 1947）曾任美國羅斯福總統的侍衛官。1937
年受羅斯福委託到中國，是第一個到延安的西方國家的軍官。他 1938 年兩次到華北敵後抗日根據地考察，
毛澤東、朱德、賀龍、鄧小平、聶榮臻等人會見過他。美國對日本宣戰後，他組織"卡爾遜突擊隊"，參
照八路軍游擊戰經驗，襲擊日軍佔領的島嶼，取得勝利，被提升為準將。1947 年 5 月病逝，葬在華盛頓阿
靈頓公墓。卡爾遜華北之行的報告及沙飛拍攝的他第一次到訪晉察冀邊區的部分照片，一直保存在美國羅
斯福總統圖書館。

八路軍小戰士幫老鄉摟柴 *A young soldier of the Eighth Route Army holding firewood for a fellow villager.*

佚名 *1938* 年攝 *by anonymous, 1938*

　　為培養抗日幹部，中共中央軍委於 1936 年創辦了抗日紅軍大學，後
改為抗日軍政大學。毛澤東非常重視抗大的建設，經常親自到校講課，圖
為毛澤東在抗大四大隊作《論持久戰》的報告。這張照片第一次與觀眾見
面是 1968 年。

陝北公學開學典禮
鄧發 *1938* 年 *9* 月攝於延安楊家灣

The opening ceremony of Shaanbei College.
by Deng Fa at Yan'an, September 1938

　　1937 年七七事變以後，各地青年陸續投奔延安，參加抗日。中共中央於 1937 年 7
月底決定創辦陝北公學，同年 9 月 1 日正式開學。鄧發 1938 年 9 月返回延安出席六屆
六中全會，此組照片應在這段時間內拍攝。1939 年 6 月，中共中央決定陝北公學、延
安魯迅藝術學院、延安工人學校、安吳堡戰時青年訓練班四校聯合成立華北聯合大學，
開赴華北敵後辦學。

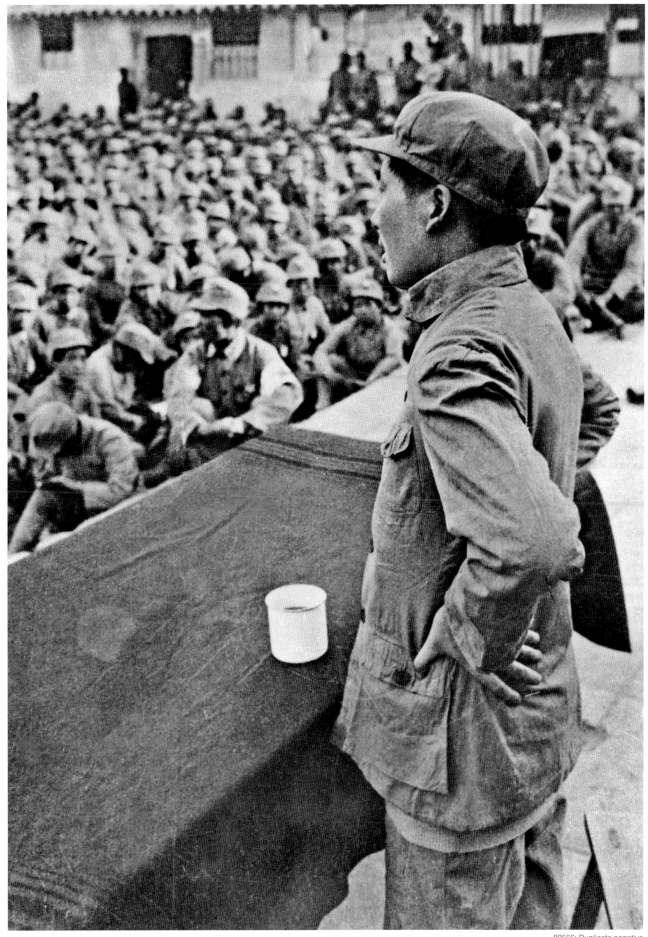

延安古城
吳印咸 1938 年攝

The ancient city of Yan'an.
by Wu Yinxian, 1938

　　吳印咸初到延安，看到別具特色的黃土高原風光，感受到人們質樸、渾厚的性格和自由愉快的生活，
毛澤東、朱德等領導人與戰士、群眾之間平等融洽的關係，倍覺新鮮，深受感動。他拍攝了不少展現延安
壯美山河的風光照片，如《延安古城》、《延河》、《駝鈴叮咚》、《延安寶塔山》和《抗大午餐》等。
這些作品從角度、構圖、用光方面無不體現出受過嚴格訓練的專業電影攝影師的特點。

延河融雪

吳印咸 1938 年攝

The melting of the Yan'an river.
by Wu Yinxian, 1938

寶塔山下
吳印咸 1938 年攝

Under the Mount Baota.
by Wu Yinxian, at Yan'an 1938

八路軍第 115 師戰士劇社青年隊在晉西演出時留影

蘇靜 1938 年 8 月攝

The drama performance of the young soldiers' drama club of the division 115 of the Eighth Route Army.
by Su Jing, at Shanxi August 1938

　　紅一軍團政治部於 1930 年在江西蘇區創立劇社，開始是業餘性質，在戰鬥空隙集中機關和部隊的文藝骨幹進行戲劇活動。後軍團政治部建立了專業性的宣傳隊，"戰士劇社" 就成了紅一軍團宣傳隊的 "藝名"。抗日戰爭爆發後紅軍改編為八路軍，戰士劇社隸屬於 115 師。抗日戰爭勝利後，除留一部分人在山東與新四軍軍部文工團合併為中國人民解放軍華東野戰軍文工團外，其餘成員隨軍奔赴東北解放區，建立或併入民主聯軍總部文工團、遼東軍區文工團等單位。

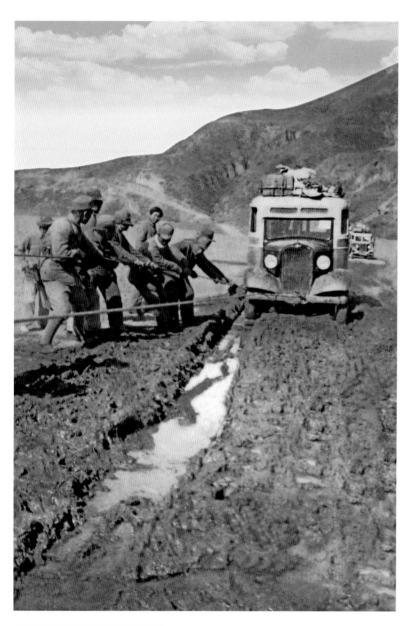

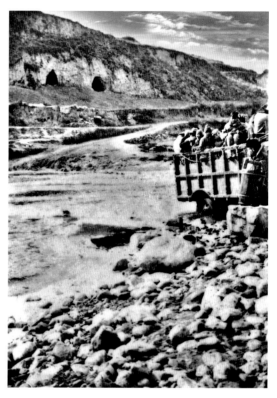

內地革命青年不畏艱險奔赴延安
鄧發 1938 年攝於延安

The mainland revolutionary youth proceeding
to Yan'an without fear.
by Deng Fa at Yan'an, 1938

克服滿地泥濘的困難奔赴延安
鄧發 1938 年攝於延安

Overcoming the muddy land to head for Yan'an.
by Deng Fa at Yan'an, 1938

革命青年奔赴延安

鄧發 *1938* 年攝於延安

Young revolutionists heading to Yan'an.
by Deng Fa at Yan'an, 1938

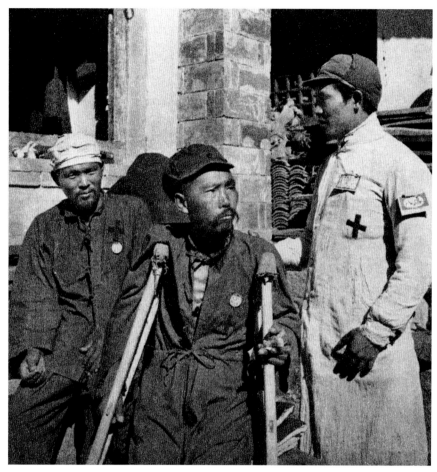

八路軍為日俘治傷
白求恩 1938 年 10 月攝

The Eighth Route Army curing the Japanese captives.
by Dr. Norman Bethune, October 1938

　　2009 年 9 月加拿大大使館在平遙國際攝影大展舉辦"紀念白求恩逝世 70 周年攝影展"，沙飛之女王雁在後記《異國影友：白求恩與沙飛》中有這樣一段文字："1938 年 11 月 2 日白求恩給晉察冀軍區司令部的報告中寫到：'我於 10 月 27 日離開花盆前，為這兩名戰俘和林（金亮）大夫等拍攝了一張合影，林大夫穿着醫務人員的長罩衫，上飾紅十字和八路軍袖章。我本人也和他們一起照了像。……'（白求恩）1939 年 3 月 4 日日記：'在一個後方醫院，我和兩個被俘的傷員一起照過像，他們寫信到日本，告訴家裏人我們照顧他們的情況，信中還附着那張像片。'"2011 年 2 月，王雁把此照片傳林金亮醫生的兒子林犖，他很快回信，確認此照中的八路軍醫務人員就是先父林金亮。照片的珍貴在於，這是迄今人們能夠確定的唯一一件由白求恩親自拍攝的影像資料。

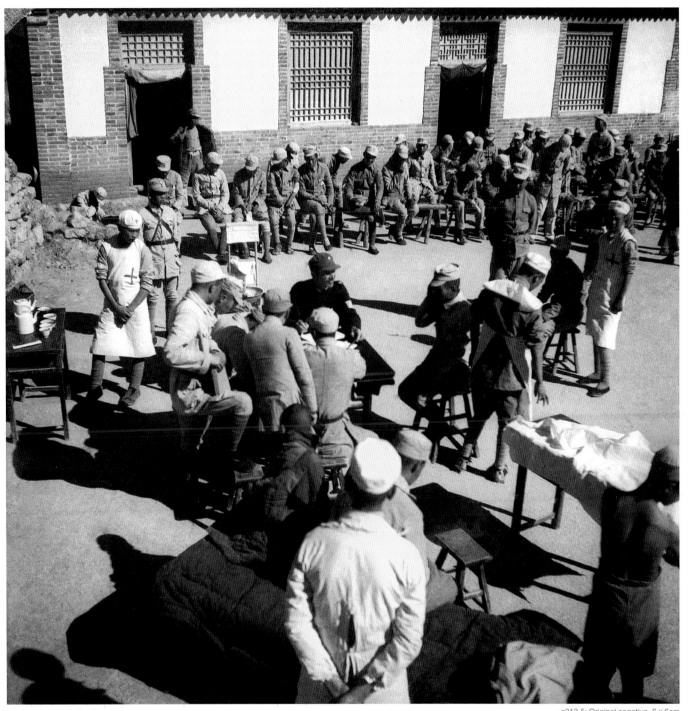

g312-5: Original negative, 6×6cm

白求恩為八路軍傷病員檢查身體

沙飛 1938 年 9 月攝於五台縣松岩口村

Dr. Norman Bethune performed Physical examination for the wounded soldiers of the Eighth Route Army.
by Sha Fei, at Wutai county, Shanxi, September 1938

時任晉察冀軍區衛生顧問的白求恩大夫向聶榮臻申請，在原醫療所的基礎上創建晉察冀軍區後方模範醫院，經聶榮臻同意，白求恩 6 月到達五台縣松岩口，9 月 15 日模範醫院正式成立，沙飛隨軍區領導前往拍攝。

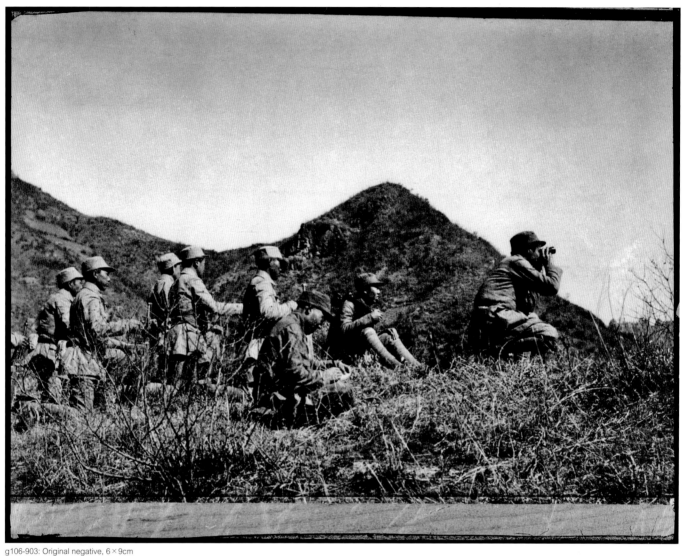

g106-903: Original negative, 6×9cm

朱德在前線指揮作戰
佚名攝

Zhu De, The Commander-in-chief of the Eighth Route Army, giving orders at the battlefront.
by anonymous

→朱德在延安
田野 1938 年 10 月中共六屆六中全會期間攝於延安北門
Zhu De at Yan'an.
by Tian Ye at Yan'an, October 1938

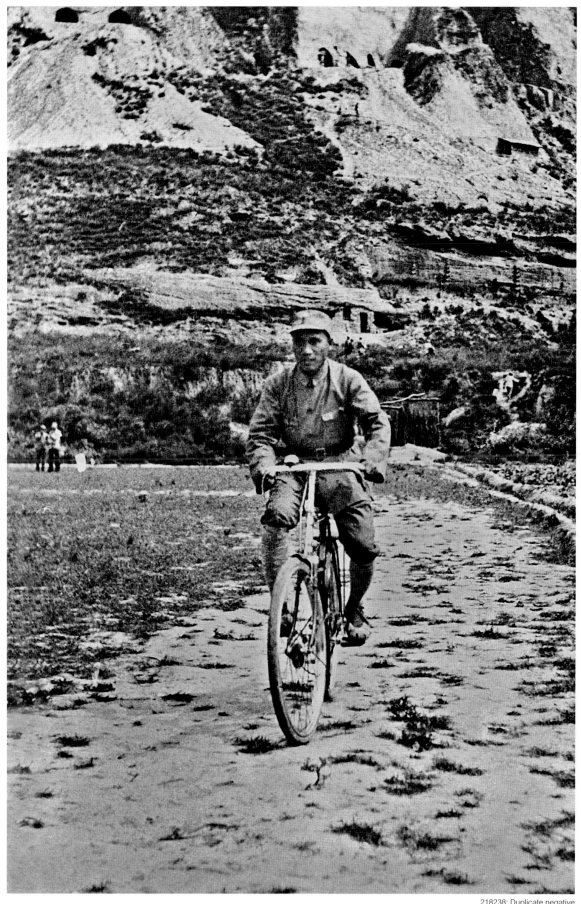

218238: Duplicate negative

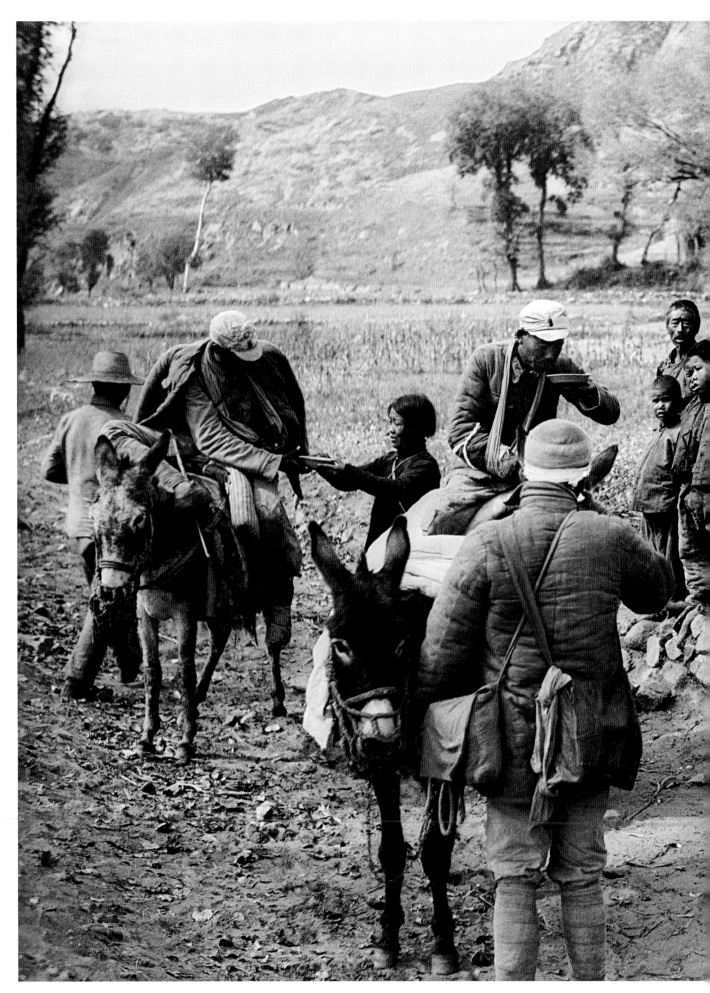

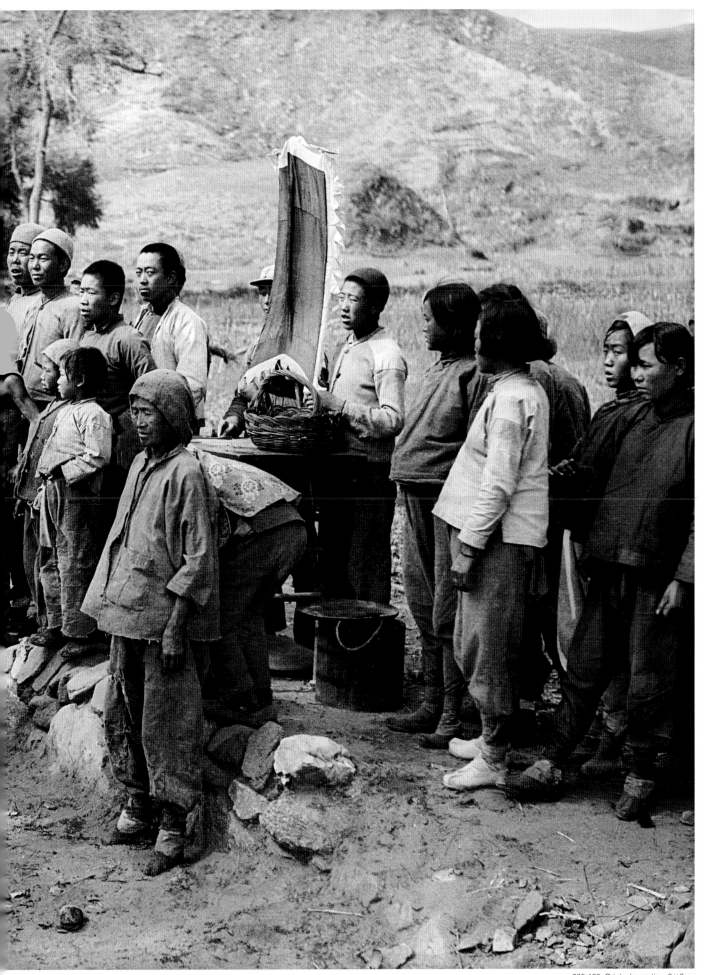

↑ 盛意殷勤的慰勞站
沙飛 1938 年攝於河北淶源前線

The masses rewarded the army heartily.
by Sha Fei, at Laiyuan county, Hebei, 1938

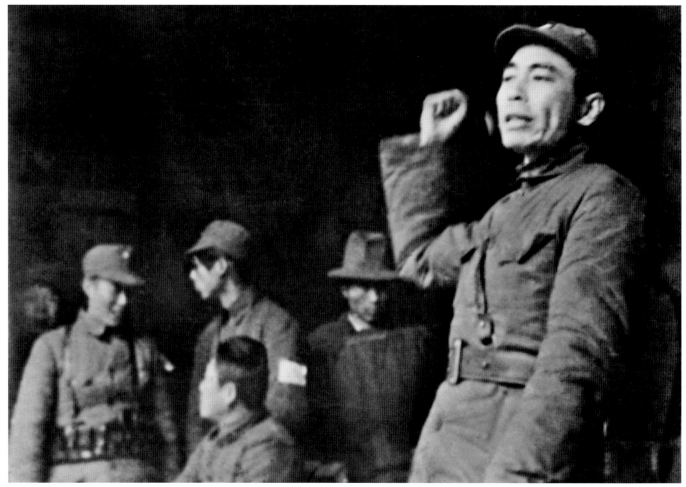

605-725: Duplicate negative

周恩來在新四軍軍部作報告
葉挺 1939 年 2 月攝

Zhou Enlai, presenting a report to the New Fourth Army.
by Ye Ting, at south Anhui February 1939

　　1939 年 2 月，周恩來到達皖南新四軍軍部，傳達中共中央關於新四軍向敵後
發展的方針。

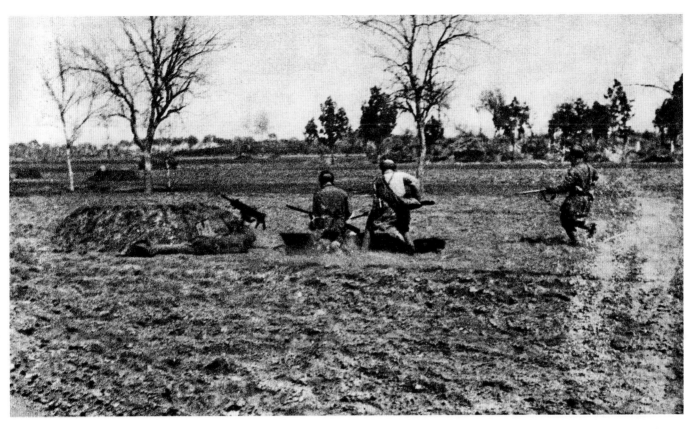

漕河戰鬥白刃戰，八路軍刺斃兩名日軍，繳獲機槍一挺

佚名 1939 年 2 月攝

Two Japanese soldiers were stabbed to death and had their
machine guns seized by the Eighth Route Army.
by anonymous, at Hebei February 1939

此片未署名，暫無法確定作者。資料記載，拍攝此片的時間晉綏根據地只有
蔡國銘是攝影記者，暫且存疑。這是一幅難得的白刃戰現場照片。

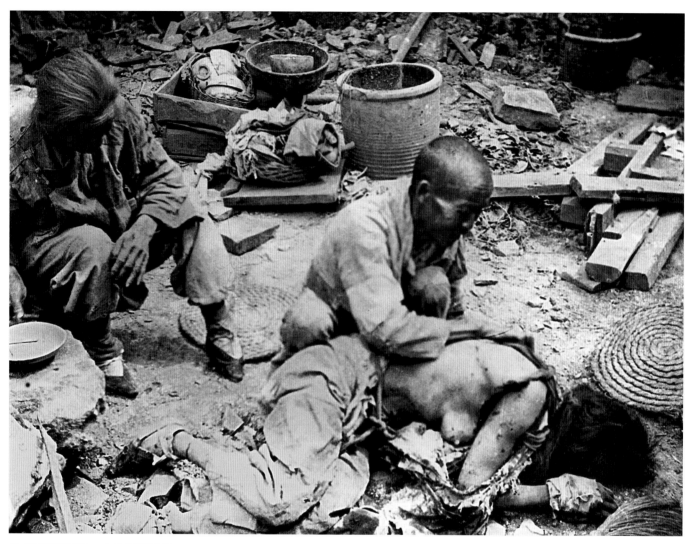

日寇飛機濫轟炸，老弱婦孺遭災
沙飛攝

Chinese civilians suffered fome the bombarding of Japanese planes.
by Sha Fei

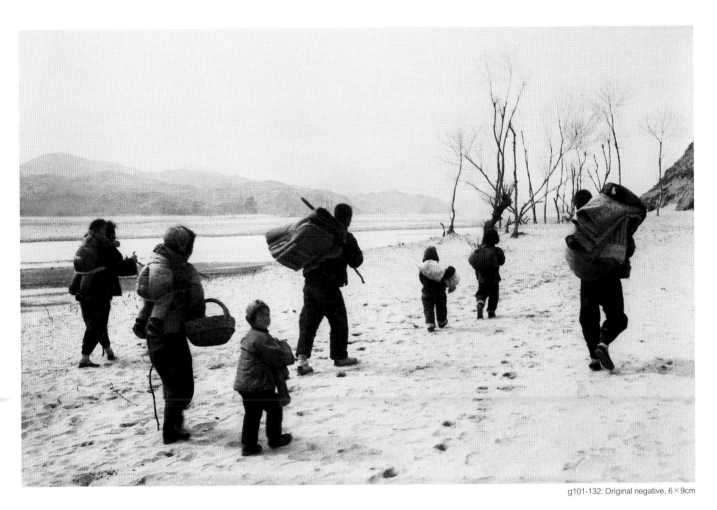

g101-132: Original negative, 6×9cm

淪陷區百姓逃離家鄉

沙飛攝

People fled from the captured hometown.
by Sha Fei

g317-98: Original negative, 6×9cm

崗哨教育：兒童團站崗並教路人識字
沙飛 1939 年春攝

Lookout education: Kids on duty at lookout to improve people's literacy.
by Sha Fei, 1939

　　1940 年 9 月 24 日的《抗敵報》載有晉察冀日報社特邀通訊員馮宿海的一篇通訊《八路軍百團大戰中的兒童》，其中有這樣的一段文字：九月三日，記者從靈壽陳莊出發到平山來，途經平山下東峪村，一個不大的兒童，給我施了一個禮，説：“同志，帶着路條沒有？”這時我正想歇息一下，心想同孩子開一個玩笑吧，於是隨口答了一句：“沒有帶着。”“那你不能走。”我笑着，他捉住了我的手，似乎怕我跑了。我便坐在他把守着的識字路牌旁邊的一塊石頭上，這時從南面又跑來一個比他較大的女孩子，邊走邊説：“沒有路條不能走。”“我沒有路條怎麼辦呢？”我又補白了一句。那孩子説：“沒有路條你唸這個路牌吧！”我看看這牌子上面寫着：“慶祝八路軍百團戰役大勝利”，我便又説：“我不認識字，你唸給我好个好呢？”“不沾（方言。不行，不可以），你為甚麼不識字？今天你就走不了。”小孩子像是急了，瞪着眼看着我，順手又捉了我的背包，我説：“我沒有唸過書，怎麼會識字呢？還是小同志教我一遍吧！”……

　　“是呀，你們有老師教你們，我沒有老師教我。謝謝小同志們，你們是我的老師，我知道了！要我走吧。”“哼，這兩天戒嚴呢，沒有路條可不沾，不然就同我到村公所。”我笑着從口袋裏拿出路條給他們看：“好孩子，我有路條的。”……

g316-169: Original negative, 6 × 4.5cm

山西五台婦女往前線送彈藥

沙飛 1939 年攝於山西五台縣

Women in Shanxi delivering ammunition to the battlefront.
by Sha Fei, at Wutai county,Shanxi, 1939

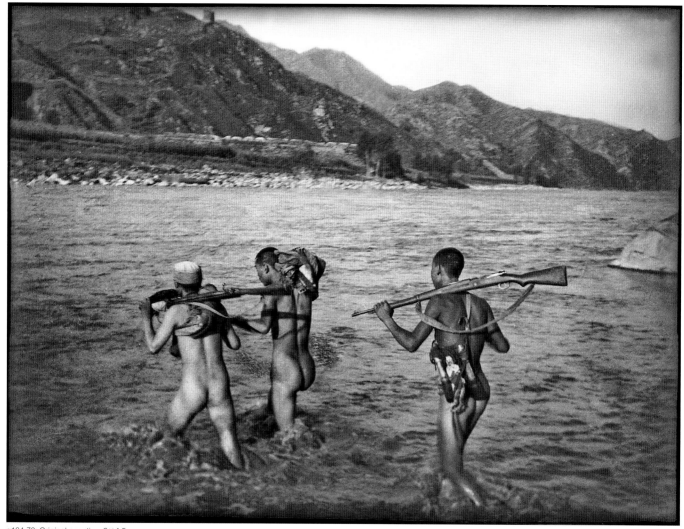

g104-79: Original negative, 6×4.5cm

平西挺進軍游擊隊偷渡拒馬河，襲擊紫荊關敵據點，開闢冀西抗日根據地
沙飛 1939 年攝

The guerilla of Pingxi Army secretly crossing the river, attacking the enemy's base and opening up
a new anti-Japanese stronghold.
by Sha Fei, at Hebei 1939

　　筆者近年實地考察時，當地老鄉告訴我，過河時，都脱光，老百姓也是如此，本來就沒有內褲。部隊過
河去要打仗，衣服濕着，怎麽往地上趴？

　　1938 年 11 月 25 日，中共中央決定成立冀熱察挺進軍和中共冀熱察區委，擔負繼續開闢平西、平北、
冀東抗日根據地的任務。1939 年 2 月 7 日，由第 4 縱隊和冀東抗日武裝正式組成冀熱察挺進軍，其第 11、
第 12 支隊和冀東抗日武裝依次改編為冀熱察挺進軍第 11、第 12 支隊和冀熱察抗日聯軍，共 5000 餘人。
1942 年 2 月 2 日，冀熱察挺進軍番號撤銷，在平西成立第 11 軍分區，轄第 7、第 9 團；平北、冀東軍分區
分別改稱第 12、第 13 軍分區，均歸晉察冀軍區直接指揮。

<div align="right">

——《軍事大百科》

</div>

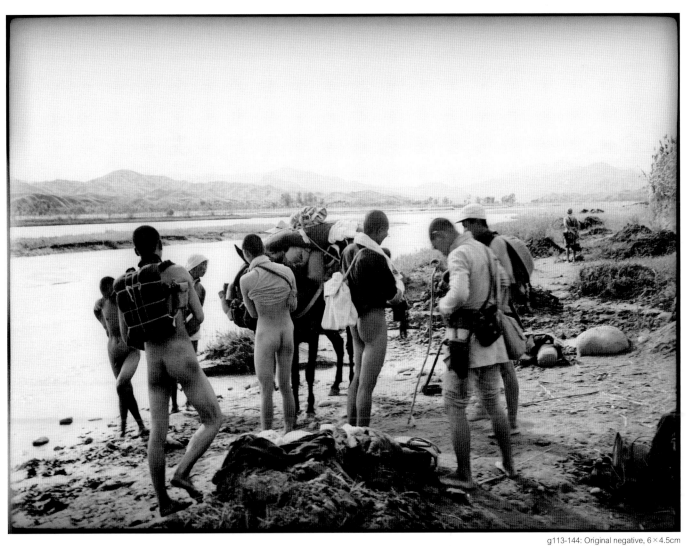

g113-144: Original negative, 6×4.5cm

過河 Crossing the river.

佚名攝於抗戰時期 by anonymous

g101-58: Original negative, 6×4.5cm

g106-130: Duplicate negative

↑左 戰地指揮所
沙飛 *1939* 年攝於阜平王快戰鬥

A command post.
by Sha Fei, at Fuping county, Hebei1939

↑右 解放平西西齋堂
羅光達 *1939* 年攝

Liberating Pingxi.
by Luo Guangda, at Hebei 1939

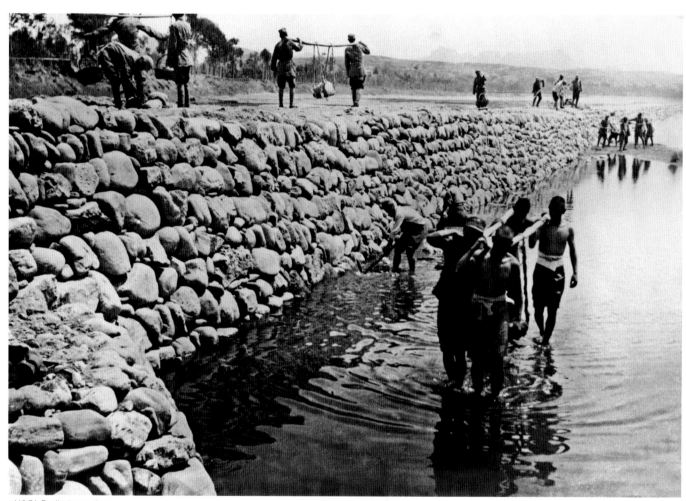

g116-74: Duplicate negative

築壩修堤
葉曼之 *1939* 年攝

Building dam and embankment.
by Ye Manzhi, 1939

g101-9: Original negative, 6×4.5cm

搜索敵軍司令部

羅光達 1939 年 5 月攝於大龍華戰鬥

Searching for the enemy's headquarter.
by Luo Guangda, at Hebei May 1939

1939 年 5 月，聶榮臻命羅光達火速趕去平西，採訪淶易線上的大龍華殲滅戰，但明令部隊不許記者到太危險的地方去拍攝。經羅光達再三懇求，楊成武、羅元發才同意在戰鬥快結束時讓他隨搜索部隊前進，還派二個警衛戰士掩護，拍攝了《搜索日軍司令部》、《歡迎八路軍勝利歸來》等作品。更有意思的是，這次戰鬥意外繳獲日軍機密文件 50 多冊，為中央決策提供了重要依據，了解了這個背景，便知這幅畫面顯得尤為珍貴。

——《晉察冀軍區抗戰史》

美國合眾社記者郝喬治（何克）觀看
八路軍繳獲敵軍重要文件，左起聶榮
臻、翻譯劉柯、郝喬治、鄧拓。
沙飛 1939 年 5 月攝

George Hogg, journalist of United Press
International of America, examining the
confidential documents seized by the Eighth
Route Army from the enemy. From the left:
Nie Rongzhen, translator Liu Ke, George
Hogg and Deng Tuo.
by Sha Fei, May 1939

　　2006 年 12 月 9 日，沙飛二女王
雁在博客中收到一封署名聶廣濤的留
言，説看到她寫郝喬治的文章，非常
高興，他是郝喬治收養的孤兒，他們
把郝喬治稱“何克”。王雁趕緊查《晉
察冀畫報》創刊號，那上面有英文，
郝喬治叫“George Hogg”！她馬上
回信，並告訴他自己主編的《沙飛攝
影全集》中有 5 張郝喬治的照片。聶
廣濤很快回信，給她講了有關何克的
故事：“何克，在中國親身參加抗戰
八年，這期間，他多次去過延安和晉
東南，經常在寶雞、鳳縣雙石鋪、蘭
州、山丹工作，他所著的《我看見了
新中國》一書，系統全面地介紹了中
國共產黨領導的全民抗戰，1944 年和
1945 年分別在美國波士頓和英國的倫
敦出版，1945 年 7 月 22 日在山丹逝世，
年僅 30 歲。

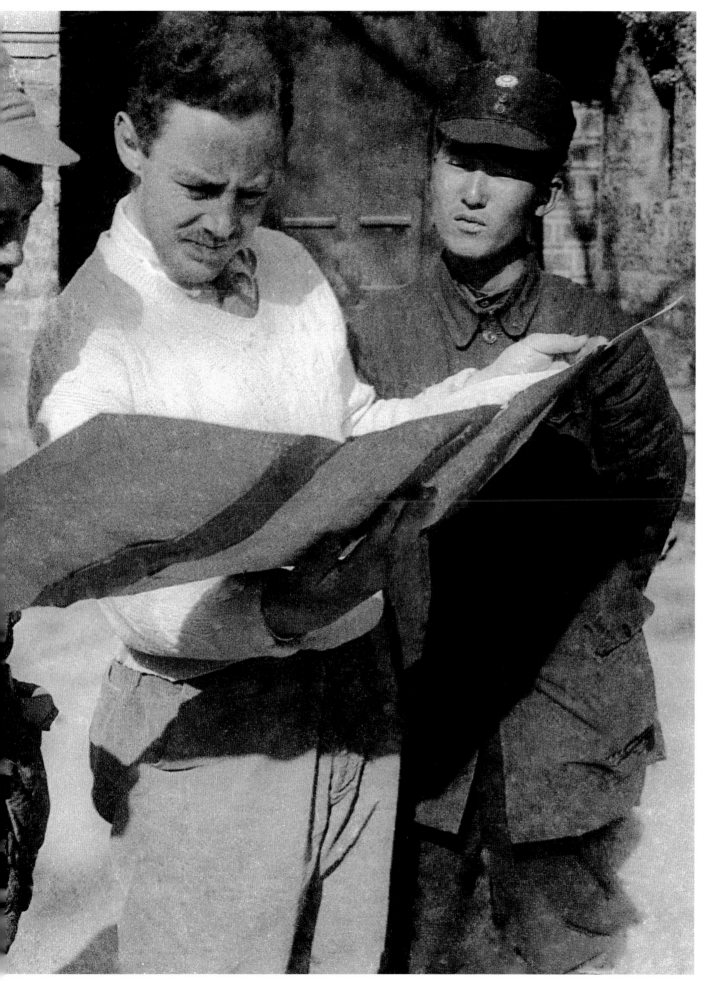

g206-125: Original negative, 6 × 4.5cm

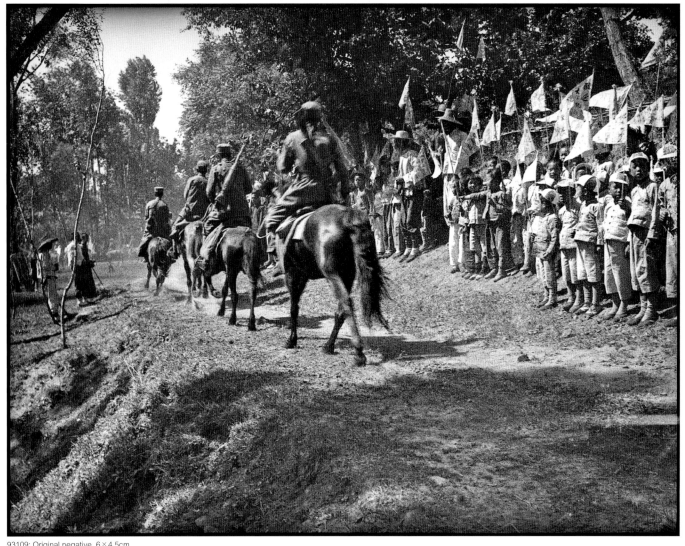

93109: Original negative, 6×4.5cm

在大龍華戰鬥中獲得勝利的楊成武支隊凱旋歸來
羅光達 1939 年 5 月攝

The Yang Chengwu team with a triumphant return.
by Luo Guangda, at Hebei May 1939

→ 英勇衛士 The brave guards.
羅光達 1939 年攝 by Luo Guangda, 1939

g113-130: Original negative, 6 × 4.5cm

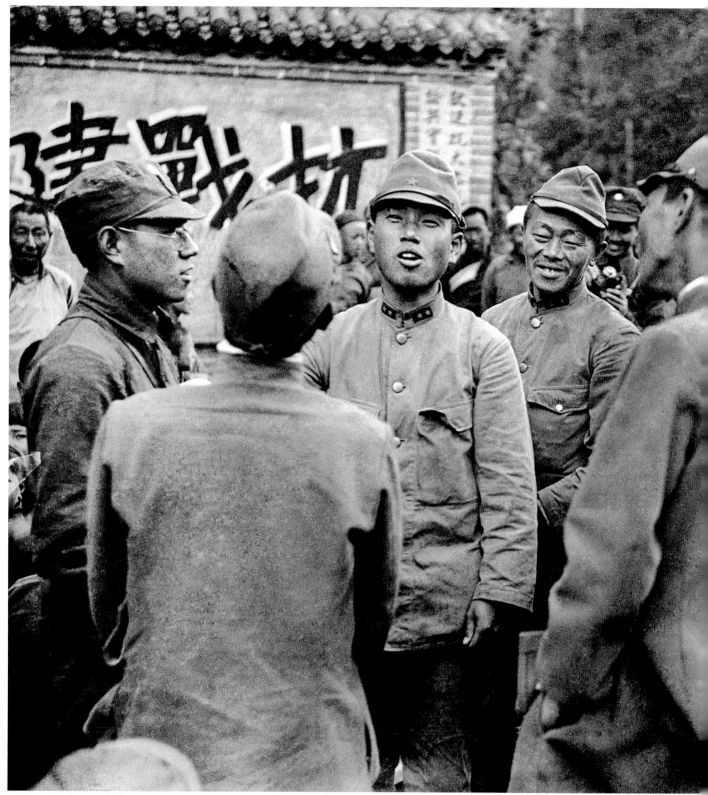

g122-29：Original negative,6×9cm

八路軍 120 師 359 旅五台戰鬥後遣返俘虜，
日俘唱歌表示感謝
沙飛 1939 年 6 月攝於山西五台縣上下細腰澗
戰鬥之後

The 359 troops of division 120 of the Eighth Route
Army sending back the Japanese captives, the latter
singing for gratitude.
by Sha Fei, at Shanxi, June 1939

1939 年 6 月 15 日《抗敵報》載文《歡
送日本士兵同樂會》：

一個明朗的下午，某宮娘娘廟門前的草
坪上，集合了四五個直屬部隊和當地的群眾，
正在舉行一個小小的歡迎會。

細腰澗戰鬥中過來的六個日本士兵，穿
着整齊的軍服，坐在舞台面前第三排的中央。
演劇，他們已經看過好幾回；但今天這個會
的意義不同，他們顯得格外興奮，用感謝的
目光，投向四周的人群，中國的弟兄是多麼
和善、親切呵！小鬼們更加活潑了！他們已經
和日本士兵很熟，現在正用斷續零碎的日本
話和他們聊天，大眾劇社的同志們，拿出日
記本要求他們簽名。

"要誰唱？" "日本兵！" "要誰唱？" "日
本兵！" 在這個大眾的呼聲下，六個日本士兵
直了腰，站立起來，先來一個合唱，後來是
各人的獨唱，那異國語音，博得一片熱烈的
鼓掌聲。

戴了眼鏡的劉科長簡短地報告了開會意
義後，便是日本士兵的代表某君的演説，他
説："首先要感謝正義的八路軍，我們受到這
樣的優待，是做夢也不曾想到過的……日本
人民和士兵都厭惡戰爭，他們在日本法西斯
軍閥的壓迫下，為了自身的解放而鬥爭着。"
這裏就有人領導喊口號："打倒日本法西斯
軍閥！" "反對侵略中國的戰爭！" "中日兩
國人民聯合起來！ 打倒日本帝國主義！……

簡單而熱烈的歡送會就結束了，司令部
正準備"御馳走"（酒席）請他們呢！

000035: Duplicate negative

毛澤東和延安楊家嶺農民親切交談

石少華 1939 年 6 月攝

*Mao Zedong having a cordial talk with
the peasants of Yan'an.
by Shi Shaohua, June 1939*

此兩幅作品均拍攝於抗大三周年校慶期間，是石少華早期最著名的作品，拍自延安
楊家嶺抗日軍政大學所在地。石少華被總校邀請在校慶期間擔任攝影記者，在校慶舉辦
的大型攝影展覽中，石少華也展出了自己到延安後拍攝的 160 餘幅作品。

資料源自石少華口述《風雨十年》

← 毛澤東和小八路

石少華 1939 年 6 月攝於延安

*Mao Zedong and minor soldiers of the Eighth Route Army.
by Shi Shaohua at Yan 'an, June 1939*

602-500: Duplicate negative

新四軍行進在江南河網地帶
佚名 1939 年攝

The New Fourth Army marching on the South of the Yangtze River region.
by anonymous, 1939

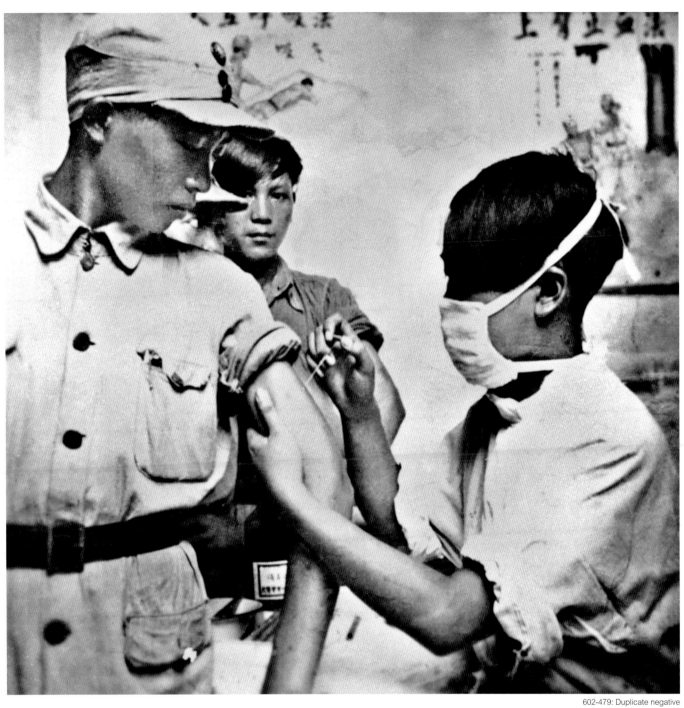

602-479: Duplicate negative

衛生訓練班種牛痘

葉挺 1939 年攝於皖南雲嶺

Hygiene training class performing the small pox vaccination.
by Ye Ting at south Anhui, 1939

　　這幅作品來自葉挺 1939 年拍攝的《新四軍後方醫院》組照，主要包括：《作手術準備》、《給傷員作手術》、《病房內景》、《為群眾治病》等。1940 年，葉挺還拍攝了另一組《新四軍衛生訓練班》組照，其中有《第 3 期衛訓班學員上課》、《衛訓班學員自習》、《衛訓班閱覽室》、《衛訓班學員進行操作》等，成為反映新四軍醫療工作十分珍貴的影像資料。

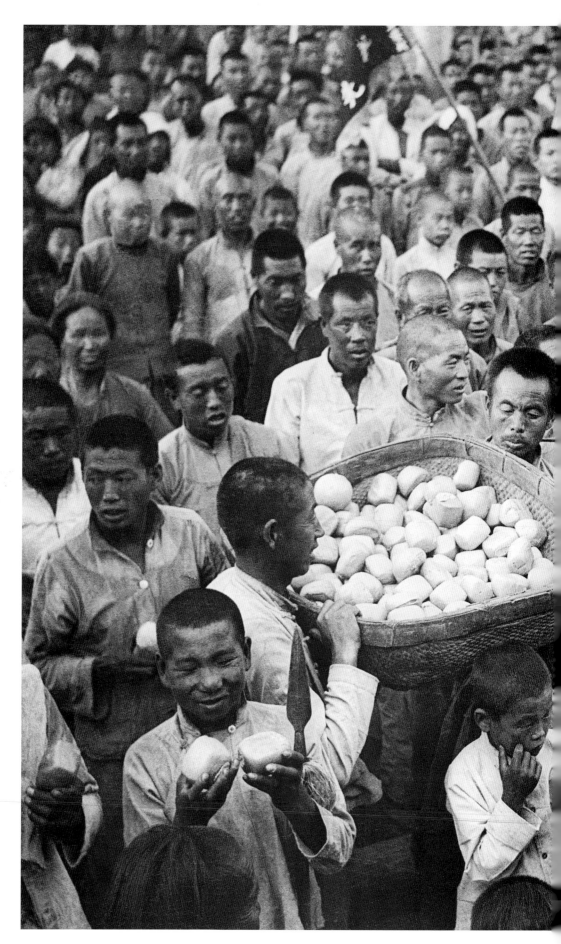

給參軍青年家屬發饅頭
沙飛 1939 年 6 月攝於河
北阜平一區參軍大會

Distributing steamed buns to
families of young troopers.
by Sha Fei, at fuping county,
Hebei, June 1939

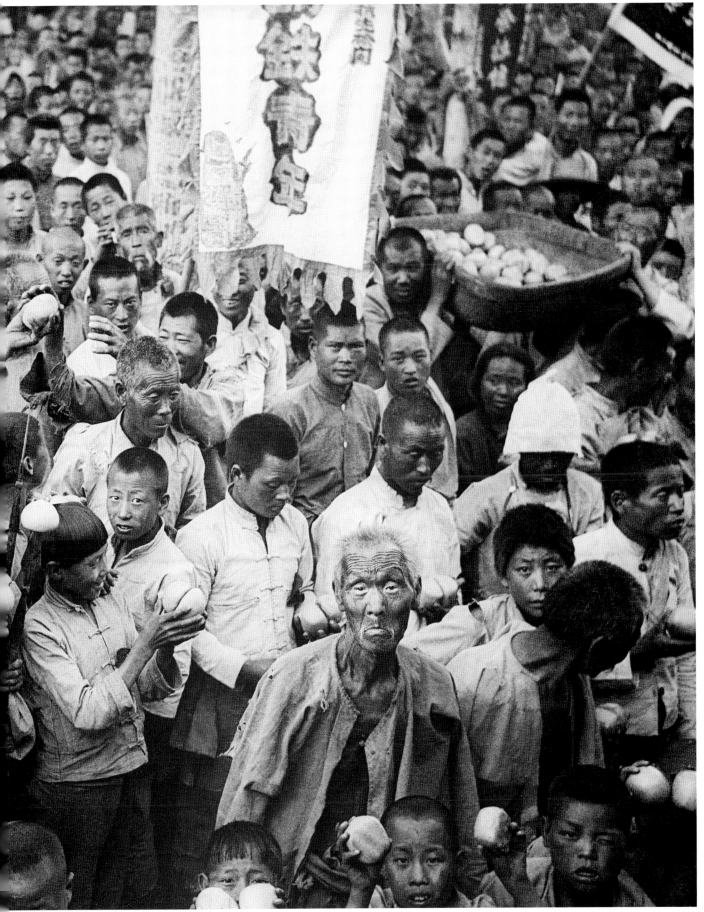

g118-136：Original negative, 6×9cm

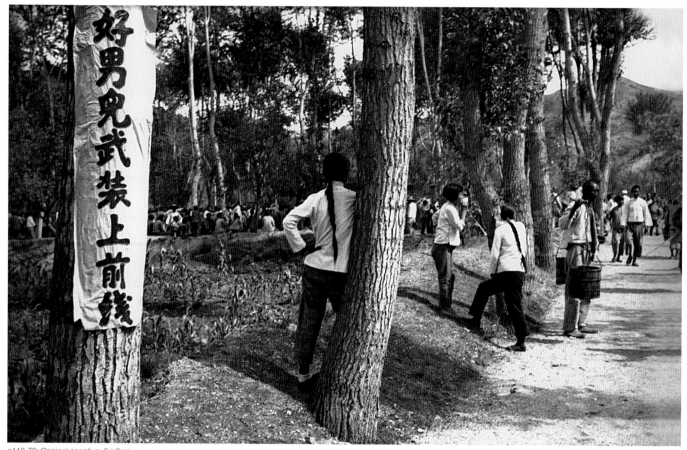

g118-70: Original negative, 6×9cm

河北阜平一區參軍大會標語 "好男兒武裝上前線"
沙飛 1939 年 6 月攝

The army enrolment slogan at Hebei: "A good guy goes to the battlefront with arms."
by Sha Fei, at fuping county, Hebei, June 1939

　　與初到晉察冀時充滿理想主義的《戰鬥在古長城》系列作品風格不同，沙飛此時的照片已經深深地
融入到現實生活之中，來自生活現場的每一個細節似乎都在替拍攝者有力地表達着自己的認識和評價，
例如《河北阜平東土嶺村青年參軍大會》中鄉親的眼神，例如《給參軍青年家屬發饅頭》中群眾不同神
態和動作流露出的內心世界，例如上圖中作者有意強調標語內容，與女子倚樹而立所流露出的複雜心理
相呼應，形成深刻的主題等等，作品已經進入到紀實類攝影的更高一層境界。

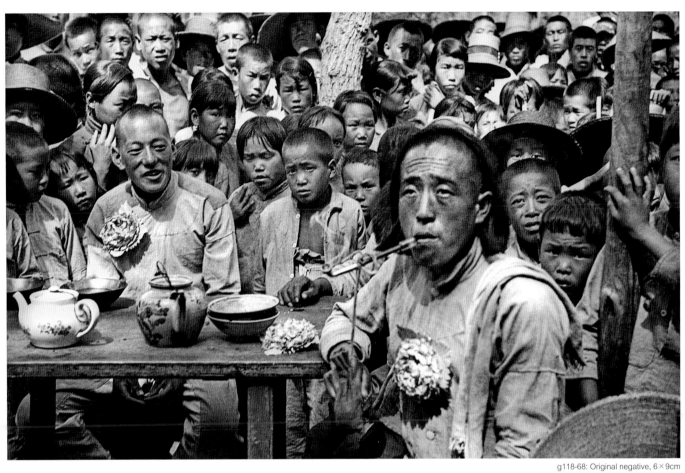

g118-68: Original negative, 6×9cm

河北阜平東土嶺村青年參軍大會
沙飛 1939 年 6 月攝

The army enrolment exercise in Hebei.
by Sha Fei, at fuping county, Hebei June 1939

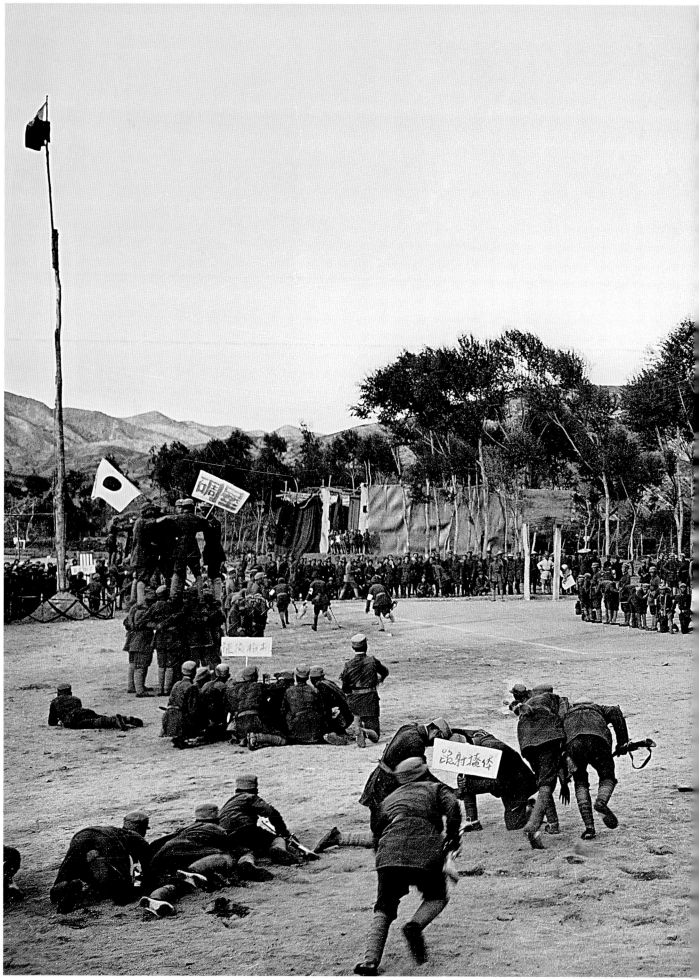

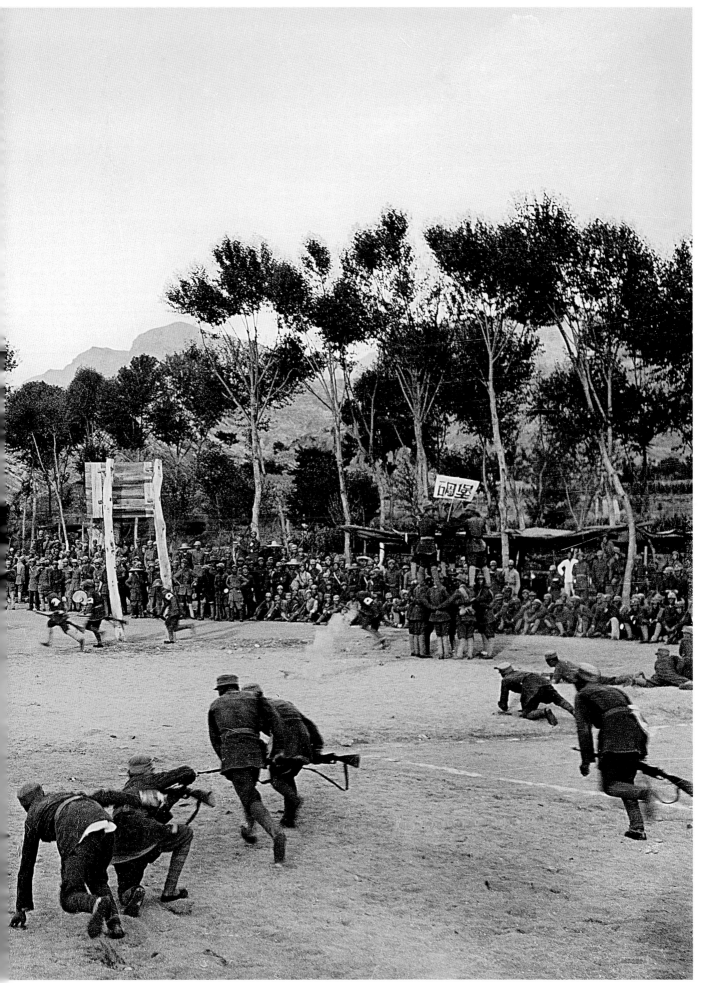

↑ 抗大二分校慶祝抗戰兩周年運動大會 —— 訓練表演
沙飛 1939 年 7 月攝於河北阜平陳莊

Sports games at the second campus of Anti-Japanese Military and Political University celebrating
the 2nd anniversary of the Anti-Japanese war – Training performance.
by Sha Fei, at fuping county, Hebei, July 1939

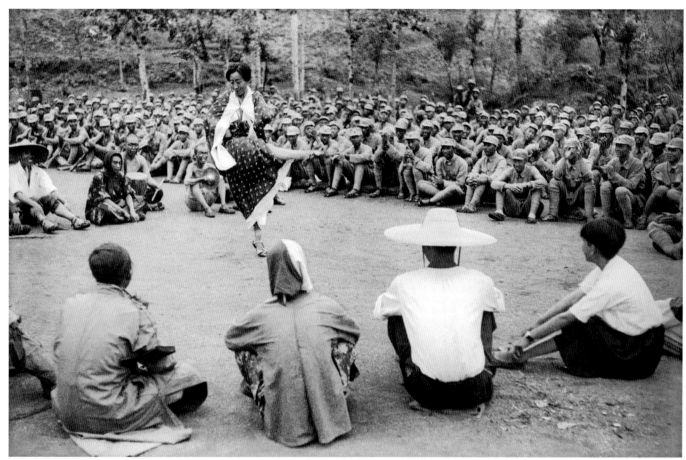

g111-9: Original negative, 6×9cm

抗大二分校慶祝抗戰兩周年運動大會 —— 校文工團在廣場演出
沙飛 1939 年 7 月攝於河北阜平陳莊

Sports games at the second campus of Anti-Japanese Military and Political University celebrating
the 2nd anniversary of the Anti-Japanese war – Performance by the school staff in the square.
by Sha Fei, at fuping county, Hebei, July 1939

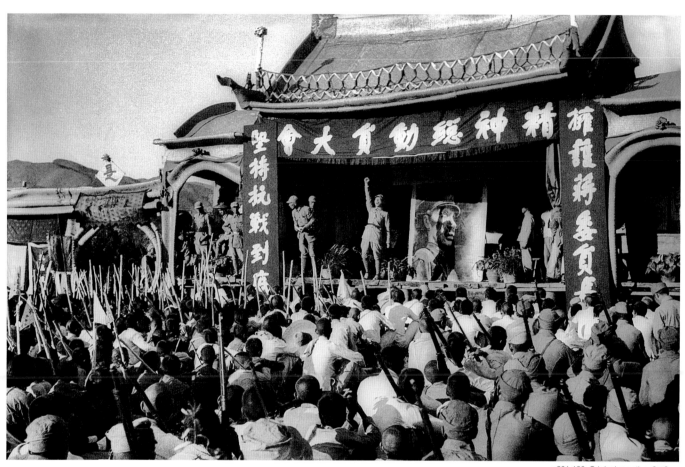

晉察冀邊區國民〝精神總動員大會〞

沙飛 1939 年 8 月攝

"The general assembly of spiritual mobilization"
at Shanxi-Chahar-Hebei border area.
by Sha Fei, August 1939

1939 年 3 月 11 日，國民政府在國防最高委員會下設立精神總動員會。蔣介石自任
會長，並公佈《國民精神總動員綱領》、《精神總動員實施辦法》等文件。中共 4 月 26
日發佈《中國共產黨中央委員會為開展國民精神總動員運動告全黨同志書》響應，5 月
1 日，延安各界三萬人於南門外廣場舉行國民精神總動員及紀念五一勞動節大會，毛澤
東在大會上發表題為《國民精神總動員的政治方向》的講演。8 月，晉察冀邊區舉行精
神總動員大會，照片如實地呈現了當時的歷史氛圍。

鄧小平與卓琳、孔原與許明兩對夫婦在延安結婚時留影
鄧發 1939 年攝於延安

Two couples, Deng Xiaoping and Zhuo Lin, Kong Yuan and Xu Ming,
taking their wedding photos at Yan'an.
by Deng Fa at Yan'an, 1939

　　1939 年秋鄧發從新疆回延安，擔任中央黨校校長。同年 8 月，劉伯承、鄧小平一起從太行山赴延安參
加中央政治局擴大會議，鄧小平與鄧發住在一個窰洞裏。二鄧私交甚密，鄧發本來就喜作紅娘，見鄧小平
仍孑然一身，一定要替他找一個漂亮姑娘。二人一有空，就到街上轉，鄧小平果然找到了一個漂亮的意中
人——卓琳。鄧小平與卓琳的婚禮在楊家嶺毛澤東的窰洞前舉行，同時舉行婚禮的還有孔原和許明。據説，
孔許二人也是鄧發的牽線人，因此要拍這張兩對夫妻在一起的合影。出席婚禮的嘉賓，都是未來共和國的
中流砥柱，這些風雲人物拼命灌酒。孔原很快醉了，丟下妻子獨睡洞房。素來酒量小的鄧小平有敬必喝，
竟然不醉，人人都稱鄧小平"海量"。其實，是鄧發見來頭不善，就與劉伯承、李富春合謀，弄了瓶白水
充酒，才從容過關。鄧發還自覺把窰洞騰出來，給鄧小平夫婦提供洞房，以成人之美。

<div align="right">源自毛毛《我的父親鄧小平》</div>

中央黨校，工作之餘的休息
鄧發 1939 年攝於延安
Resting after work at the Central Party School of the Communist Party of China.
by Deng Fa at Yan'an, 1939

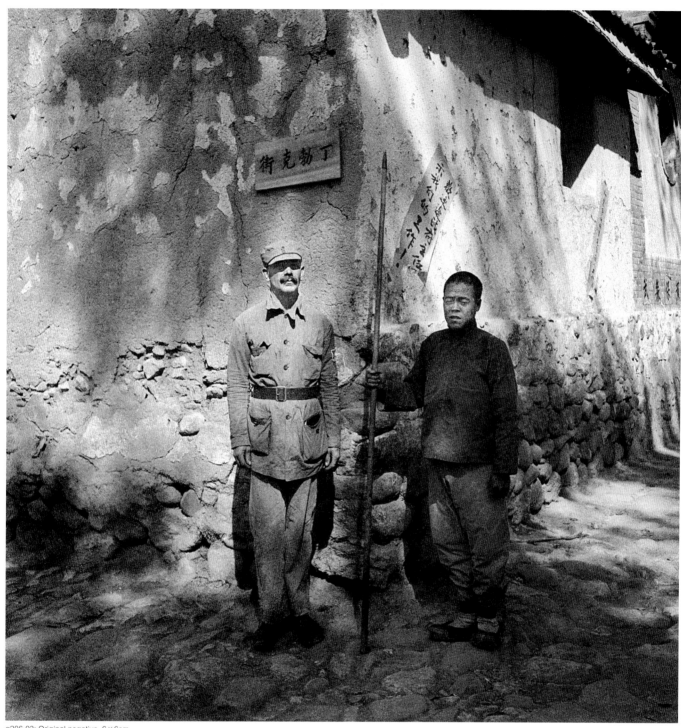

g206-93: Original negative, 6×6cm

白求恩與自衛隊員
沙飛 1938 攝於山西五台

Dr. Norman Bethune and a member of the self-defense troopers.
by Sha Fei, at Wutai county, Shanxi, 1938

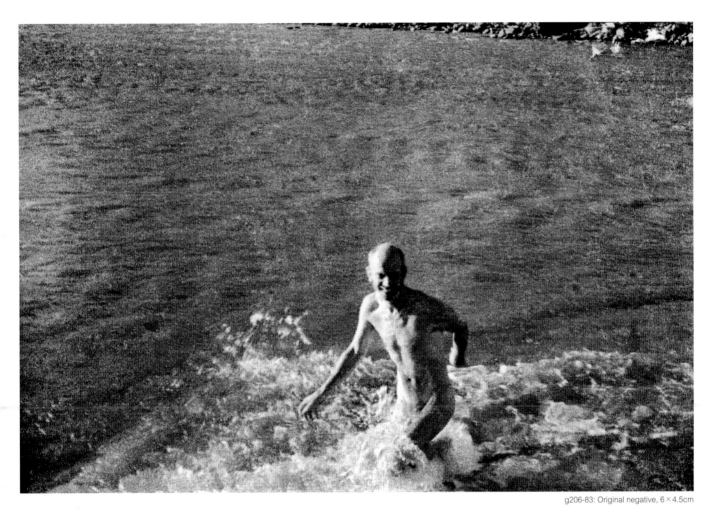

g206-83: Original negative, 6×4.5cm

白求恩在唐河中游泳

沙飛 *1939* 年攝於河北唐縣

Dr. Norman Bethune swimming in the Tang river, Hebei.
by Sha Fei, at tang county, Hebei, 1939

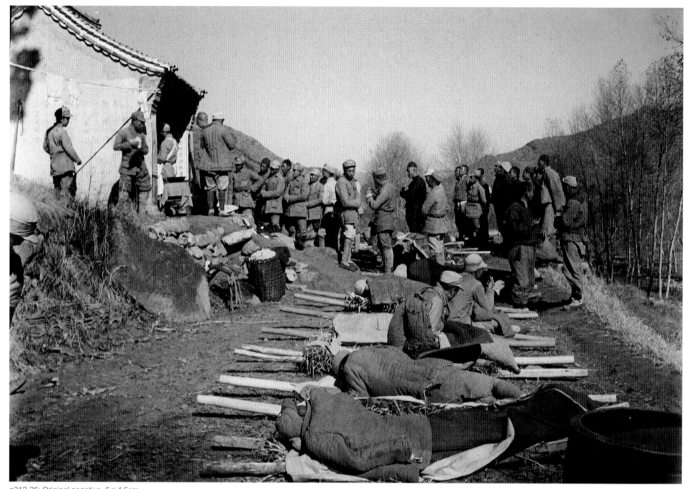

g312-26: Original negative, 6×4.5cm

黃土嶺戰鬥中等候白求恩醫治的傷員
羅光達 1939 年 10 月攝於河北淶源孫家莊

The wounded waiting for treatment by Dr. Norman Bethune.
by Luo Guangda at Laiyuan county, Hebei, October 1939

　　這張照片一直沒有用，直到 1980 年代後，羅光達編輯自己的作品集才首次發
表。畫面中，小廟前第二人即是白求恩，此時戰鬥仍在進行，白求恩堅持作完手
術再撤離。

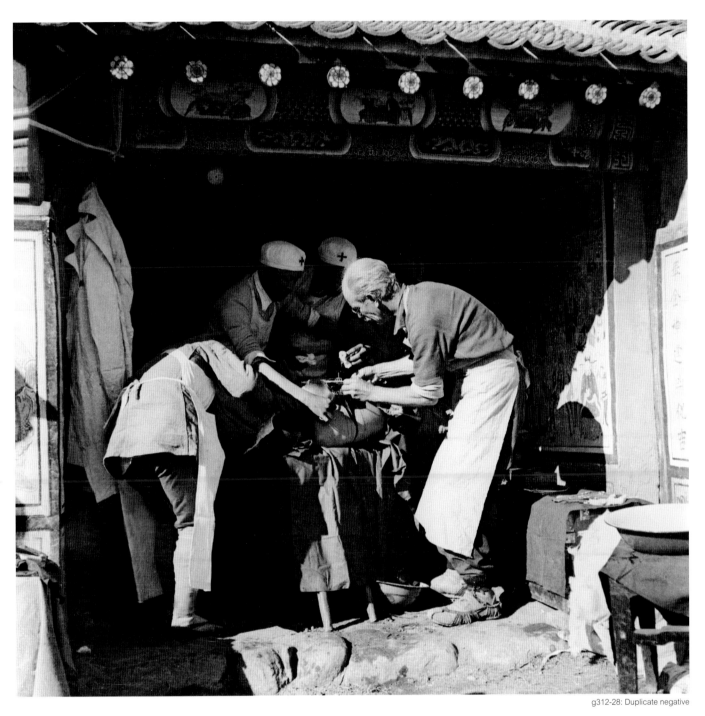

g312-28: Duplicate negative

白求恩大夫

吳印咸 1939 年 10 月攝於河北淶源孫家莊

Dr. Norman Bethune.
by Wu Yinxian at Laiyuan county, Hebei, October 1939

吳印咸帶延安電影團追隨白求恩拍攝電影紀錄片，並用相機拍攝了這幅名作。底片沖洗後吳印咸很滿意，選了兩張送沙飛，1942 年 7 月在《晉察冀畫報》創刊號發表，其中就包括這一幅。

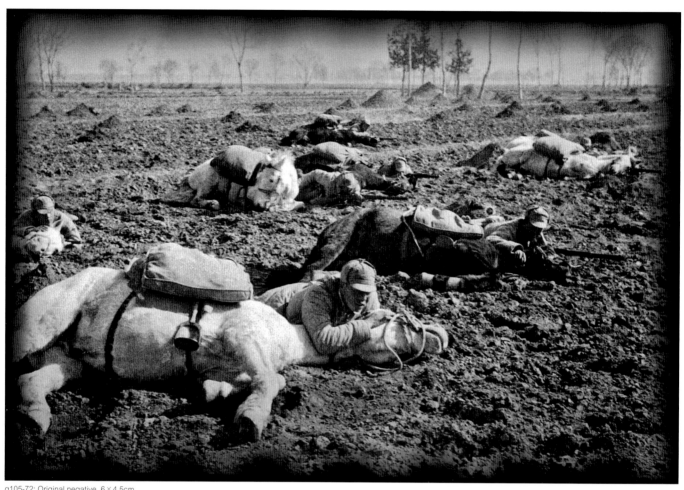

g105-72: Original negative, 6×4.5cm

冀中八路軍騎兵訓練
呂正操 1939 年攝於冀中

Cavalry training session of the Eighth Route Army in central Hebei.
by Lü Zhengcao, 1939

呂正操酷愛攝影，而且，也應該酷愛戰馬，筆者手中兩幅作品，拍的都是戰馬。

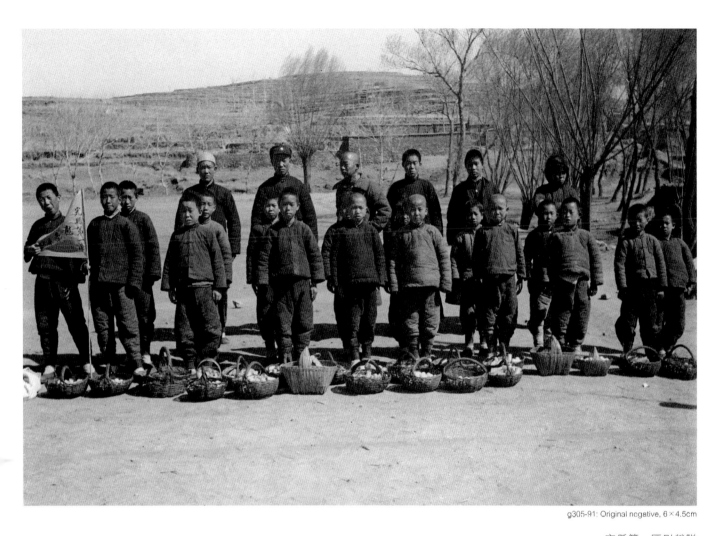

g305-91: Original negative, 6 × 4.5cm

完縣第一區慰勞隊

羅光達 1940 年攝於河北完縣（今順平縣）

The sympathy team at Wan county, Hebei.
by Luo Guangda at Hebei, 1940

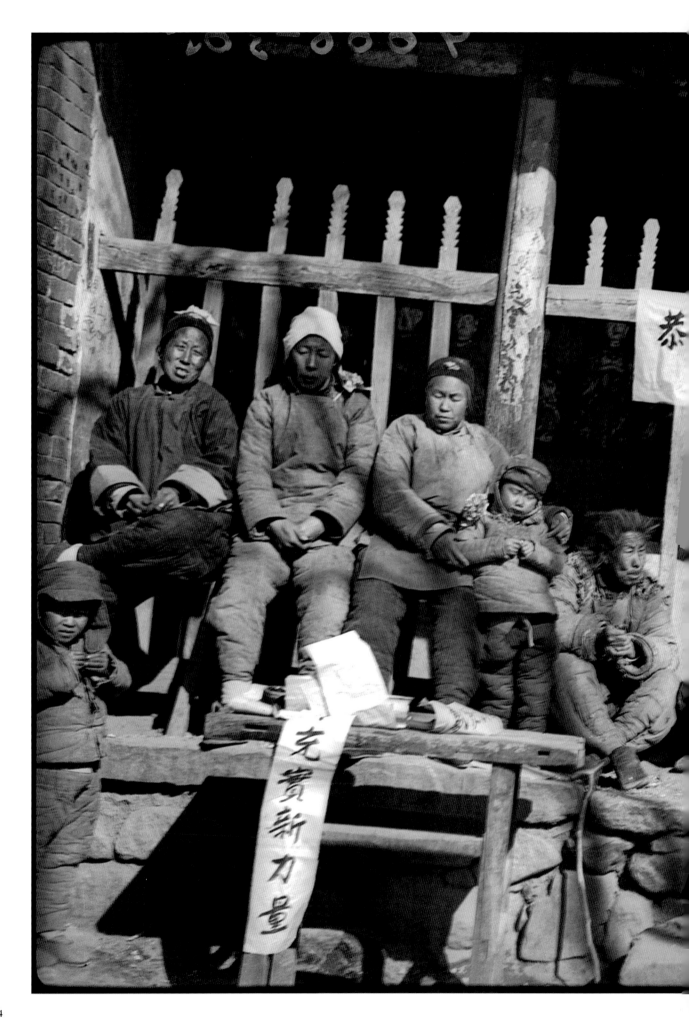

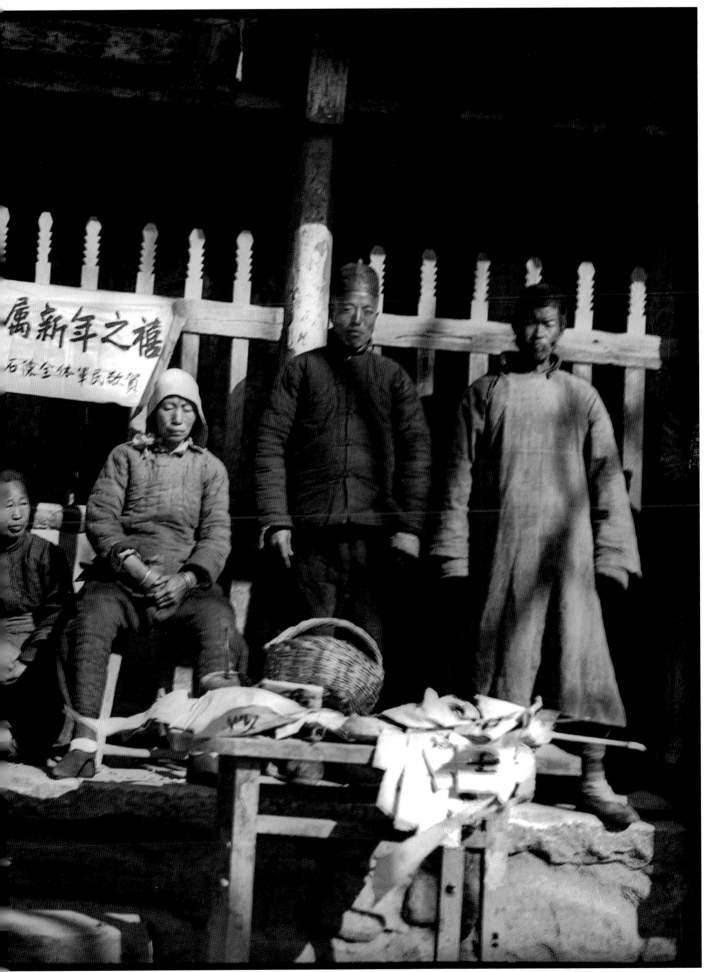

↑ 給抗屬拜年
佚名抗戰時期攝於河北平山

A courtesy call to the Anti-Japanese soldiers' families during Lunar New Year.
by anonymous at Pingshan county, Hebei

　　這幅照片沒有任何信息，也從來沒有使用。畫面上條幅中寫有"石陳"二字，查遍百度地圖及古今地
名大辭典也沒有著落，與顧棣老師分析，應在河北平山一帶。這是表現春節慰問抗日軍屬的題材，這種慰
問完全照搬供養神佛的方式，剛好欄杆後就是神佛塑像，十分樸素，也十分客觀地記載下當年人們對抗日
軍人的崇敬與愛戴。在紅色影像中，反映此類題材的作品不少，例如送柴、送菜、送肉、鞠躬敬禮等，成
為今人難得一見，也難以想像的歷史細節。

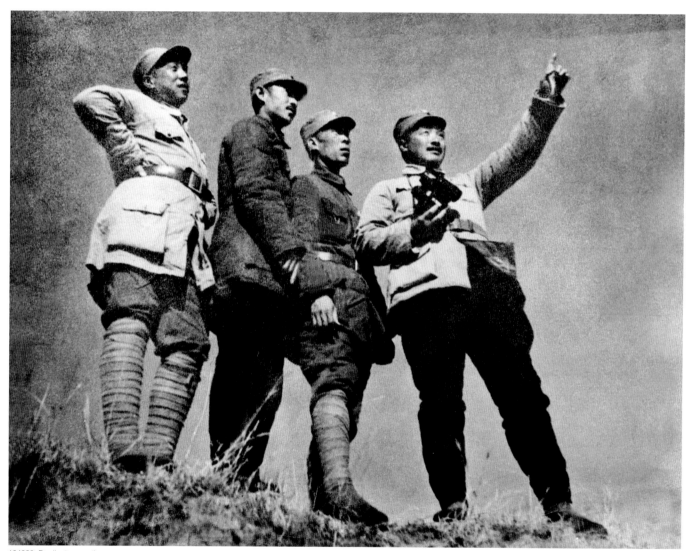

134383: Duplicate negative

前線視察
吳印咸 1940 年春攝

Inspecting at the battlefront by the leaders of the division 120 of the Eighth Route Army.
by Wu Yinxian, 1940

　　1940 年春，延安電影團完成《延安與八路軍》的拍攝從敵後返回延安，途經晉西
北時，拍攝了這幅八路軍第 120 師領導人賀龍、關向應、周士第、甘泗淇在山頭上觀察
敵情的作品。

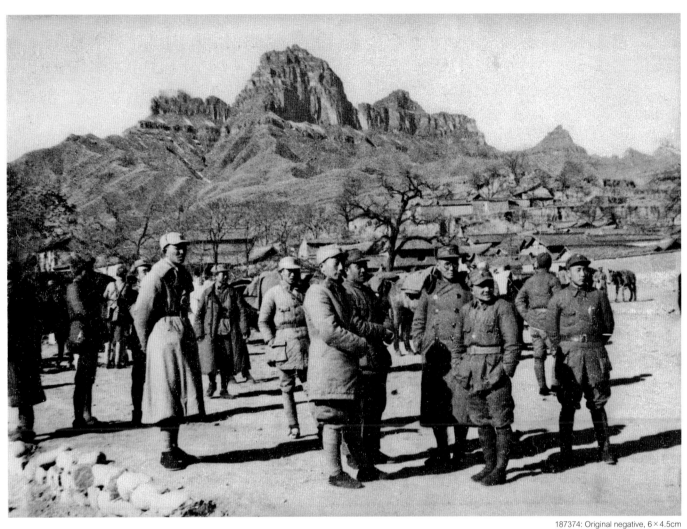

187374: Original negative, 6 × 4.5cm

朱德、劉伯承、聶榮臻、鄧小平等檢閱反頑部隊

羅光達 1940 年 3 月攝於山西左權桐峪鎮

The senior commanders of the Eighth Route Army, including Zhu De, Liu Bocheng,
Nie Rongzhen, Deng Xiaoping, reviewing the troops.
by Luo Guangda at Zuoquan county, Shanxi, March 1940

　　1940 年初，蔣介石命朱懷冰向晉東南根據地進攻，晉察冀軍區根據中央和八路軍總部的命令，派出
"南下支隊"參加討伐朱懷冰的戰役。聶榮臻為向八路軍總部彙報工作也一起同行，並在王家峪逗留了一
段時間，羅光達隨行採訪，拍攝了八路軍高級將領召開軍事會議、召開反汪擁蔣大會、朱德與彭德懷在武
鄉王家峪總部以及這幅眾將領在桐峪鎮檢閱部隊的照片。因畫面表現眾將領的英姿十分生動，被設計到不
止一個有關八路軍將領的群雕之中。

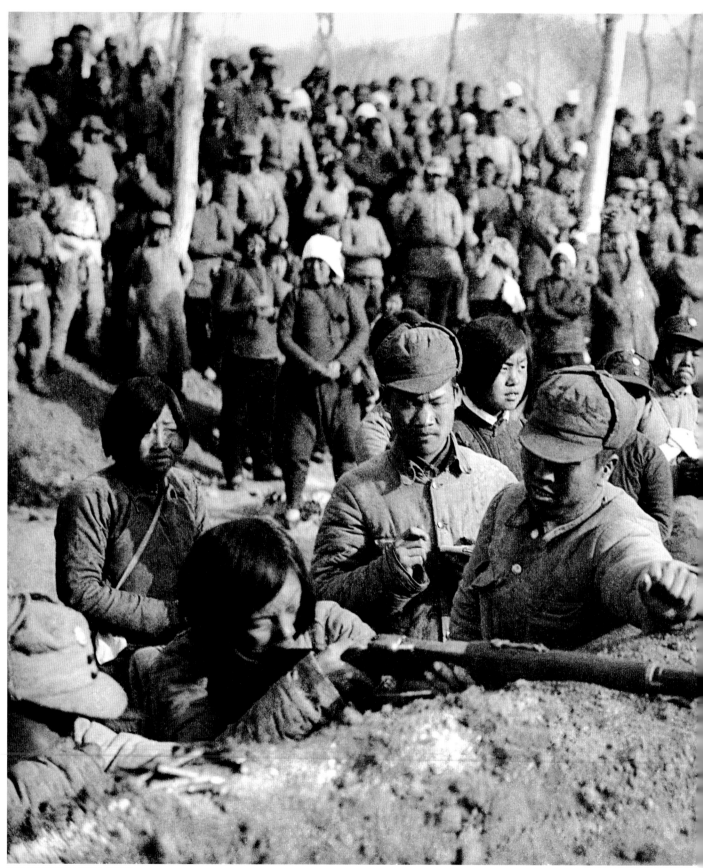

g316-98：Original negative, 6×9cm

三八節大會射擊比賽
沙飛 1940 年攝於唐縣

The shooting game at the International
Working Women's day.
by Sha Fei, at Tang county,
Hebei 1940

注意人物的動作和神
態，作者通過這種有意識的
細節捕捉，來表達自己豐富
的思想和感情。

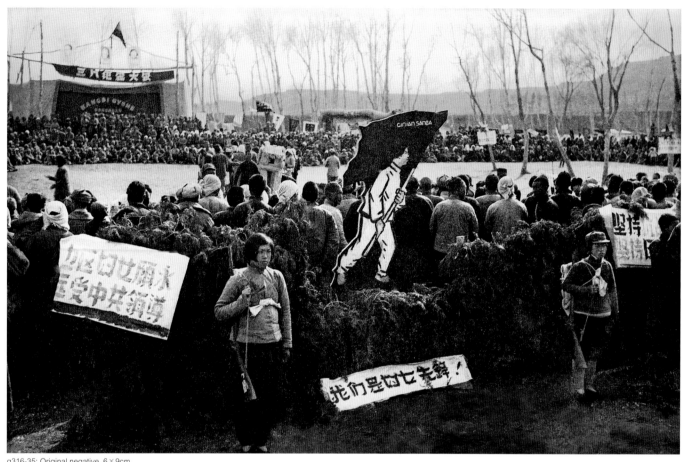

g316-35: Original negative, 6×9cm

三八婦女節紀念大會
沙飛 1940 年攝於唐縣

The anniversary ceremony of the International Working Women's day.
by Sha Fei, at Tang county, Hebei 1940

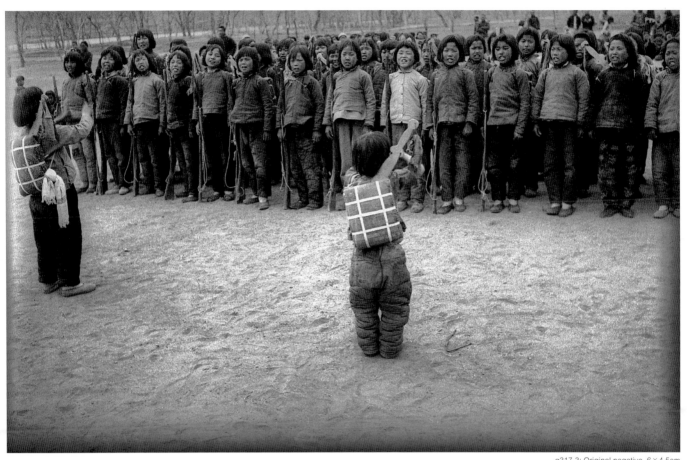

g317-3: Original negative, 6×4.5cm

我們是抗日小兵

趙烈 1940 年 4 月 4 日兒童節攝於河北唐縣

We are the anti-Japanese young soldiers.
by Zhao Lie at Tang county, Hebei, on the children's day, 1940

　　這是趙烈在唐縣"四四兒童節"兒童團檢閱大會期間所攝《我們是抗日小兵》組照中的一幅，這組圖片
中還有《威武雄壯的兒童團隊伍》、《軍事操練——分列式》、《刺殺表演》、《射擊表演》、《防空表
演》、《政治測驗》、《全副武裝的兒童團員》、《給優勝者發獎》等作品。

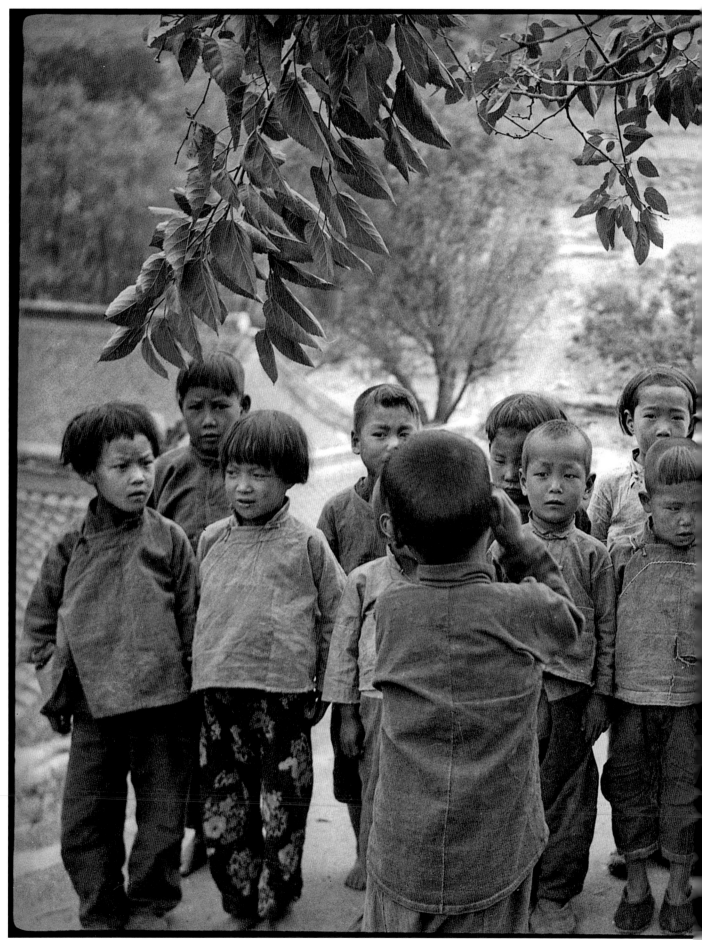

g317-117: Original negative, 6 × 9cm

小小葉兒嘩啦啦／兒童好
像一朵花／生在邊區地方
好／唱歌跳舞尖哈哈
佚名攝

Singing a nursery rhyme.
by anonymous

83

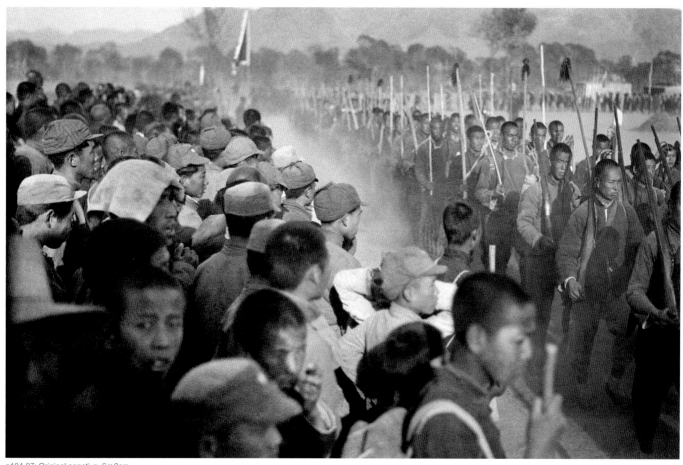

g104-97: Original negative, 6×9cm

人民武裝自衛隊
沙飛 1940 年 5 月 4 日攝

People's Armed Defense Force.
by Sha Fei, at Fuping county, Hebei May 1940

　　1940 年五四青年節，阜平民兵自衛隊進行軍事操練，並接受人民武裝總指揮部檢閱時的情形。

g101-126: Original negative, 6×4.5cm

打一槍換一個地方

流螢攝

Opening a shot and changing a location: The guerilla
tactics of the Eighth Route Army.
by Liu Ying

這幅作品沒有使用過。資料本中沒有標註任何信息。後經顧棣老師分析，此
片應為流螢拍攝，但時間無法確定。筆者認為這幅作品將八路軍當年普遍運用的
游擊戰術生動準確地體現出來，因此冠以這個標題。

g404-20: Original negative, 6×6cm

貿易自由，商業繁榮
劉博芳 1940 年攝

Free trade and prosperous business.
by Liu Bofang, 1940

g317-48：Original negative, 6×4.5cm

兒童團 The children's team.

石少華 1940 年攝於冀中 by Shi Shaohua, at central Hebei 1940

石少華在畫面的影調與層次方面是十分考究的。此時他到晉察冀時間不長，初到前線，尚未深入下去，作品充滿理想主義色彩。深入下去之後，作品便更多體現出現實主義風格——用現實生活中的細節說話，而非僅僅用影調說話。

g203-23: Original negative, 6×4.5cm

村選大會一角
羅光達 1940 年攝於平山縣民主選舉

The village democratic election.
by Luo Guangda, at Pingshan county, Hebei 1940

　　根據中共中央關於抗日根據地政權建設的指示，1940 年 7 月—10 月間，晉察冀邊區進行了大規模的民主選舉，這標誌着邊區抗日民主政權建設和抗日民族統一戰線走上了新的發展時期。婦女參選參政在這次民主選舉中表現得十分突出。據 26 個縣的統計，婦女參選數佔選民的 83.6%。

<div align="right">資料源自晉察冀邊區革命紀念館</div>

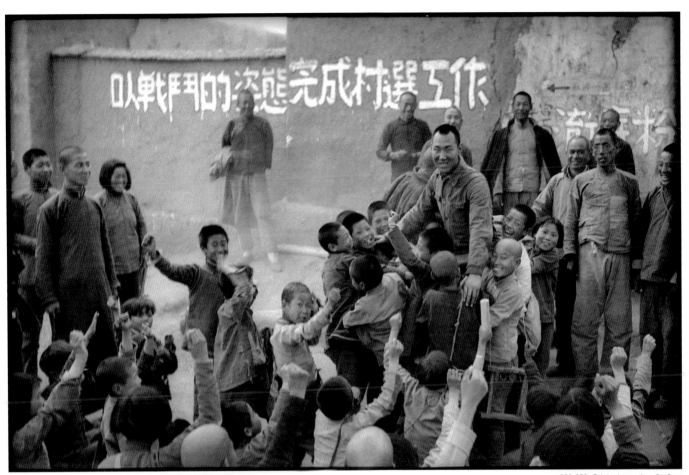

g203-650: Original negative, 6×9cm

兒童團舉起當選代表

葉曼之 1940 年 7 月攝於河北曲陽

The elected candidate at a democratic election.
by Ye Manzhiat Quyang county, Hebei, July 1940

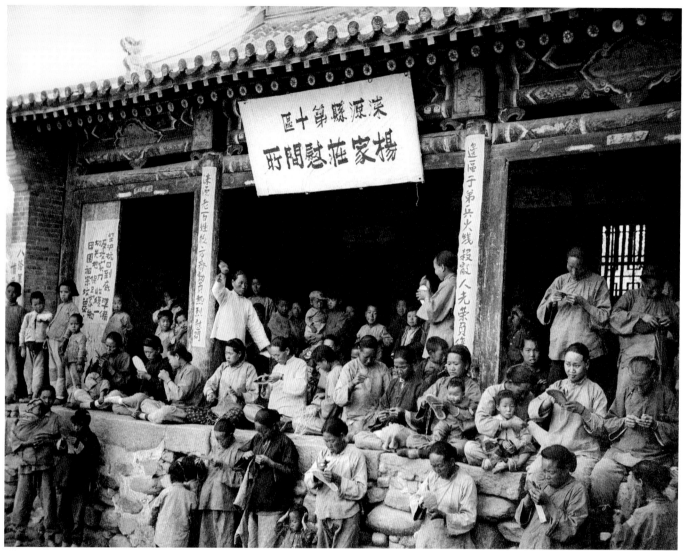

g305-10：Original negative, 6×4.5cm

河北淶源婦女為前方戰士做軍鞋
沙飛 1940 年 8 月攝於河北淶源楊家莊

Women of Hebei making shoes for the soldiers at the battlefront.
by Sha Fei, at Laiyuan county, Hebei, August 1940

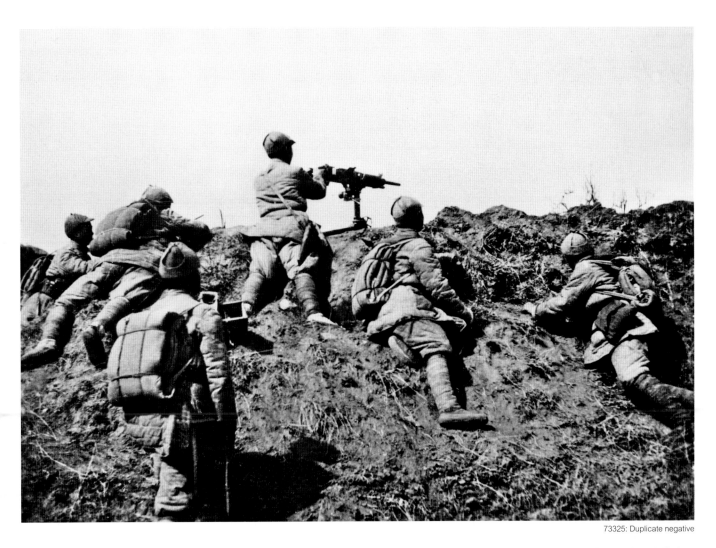

獅堖山戰鬥中的八路軍機槍陣地

徐肖冰 1940 年 8 月攝於山西陽泉

The machine gun battlefield of the Eighth Route Army at Shanxi.
by Xu Xiaobing at Yangquan county, Shanxi, August 1940

1940 年 8 月起，八路軍在華北對日軍發起一次大規模作戰，前後參戰部隊達 105 個團，故稱"百團大戰"。此役共斃傷日偽軍 2.5 萬人，俘虜 1.8 萬人。

g122-60: Original negative, 6×4.5cm

《將軍與幼女》組照之餵飯

沙飛 1940 年 8 月攝於河北井陘洪河漕村晉察冀軍區百團大戰指揮部

"The General and the baby girl": Feeding the baby.
by Sha Fei, at Jingxing county, Hebei, August 1940

　　百團大戰進攻井陘煤礦的戰鬥裏，三團一營的戰士救起了兩個日本小女孩，大的五六歲，小的還在襁褓之中，父親是井陘火車站的副站長，受了重傷，經搶救無效殞命，母親也在炮火中死亡。不滿周歲的女孩傷勢也很重，經治療暫時脫離了危險。聶榮臻認為孩子是無辜的，但每天行軍打仗，不可能總帶着，便決定將她們送到日軍中去。沙飛知道後立即向聶榮臻表達了自己要拍下這組照片的意願，聶榮臻認真地配合他完成了拍攝。沙飛還頗有心計地翻拍了聶榮臻寫給日軍軍官的信。他對身邊的學生冀連波説：「這些照片現實可能沒有甚麼作用，也不是完全沒用，幾十年後發到日本，可能會發生作用。」這組照片果然在以後的中日關係中發揮出極重要的作用。

<div align="right">資料源自《聶榮臻回憶錄》、《鐵色見證——我的父親沙飛》</div>

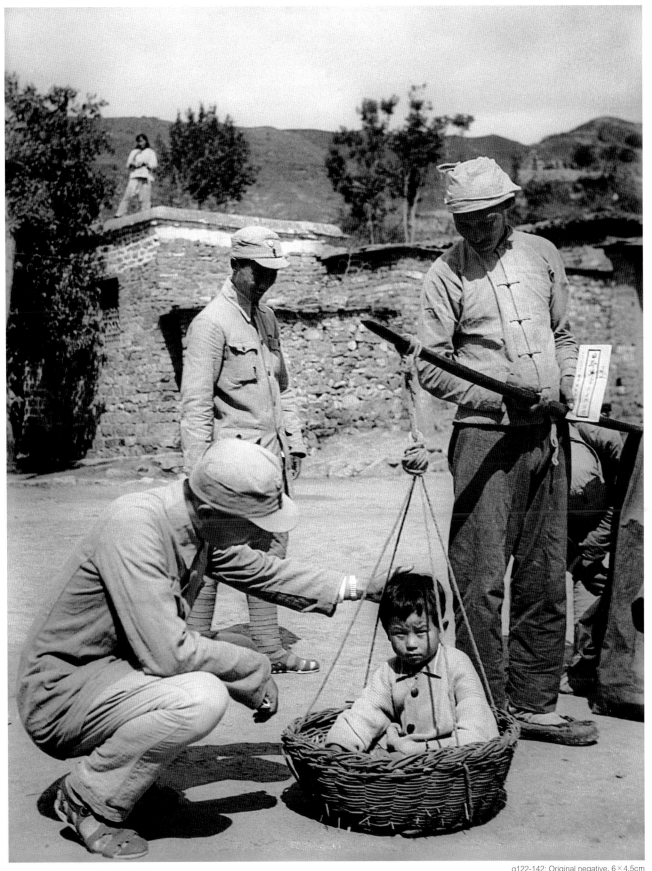

《將軍與幼女》組照之送行 *"The General and the baby girl"*: Farewell.

沙飛 1940 年 8 月攝於河北井陘洪河漕村晉察冀軍區百團大戰指揮部 by Sha Fei, at Jingxing county, Hebei, August 1940

g122-30：Original negative, 6×9cm

↑ 八路軍幹部向日偽俘虜講解寬大政策
沙飛 1940 年 9 月百團大戰期間，攝於河北淶源楊家莊

The Eighth Route Army Cadres explaining the lenient policy to the Japanese and traitor captives.
by Sha Fei, at Laiyuan county, Hebei, September 1940

g109-106: Duplicate negative, 6×6cm

百團大戰，二團一連連長李永生在淶源三甲村戰鬥中，一人繳獲敵人輕機槍一挺，
三八式步槍三支。
楊國治 1940 年 9 月攝

Company commander Li Yongsheng seizing the enemies' machine guns in a battle at Hebei.
by Yang Guozhi, September 1940

　　為英雄拍照是紅色影像的傳統，對戰士鼓舞很大。戰鬥開始，攝影記者都是
跟着突擊連行動，戰鬥結束，記者馬上把照片沖洗出來辦展覽，勇士或集體立了功，
記者便給他們拍照。功臣們認為記者給自己拍照，是一種極大的榮譽，沒立功的
戰士也決心在下次戰鬥中立功，這種現象越到解放戰爭時期越為普遍，照片成了
部隊宣傳鼓動工作的有力助手。

→ 彭德懷在百團大戰前線指揮作戰
徐肖冰 1940 年 10 月攝於山西武鄉縣
蟠龍鎮關家堖戰鬥

Peng Dehuai giving orders at the battlefront.
by Xu Xiaobing at Wuxiang county, Shanxi,
October 1940

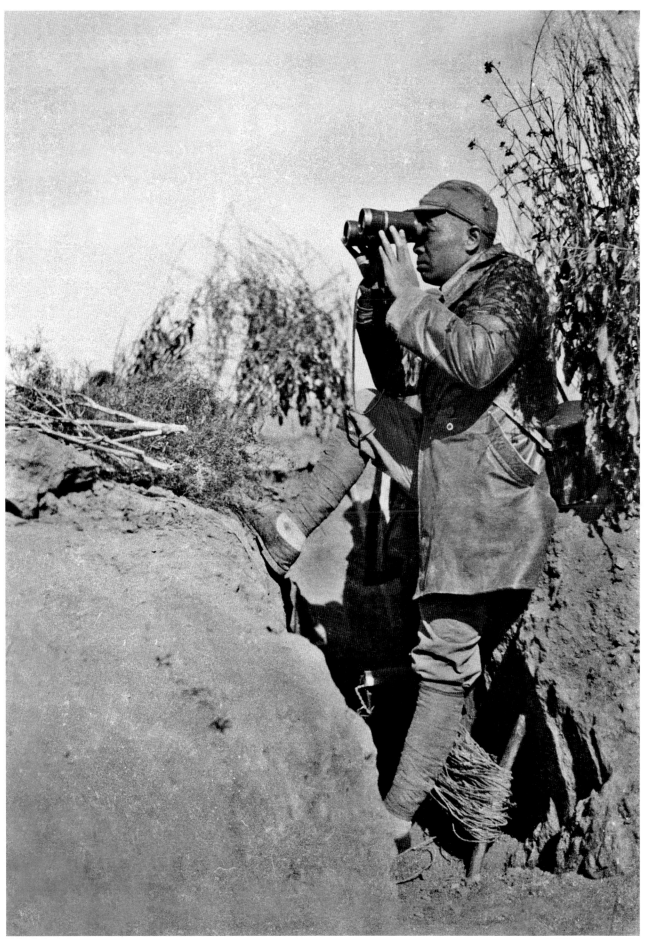

g112-79: Duplicate negative, 6×9cm

自力更生製造武器
楊國治 1940 年攝

Producing weapons by themselves.
by Yang Guozhi, 1940

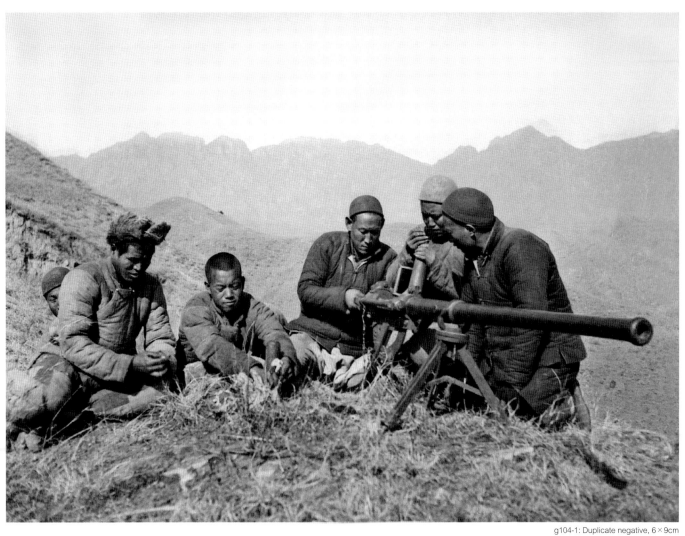

g104-1: Duplicate negative, 6×9cm

民兵的炮兵陣地
葉曼之 1940 年攝
The cannon battlefield of the people's militia.
by Ye Manzhi, 1940

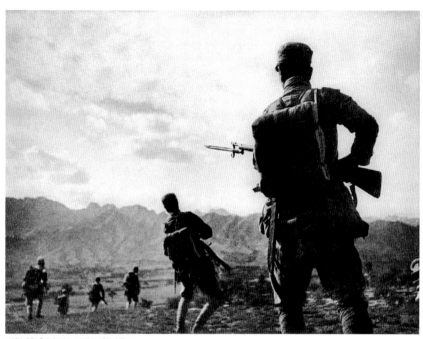

g101-25: Original negative, 6×4.5cm

　　這幅作品直到沙飛之女王雁 2005 年編著《沙飛攝影全集》時才第一次使用。筆者認真查看，士兵不是被絆倒，也不是崴了腳。右肩向後閃這種動作，只有右肩從前面受到強烈衝擊時才可能出現。用同一場景的另一幅作品參照更能説明問題，第二幅畫面的機位比第一幅靠得更近，説明沙飛在拍攝這兩幅畫面時正在向前運動。後面的戰士在第二幅畫面中稍向後靠，意味着他看到前面戰士倒下，下意識地減慢了腳步。兩幅畫面比較，可以看出整個陣容都在向前運動。如果這樣判斷不錯，説明這是沙飛在戰鬥現場拍攝的兩幅極為珍貴的"士兵在衝鋒時中彈倒下"的鏡頭。這兩幅作品已經引起不少中外同行的重視，因為這是目前看到的惟一一件士兵在衝鋒時中彈倒下的現場畫面。

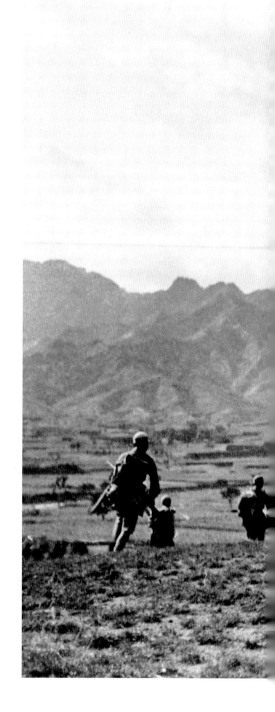

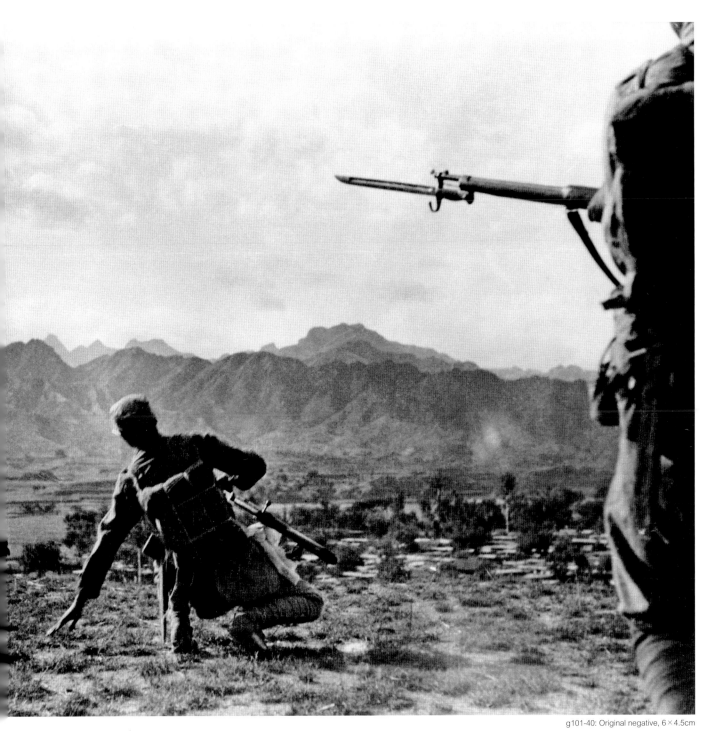

g101-40: Original negative, 6×4.5cm

北嶽區反掃蕩戰鬥
沙飛 1940 年冬攝
The Fourth representative assembly of the Anti-Japanese
Youth Association in Beiyue Region.
by Sha Fei, 1940

187347: Duplicate negative

晉綏八路軍在開荒
蔡國銘 1941 年攝

The Eighth Route Army cultivating the wasteland in Shanxi-Suiyuan border.
by Cai Guoming, 1941

g116-79: Duplicate negative

幫老鄉灑水灌溉

趙烈 1941 年攝於河北阜平、唐縣一帶

The Eighth Route Army helping the villagers to irrigate the farmland.
by Zhao Lie at Hebei, 1941

這幅照片拍的是八路軍戰士用一種特殊的方法，幫助老鄉提水灌溉。那時膠卷極為
珍貴，趙烈能夠只按一次快門便捕捉到這樣精準的瞬間，十分難得。

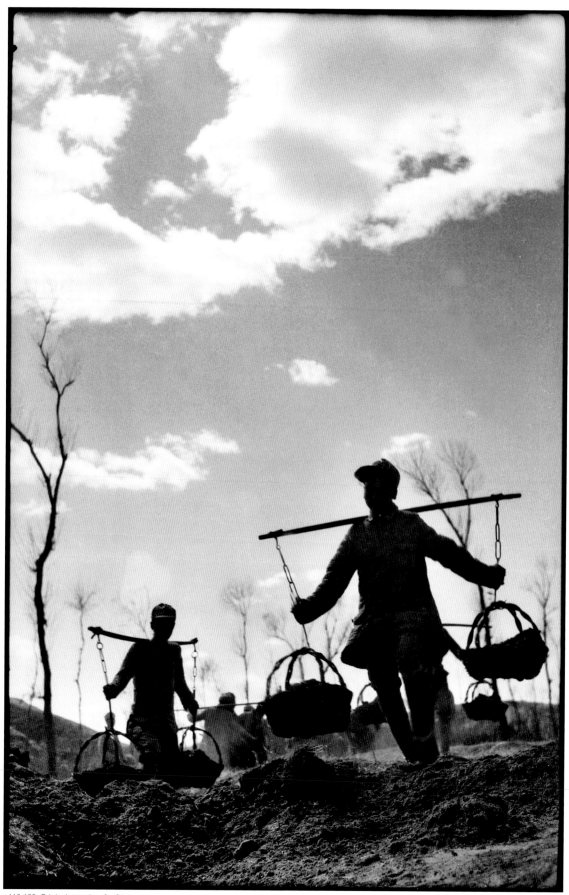

g116-129: Original negative, 6×9cm

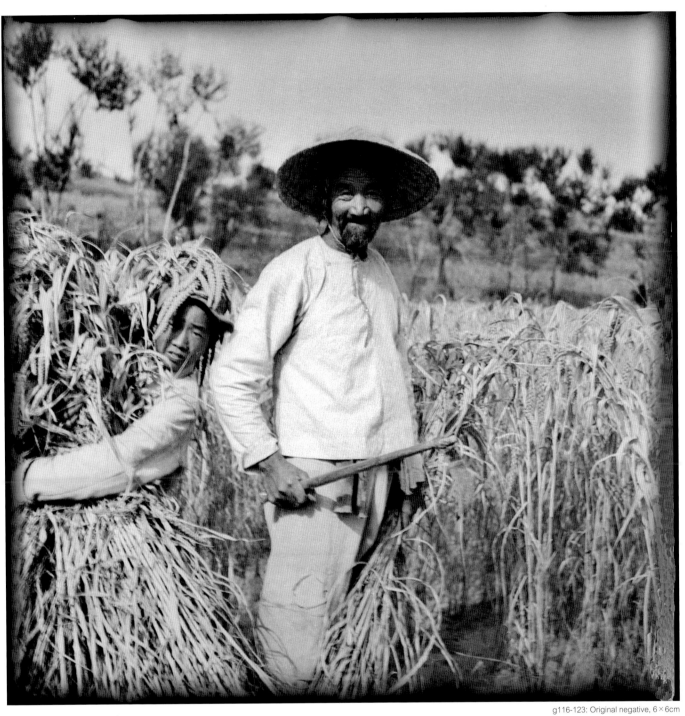

g116-123: Original negative, 6×6cm

小八路幫老鄉收穀子
佚名攝於抗戰時期
The Eighth Route Army young soldiers harvesting for the villagers.
by anonymous

← 挑糞
楊振亞 1941 年攝於冀西
Shouldering the human wastes.
by Yang Zhenya at west Hebei, 1941

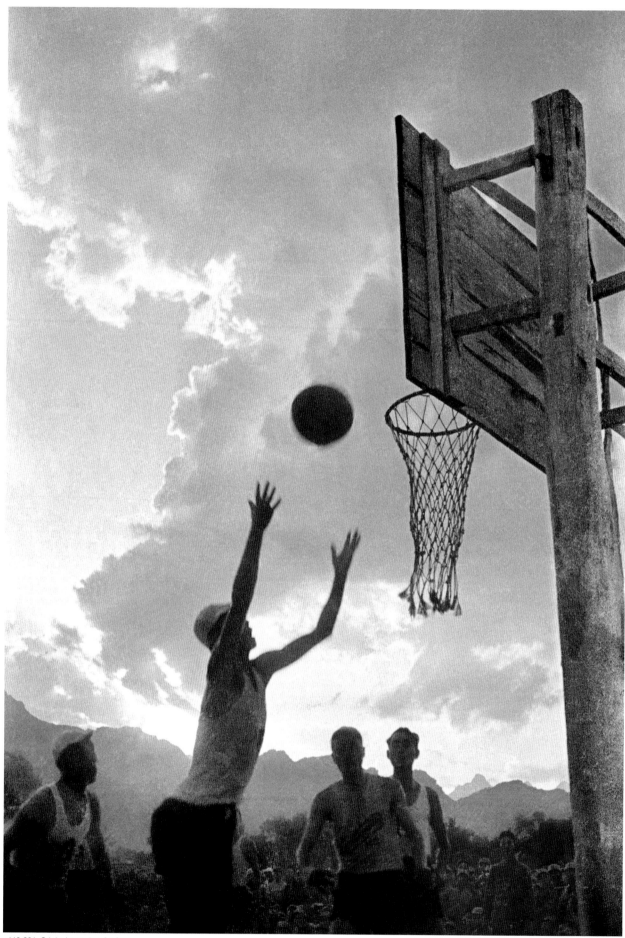

g113-231: Original negative, 6×9cm

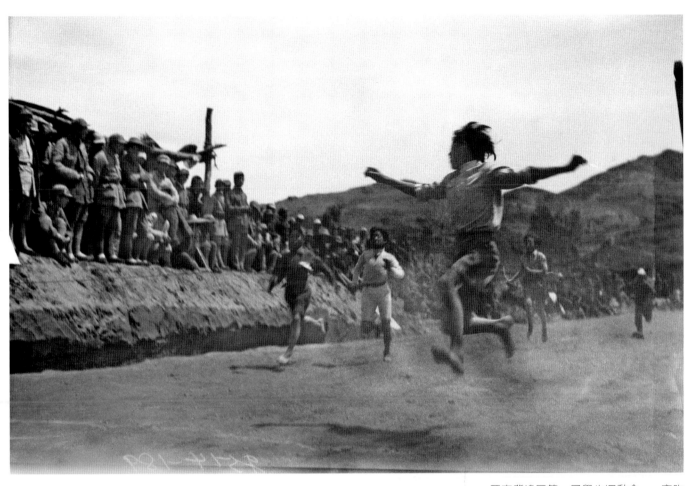

晉察冀邊區第一屆學生運動會——賽跑
沙飛 1941 年 5 月攝於河北平山縣東黃泥村

The 1ˢᵗ student athletic meet of the Shanxi-Chahar-Hebei border area: A race.
by Sha Fei, at Pingshan county, Hebei, May 1941

　　1941 年 5 月 4 日—18 日，晉察冀邊區第一屆學生運動會在平山柏林滹沱河畔舉行，
華北聯大、抗大二分校、白求恩醫科大學、邊區中學、陸軍中學、群眾幹部學校及附近
完小學生近 3000 人參加，參加各項比賽的運動員共 360 餘人，是晉察冀抗日根據地規
模最大的一次運動會。

← 晉察冀邊區第一屆學生運動會——聯大與抗大男子籃球比賽
沙飛 1941 年 5 月攝於河北平山縣東黃泥村

The 1ˢᵗ student athletic meet of Shanxi-Chahar-Hebei border area: Men's basketball match
between the North China Union University and Anti-Japanese Military and Political University.
by Sha Fei, at Pingshan county, Hebei, May 1941

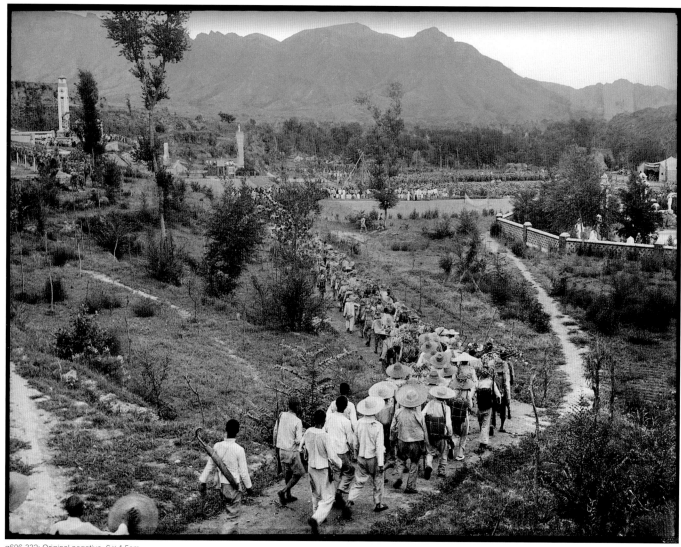

g606-332: Original negative, 6 × 4.5cm

抗戰陣亡烈士紀念塔落成，群眾參加落成典禮
羅光達 1941 年 7 月攝於唐縣軍城

People participating in the inauguration ceremony of the anti-Japanese martyrs monument.
by Luo Guangda, at Tang county, Hebei July 1941

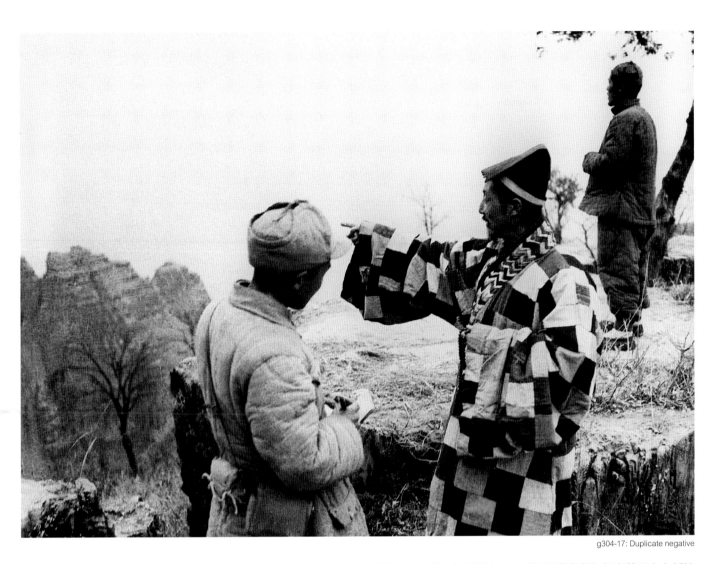

g304-17: Duplicate negative

《狼牙山五壯士》組照之一，《晉察冀畫報》記者葉曼之在採訪

李途 1941 年 10 月攝

A stills of "The five warriors of the Mount Langya": Ye Manzhi, journalist of
"Jin-Cha-Ji Post", conducting interview.
by Li Tu, at Yi county, Hebei October 1941

1941 年 9 月，日偽軍 3500 餘人將晉察冀軍區部隊和鄰近四縣幹部群眾數萬人合圍
於河北易縣西南狼牙山一帶。負責掩護百姓和大部隊轉移的五名八路軍戰士將日偽軍誘
向狼牙山主峰，戰至彈盡，寧死不屈，毅然跳崖，其中三人犧牲，二人負傷脫險。

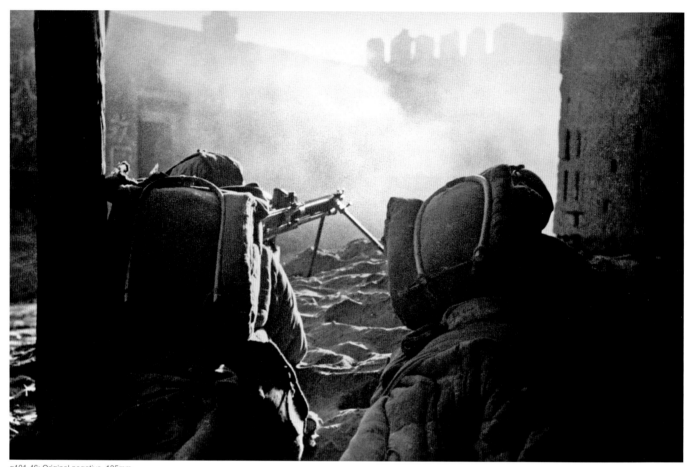

g101-46: Original negative, 135mm

肅清殘敵

石少華 1941 年攝於冀中

Eliminating the remnant enemies.
by Shi Shaohua, at central Hebei 1941

→ 帶孩子翻地的婦女

佚名 1942 年前後攝於冀西山區

A woman leading her child to plow.
by anonymous at west Hebei, 1942

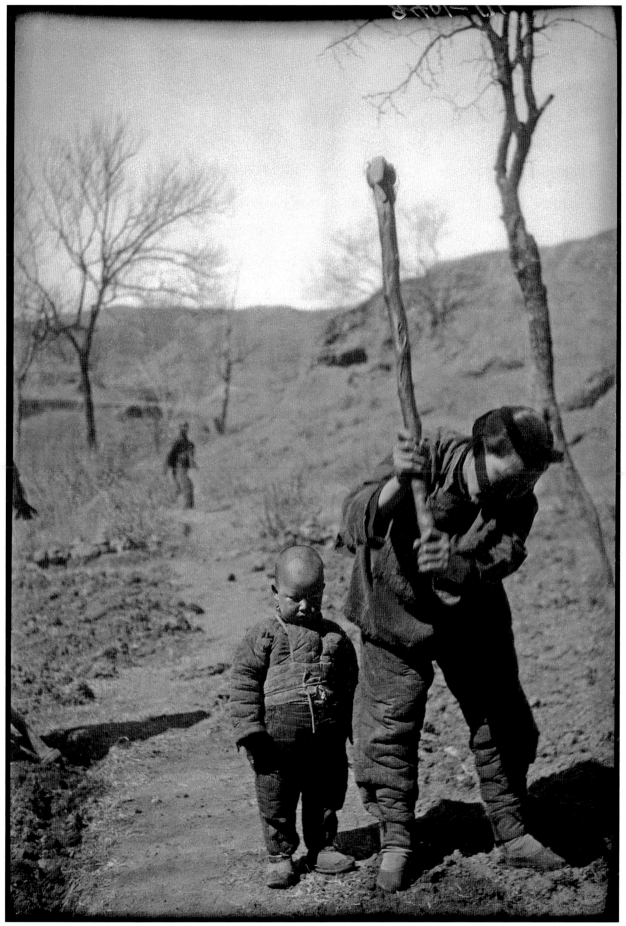

g401-111: Original negative, 6 × 9cm

g401-9: Duplicate negative

兄妹開荒
葉昌林 1942 年攝

Brother and sister opening up a wasteland.
by Ye Changlin, 1942

g316-229: Original negative, 6×4.5cm

曲陽三八節婦女列隊參加活動

冀連波 1942 年 3 月攝

Women lining up to participate in activities on the International Working Women's Day.
by Ji Lianbo, at Quyang county, Hebei March 1942

筆者曾向冀連波老人當面諮詢："她們穿的衣服很有意思，那樣統一。"冀連波說：
"那不是統一着裝。當地婦女時興那樣穿，參加婦女節活動更是如此。如果沒有這樣一
身衣服，寧可不參加活動。"

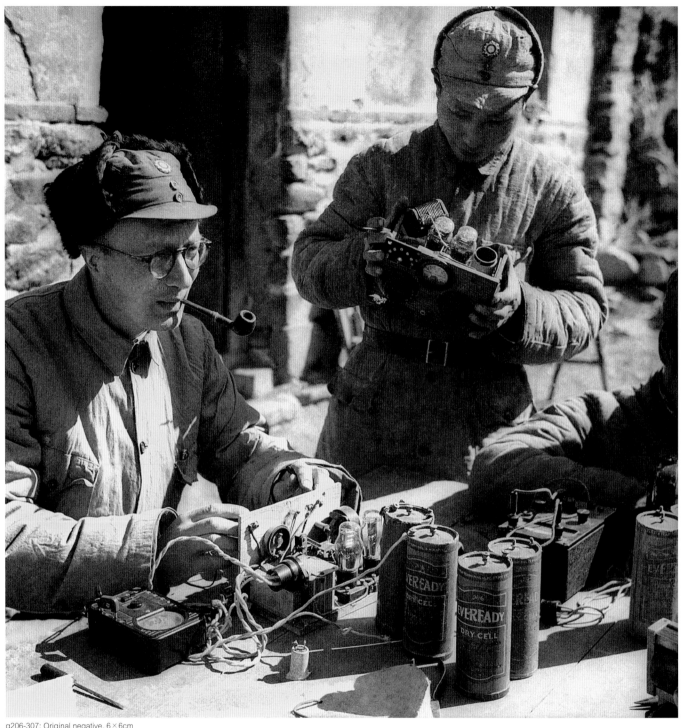

g206-307: Original negative, 6×6cm

晉察冀軍區無線電技術高級訓練班聽林邁可（michael lindsay）講課
沙飛 1942 年攝

The wireless technology training class at Shanxi-Chahar-Hebei border region attending instructions.
by Sha Fei, 1942

g315-62: Original negative, 6×9cm

北嶽區青救會第四次代表大會

沙飛 1942 年 5 月攝

The Fourth representative assembly of the Anti-Japanese Youth Association in Beiyue Region.
by Sha Fei, May 1942

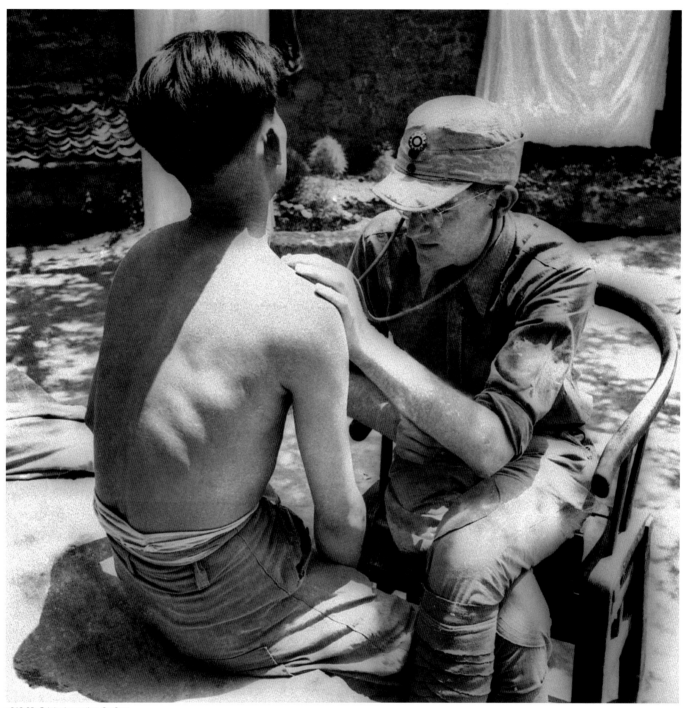

g312-32: Original negative, 6×6cm

奧地利醫生傅萊給八路軍戰士看病
沙飛 1942 年攝於晉察冀

Austrian physician Richard Frey examining the soldiers of the Eighth Route Army.
by Sha Fei, 1942

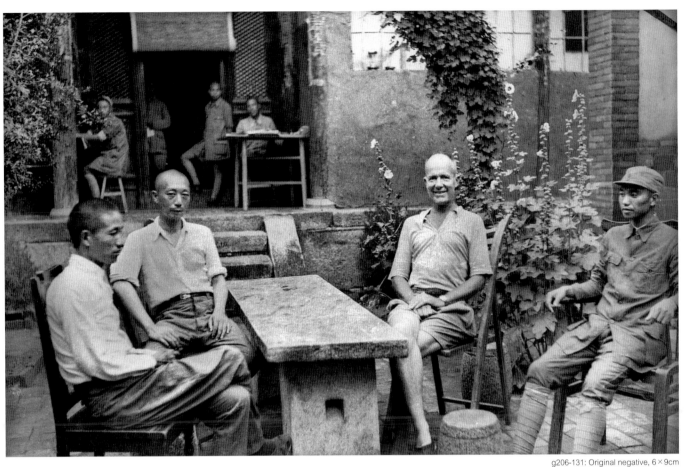

g206-131: Original negative, 6×9cm

美國花旗銀行北平分行經理郝魯訪問邊區，左起程子華、聶榮臻、郝魯、蕭克.

沙飛 1942 年 6 月攝

Hao Lu, Beijing branch manager of the United States Citibank, visiting the border region. From the left: Cheng Zihua, Nie Rongzhen, Hao Lu and Xiao Ke.

by Sha Fei, June 1942

g101-102: Original negative, 6×4.5cm

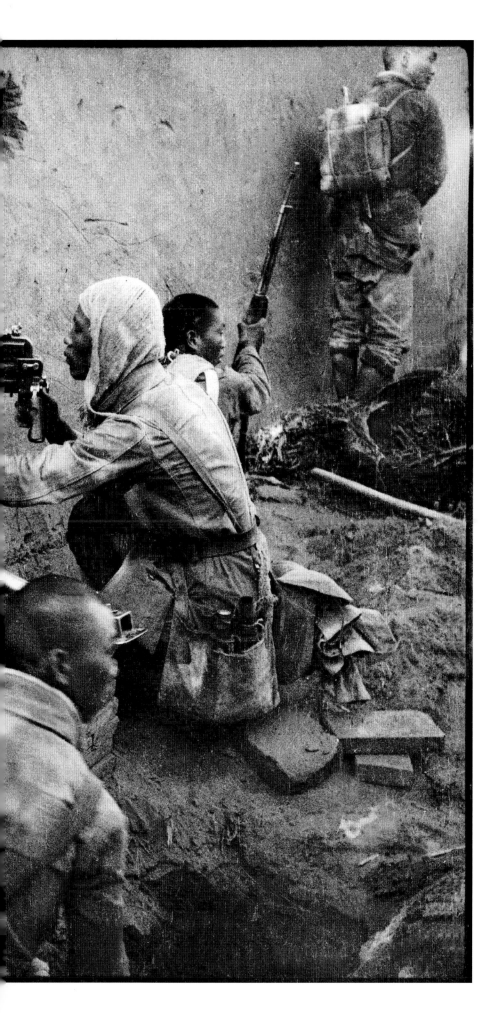

八路軍重機槍手據守村落
流螢 1942 年 6 月攝

The heavy machine gunners of the Eighth
Route Army guarding the village.
by Liu Ying, at central Hebei June 1942

　　冀中八路軍某部挺進平漢路封鎖
溝，戰鬥一天，消滅偽治安軍一營。

趕挖連村地道
佚名抗戰時期攝於冀中

Digging a tunnel to link up
the villages.
by anonymous at central Hebei

g104-166: Original negative, 6 × 4.5cm

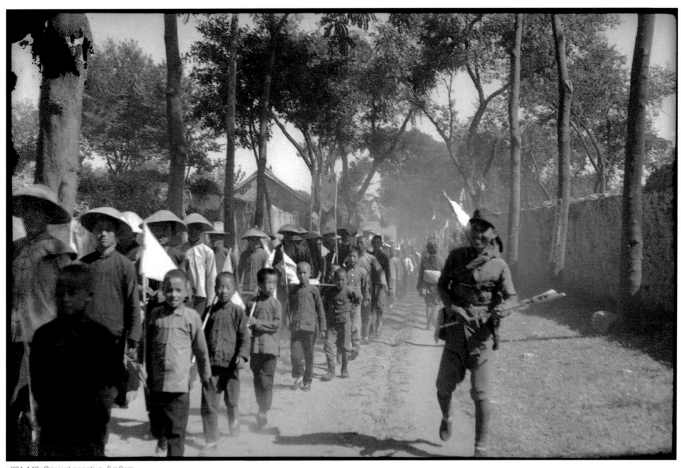

g201-148: Original negative, 6×9cm

冀東軍政民紀念七七事變五周年群眾大會
雷燁 1942 年 7 月攝

The 5th anniversary of Lugouqiao Incident marked in east Hebei.
by Lei Ye, July 1942

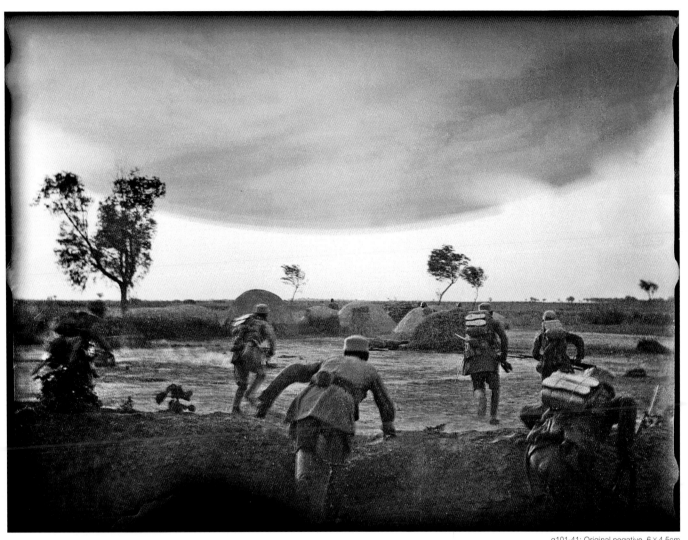

g101-41: Original negative, 6 × 4.5cm

邊家堡戰鬥

杜根元 1942 年 9 月攝

The battle of Bianjiabao village at Shanxi.
by Du Genyuan, September 1942

g508-1: Duplicate negative

武裝部隊在青紗帳裏印刷傳單
冀連波 1942 年攝

The armed force printing leaflets inside the green-curtain of tall crops.
by Ji Lianbo, 1942

g404-15: Original negative, 6×6cm

合作社的小車運輸隊，把貨物運到郭蘇商貿市場交易

胡秉堂 1942 年攝於河北平山

The transport team of the cooperative association delivering goods to the trade market.
by Hu Bingtang at Pingshan county, Hebei, 1942

000042: Duplicate negative

養豬 Raising pigs.

吳印咸 1942 年攝於延安 by Wu Yinxian at Yan'an, 1942

← 創業
吳印咸 1942 年攝於延安

Starting a business.
by Wu Yinxian at Yan'an, 1942

　　1941 年至 1943 年上半年，由於日軍對敵後根據地的瘋狂掃蕩，加之國民黨軍隊的包圍封鎖和連年自然災害，敵後抗日根據地出現嚴重的困難局面。為此，中共中央提出並實施了精兵簡政、擁政愛民、大生產運動等一系列政策措施。圖為毛澤東正在給八路軍 120 師幹部作形勢報告。

81803: Duplicate negative

延安大白菜 A huge Chinese cabbage of Yan'an.
吳印咸 1943 年攝於延安 by Wu Yinxian at Yan'an, 1943

　　1942 年至 1943 年，吳印咸拍攝了一系列反映延安生產生活的照片，例如《紡紗》、《造紙廠》、《鋼鐵廠》、《機械廠》、《運茄柿》、《延安大白菜》等，照片中的女孩兒是吳印咸的女兒吳築清，但拍照不是為了給女兒留影，而是讓女兒當模特，表現大白菜之大。

熊熊的篝火 The bonfire.

雷燁 1942 年攝於冀東 by Lei Ye, at east Hebei 1942

　　雷燁的代表作，也是發表、展覽次數最多的解放區攝影藝術精品之一。沙飛、石少華給攝影訓練班學員講課，都以此照片為例子。1945 年 4 月晉察冀軍區第一期攝影訓練隊畢業時，畫報社送給每位學員一套抗日戰爭精選照片帶回部隊展覽，其中就有這幅《熊熊的篝火》。

g203-16: Original negative, 6×4.5cm

↑ 阜平縣第二屆縣議會競選宣傳

李途 1943 年攝於阜平縣城關

The 2nd parliament election campaign of the Fuping county at Hebei.
by Li Tu, 1943

　　晉察冀邊區很早便進行了地方政府的民主選舉嘗試。這幅作品有意選擇幾乎充滿畫面，沒有一個人名重複的推薦牌做背景，精準地捕捉到前景中一老一少已經競爭到白熱化的表情，讓讀者得以深刻地體會到邊區民主選舉中，每一個百姓對自己民主權力盡心盡責的認真態度。

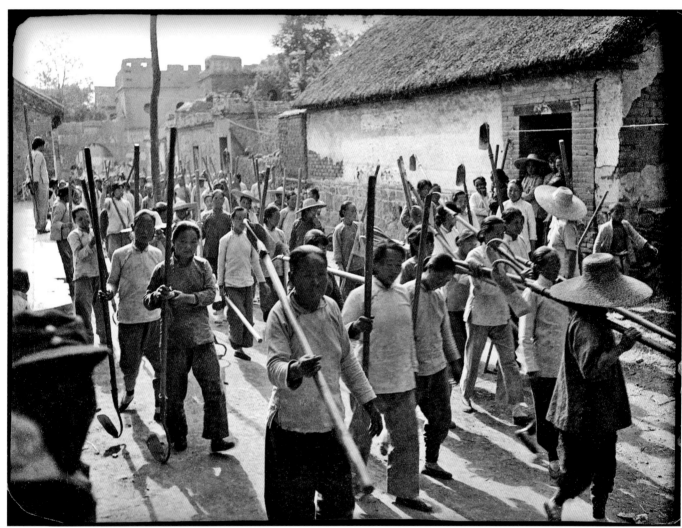

93112: Original negative, 6×4.5cm

大生產運動中，把婦女組織起來
佚名 1943 年攝

Women organized in the manufacturing movement.
by anonymous, 1943

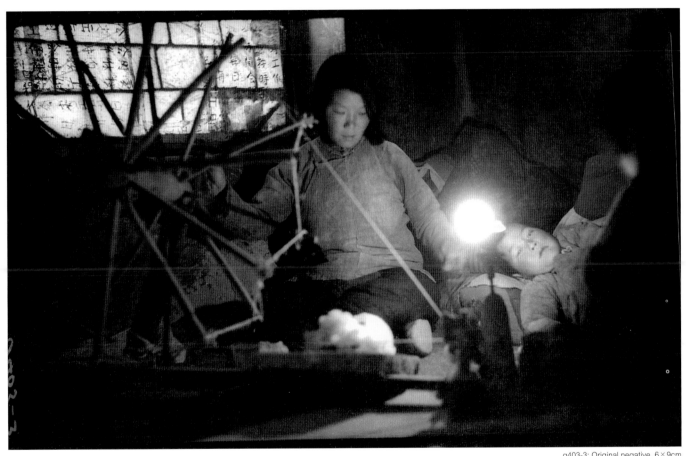

g403-3: Original negative, 6×9cm

農家之夜：紡紗圖

李途 1942 年攝於平山

A night at farmhouse: Spinning a yarn.
by Li Tu, 1942

很難想像李途能夠用破舊的相機和過期膠卷，在這樣差的光線下，拍到這樣精彩的畫面。

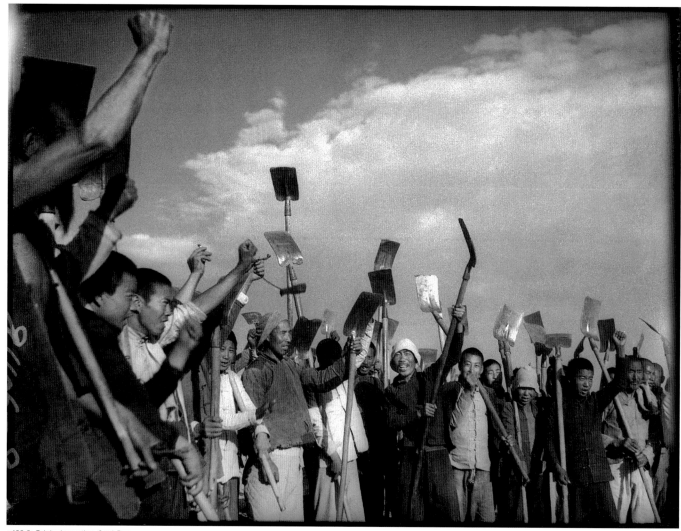

g406-9: Original negative, 6×4.5cm

《壓水》組照之一
石少華 1943 年攝於河北阜平

"Directing the water": The peasants using tiny stones and straw to build
dam, directing water for irrigation.
by Shi Shaohua at Fuping county, Hebei, 1943

　　這組作品反映冀西阜平沙河兩岸農民用沙石和稻草，在河中修成壩子，把水壓向渠道，灌溉灘田的情景。同時拍攝的還有《勞動大軍組織起》、《灘地生產動員會》、《集體鋤苗》、《讓水成為灘地的血液》、《到處有勞動的歌聲》等作品。

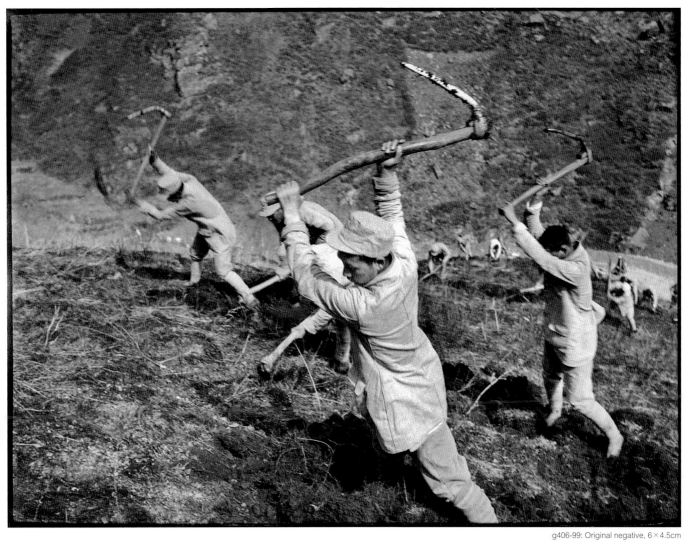

g406-99: Original negative, 6×4.5cm

墾荒
石少華 1943 年攝

Cultivating a wasteland.
by Shi Shaohua, 1943

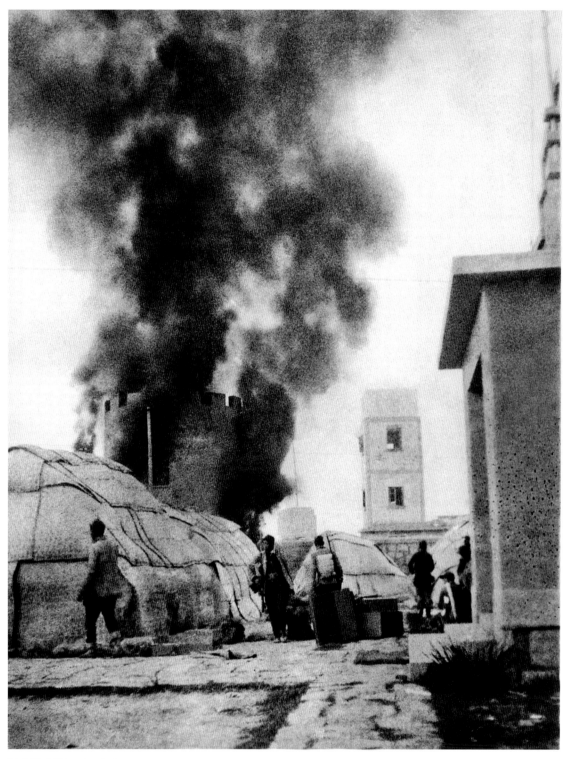

陳家港之戰 Battle of Chenjiagang, Jiangsu.
張愛萍 1943 年 5 月攝 by Zhang Aiping, May 1943

　　1943 年初，日軍出動兩萬多兵力，向蘇北抗日根據地發動空前規模的大掃蕩。陳家港之戰是新四軍收復
解放區之後，乘勝擴大新解放區時進行的一次較大的戰鬥。新四軍第 4 師張愛萍副師長任前線總指揮。經過
一夜激戰，於第二天拂曉拿下了日偽死守的這一頑固堡壘，戰鬥即將勝利結束時，作者抓拍了這幅照片。

92952: Duplicate negative

鹽灘之戰

李雪三 1943 年 5 月攝

Battle of "Sabkha", Jiangsu.
by Li Xuesan, May 1943

　　1943 年 5 月初，在新四軍解放蘇北陳家港七個小時的戰鬥中，作者拍攝了《張愛萍指揮戰鬥》、《向敵偽發起衝擊》、《敵指揮部被打着火》、《敵偽繳械投降》、《軍民搶運食鹽》等 10 餘幅作品，《鹽灘之戰》是其中最精彩的一幅。反映新四軍戰士衝入敵陣後，爬上十幾米高的鹽堆，繼續與頑抗之敵進行激戰的場面。

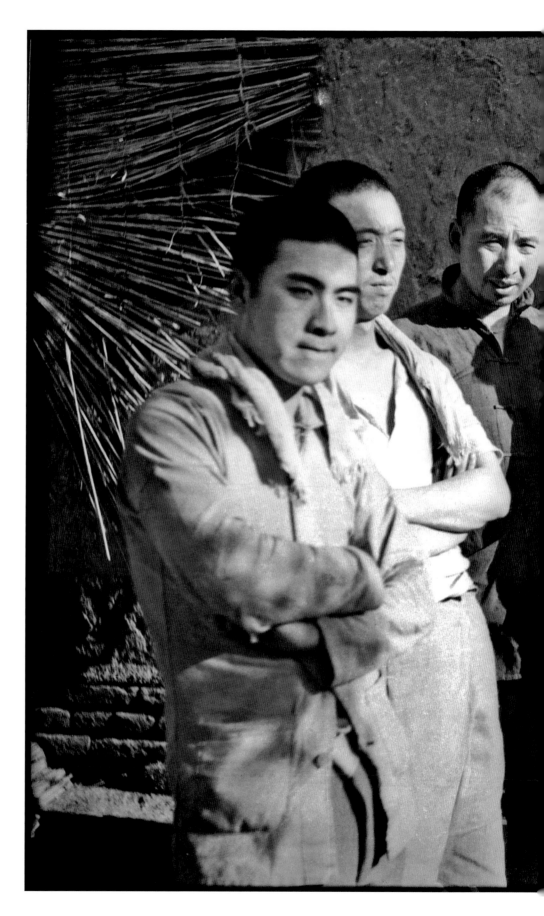

保南劉家莊伏擊戰，擊潰
日偽一個大隊，生擒蠡縣
偽縣長（中）。
袁克忠 1943 年 5 月 22 日攝
Routing a brigade of the Japanese
puppet army and arresting the
puppet county magistrate (middle)
during an ambush.
by Yuan Kezhong, at hebei May
1943

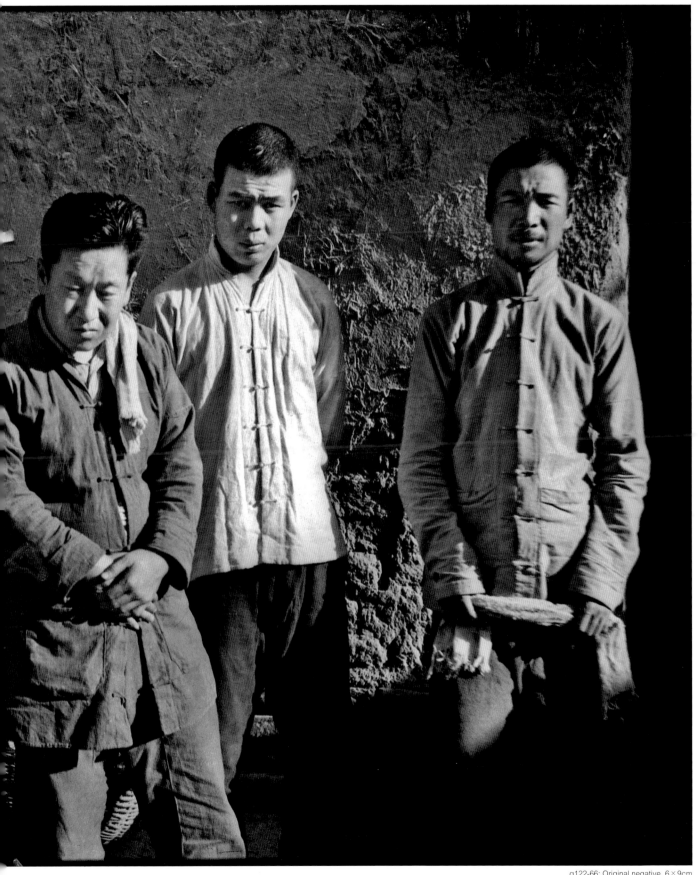

g122-66: Original negative, 6×9cm

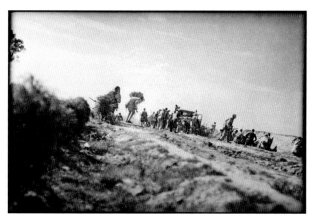

g606-51: Original negative, 6 × 9cm

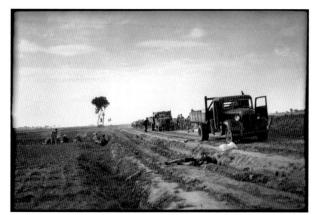

g606-52: Original negative, 6 × 9cm

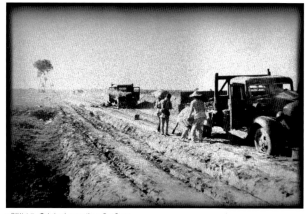

g606-53: Original negative, 6 × 9cm

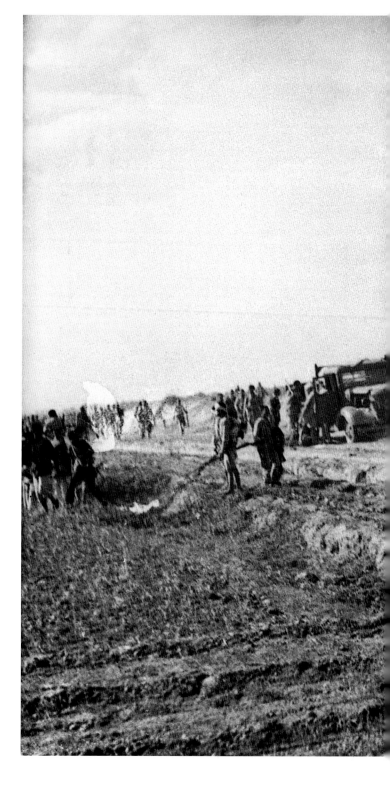

　　右圖多以《林堡伏擊戰》為名單獨發表，是袁克忠的代表作之一。通過左側三幅作品，能夠清晰地看出記者是怎樣拍到那幅名作的。袁克忠回憶：1943 年，日軍在蠡縣縣城內的駐軍是衣存中隊。該中隊一向驕橫，自稱常勝軍。5 月 22 日，我所在的冀中第八分區一中隊在劉家莊一帶設伏，擊潰偽軍一個大隊，俘敵 100 多人，並俘虜了偽縣長。為此，日軍惱羞成怒，頻繁清剿。6 月的一天上午，衣存中隊 40 多人乘兩輛汽車去保定迎接新上任的偽縣長。我們提前一天就知道了這一情報，一中隊和縣游擊隊決定在蠡保公路林堡村邊伏擊。日軍汽車一到，我們一陣猛打猛衝，僅用 10 多分鐘，便將日軍全部殲滅，活捉 20 多名偽軍，燒毀汽車 2 輛，繳獲機槍 2 挺、步槍 30 餘支，還有其他許多戰利品。

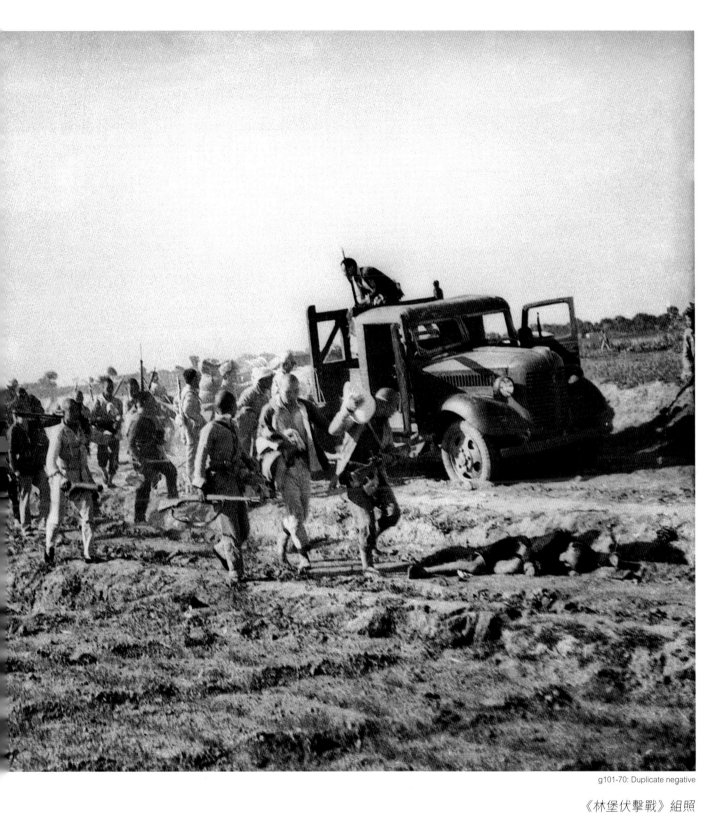

《林堡伏擊戰》組照
袁克忠 1943 年 6 月攝於冀中
"Ambush of Iinbao village at Hebei" series.
by Yuan Kezhong, June 1943

騎兵巡邏隊
徐肖冰 1943 年攝

The cavalry patrol team.
by Xu Xiaobing, 1943

騎兵巡邏隊
徐肖冰 1943 年攝

The cavalry patrol team.
by Xu Xiaobing, 1943

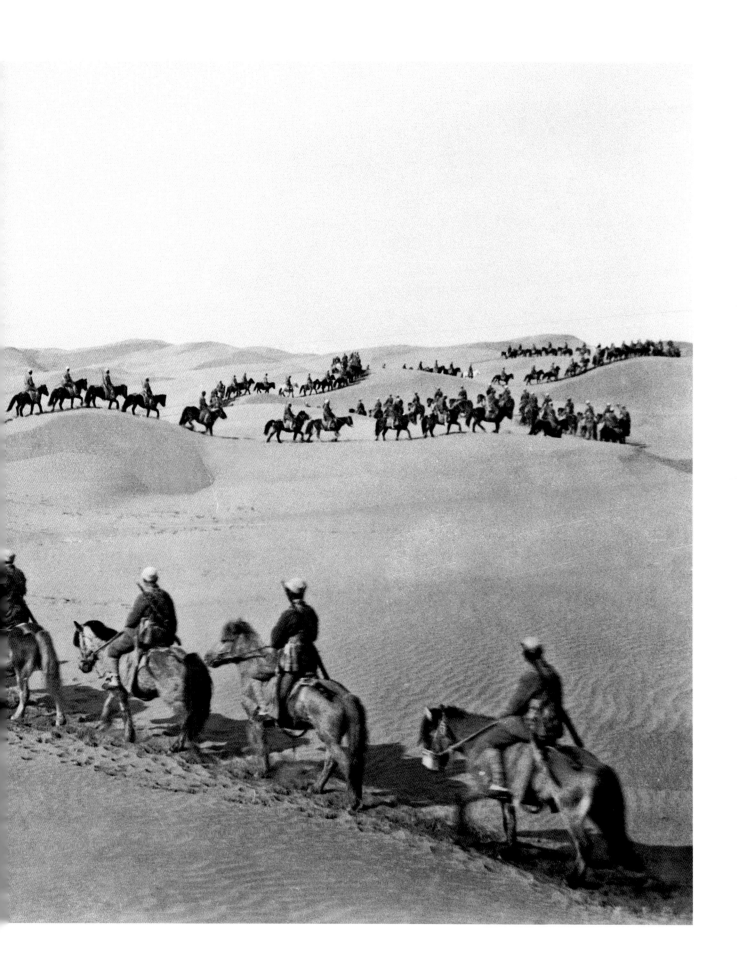

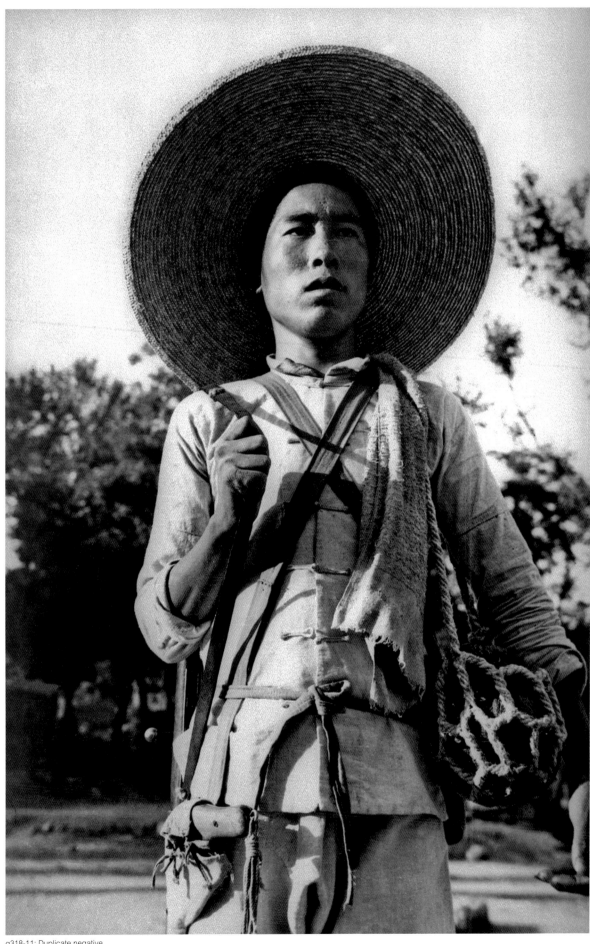

g318-11: Duplicate negative

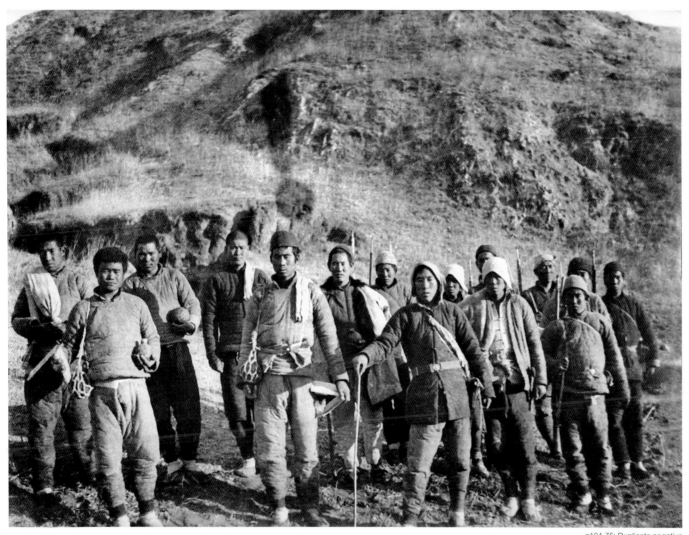

李勇爆炸組出發前
葉曼之 1943 年攝於阜平五丈灣

The explosive teamled by commander Li Yong, preparing to start off.
by Ye Manzhi, at Fuping county, Hebei 1943

　　這是李途與葉曼之合作拍攝的專題《爆炸英雄李勇》組照六幅中的兩幅。李勇是河北阜平縣五丈灣村人，中共黨員，民兵中隊長。1942 年反掃蕩中，他帶領爆炸組，炸死炸傷日軍 36 人，打死日軍一小隊長，受到嘉獎。1943 年在持續三個月的反掃蕩戰鬥中，又斃傷日偽 364 人，炸毀日軍汽車 5 輛，榮獲晉察冀邊區 "爆炸英雄" 的光榮稱號。

← 爆炸英雄李勇

李途 1943 年攝

The heroic Li Yong of the explosive team.
by Li Tu, 1943

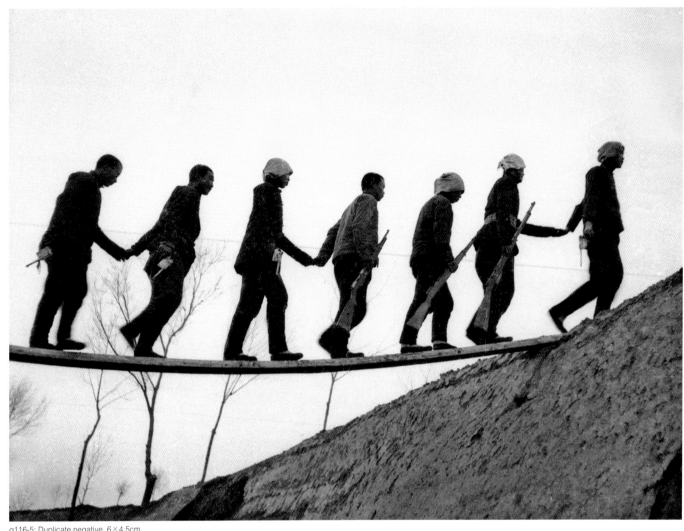

g116-5: Duplicate negative, 6 × 4.5cm

八路軍掩護抗日政權幹部通過封鎖溝，到敵佔區開展工作
流螢 1943 年攝

The Eighth Route Army assisting the cadres of the Anti-Japanese regime in passing
through the blockage ditch to carry out duties in the occupied region.
by Liu Ying, at Pingshan county, Hebei 1943

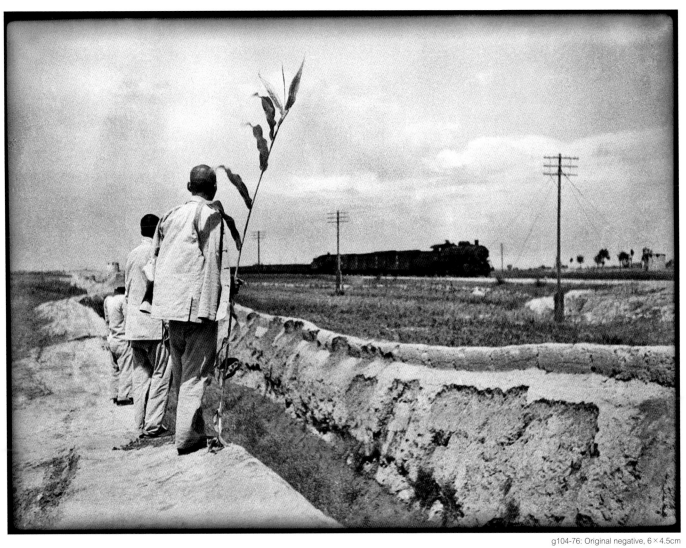

g104-76: Original negative, 6×4.5cm

在平漢路側活動的八路軍偵察員，準備晚上進行破擊

流螢 1943 年攝

The detectives of the Eighth Route Army preparing for a raid at night.

by Liu Ying, 1943

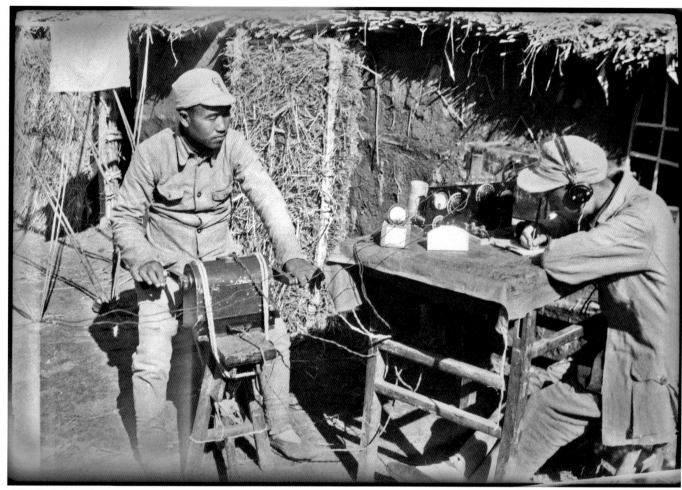

g112-1: Duplicate negative

接收電報 Receiving telegram.
佚名攝 by anonymous

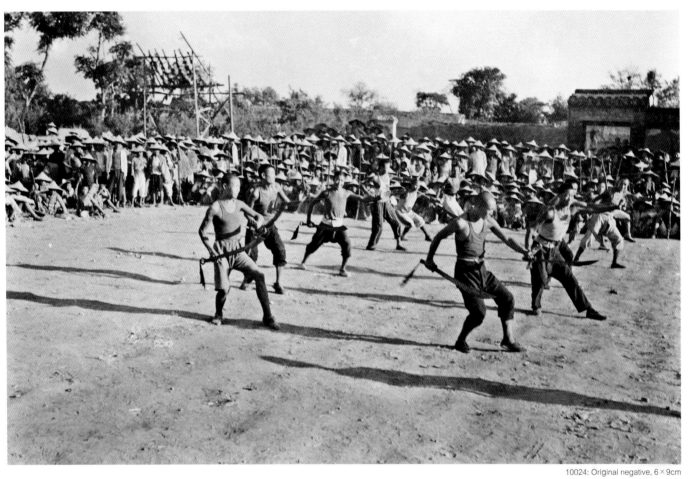

10024: Original negative, 6×9cm

刀術表演

郝世保 1943 年攝

Martial art performance of sword.
by Hao Shibao, 1943

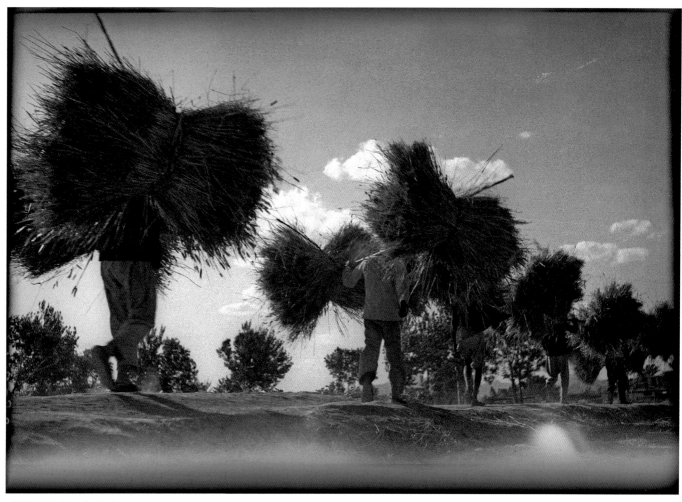

g406-80:Original negative, 6×9cm

《滹沱河之夏》組照之一，收割麥子
李途 1943 年攝於河北平山

"The Summer of Hutuo River": Harvesting the wheat.
by Li Tu at Hebei, 1943

　　李途的《滹沱河之夏》組照一共十幅，集中反映八路軍保衛滹沱河兩岸農民麥收，
解放區人民安居樂業的主題。

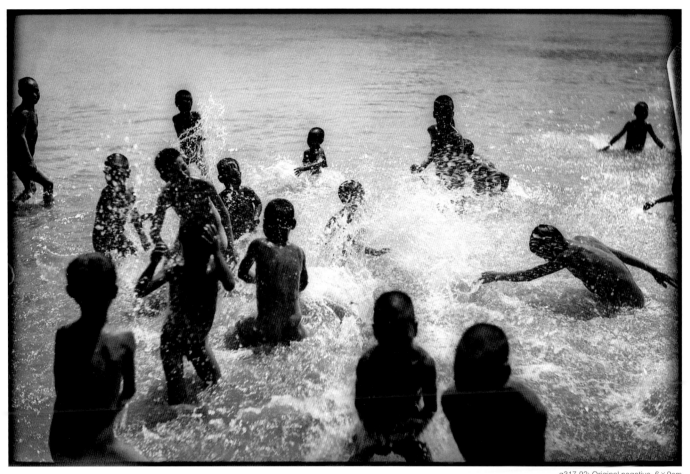

g317-92: Original negative, 6×9cm

《滹沱河之夏》組照之一，嬉水的兒童

李途 1943 年攝於河北平山

"The Summer of Hutuo River": Children paddling in the river.
by Li Tu at Hebei, at Pingshan county, Hebei 1943

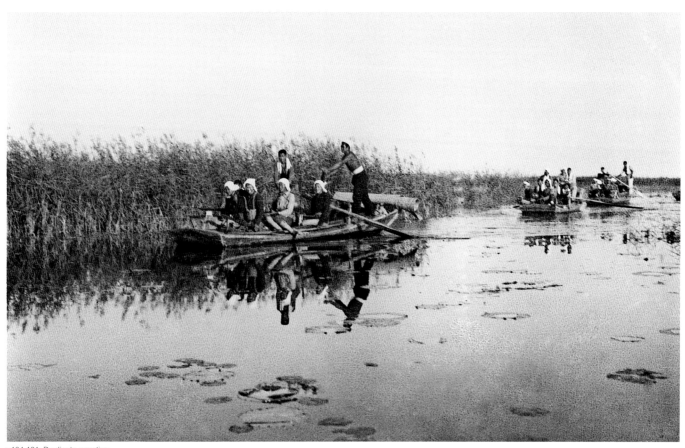

g104-191: Duplicate negative

白洋淀的游擊健兒雁翎隊
袁克忠 1943 年攝

The "Yan Ling" team of guerilla in Baiyangdian Lake.
by Yuan Kezhong, at Hebei 1943

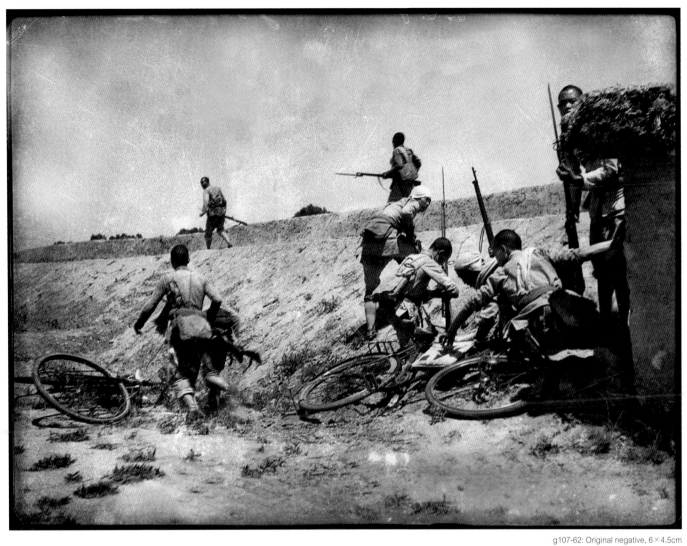

g107-62: Original negative, 6×4.5cm

襲擊敵人搶糧自行車隊
流螢 1943 年攝於定安公路旁
Attacking the enemy's bicycle team of plundering villagers' food.
by Liu Ying, at Hebei 1943

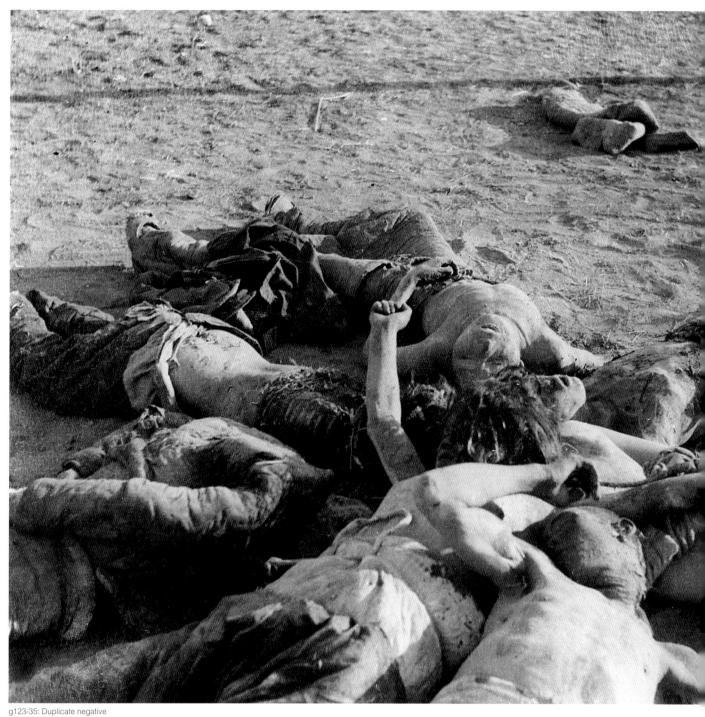

g123-35: Duplicate negative

日軍製造的平陽慘案
葉曼之 1943 年 9 月攝於河北阜平縣平陽村

The Pingyang village Massacre by the Japanese Army.
by Ye Manzhi at Hebei, September 1943

　　筆者曾以為屍體殘缺不全是因為已經腐爛。顧棣明確地告訴我，慘案發生不久記者就趕到了，怎麼會腐爛，其他地方怎麼不爛？殘缺處是被日軍殘忍地割下吃掉的，這是有據可查的歷史事實。

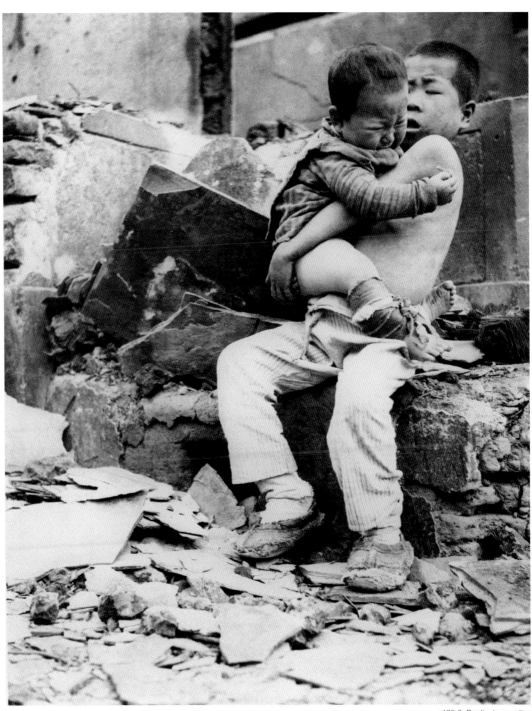

g123-9: Duplicate negative

《狼牙山血海深仇》組照之一 —— 救救孩子
劉峰 1943 年攝

"The deep hatred on Mount Langya": Saving the kids.
by Liu Feng, 1943

這是作者《狼牙山血海深仇》組照九幅中的一幅。1943 年 5 月，日軍集重兵對易縣狼牙山地區進行空前殘酷的"清剿"、"掃蕩"，300 餘同胞被屠殺，200 餘人被打傷，7000間房屋被焚燒，500 餘頭牲畜被搶走，縱橫 50 里，田園變焦土。作者迅速趕到，記錄下這起大慘案的幾個場面，以血淋淋的事實揭露日本法西斯在中國犯下的滔天罪行。

184620: Duplicate negative

豐收 An abundant harvest in the south mire gulf.
鄭景康 1943 年攝於南泥灣 by Zheng Jingkang, at Shanxi 1943

勞動英雄韓鳳齡背着收穫的大北瓜 *Heroic labour model Han Fengling bringing back a huge winter squash from the harvest.*
白連生 1943 年攝於河北淶源 *by Bai Liansheng at Laiyuan county, Hebei, 1943*

g122-12: Original negative, 6×4.5cm

攻破滿城沈莊，俘獲偽警察
葉昌林 1943 年 11 月攝

The Eighth Route Army captured the Japanese
puppet army's bases and officers.
by Ye Changlin, at Mancheng county, Hebei
November 1943

　　此片出自作者《外線出擊戰果輝煌》
組照。在 1943 年秋季反掃蕩的三個月
中，八路軍乘隙轉入外線作戰，先後攻
入保定、望都　易縣、止定等日軍〝保
安區〞，摧毀大小據點 200 餘座，這是
摧毀敵保南滿城沈家莊、孟村、上陳驛
三個據點時的戰場實況。

159

g116-80: Original negative, 6 × 4.5cm

八路軍用戰馬助民春耕 The Eighth Route Army using warhorses to help plowing.
楊振亞 1944 年攝於山西廣靈 by Yang Zhenya at Guangling county, Shanxi, 1944

g316-83: Original negative, 6×4.5cm

外科換藥

沙飛 1944 年攝於河北阜平大台村白求恩國際和平醫院

Surgical dressing for the wounded soldiers.
by Sha Fei, at Fuping county, Hebei, 1944

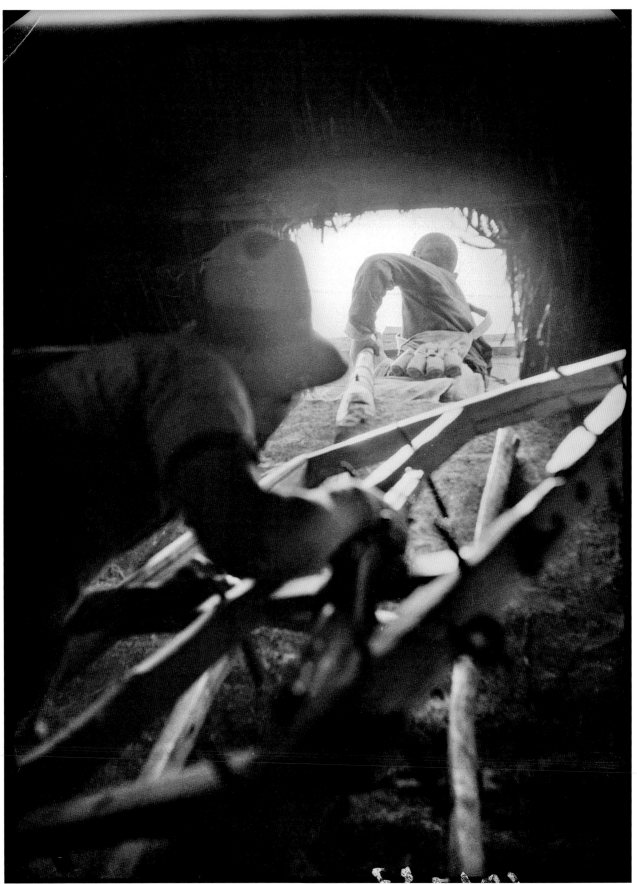
g101-37: Original negative, 6×4.5cm

g102-123: Original negative, 6×9cm

平溝隊集合出發 The ditch-leveling team assembling for a set off.

葉曼之 1944 年攝 by Ye Manzhi, 1944

　　早在 1939 年，日軍意識到八路軍在後方的嚴重威脅，開始在華北地區實施 "以鐵路為柱、公路為鏈、碉堡為鎖" 的 "囚籠政策"，沿路兩側大挖封鎖溝，與碉堡互相連接，層層進逼，企圖將八路軍分割殲滅，1940 年著名的百團大戰便是八路軍針對日軍囚籠政策展開的重大戰役之一。到抗戰後期，各地民眾越來越多地組織起來，不斷破路、平溝，克敵後，馬上拆除碉堡、城牆，為戰爭的最後勝利發揮出重要的作用。

← 崔章奔襲戰，八路軍戰士在崗樓內部搜索

流螢 1944 年 4 月攝於冀中安國

The soldiers of the Eighth Route Army performing a reconnaissance.
by Liu Ying, at Anguo county, Hebei 1944

　　《安國崔章奔襲戰》組照中的一幅，還有《衝過吊橋奪取崗樓》、《堡壘敵偽全部就擒》、《繼續搜索收繳武器》、《拆掉堡壘，搬運木材磚瓦》等，拍攝於 1944 年 4 月 9 日。

g113-15: Original negative, 6×9cm

抗敵劇社會餐

沙飛攝

The Anti-Japanese drama club members dinning together.
by Sha Fei

　　晉察冀軍區政治部抗敵劇社 1937 年 12 月 11 日在河北阜平創立，因與晉察冀畫報社同屬晉察冀軍區
政治部，許多時候在一起行動，因此與沙飛、顧棣等交誼甚深。1949 年初改編為華北軍區政治部文藝工作團。

g305-137: Original negative, 6×6cm

阜平高街村民李盛蘭把幾十年前從地下挖出的古銅錢八百餘斤獻給
八路軍製造槍炮，受到政府和軍區的嘉獎
楊國治 1944 年攝於阜平

Villager Li Shenglan from Gaojie village was praised by local government and military region for
donating 800 catty of ancient copper coins unearthed decades ago
to the Eighth Route Army for producing guns
by Yang Guozhi, at Fuping county, Hebei 1944

g102-100: Original negative, 6×4.5cm

《五台“無人區”的復活》組照之一，摧毀日軍東峪口運輸站
蔡尚雄 1944 年 4 月攝

"The resurrection of the 'no man's land' in Wu Tai": Destroying the transport
station of the Japanese army.
by Cai Shangxiong, at Shanxi April 1944

　　《五台“無人區”的復活》組照一共五幅：《我軍攻克據點》、《拆除敵寇堡壘》、
《摧毀日軍東峪口運輸站》、《人民政府給災民發放生產貸款》、《耕開荒蕪的土地》。

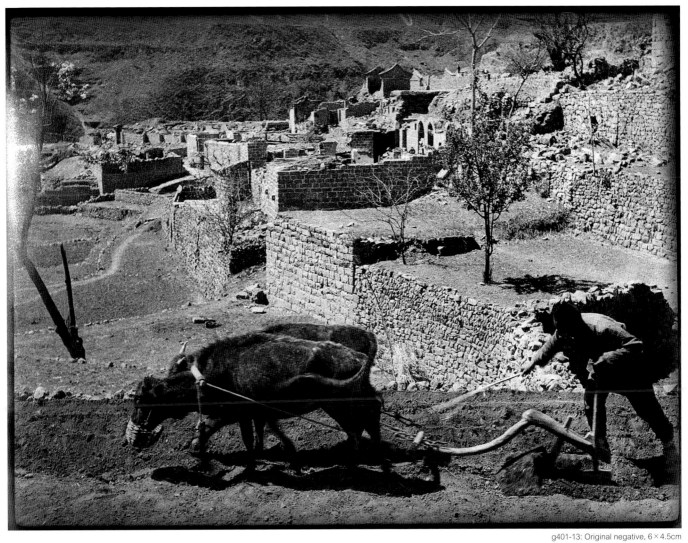

g401-13: Original negative, 6×4.5cm

《五台“無人區”的復活》組照之一，耕開荒蕪的土地

蔡尚雄 1944 年 4 月攝

"The resurrection of the 'no man's land' in Wu Tai": Cultivating a wasteland.
by Cai Shangxiong, at Shanxi April 1944

1941 年日軍“三光政策”，將晉東北五台縣東半部搞成“無人區”長達三年之久。
1944 年 4 月，八路軍將敵軍據點全部拔除，“無人區”重新復活。

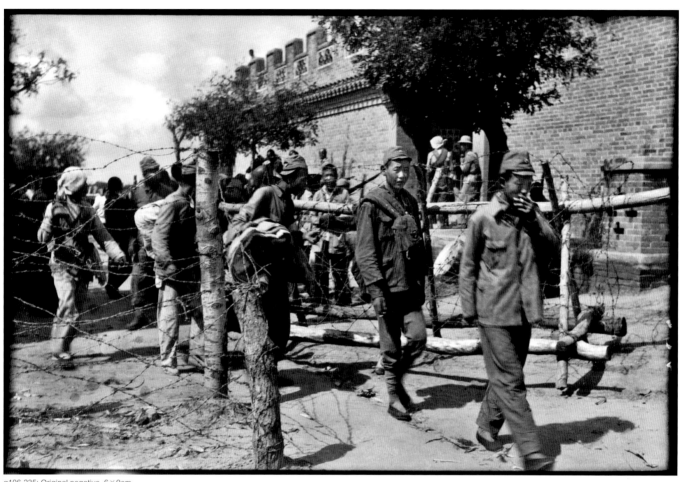

g106-235: Original negative, 6×9cm

繳械後一切個人物資自己攜帶
佚名抗戰時期攝於冀中

Carrying own belongings after disarmament.
by anonymous at central Hebei

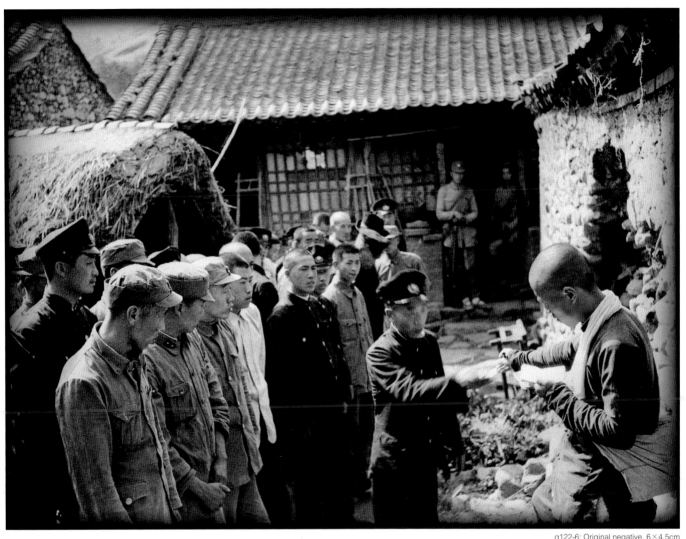

g122-6: Original negative, 6×4.5cm

攻克平北景陵日偽據點後，向要回家的被俘偽軍發路費

劉沛江 1944 年 5 月攝

Giving out travelling expenses to the traitor's captives to let them go home.
by Liu Peijiang, at Hebei May 1944

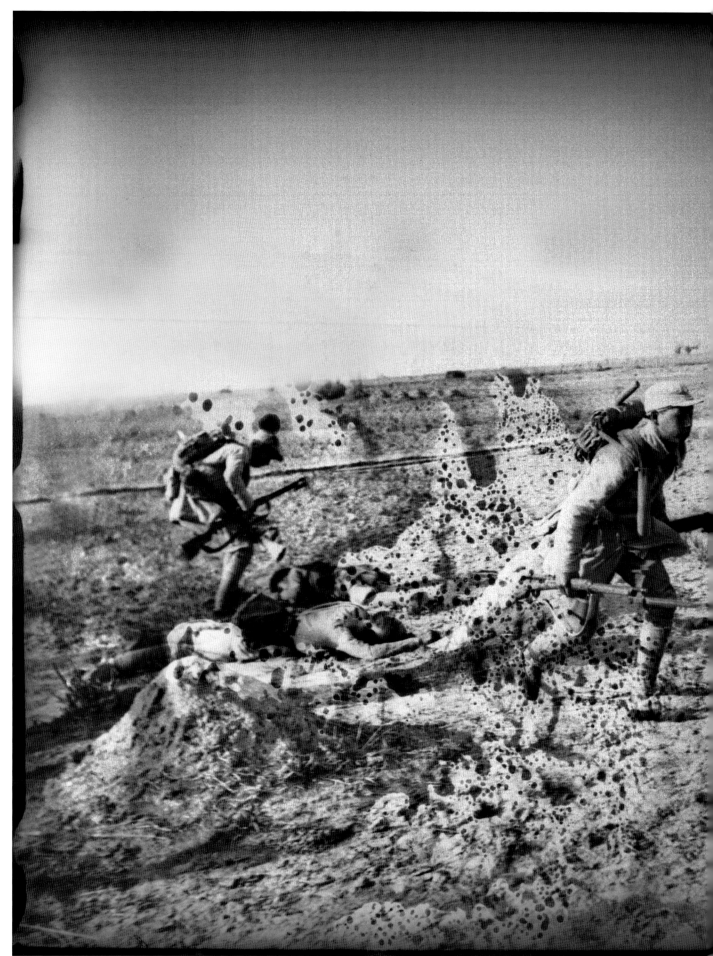

g101-125: Original negative, 6×4.5cm

轉移陣地

周郁文 1944 年攝於行唐戰鬥

Shifting the battlefield.
by Zhou Yuwen, at Xingtang county,
Hebei 1944

　　此片在顧棣著《中國紅色攝影史錄》
出版前從未發表。筆者 2007 年從解放軍
畫報資料室拿出此片時沒有任何説明，
筆者臨時標註"衝鋒"二字。採訪老攝
影記者冀連波時，他説："哪裏是衝鋒？
哪有一人拿著兩支槍衝鋒的！這叫'轉移
陣地'——打不過就跑！"此片沒有使用
的原因，筆者以為也許是底片受到污損，
但更可能是因為撤退的題材。

《攻克遂城》組照之二，從炮樓上往下搬運繳獲的武器
劉峰 1944 年 7 月攝

"Capturing Suicheng": Carrying the seized weapons down from the blockhouse.
by Liu Feng, at Hebe July 1944

g102-34: Duplicate negative

《拆除敵寇碉堡》組照之一 ── 摧毀敵寇堡壘
周郁文 1944 年 5 月攝於行唐口頭鎮

Demolishing the enemy's fort.
by Zhou Yuwen, at Xingtang county, Hebei May 1944

1944 年 5 月，八路軍攻克行唐口頭鎮日偽據點，將堡壘摧毀。

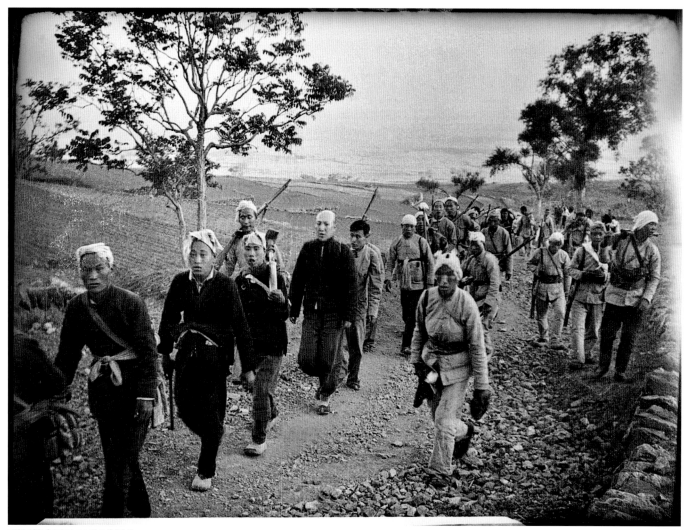

g101-106: Original negative, 6×4.5cm

八路軍二分區某部押解襄城偽縣長王雲浩等官佐
蔡尚雄 1944 年 7 月攝

The Eighth Route Army escorting Wang Yunhao, the head of traitor's county and other officials.
by Cai Shangxiong, at Xiangcheng county, He'nan July 1944

　　八路軍突襲時城裏的偽軍正在酣睡，八路軍趁偽軍滿街亂竄之際活捉偽縣長王雲浩
等官佐多名，押解歸來。

g104-55: Original negative, 6×6cm

割斷日偽電話線
流螢 1944 年攝

Cutting off the telephone wire of the Japanese-traitor camp.
by Liu Ying, 1944

175

g107-97: Original negative, 6×4.5cm

冀中八路軍在石德路上埋地雷，準備炸日軍列車
流螢 1944 年攝

The Eighth Route Army burying landmines in the road, expecting to destroy the enemy's trains.
by Liu Ying, at central Hebei 1944

g101-54: Original negative, 6×4.5cm

圍困冀中小漳據點

流螢 1944 年 7 月攝

Besieging the enemy's blockhouse in Xiaozhang village.
by Liu Ying, at central Hebei 1944

為減少消耗和傷亡，八路軍經常採用圍而不打的戰術逼敵就範，這幅作品就是這種戰術極好的註解。
作者已經能夠很好地運用將局部細節放到大場面之中的方法，將微觀與宏觀匯於一圖，氣勢大，細節明晰，
使畫面體現出很強的視覺衝擊力。圖下暗部，是 120 膠卷襯紙上膠布的痕跡。

g409-1: Original negative, 6×4.5cm

晉察冀取消一切雜稅，施行統一累進稅
流螢 1944 年攝於定縣小辛莊

Implementing progressive tax system to replace miscellaneous duties in Shanxi-Chahar-Hebei border region.
by Liu Ying, at Ding county, Hebei 1944

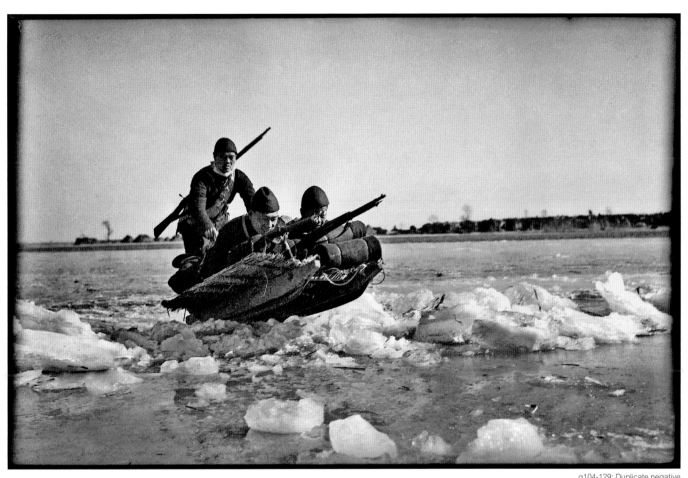

冰上輕騎

石少華 1944 年攝於白洋淀

Mounting on the ice.
by Shi Shaohua, at Hebei 1944

石少華拍攝的《白洋淀上雁翎隊》組照十幅中的一幅。1940 年—1944 年，作者六進六出白洋淀，與雁翎隊隊員建立了深厚友誼，深入採訪，連續報導，取得輝煌成果，《雁翎隊水上進軍》、《蘆葦叢中監視哨》、《冰上輕騎》是這組作品中的代表。

蘆葦叢中監視哨
石少華 1943 年攝於白洋淀
A lookout covered under a
shrub of reed.
by Shi Shaohua, at Hebei
1943
　雁翎隊在蘆葦中伏擊
由日本士兵押運的保運
船。

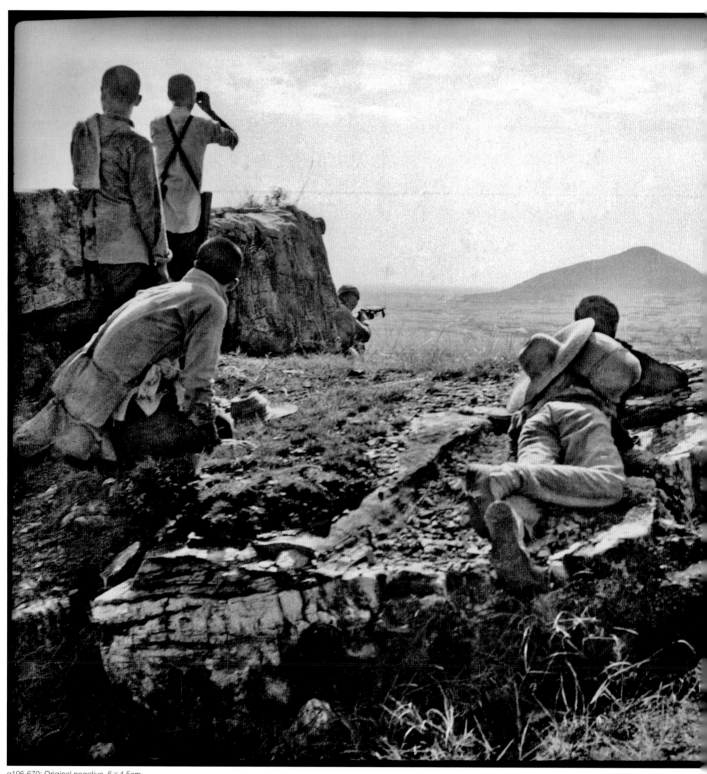

g106-670: Original negative, 6×4.5cm

圍困韓莊堡壘，游擊隊埋伏射擊 The guerilla besieging the enemy's fort and preparing to fire in ambush.
葉昌林 1944 年 8 月攝 by Ye Changlin, at Yi county, Hebei August 1944

g102-84: Original negative, 6×4.5cm

圍困韓莊據點，追擊逃竄之敵

葉昌林 1944 年 8 月攝

The Eighth Route Army besieging the enemy's base and pursuing the fugitives.
by Ye Changlin, at Yi county, Hebei August 1944

《韓莊圍困戰》組照共五幅。1943 年 8 月 15—25 日，冀察一分區八路軍經 10 天戰鬥，將保定日軍安在根據地腹地易縣交通要衝韓莊鎮之據點拔除，繳獲甚多。1944 年 10 月 5 日《晉察冀日報》載文《圍困韓莊堡壘》：

自 15 日夜起，"我軍把炮樓下的水井徹底破壞，並建築了自己的陣地，天明敵尚未發覺。""敵人企圖以優勢火力壓迫我軍撤走，並向我陣地突擊，滿城敵亦出援，但都遭我猛烈痛擊"，"十九日，……吃水已經斷絕了。一個偽軍潑了半盆髒水都被偽連長踢了兩腳。二十日，堡壘派出一小漢奸給滿城敵人送信，信為我繳獲"，"最後寫著的'渴極，渴極'四個字的下面打了好幾個驚歎號。""二十一日，趁我與滿城援軍戰鬥的空隙，堡壘偽軍進村搶水，但全村三口井叫老百姓自動破壞了，不得已，只好抬回污泥水兩擔。偽軍眼看自己的生命快毀滅，每天只是用一面旗子在堡壘頂上向滿城方向絕望地搖晃，期望著'皇軍'解圍。""直到二十五日，在我與滿城援敵百餘激戰時，堡壘中剩餘下的一幫'口乾體枯'的偽軍才瞅空偷偷溜走。至此，韓莊圍困戰經我軍民苦鬥十晝夜終獲全勝。……二十五日偽軍剛逃走，從七十多歲的老人到十來歲的小孩，都潮水一樣跟隨子弟兵擁上堡壘，僅數小時，一座五層高的炮樓，二十幾間房屋就被拆成一片瓦礫。"

g106-688: Original negative, 6×6cm

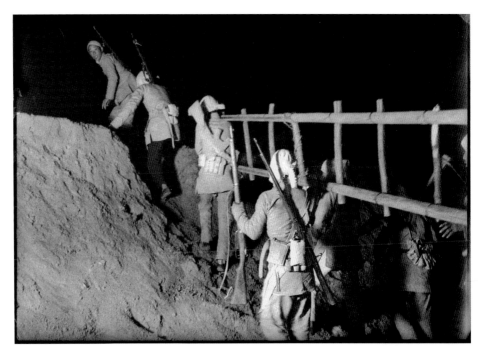

g106-687: Original negative, 6×4.5cm

攻入武強

董青 1944 年 8 月攝

Conquering Wuqiang county in Hebei.
by Dong Qing, at Hebei August 1944

攻克武強後，戰士們掩護群眾拉回被日寇搶走的小麥
董青 1944 年 8 月攝

After the conquer of Wuqiang, the soldiers assisting the villagers to
fetch back the cereal from the Japanese fort.
by Dong Qing, at Wuqiang county, Hebei August 1944

　　對設備極其簡陋的八路軍攝影記者來説，夜間戰鬥很難拍攝，董
青借用點燃的化學牙刷實現夜戰曝光，拍得了幾幅十分難得的夜間戰
鬥場面。

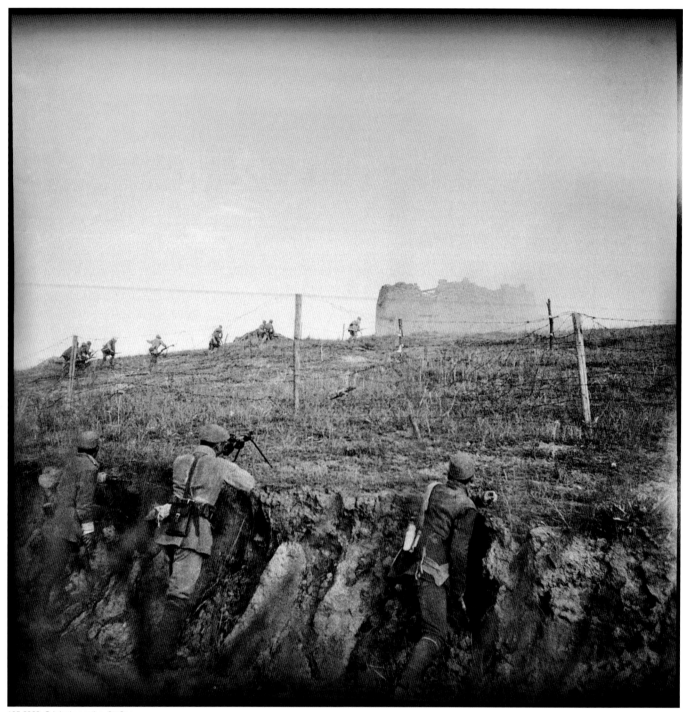

105-2369: Original negative, 6×6cm

攻入戰略要地汾陽

佚名 1944 年 9 月攝

Conquering a strategic point, Fenyang city, in Shanxi.
by anonymous, September 1944

　　1944 年 8 月至 9 月，八路軍在晉西北發動大規模秋季攻勢，先後作戰 297 次，攻克日偽據點 48 處，解放百姓 5 萬餘人，收復失地 700 餘平方公里。圖為八路軍攻克日軍駐守的軍事要地汾陽。

89649: Duplicate negative, 6×4.5cm

朱德和延安保育院的孩子們
鄭景康 1944 年攝於延安

Zhu De, with the kids at a child nursery , Yan'an.
by Zheng Jingkang at Yan'an, 1944

中央托兒所（即延安保育院），成立於 1940 年，1942 年為感謝洛杉磯國際友人和
華僑的捐助，改名洛杉磯托兒所。主要職責是照料中共領導人和八路軍將領的後代。

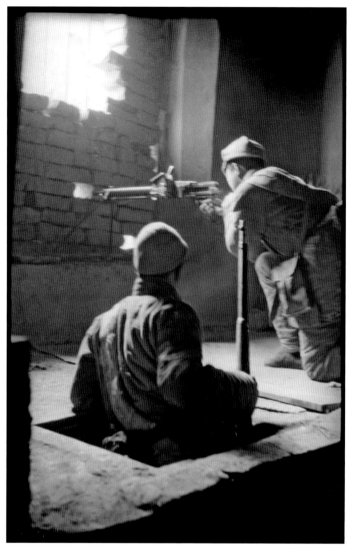

g107-96: Original negative, 6×4.5cm

《地道戰》組照之一
石少華 1944 年 12 月攝於冀中
"The battle in tunnels".
by Shi Shaohua, at central Hebei December 1944

美軍觀察組杜倫上尉考察時遇敵情
石少華 1944 年 12 月攝於冀中
American Lieutenant Dolan encountered the Japanese army while conducting an on-spot investigation.
by Shi Shaohua, at central Hebei December 1944

1944 年 12 月，石少華陪同美軍觀察組上尉杜倫前往冀中考察。因奸細告密，日軍突然包圍了村莊，大家迅速轉移進地道，慌亂中杜倫將相機套等落在上面被日軍發現。日軍逼迫房東老大娘說出美國人的去向，並用剁手指的方法殘酷逼供。上面的混亂將分區司令員魏洪亮的妻子肖哲懷中的孩子嚇哭。這讓杜倫和大家一起緊張起來，石少華迅速地拍下了這一畫面。後救援部隊趕來解圍，小孩卻在母親的懷中被捂死。
資料源自石少華之子石志民文章《美軍觀察員艾斯·杜倫上尉在冀中》

g206-3: Original negative, 6 × 4.5cm

阜平縣政府全體幹部職工合影

顧棣攝於 1945 年春節

The whole cadres of the Fuping county government.
by Gu Di, at Hebei 1945

阜平城廂群眾給吳振縣長獻禮
顧棣攝於 1945 年春節

Townsmen of Fuping county presenting Lunar new year gifts to Wu Zhen, the head of county.
by Gu Di, at Hebei 1945

1945 年 2 月 13 日大年初一，在縣政府門口，阜平縣群眾向吳振縣長送上新年禮物：一雙布鞋、五盒
九龍枝牌香煙、一條毛巾。活動結束後，縣政府全體人員合影留念。

冀中部隊襲入河間城，偽警察
繳械
孟振江、梁明雙 1945 年 3 月
攝

The traitor's camp officers
surrendered their weapons in the
Hejan city invasion.
by Meng Zhenjiang, Liang
Mingshuang, at Hebei March
1945

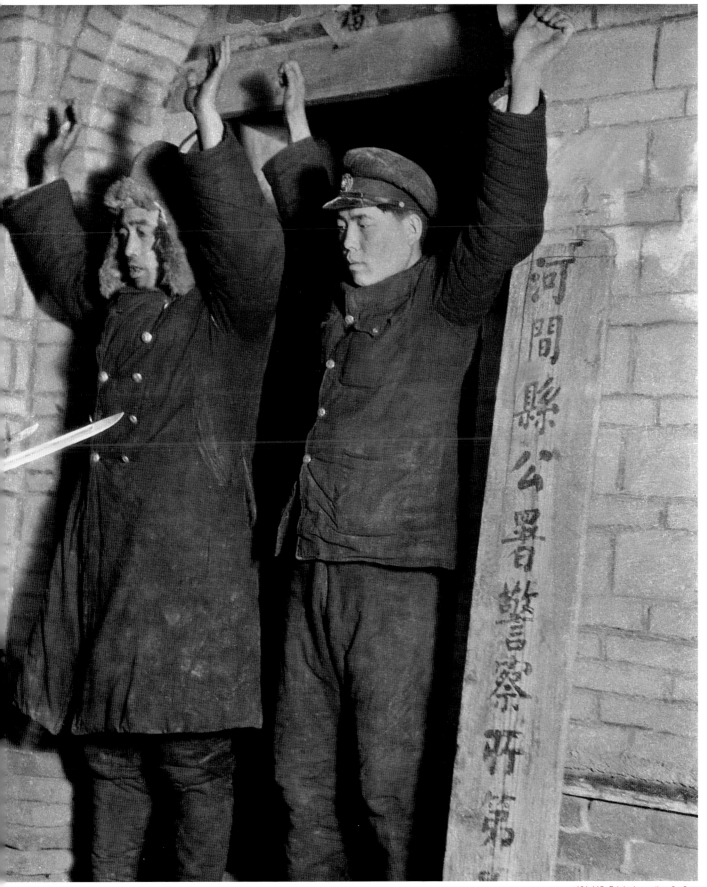

g101-115: Original negative, 6×9cm

淶源城群眾歡慶解放

劉峰 1945 年 5 月攝

Celebrating the liberation
of Laiyuan city.
by Liu Feng, at Laiyuan
county, Hebei May 1945

g106-708: Original negative, 6 × 9cm

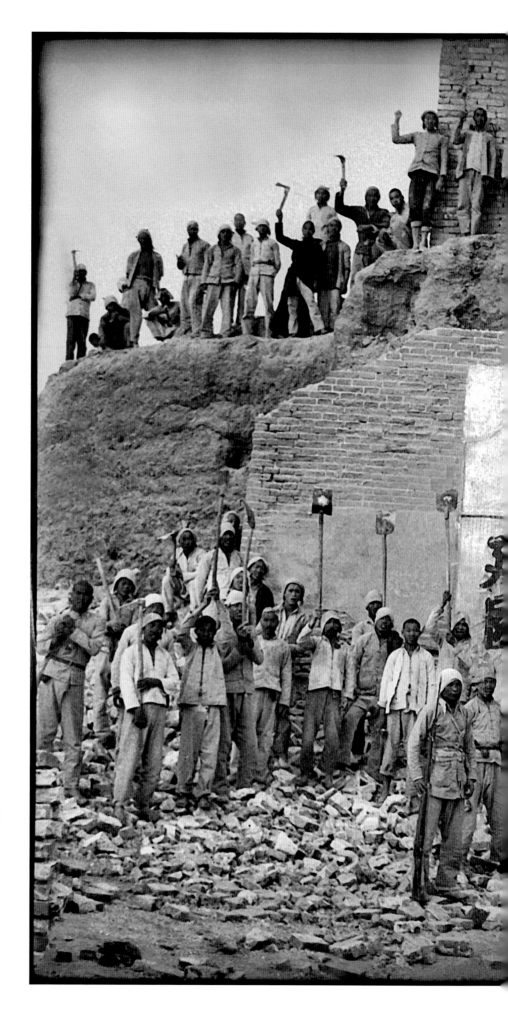

冀中部隊配合地方強攻安平城，民兵
"破交"[1]大隊佔領安平城西門
1945年5月七分區攝影組攝

Occupying the west gate of Anping city by
the "transport destruction" team.
by the photographic team, at Hebei May
1945

1 破壞敵人交通設施的地方民兵武裝

196

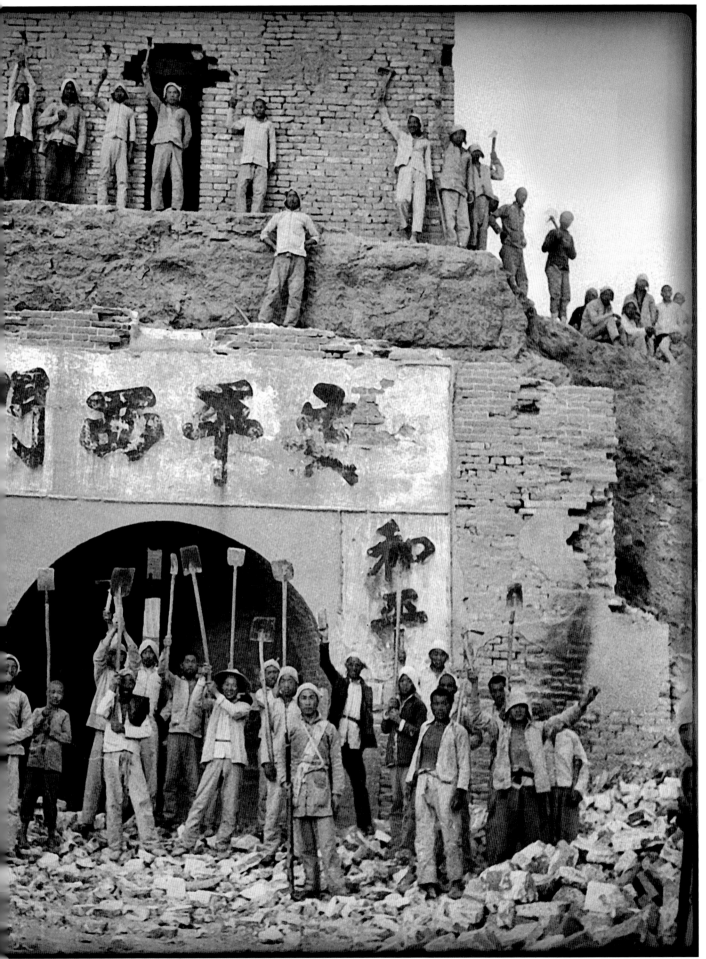

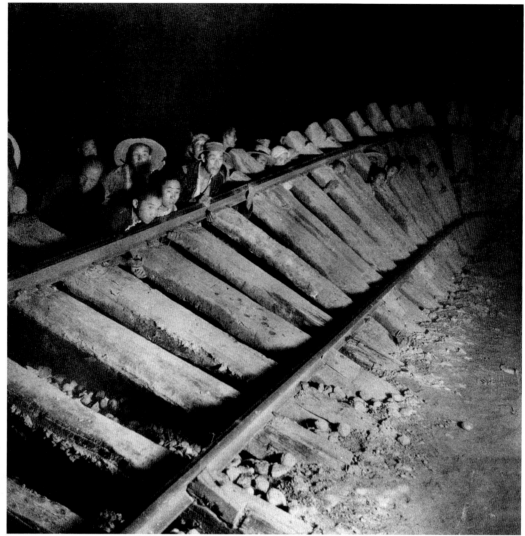

g106-750: Duplicate negative

切斷敵人補給線
李峰 1945 年 6 月攝

Cutting off the enemy's supply line.
by Li Feng, at Shanxi June 1945

　　李峰跟隨部隊到山西忻州南邊的鐵路沿線執行破路任務。鐵路兩邊是敵人的碉堡，部隊先把碉堡
圍住，民工用僅有的兩把土造大鐵鉗擰開道釘。拍照前指揮員特別告訴民工，拍照時會有"火光"，
這是自己人點的，不要驚慌，不能亂跑。拍照時，李峰打開相機快門，團政治處主任林真幫助劃火柴
點燃鎂光粉。鎂光粉在黑夜裏閃出一片白光，《切斷敵人補給線》便拍進了鏡頭。指揮員隨即發出了
撤退命令，大家推翻鐵道，跑步撤離現場，此時敵人的炮彈才對着閃光的地方打來。

<div style="text-align: right">李峰：《彈道下的閃光》</div>

198

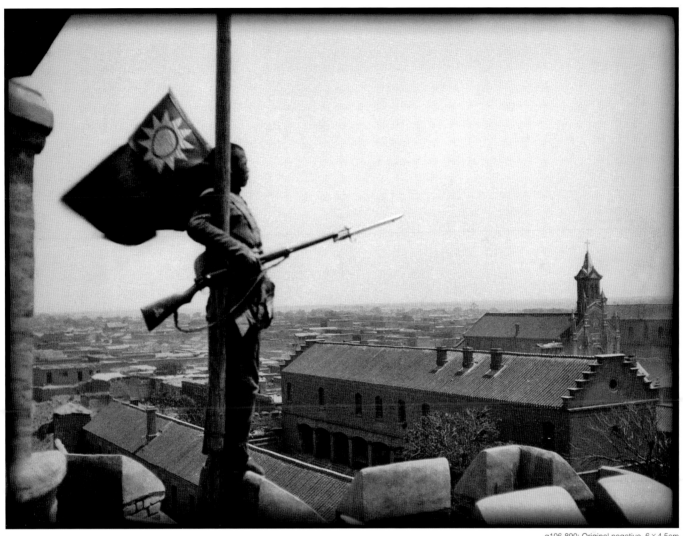

g106-890: Original negative, 6×4.5cm

攻克獻縣縣城

佚名 1945 年 6 月攝

Capturing Xian county town in Hebei.
by anonymous, June 1945

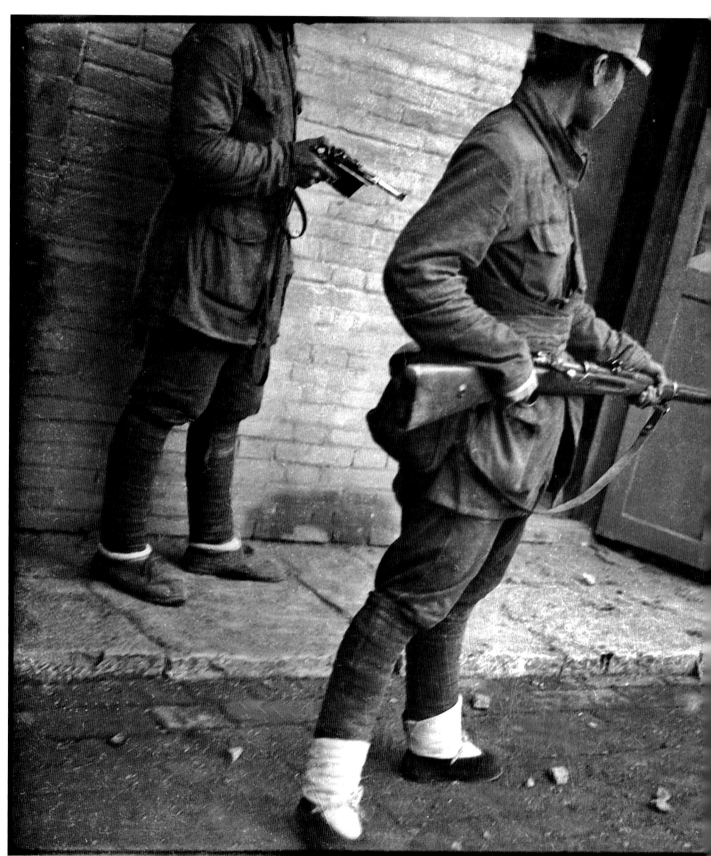

g106-38: Original negative, 6×9cm

被搜出的偽軍
梁明雙 1945 年 8 月攝於解放蔚縣城戰鬥

A member of traitor's camp raked out.
by Liang Mingshuang, at Yu county, Hebei
August 1945

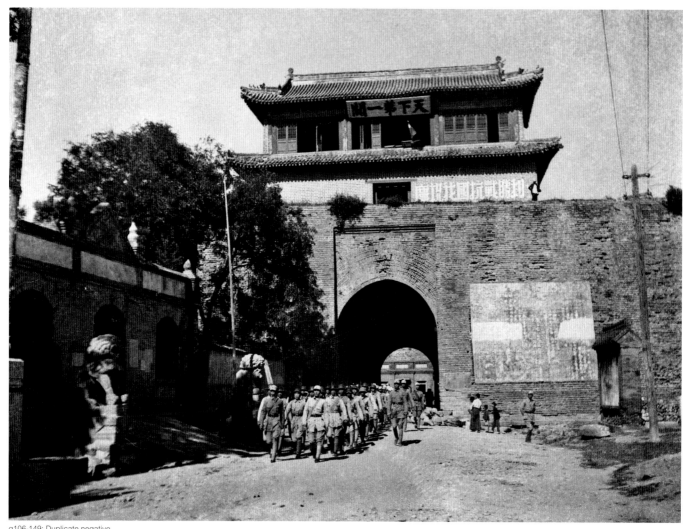

g106-149: Duplicate negative

解放山海關

張進學 1945 年 8 月攝

Liberating Shanhaiguan in Hebei.
by Zhang Jinxue, August 1945

　　1945 年 8 月，八路軍總司令朱德下達大反攻的命令，晉察冀軍區八路軍部隊向據守山海關的日偽軍發起進攻，殲敵 1000 餘人，收復山海關，打通了關內外的聯繫。張進學跟隨所在部隊第一批出關，用沙飛當年在平型關戰役中繳獲的 120 相機，拍攝了八路軍收復山海關的情景。

<div align="right">資料來源：《鐵色見證——我的父親沙飛》</div>

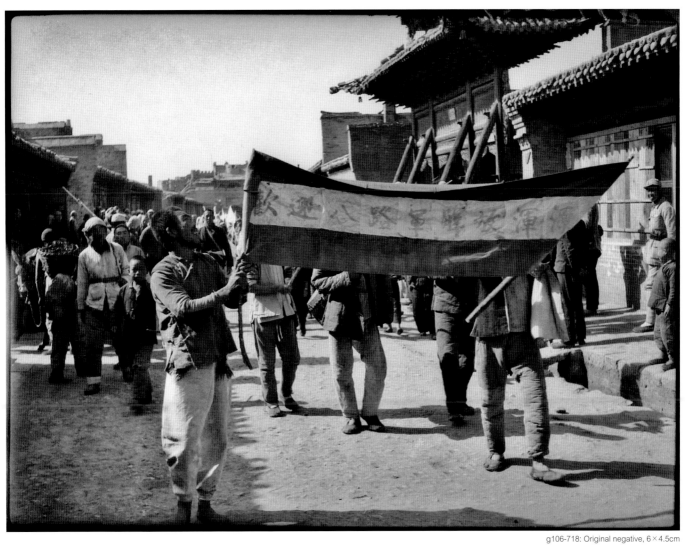

g106-718: Original negative, 6 × 4.5cm

渾源群眾歡迎八路軍

李昭輝 1945 年 8 月攝

The people of Hunyuan county welcoming the Eighth Route Army.
by Li Zhaohui, at Shanxi August 1945

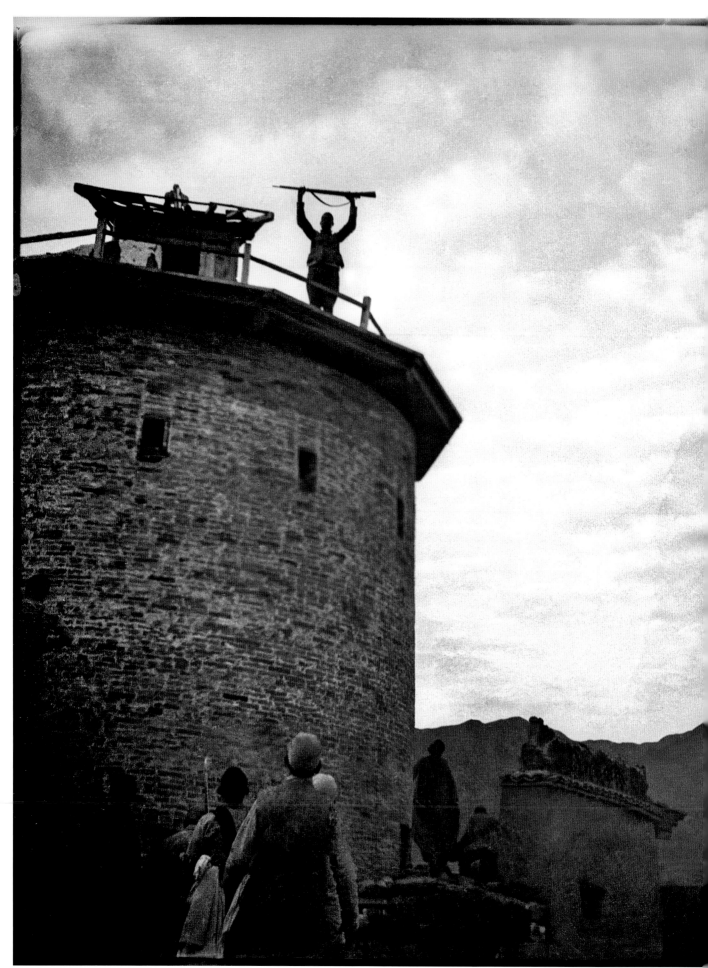

g122-54: Original negative, 6 × 6cm

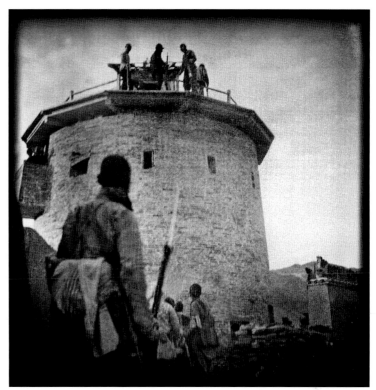

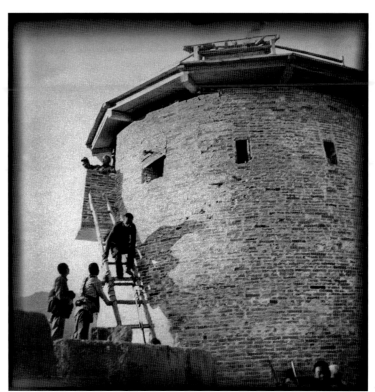

《日軍舉手投降》組照

佚名 1945 年攝於冀中

A group of photos about "The Japanese army surrendered."
by anonymous, at central Hebei 1945

此組照片沒有說明，也沒有使用。但能確定拍攝地區在冀中一帶，
時間在抗戰後期。展現了八路軍包圍日軍炮樓，迫使日軍繳槍投降的
精彩瞬間。

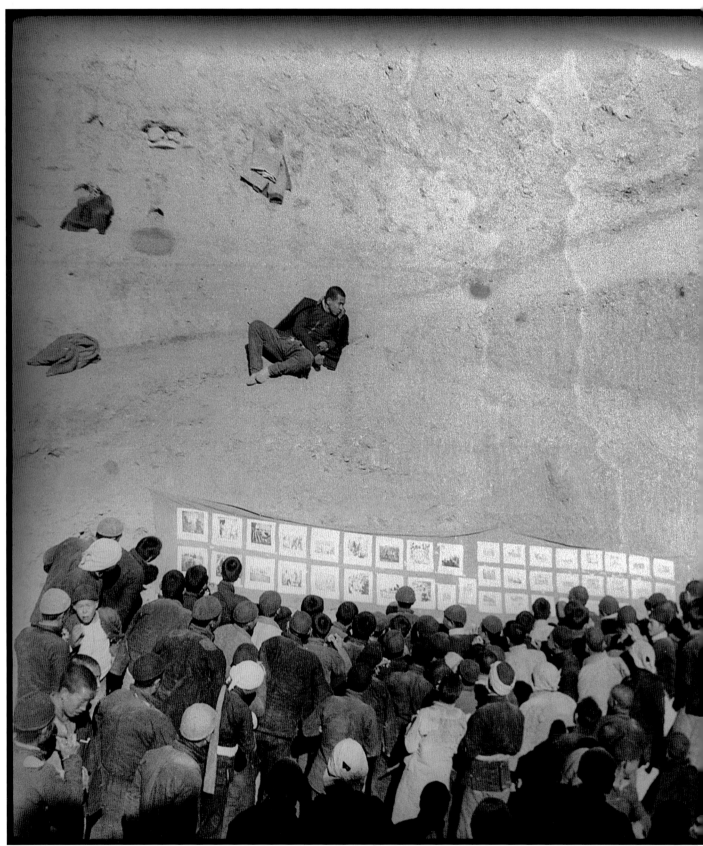

g406-90: Original negative, 6 × 4.5cm

《修榮臻渠》組照之一，休息時間看展覽照片
佚名 1945 年 8 月攝於河北曲陽

"Building Rongzhen Drain": The workers glancing at the news
pictures while taking a rest.
by anonymous at Quyang county, Hebei, August 1945

　　這幅作品表現的是修建榮臻渠的工地，民工邊休息邊
看新聞圖片展覽的情形，很好地表現了根據地攝影記者外
出採訪時，自背手工縫製的展覽條幅，邊採訪邊辦展覽的
歷史事實。此照片檔案上註明是杜鐵柯攝，但杜鐵柯堅決
否認是自己的作品。故攝影者存疑。

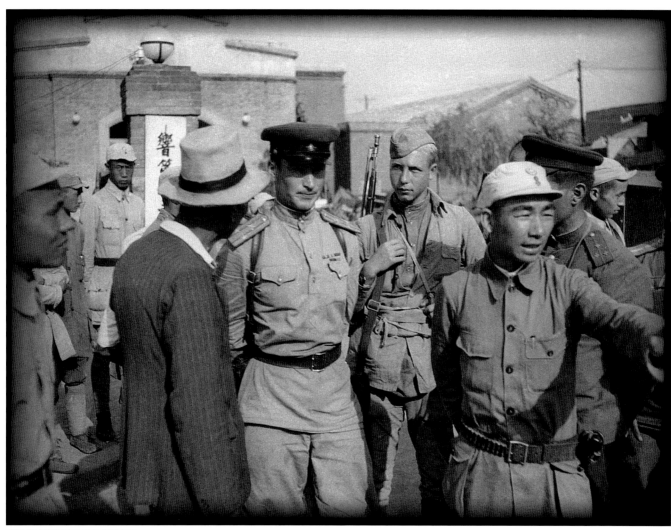

g206-23: Original negative, 6×4.5cm

蘇聯紅軍與八路軍在張北會師
石少華 1945 年 8 月攝於張家口

The Soviet Red Army and the Eighth Route Army joined forces in Zhangbei county.
by Shi Shaohua, at Hebei August 1945

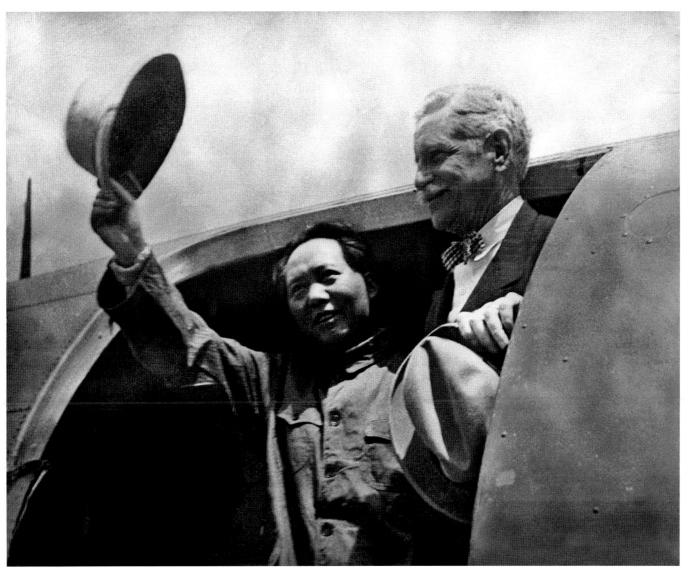

159115: Duplicate negative

毛澤東赴重慶談判前向送行者答禮
吳印咸 1945 年 8 月攝於延安

Mao Zedong acknowledging a salute to the people before
departure to Chongqing for a negotiation.
by Wu Yinxian at Yan'an, August 1945

此片只有照片翻拍件，原底早已遺失，但以往使用大多進行過較大裁剪，此片為顧
棣當年翻拍底片原貌。顧棣考證，數位攝影記者參加了這個事件的拍攝。但為安全起見，
大多數送行的人及記者被隔離在遠離飛機處，不能靠近。只批准吳印咸進入，因為他既
要拍電影，也要拍照片。此片為大仰角近距離拍攝，應為吳印咸的作品。

g122-16: Original negative, 6 × 9cm

王慶坨偽鎮長代表敵人來談判投降事項
袁克忠 1945 年 9 月攝

Wang Qingtuo, the mayor of the traitor's town, negotiating terms on behalf of the enemy.
by Yuan Kezhong, at Hebei September 1945

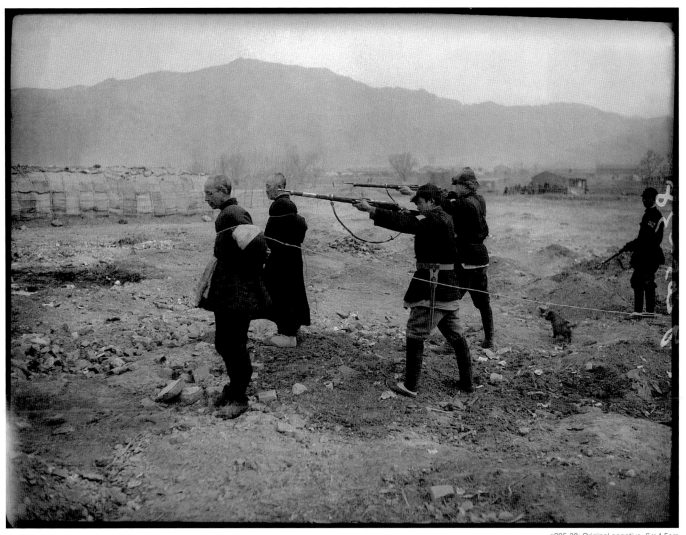

g205-38: Original negative, 6×4.5cm

槍斃偽蒙疆自治政府偽司法部長文畫君（右）和偽高等法院院長許維本
紅楓 1945 年 10 月攝於張家口

Executing Wen Huajun (right), Minister of Justice and Xu Weiben, President of High Court of the
puppet Mongolia Autonomous Government.
by Hong Feng, at Hebei October 1945

126624: Duplicate negative

八路軍和老百姓
谷芬 1945 年 11 月攝於綏遠

The Eighth Route Army with the citizens.
by Gu Fen at Suiyuan, November 1945

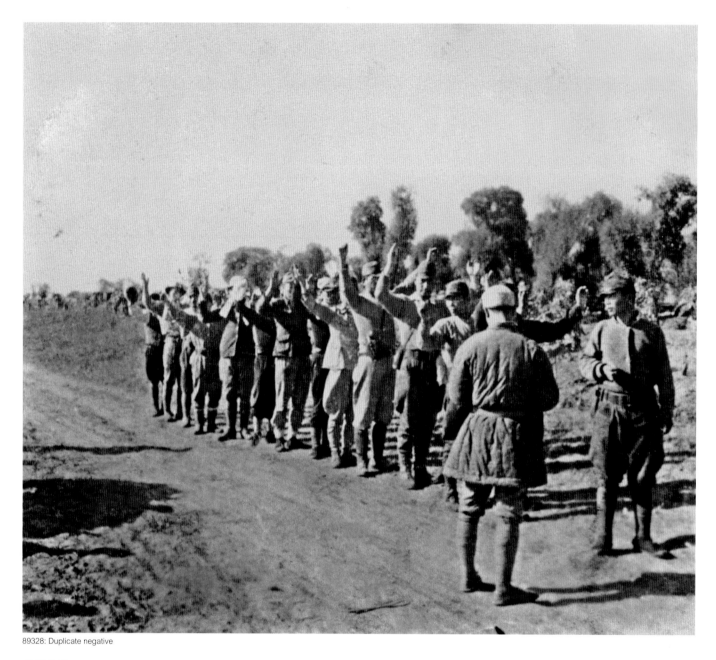

89328: Duplicate negative

日軍投降
康矛召 1945 年冬攝

The Japanese army surrendered.
by Kang Maozhao, at Shandong 1945

　　關於這幅照片，時任《山東畫報》社主編的龍實講過這樣一個故事：

　　日寇投降後，蔣介石規定日軍只許向國民黨軍隊繳械。八路軍 115 師決定派一支小部隊到津浦鐵路棗莊至濟南段偵察日軍動向。部隊在魯南津浦鐵路官橋車站發現，每天都有小股日軍從滕縣向濟南方向步行，他們身着軍裝打着綁腿，但沒有攜帶武器。一天清晨，部隊在鐵路一側埋伏，待一批日軍走近，部隊一躍而起："舉起手來！"日軍個個驚慌失措，紛紛舉起雙手。龍實和康矛召衝上前去，拍下了日軍投降的鏡頭。

<div align="right">

解放軍文藝出版社《軍中老照片》龍實回憶文章

</div>

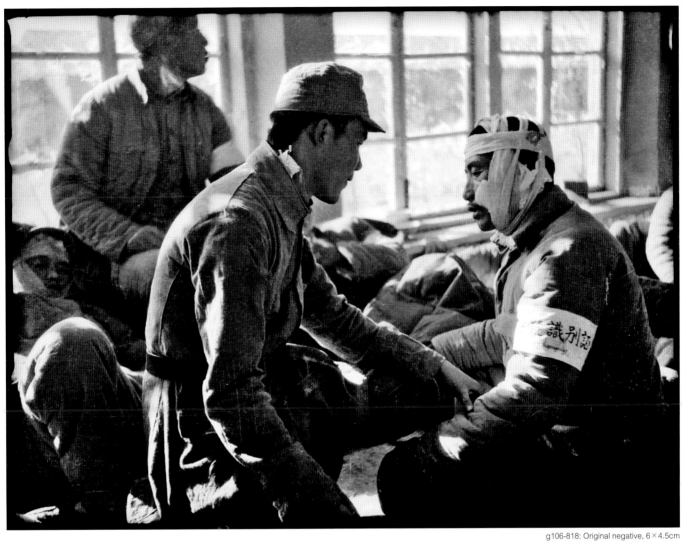

g106-818: Original negative, 6×4.5cm

給敵偽俘虜傷員作思想工作

顧棣 1945 年 11 月攝於張家口十三里陸軍醫院

Instilling ideological education to the wounded captives.
by Gu Di, at Zhangjiakou city, Hebei November 1945

11 月 9 日，顧棣與畫報社幾個戰友去張家口十三里陸軍醫院，參加慶祝十月革命節大會，並在每個病室舉辦小型圖片展覽。展覽的同時，拍攝了這幅照片。

126632: Original negative, 6×4.5cm

支前擔架隊 The stretcher team.
劉峰 1945 年冬攝 by Liu Feng, at Chahar 1945

　　剛獲解放的察哈爾省人民群眾自發組織起擔架隊隨軍上前線，支援八路軍進行綏遠自衛反擊戰。

東江縱隊政治部主任楊康華（左三）與戰友

佚名 1945 年冬攝於粵北

Yang Kanghua (third from the left), director of the political department of the
Dongjiang Column, with his fellow soldiers.
by anonymous, at north Guangdong 1945

龍關人民減租增資鬥爭，將退
租的糧食扛回家去

劉克己 1945 年冬攝

People of Longguan taking back the
food provisions after a conflict with
the government on rent reduction
issue.

by Liu Keji, at Hebei 1945

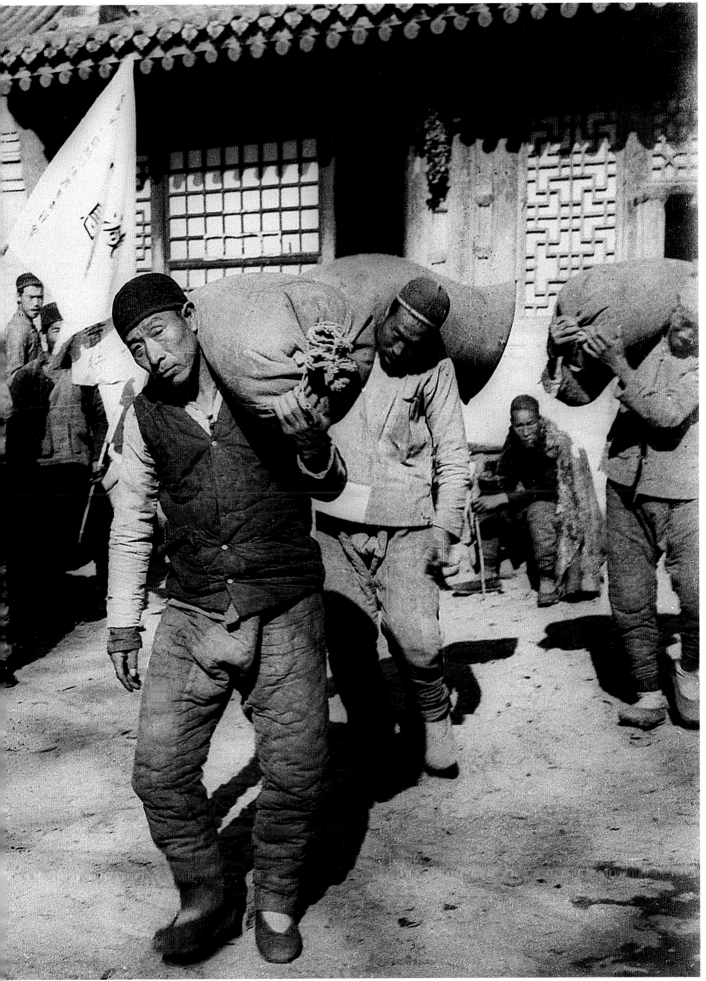

g301-5: Duplicate negative

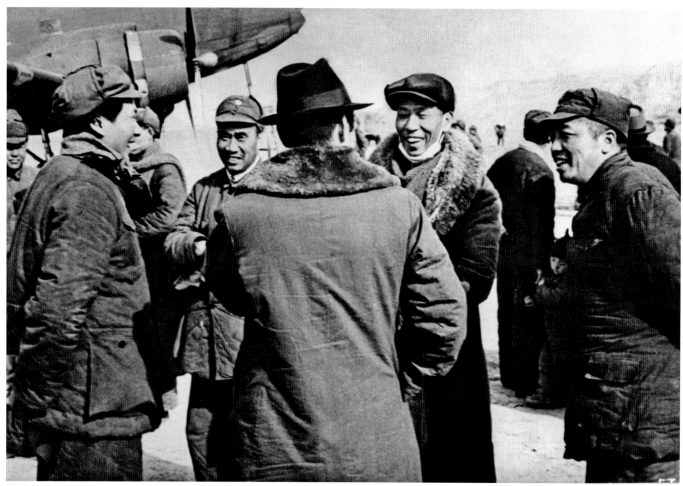

21153: Duplicate negative

1946 年 1 月底，周恩來從重慶回延安，毛澤東、朱德、劉少奇、彭德懷等人到機場迎接
吳印咸攝

Zhou Enlai was greeted by Mao Zedong , Zhu De , Liu Shaoqi and Peng
Dehuai at the Yan'an airport after a trip to Chongqing.
by Wu Yinxian, at Yan'an January 1946

熱南人民走出 "部落溝"
李力兢 1946 年春攝於熱河無人區

People of south Rehe walking out from the "tribal-ditch".
by Li Lijing at Rehe, 1946

　　"千里無人區" 是抗日戰爭中的一個重大歷史事件，自 1941 年下半年起，日軍沿
長城線，從古北口至大灘，構成一條寬大的戰略封鎖線，大搞集家併村，脅迫群眾到指
定的村莊居住，在四周修築起一丈多高的圍牆，只留前後兩個門供人出入，門上建崗樓，
牆內四角建炮樓，並稱之為 "部落"。企圖用這樣的方法阻止八路軍向東北挺進，以實
現其 "確保滿洲" 的目的。

　　史學界有 "南有南京大屠殺，北有千里無人區" 之稱，但時至今日，仍有許多人對
於日軍製造的舉世罕見的 "千里無人區" 知之不多，甚至一無所知。

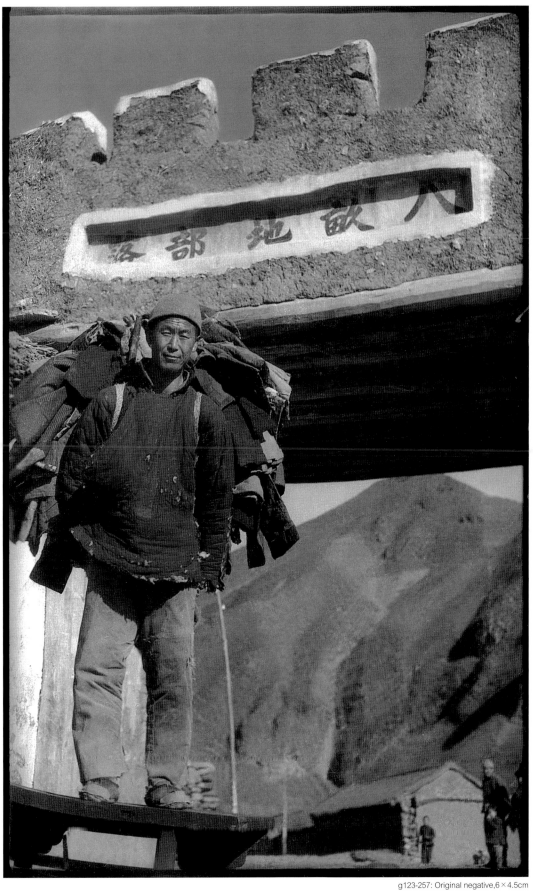

g123-257: Original negative,6 × 4.5cm

戰士把衣服脱下救濟熱南受難同胞
冀連波 1946 年春攝於熱河無人區

The soldiers offering their clothes to the fellow citizens of south Rehe.
by Ji Lianbo at Rehe, 1946

　　畫面上的戰士和房東穿的都是棉裝，而女子卻光着身子，拍攝的時間，明確地寫着 1946 年春，
而不是日本投降後的 1945 年秋冬，筆者曾十分不解。聽拍攝者冀連波老人親自解釋才搞清楚。
他説：日本人在熱河建立的無人區十分殘酷，把所有老鄉集中到大些的村子，四周建起高牆禁止
百姓進出，並稱其為"部落"，百姓怒稱"人圈"，其他的村子全部燒光。老百姓全靠土地為生，
失去土地，不僅失去了口糧，甚至連住的地方也沒有。背後的婦女是房東，這裏是她的家，條件
畢竟好些，這光身女子只好常年寄宿在房東的柴棚裏、屋簷下，衣服早已破爛不堪。這日天氣好，
正在曬太陽，身後的小孩兒應該是她的妹妹。部隊是 1946 年春才得以進入部落溝的，百姓被封
閉在"人圈"裏，根本不知道八路軍是怎麼回事，見來的仍是軍人，顯得十分拘謹。這個戰士趕
緊脱下自己的襯衣給她遮體。冀連波正是在這個時候拍下這幅照片。

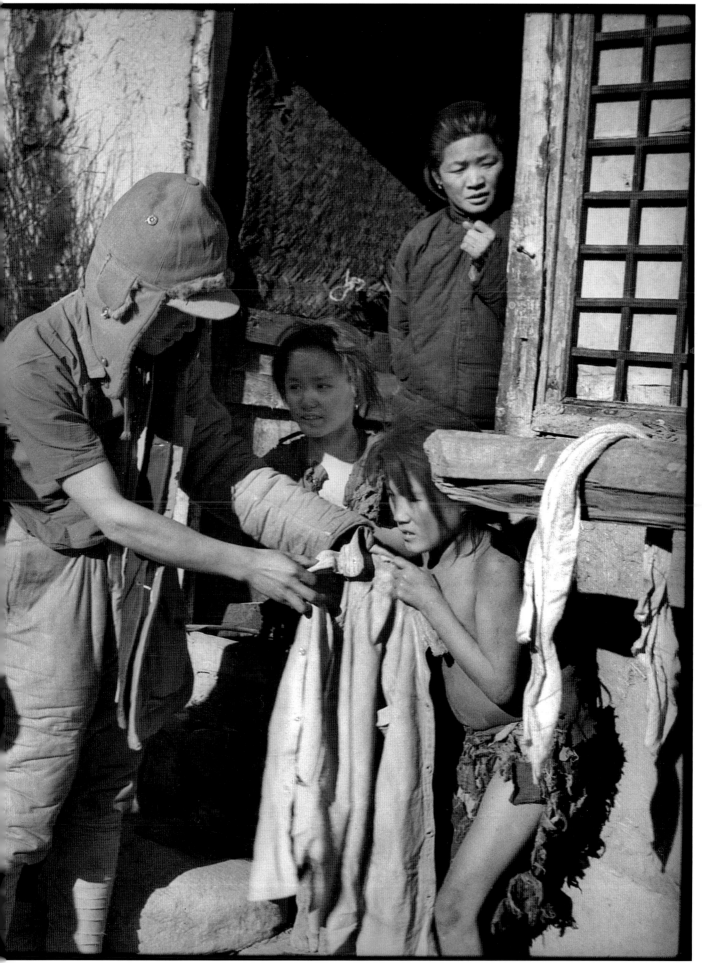

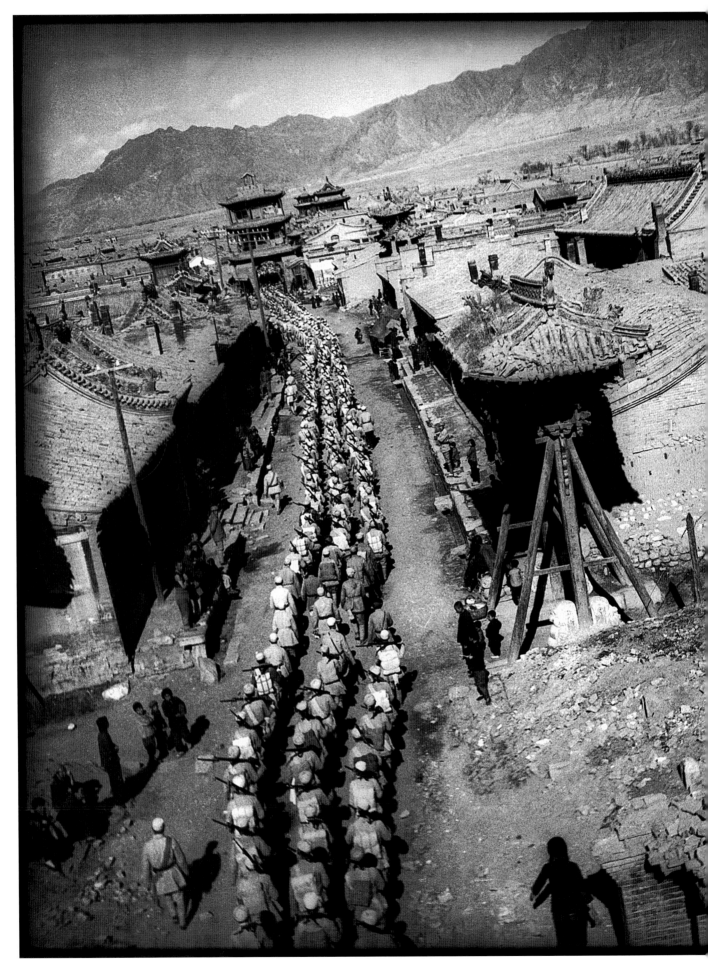

g304-104: Original negative, 6×6cm

g304-145: Original negative, 6×4.5cm

宣化市舉行追悼四八烈士大遊行

葉昌林 1946 年攝

The memorial march for the martyrs of April
8th plane crash at Xuanhua city.
by Ye Changlin, at Hebei 1946

宣化各界人民追悼四八烈士大遊行
吳恩 1946 年 4 月攝

The memorial march for the martyrs of April
8th plane crash at Xuanhua city.
by Wu En, at Hebei April 1946

這是部隊向會場行進時的場面。

1963-793: Original negative, 6×6cm

解放軍戰士和房東的孩子們
梁明雙 1946 年 6 月攝於河北懷來

The People's Liberation Army and the landlords' kids.
by Liang Mingshuang at Hebei, at Huailai county, Hebei June 1946

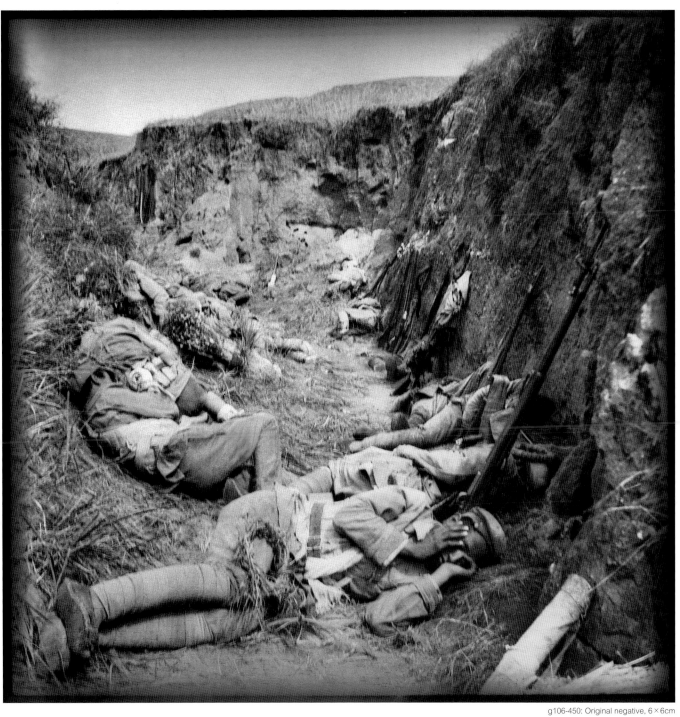

g106-450: Original negative, 6×6cm

晉察冀八路軍戰士在前線露天宿營

楊振亞 1946 年 7 月攝

The Eighth Route Army in Shanxi-Chahar-Hebei establishing outdoor campsites at the
battlefront.

by Yang Zhenya, July 1946

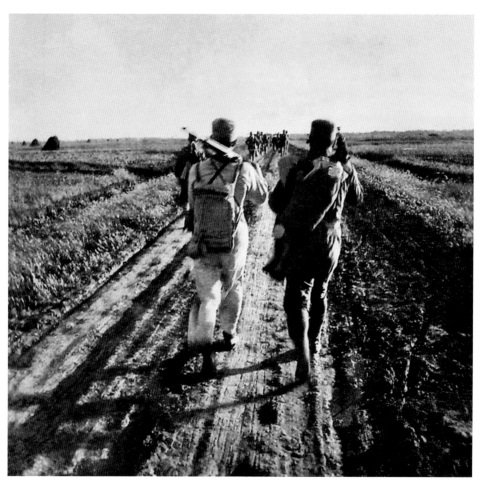

行軍
王作堯 1946 年 7 月攝

The march.
by Wang Zuoyao, July 1946

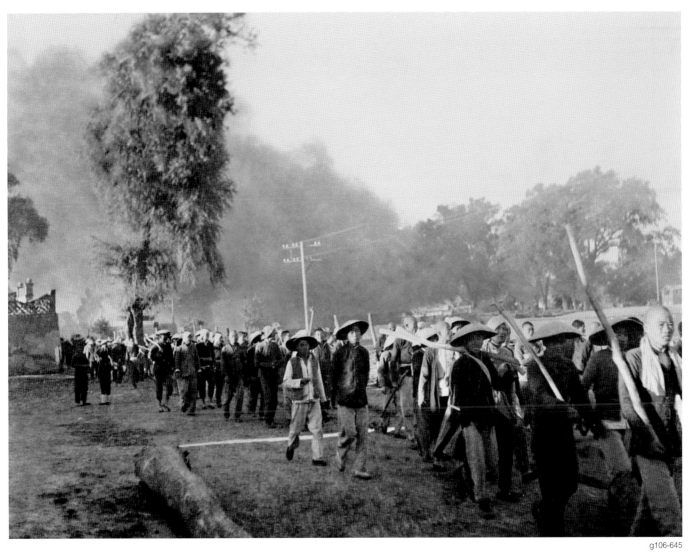

g106-645

冀中民兵開赴平漢前線

紀志成 1946 年 9 月攝

The people's militia proceeding to the battlefront of Pinghan.
by Ji Zhicheng, at central Hebei September 1946



229

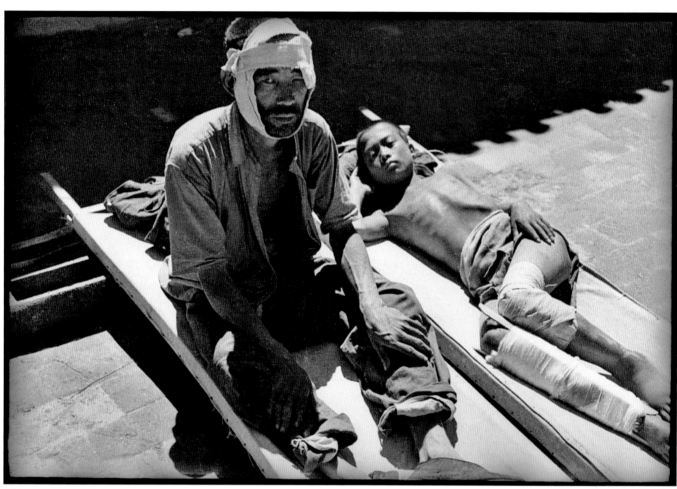

g122-84: Original negative, 135mm

戰場上救下來的敵方士兵
石少華 1946 年 8 月攝

The enemy's soldiers rescued from the battlefield.
by Shi Shaohua, August 1946

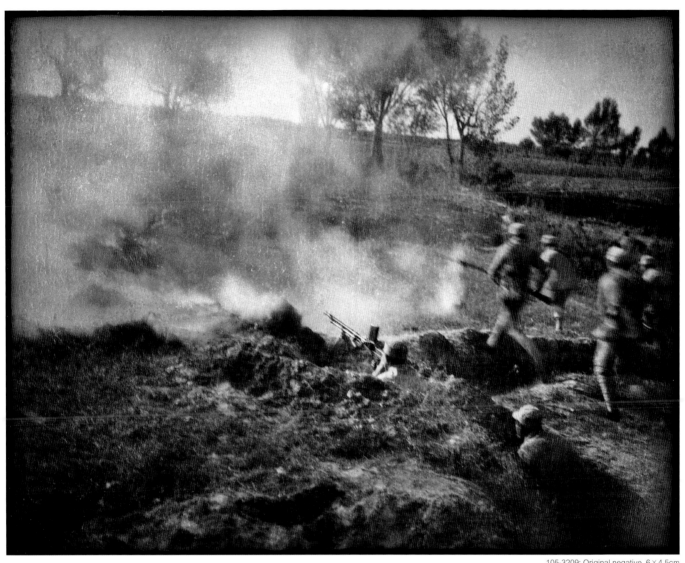

105-3209: Original negative, 6×4.5cm

鄆南追殲逃敵

張宏 1946 年 10 月攝

Pursuing the enemies in the Juancheng battle.
by Zhang Hong, at Shandong October 1946

　　1946 年 10 月的鄆南戰役，晉冀魯豫野戰軍第六縱隊攝影記者張宏隨突擊隊攝影。
當戰士趁濃煙發起衝鋒的時候，他不懼炮火跳到高處，用較慢的速度抓拍戰士衝鋒陷陣
的情景，就在拍完這幅照片一小時後，張宏壯烈犧牲，這幅《鄆南追殲逃敵》成了他的
唯一代表作。

衝鋒

裴植 1946 年 9 月攝於巨野戰役張鳳集戰鬥

An assault.
by Pei Zhi, at Juye county, Shandong September
1946

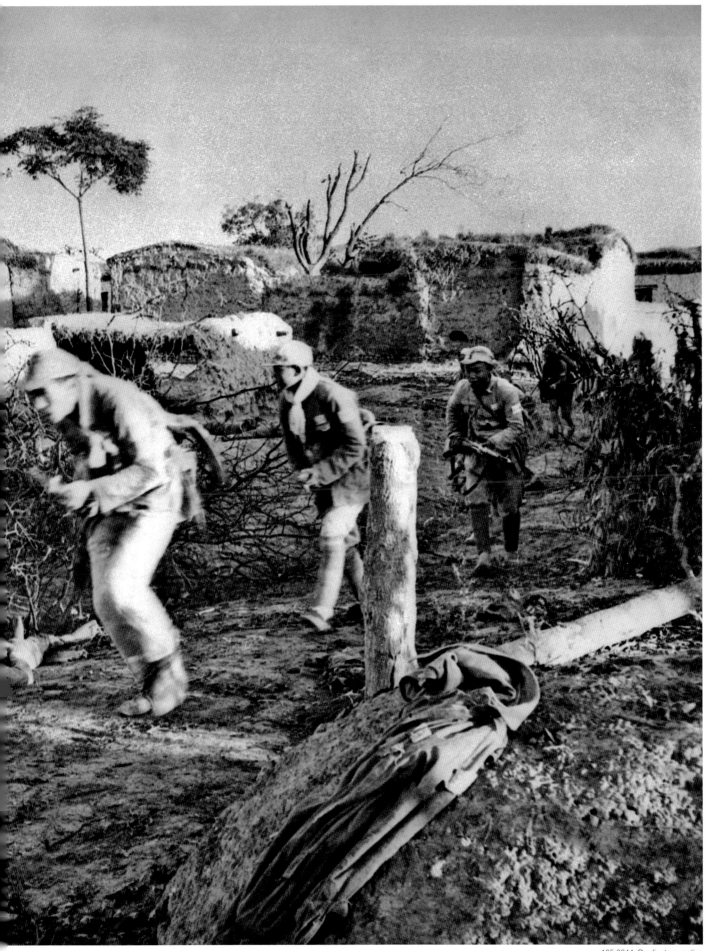

g122-129: Original negative, 6×4.5cm

《在張家口市火車站等車回國的日本僑民》組照
朱漢 1946 年 10 月攝

A group of photos about "The expatriates of Japan waiting for trains to go back home."
by Zhu Han, at Zhangjiakou city, Hebei October 1946

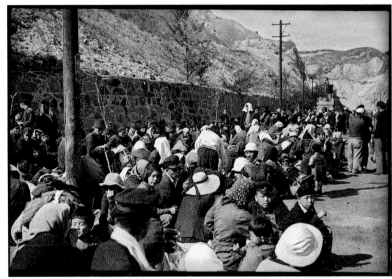

g122-137: Original negative, 6×4.5cm

南口車站

The Nan Kou Station in Beijing.
by Zhu Han, October 1946

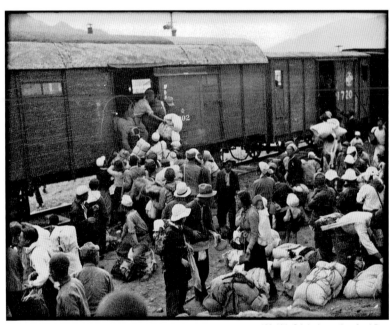

g122-131: Original negative, 6×4.5cm

上火車

Boarding the train.
by Zhu Han, October 1946

日本自明治維新始便覬覦中國，侵華 14 年（1931– 1945），從未中斷向中國移民。戰敗後，日本政府採取棄民政策，東北百萬日僑瞬間成了難民。

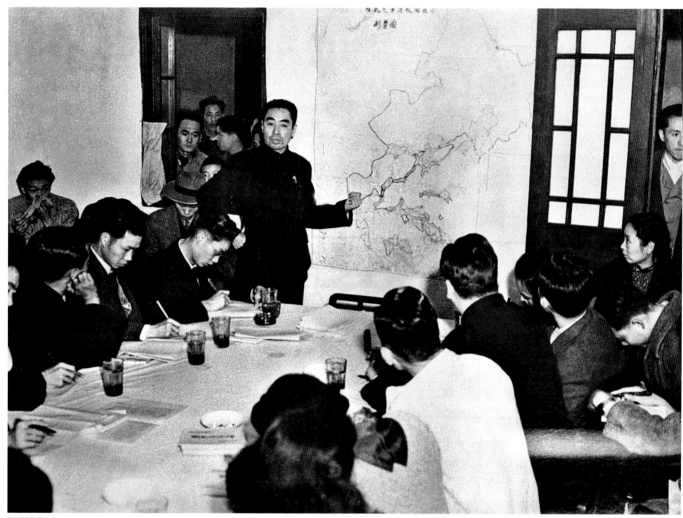

211563: Duplicate negative

周恩來在南京梅園舉行中外記者招待會
童小鵬 1946 年 11 月攝於南京

Zhou Enlai, convening a press conference in Nanjing.
by Zhou Enlai at Nanjing, November 1946

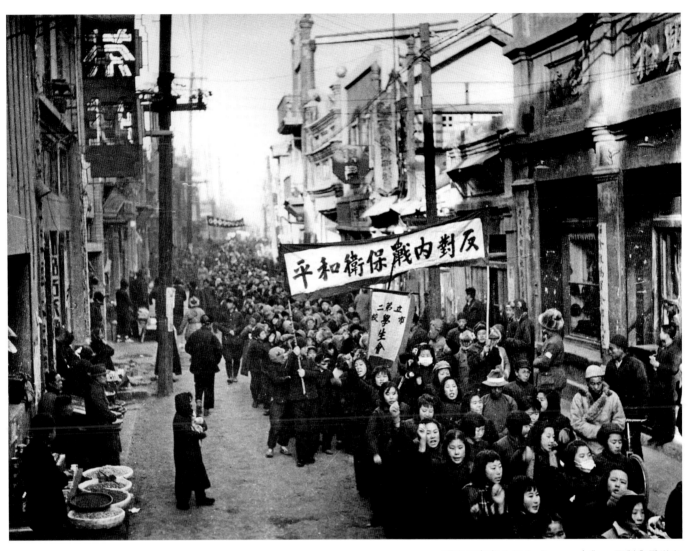

張家口市學生紀念"一二‧九"，反對內戰遊行

顧棣 1946 年 12 月攝

Anti-civil war parade organized by the students of Zhangjiakou city.
by Gu Di, at Hebei December 1946

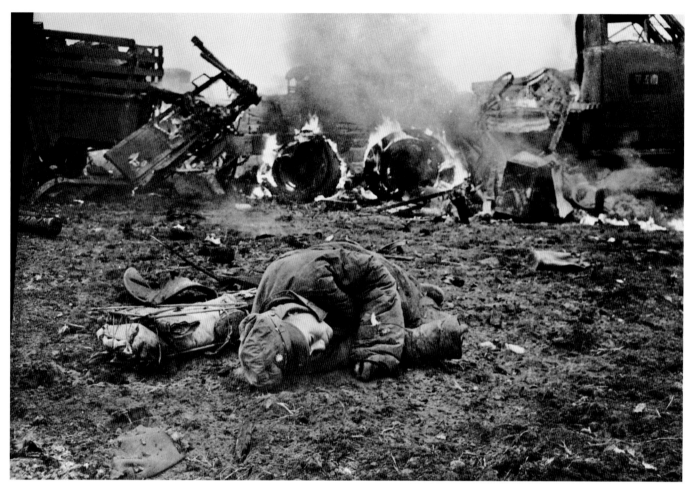

105-3108: Duplicate negative

快速縱隊的快速殲滅
鄒健東 1947 年 1 月攝

A blitz by the mobile column.
by Zou Jiandong, January 1947

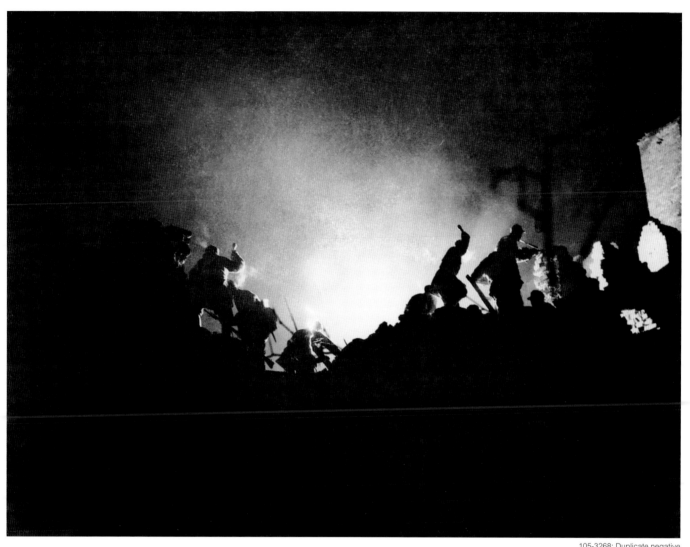

105-3268: Duplicate negative

夜攻單縣
袁克忠 1947 年 1 月攝

A night battle in Shanxian county, Shandong.
by Yuan Kezhong, January 1947

袁克忠在解放戰爭時期的代表作。他抓住部隊衝上城牆豁口的時機,巧妙地利用手榴彈等爆炸的閃光,拍攝到這幅壯觀奇麗的夜戰場面。

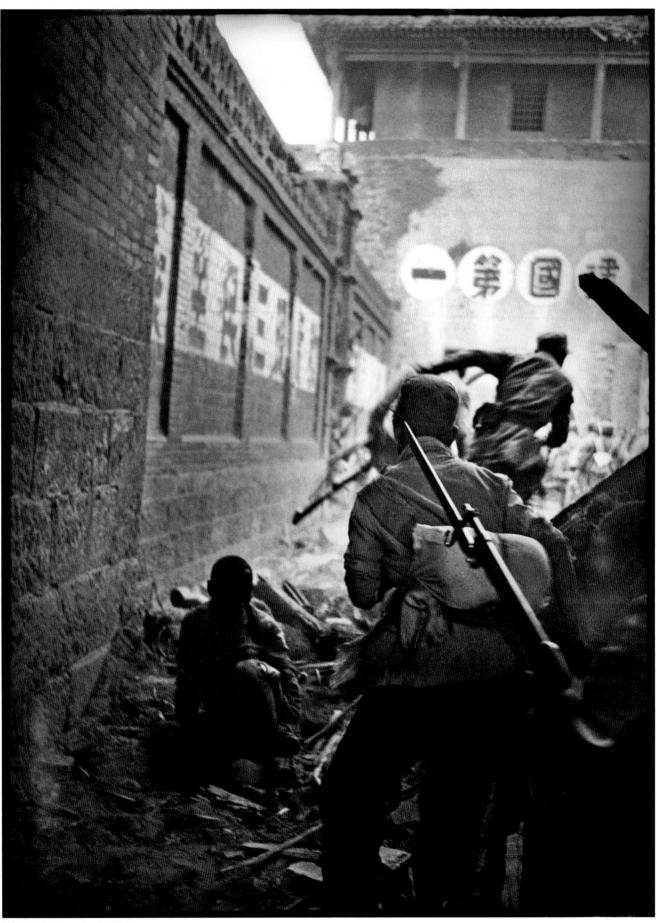

105-249: Original negative, 6×4.5cm

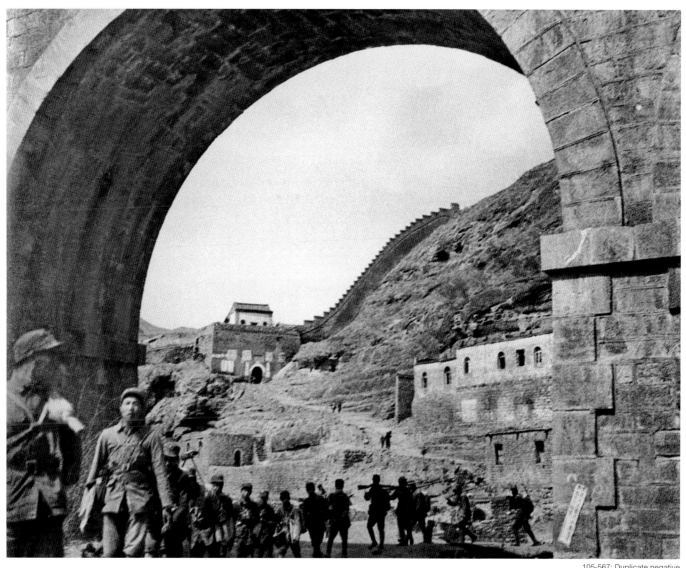

105-567: Duplicate negative

解放娘子關
蔡尚雄 1947 年 4 月攝

Liberating Niangziguan, Shanxi.
by Cai Shangxiong, April 1947

← 解放軍冒煙塵突入井陘城
袁苓 1947 年 4 月攝

The People's Liberation Army captured the Jingxing city, Hebei.
by Yuan Ling, April 1947

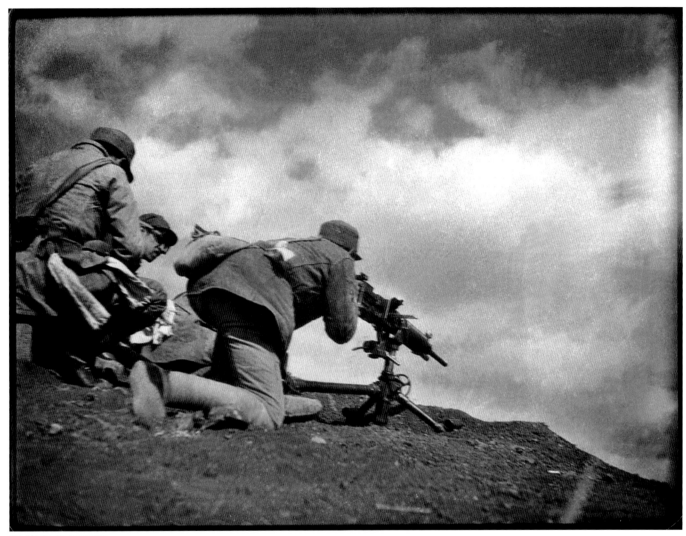

105-571: Duplicate negative

橫掃殘敵

蔡尚雄 1947 年 4 月攝於南線戰役測石驛戰鬥

Sweeping away the remnants of the enemy forces.
by Cai Shangxiong, at Shanxi April 1947

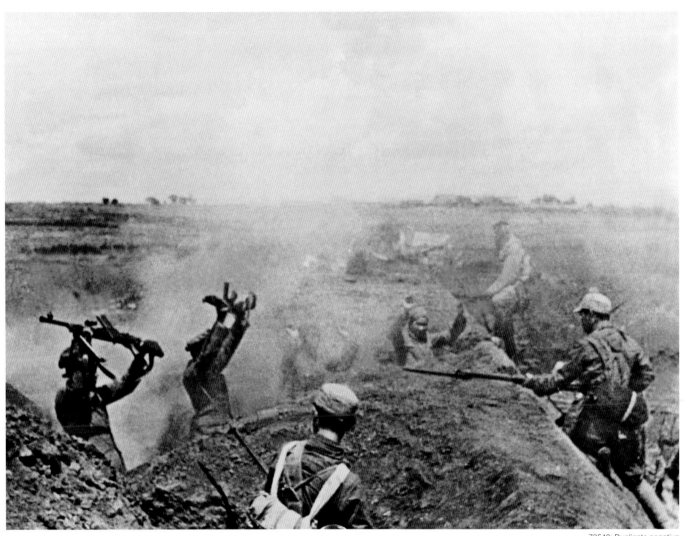

73540: Duplicate negative

昌圖國軍投降
安林 1947 年 5 月攝於昌圖

The National Army surrendered in Changtu, Liaoning.
by An Lin, May 1947

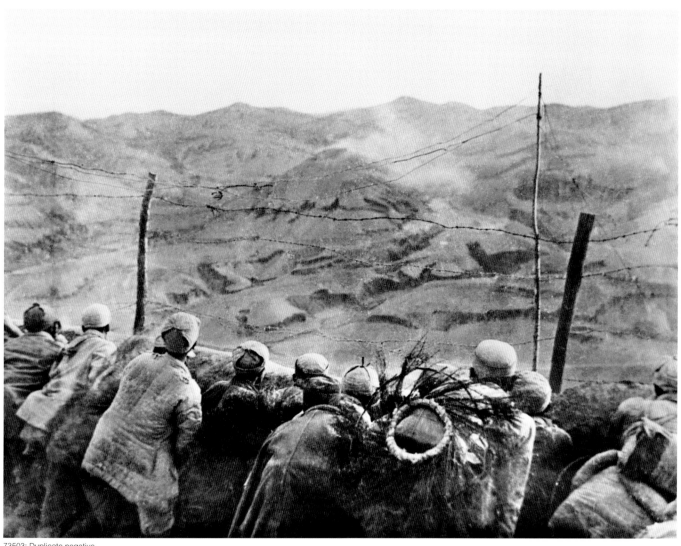

73503: Duplicate negative

蟠龍大戰

佚名 1947 年 5 月攝

The Battle of Panlong town.
by anonymous, at Shanxi May 1947

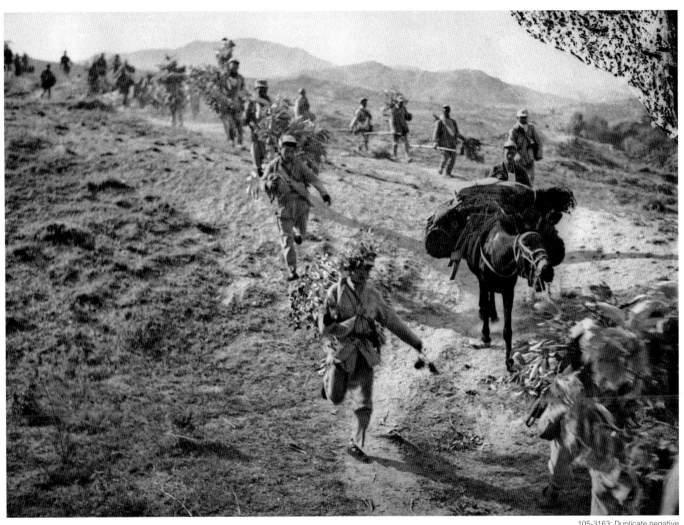

105-3163: Duplicate negative

緊逼孟良崮
鄒健東 1947 年 5 月攝

Battle of Menglianggu.
by Zou Jiandong, at Shandong May 1947

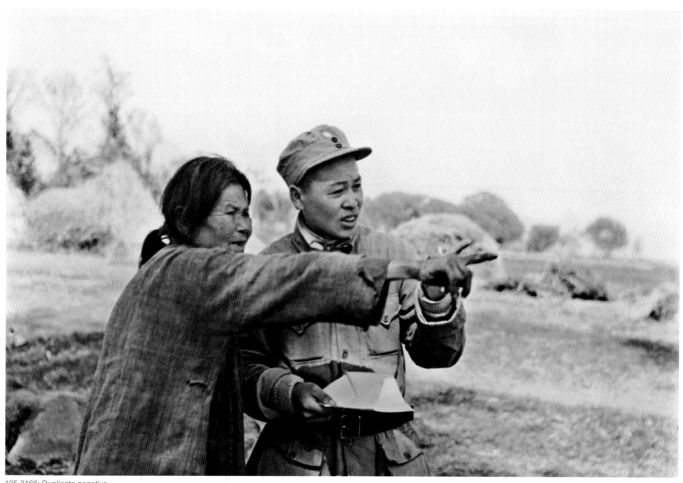

105-3166: Duplicate negative

老大娘為解放軍炮兵連長指點目標

鄒健東 1947 年 5 月攝於孟良崮戰役

An old woman pointing the target for the cannon team commander.
by Zou Jiandong, at Shandong May 1947

一▶ 在泥濘中作戰
高量 1947 年 6 月攝於青滄戰役攻克興濟戰鬥

Battling in the mud.
by Gao Liang, at Hebei June 1947

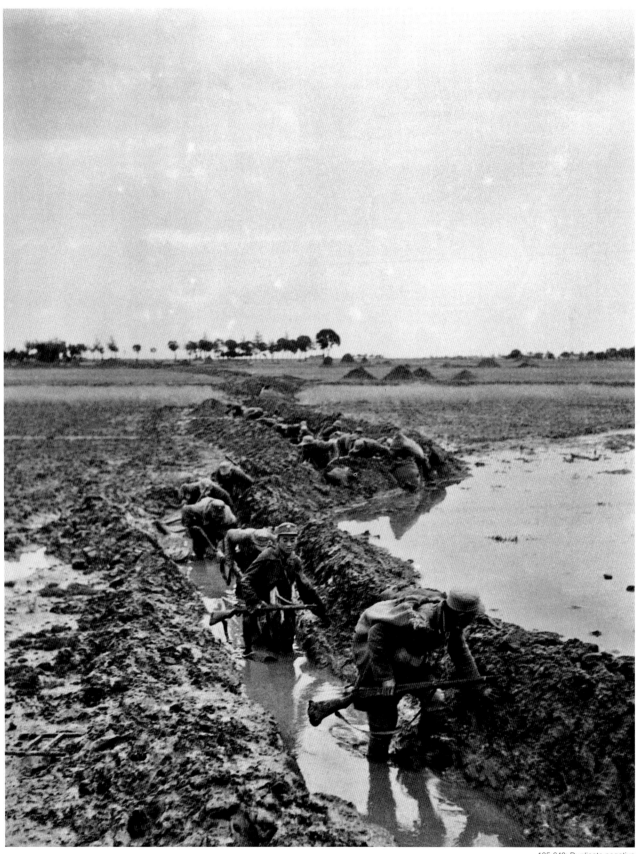

105-649: Duplicate negative

301-1060: Duplicate negative

丈量土地 Measuring the land.
于志 1948 年攝 by Yu Zhi, 1948

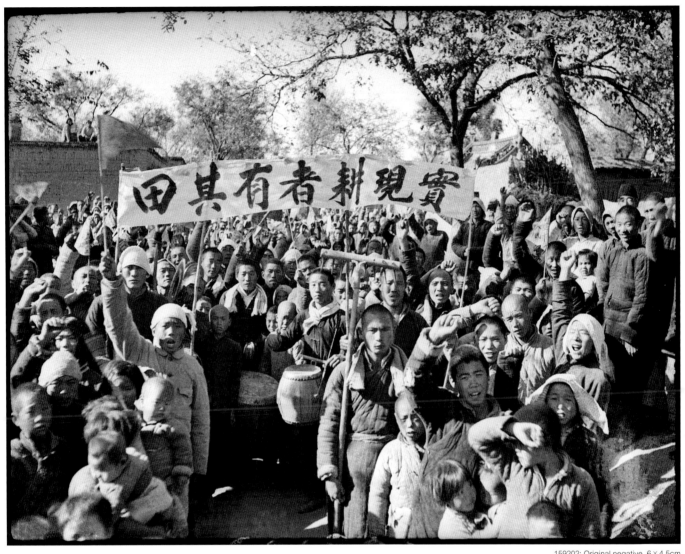

159202: Original negative, 6×4.5cm

冀中農民集會慶祝《中國土地法大綱》頒佈
林楊 1947 年 10 月攝

The peasants of central Hebei celebrating the promulgation of new Chinese land law.
by Lin Yang, October 1947

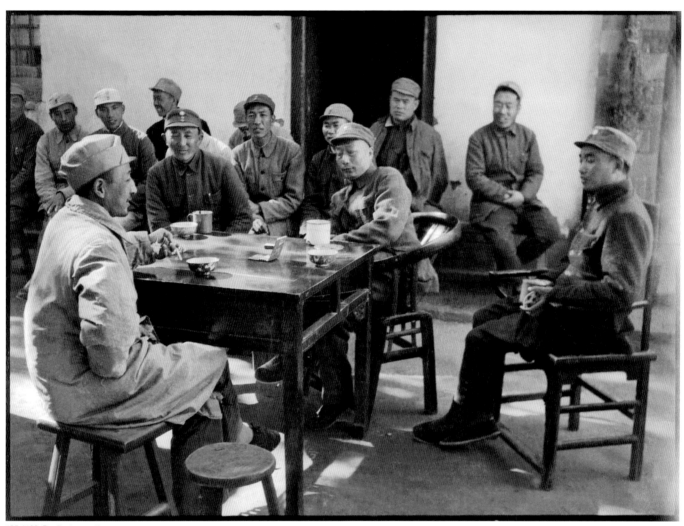

105-1138: Duplicate negative

聶榮臻接見羅歷戎

方弘 1947 年 10 月攝

Nie Rongzhen receiving Luo Lirong at the headquarter.
by Fang Hong, at Hebei October 1947

　　1947 年 10 月中旬，晉察冀野戰軍發動清風店戰役，全殲由石家莊北進增援的國民黨軍，俘獲軍長羅歷戎。10 月 24 日，聶榮臻司令員在前線指揮部接見了羅歷戎。羅歷戎畢業於黃埔軍校，聶榮臻是他的教官。陪見的解放軍高級將領有蕭克、羅瑞卿、耿颷等。

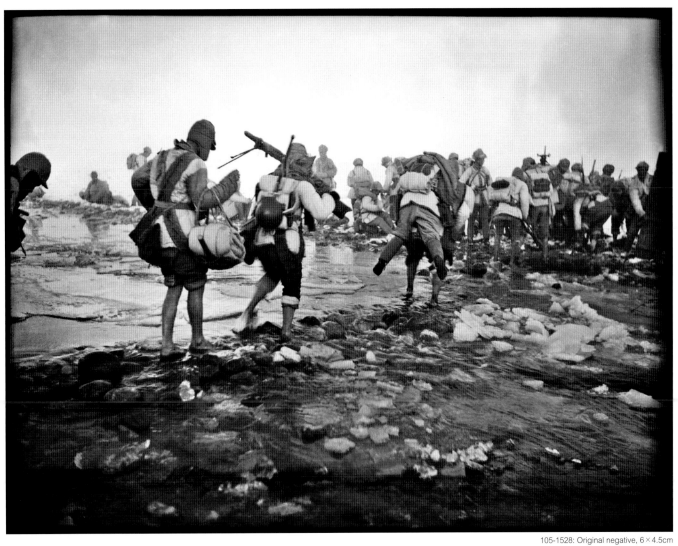

105-1528: Original negative, 6×4.5cm

趟過冰河
孟慶彪 1947 年 12 月攝
Walking across the frozen river.
by Meng Qingbiao, at Hebei December 1947

1947 年 12 月，平漢路北段破擊戰，華北野戰軍某部徒涉結冰的拒馬河，向前線進軍。

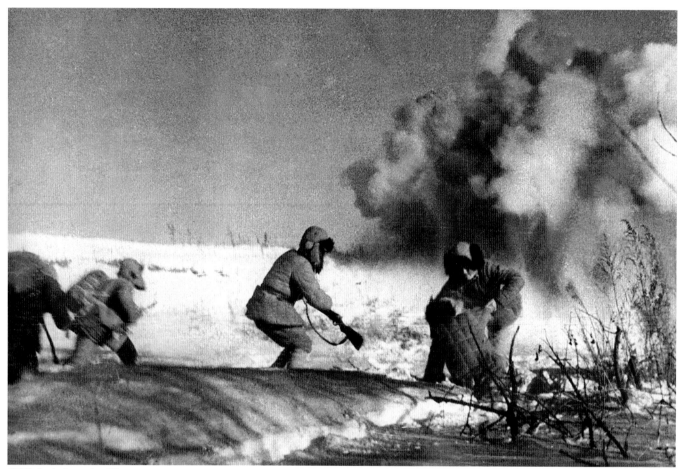

187906: Duplicate negative, 135mm

衛生員火線搶救傷員
張醒生 1947 年冬攝於吉林戰鬥

The medic rescuing the wounded at the battlefront.
by Zhang Xingsheng, at Jilin the winter of 1947

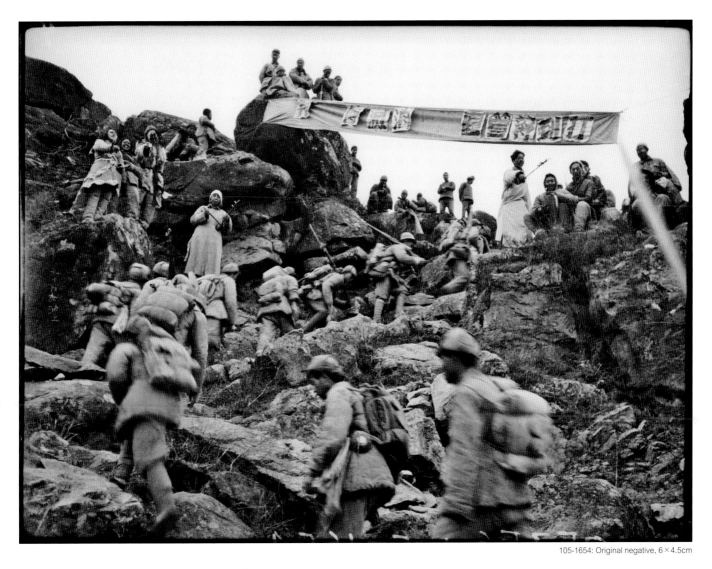

105-1654: Original negative, 6 × 4.5cm

五回嶺上鼓動棚，鼓勵戰士勇敢前進
杜鐵柯 1948 年 3 月攝於進軍察南戰役途中

Agitating the soldiers to proceed.
by Du Tieke, at Chahar March 1948

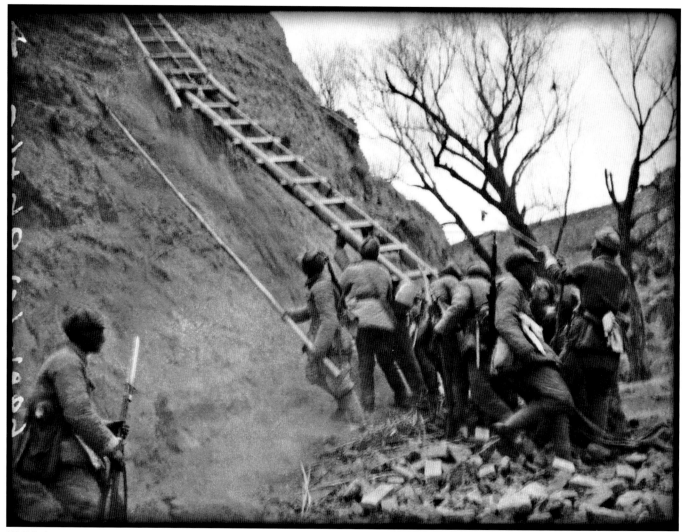

105-1689: Original negative, 6×4.5cm

攻打察南代王城

杜鐵柯 1948 年 3 月攝

Attacking the Daiwang city in south Chahar Region.
by Du Tieke, March 1948

　　拍攝此片時，敵人從城牆上扔下來一顆手榴彈，戰士們看見躲開了，杜鐵柯因為拍照沒有看見，被炸傷了雙腳，想拍攝一幅戰士們正在登城的照片也沒有拍成，從此退出了戰地採訪。

→ 幫助軍隊趕製登城雲梯

佚名攝

Helping the army to produce
climbing ladders.
by anonymous

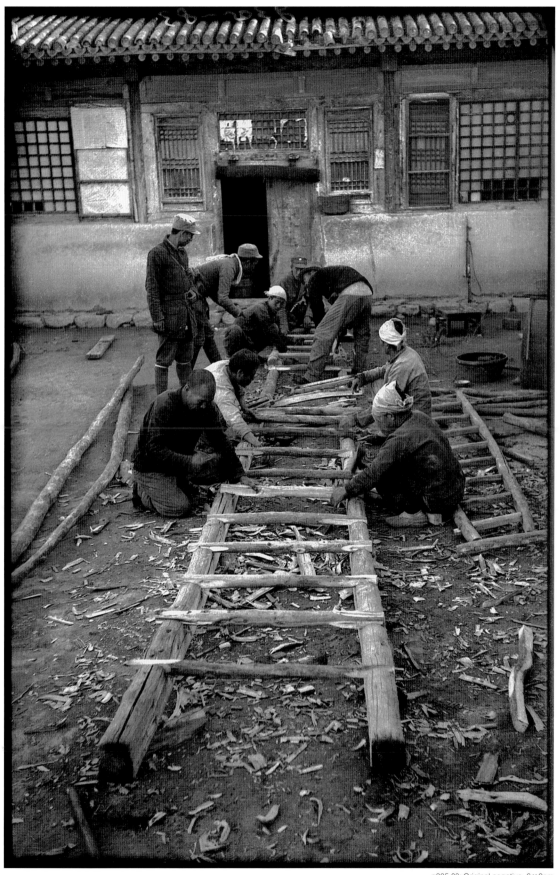

g305-83: Original negative, 6×9cm

147965: Original negative, 135mm

鄧小平、陳毅等親密交談
裴植 1948 年 7 月攝於河南寶豐會議

Deng Xiaoping, talking with Chen Yi and others.
by Pei Zhi at Henan, at Baofeng county, He'nan July 1948

→ 鄭洞國抵哈爾濱車站

鄭景康 1948 年 9 月攝

Zheng Dongguo , arriving at Harbin station.
by Zheng Jingkang, September 1948

鄭洞國是東北"剿總"副總司令,解放軍攻克錦州後,鄭洞國率部投降。作者拍下這幅照片,着意突出車站站台上的"哈爾濱"三字,表現鄭洞國在解放軍將領陪同下走出月台的場面。

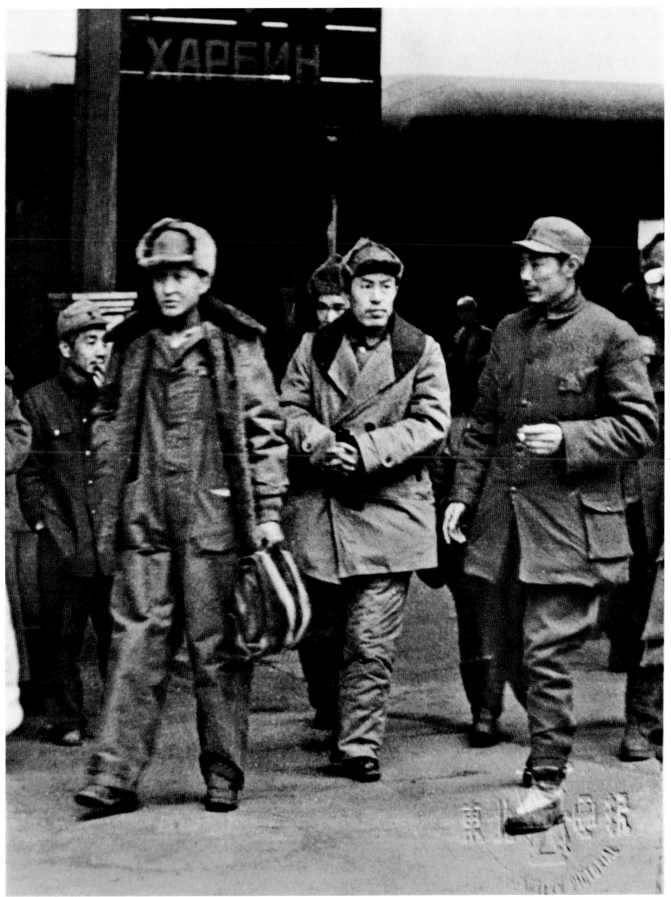

121-743: Duplicate negative

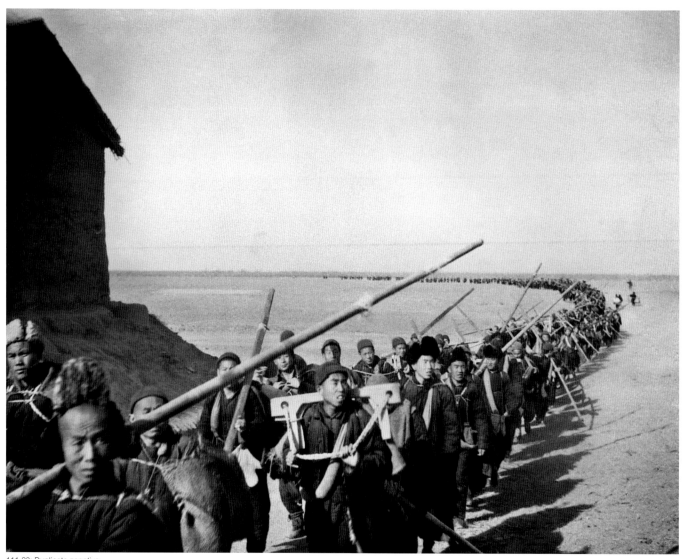

111-23: Duplicate negative

支前擔架隊開赴前線
袁浩 1948 年 12 月攝

The stretcher team proceeding to the battlefront.
by Yuan Hao, December 1948

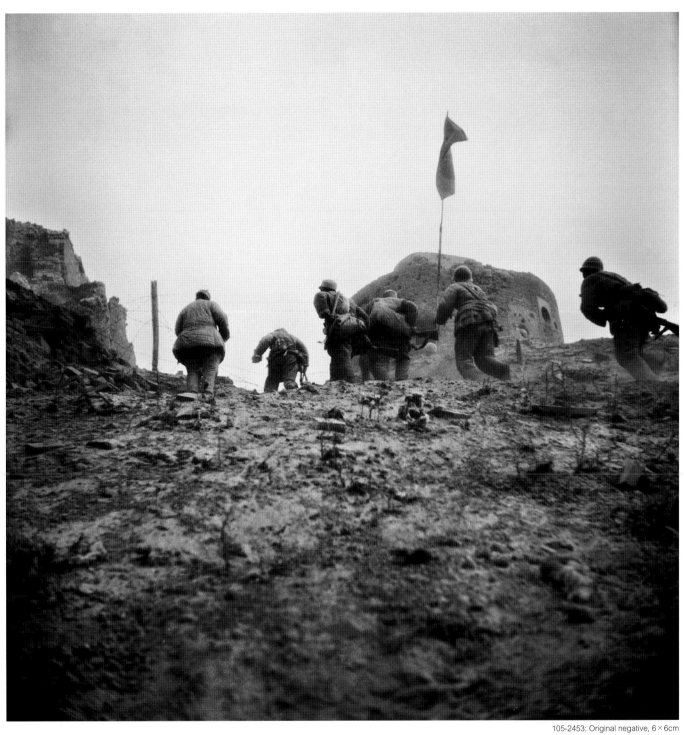

105-2453: Original negative, 6×6cm

勝利的紅旗插上太原城頭
郝建國 1949 年 4 月攝

Raising the red flag in Taiyuan city, Shanxi.
by Hao Jianguo, April 1949

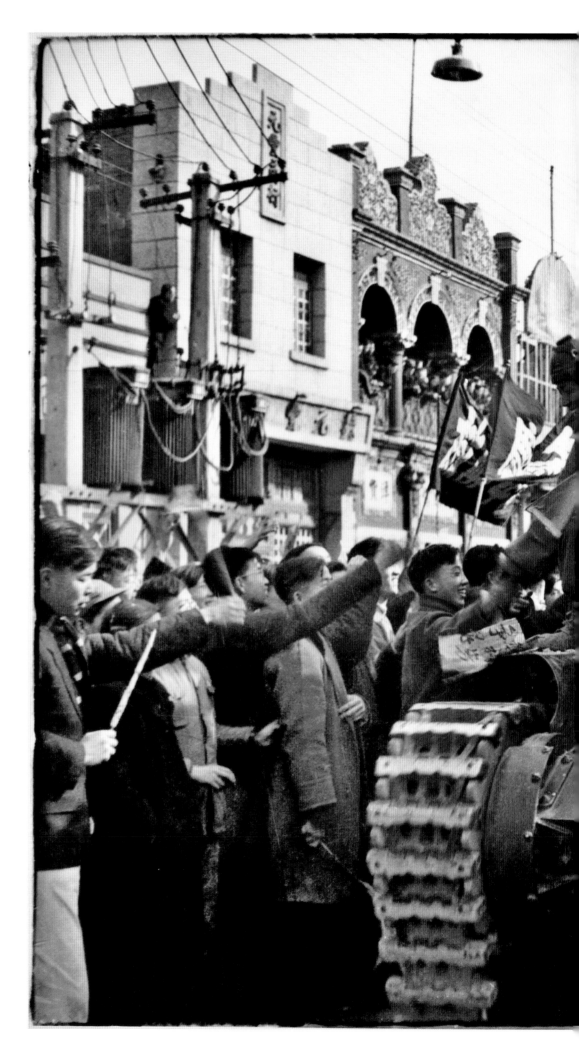

北平入城式

孟昭瑞 1949 年 2 月攝

Entering Beijing.
by Meng Zhaorui, February
1949

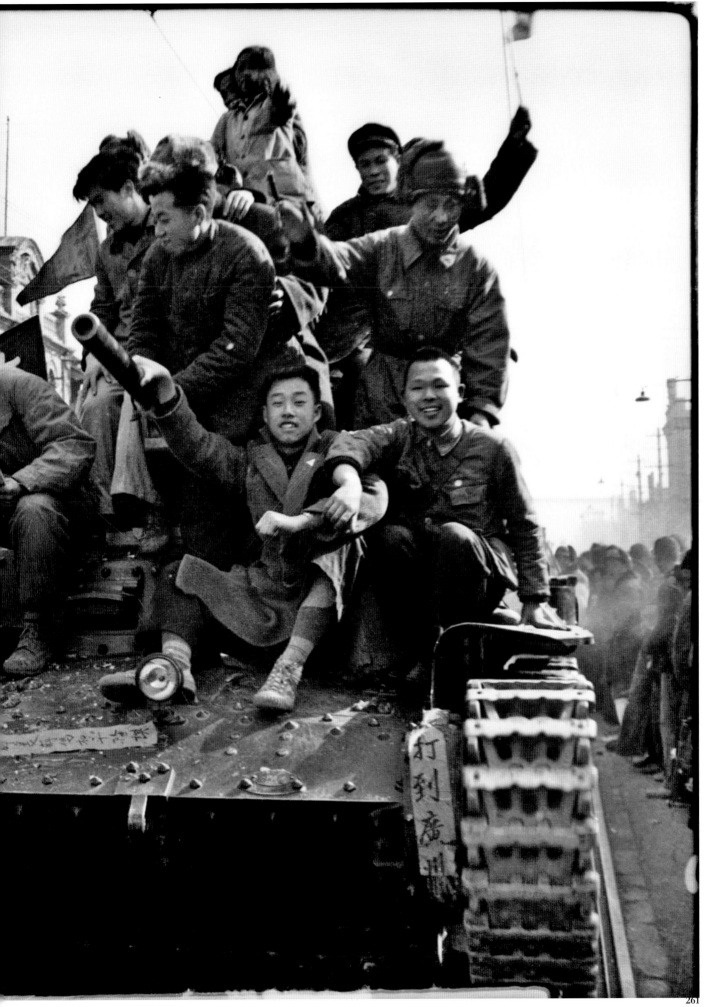

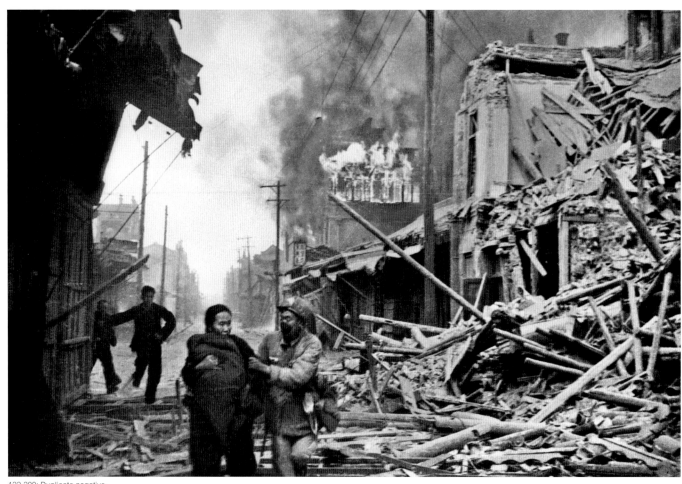

122-299: Duplicate negative

戰場搶救

袁苓、肖馳 1949 年 4 月攝於太原柳巷

An emergency rescue in the battlefield, Taiyuan.
by Yuan Ling, Xiao Chi, April 1949

　　一位戰士從倒塌的廢墟中搶救出一位抱着孩子的母親，19 兵團攝影股長袁苓和攝影幹事肖馳一起搶拍了這感人的畫面。改革開放初，《解放軍畫報》刊出這幅照片，曾引出一段被救母子尋找親人解放軍的故事。這位戰士是在太原解放戰役中榮立大功的"猛虎連"班長胡廣志，在抗美援朝戰場上犧牲。

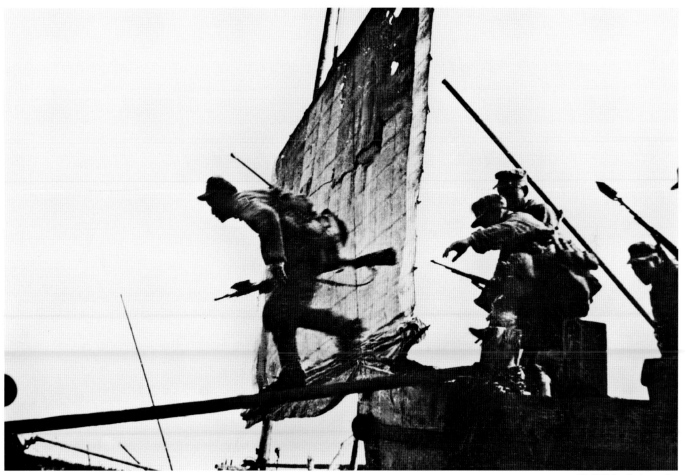

105-2883: Duplicate negative

渡江登岸
鄒健東 1949 年 4 月攝

Crossing the Yangtze River for a landing.
by Zou Jiandong, April 1949

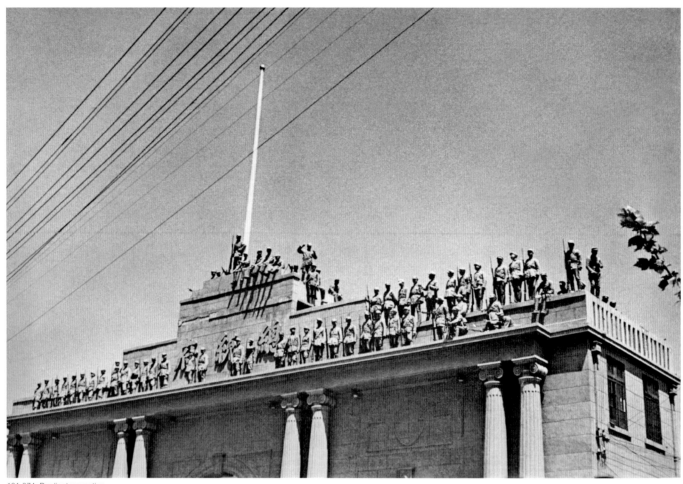

101-374: Duplicate negative

解放南京佔領總統府

鄒健東 1949 年 4 月攝

Liberation of Nanjing and occupying the president office.
by Zou Jiandong, April 1949

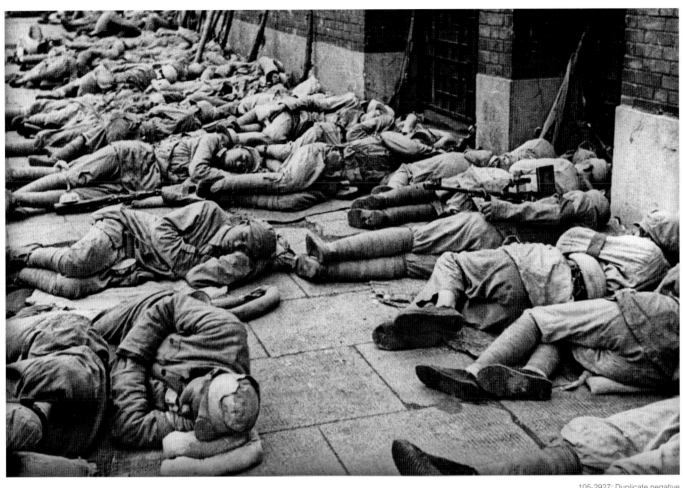

105-2927: Duplicate negative

解放軍戰士露宿街頭
陸仁生 1949 年 5 月攝於上海

The soldiers of the People's Liberation Army slept out on the street.
by Lu Rensheng at Shanghai, May 1949

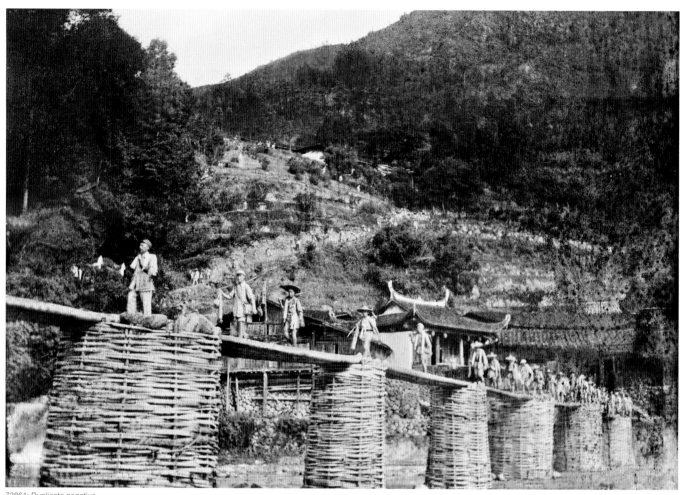

73861: Duplicate negative

解放軍向福州進軍

朱兆豐 1949 年 7 月攝

The People's Liberation Army moving forward to Fuzhou.
by Zhu Zhaofeng, July 1949

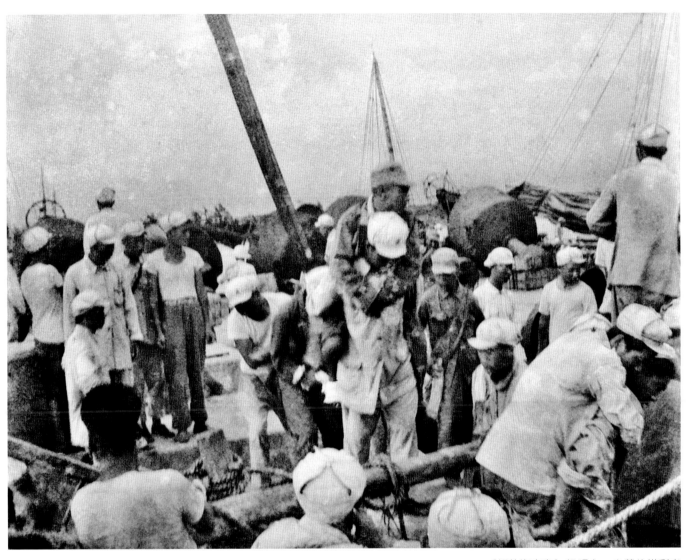

《解放海南島》組照之一光榮的掛彩者

黃谷柳 1950 年 2 月攝

"Liberating Hainan": The glorious wounded.
by Huang Guliu, Feburary 1950

黃谷柳是著名作家，長篇小說《蝦球傳》的作者。黃谷柳生前見證、參與了解放海南島戰役、抗美援朝戰爭，保存了從 20 世紀 40 年代至 60 年代拍攝的 800 多張膠片。

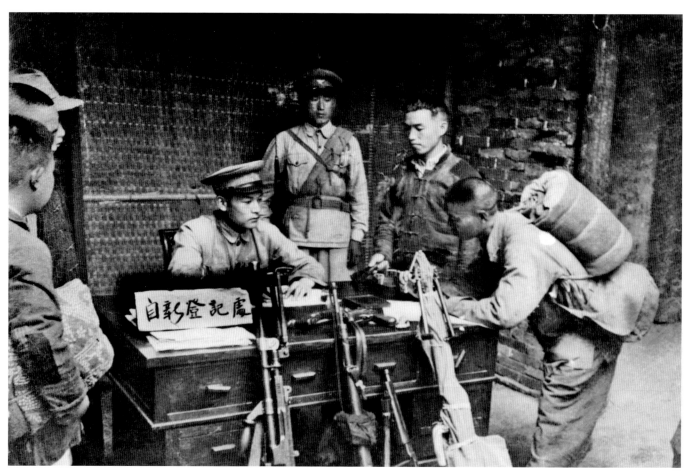

《浙東剿匪紀實》組照之一，土匪自新登記
盧鋒 1950 年攝

"Suppressing the bandits": The bandits conducting registration to start anew.
by Lu Feng, at east Zhejiang 1950

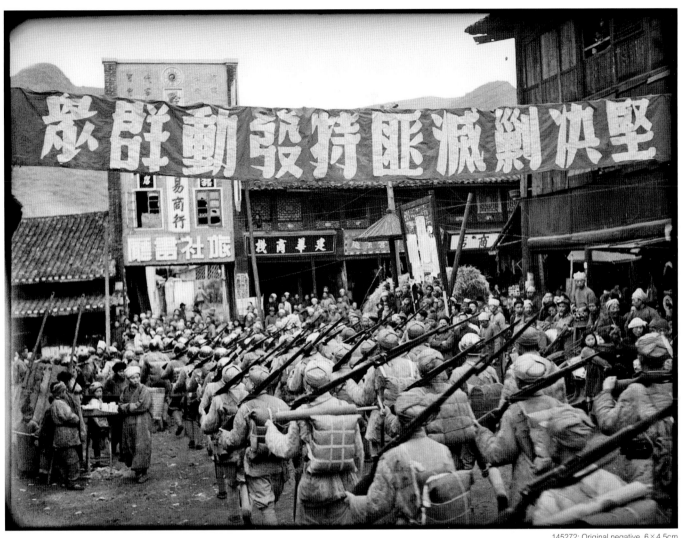

剿匪息患，貴州遵義市人民夾道歡迎第二野戰軍剿匪部隊
張孤鵬 1950 年 3 月攝

The people of Zunyi city in Guizhou welcoming the bandit-suppression force of the 2nd field army.
by Zhang Gupeng, March 1950

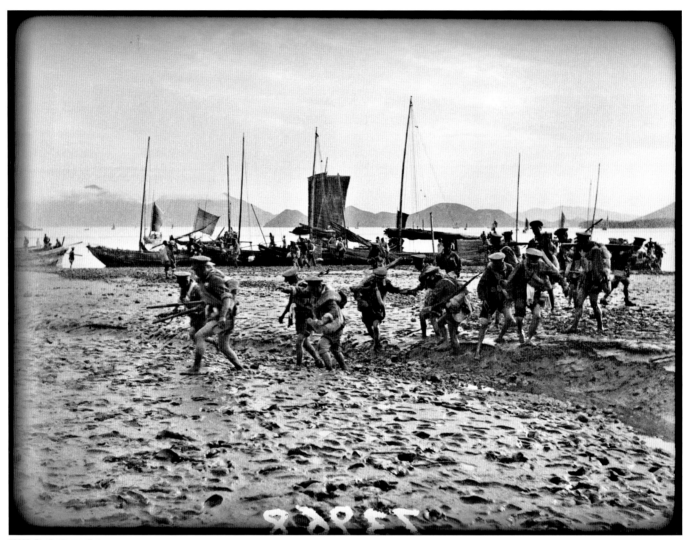

73968: Duplicate negative

解放舟山群島

佚名 1950 年 5 月攝

Liberating Zhoushan Islands.
by anonymous, at Zhejiang May 1950

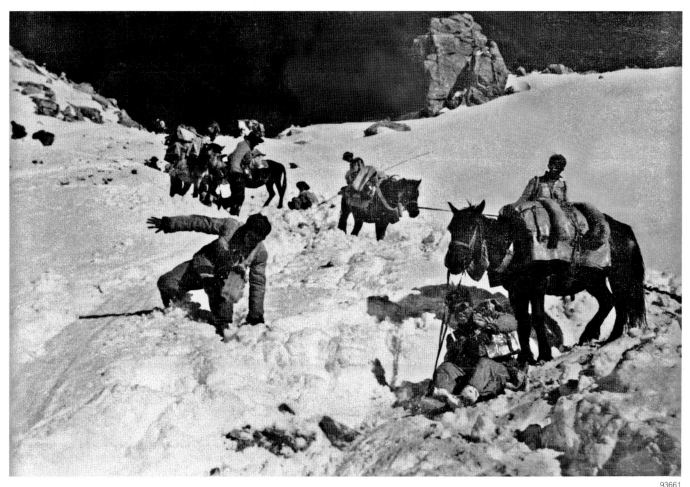

93661

《進軍西藏》組照之一
艾炎 1951 年 1 月攝
"Heading to Tibet."
by Ai Yan, January 1951

紅色影像的發展脈絡及作品研讀

　　通過本書編入的圖片可以看到，沙飛大約在 1940 年前後便完成了以“攝影武器論”為明確指導思想的探索，他的戰友、學生們的拍攝風格深受其影響。

　　沙飛 1912 年 5 月 5 日出生於廣州，原名司徒傳，廣東開平人。司徒家族文化根底甚厚，名人輩出，如曾擔任文化部副部長、中國電影家協會副主席的電影導演司徒慧敏，畫家司徒喬，中央美術學院教授、雕塑家司徒兆光、司徒傑等，沙飛深受家族文化氛圍的滋養薰陶。沙飛早年曾擔任國民革命軍報務員，後到汕頭電台工作，1933 年與同在電台工作的王輝結婚，為蜜月旅行購得相機，始習攝影。沙飛早期與其他攝影愛好者一樣也拍風光，1936 年，受西方畫報有關奧匈帝國菲迪南大公被刺事件攝影報道的影響，沙飛立志以新聞報道攝影為業。時日寇覬覦中國，沙飛志以攝影為武器，喚醒國人，起來反抗侵略者。初在汕頭拍攝，1936 年完成了以揭露日人侵略野心為主題的《華南國防前線的南澳島》社會紀實攝影專題。不久，沙飛前往上海，在劉海粟創辦的上海美術專科學校學習。1936 年 10 月 8 日參加木刻展，邂逅左翼文化先驅魯迅，不失時機地拍下魯迅與青年版畫家在一起的珍貴鏡頭。11 天後魯迅逝世，沙飛拍攝了魯迅葬禮的新聞圖片，並在各地多種報刊發表，名聲大振。沙飛的這兩組專題，就社會紀實攝影和新聞報道攝影兩種體裁率先進行了大膽嘗試並取得非凡的成功，為他以後在解放區的發展打下了堅實的基礎。沙飛的左翼傾向使他無法在上海繼續學習。他返回家鄉，先後在廣州、桂林舉辦個人攝影展，影響進一步擴大，並結交了陳望道、千家駒等文化名流。1937 年“七七事變”時，沙飛身處桂林，8 月 15 日在《廣西日報》上發表宣言，並在朋友們的支持幫助下，很快起身前往北方抗日最前線，去實踐他的理想和諾言。

1936 年 11 月《生活星期刊》發表沙飛組照《南澳島——日人南進中的一個目標》

壹 晉察冀攝影隊伍的創立與發展

1. 聶榮臻的有力支持

　　自 1937 年 12 月參加八路軍後，沙飛的採訪活動便在阜平及整個冀西迅速展開。

　　此時沙飛的拍攝手法再次突變，從參加八路軍前《戰鬥在古長城》那種理想主義激情式創作，迅速轉變成地道的新聞報道、社會紀實、歷史記錄體裁：1937 年 12 月底在阜平採訪曲陽戰鬥勝利歸來的八路軍；1938 年 1 月在阜平採訪晉察冀邊區軍民代表大會；1 月 29 日在阜平採訪

到訪的美國大使館參贊卡爾遜；5月在洪子店前線採訪；6月在金崗庫採訪聶榮臻與白求恩會見；7月帶病到四分區，採訪部隊生活、婦女、兒童活動；8月隨敵工部長厲南到滿城採訪平漢路偽警備隊反正；9月沙飛與鄧拓、邱崗一起到五台山松岩口，拍攝白求恩創辦模範醫院；10—11月，日寇以三萬兵力圍攻五台山，沙飛隨組織部長王宗槐到一、三分區採訪；[1]12月，採訪淶源前線。此時，羅光達抵達晉察冀。

羅光達（1919—1997）， 浙江吳興縣人，1938年赴延安入陝北公學，年底隨彭真到晉察冀，被聶榮臻安排做沙飛助手，學習攝影，晉察冀軍區有了第二個專職攝影工作者。1939年元旦[2]，沙飛在羅光達的幫助下，在軍區司令部駐地河北平山縣蛟潭莊大廟前，舉辦了他到解放區之後的第一次攝影展覽。展出的內容全部是沙飛到達解放區這十幾個月期間拍攝的作品，展覽取得了轟動性效果，駐軍整隊參觀，老鄉們也紛紛前來觀看。沙飛和羅光達用馬糞紙裱糊上白報紙，再把照片貼在上面，排成版面，寫上文字說明，還加上一些簡潔的花邊圖案。由於大部分是120膠卷拍16張直接印相的小照片，最大的不過120膠卷拍8張，參觀的群眾都想擠到前面去，"山溝裏來了照相的"很快傳開了。老鄉們大多沒見過照片，邊看邊議論。聶榮臻看過這些照片，還是親自前來感受現場，了解群眾的議論。[3]展覽的良好效果使他們非常振奮，1939年2月，晉察冀軍區政治部宣傳部新聞攝影科正式成立，沙飛任科長，羅光達任攝影記者。不久，又調來劉沛江、葉曼之、周郁文、楊國治、白連生、趙烈等，攝影科擴大到七八人，還採購回大量的放大紙和藥品，從此，巡迴展覽和對外發稿成為新聞攝影科的兩項經常性工作。

這個科的成立是一個極為重要的標誌，它意味着解放區的攝影從個體的實踐，進入到有組織、成建制、全方位發展的新階段。據軍區政治部主任朱良才在軍區政治工作會議上的報告統計，僅1941年上半年，由軍區統一寄發到延安、重慶、晉東南、蘇聯、菲律賓、越南、暹羅（泰國）、新加坡等地的新聞照片就有3000餘張。邊區利用各種紀念會或在街頭、部隊俱樂部舉行的大小展覽達50餘次。[4]

也正是受這次展覽的影響，他們萌生了創辦畫報的設想。畫報便於攜帶保存，可以送達更多的地方，產生更廣泛的影響。但印刷需要紙張、油墨、印刷設備，畫報需要來自各地源源不斷的稿源，這些機器設備和材料當時只有上海、北平（北京）、天津等少數大城市有，戰時都成了控制物資。北京、上海的畫報因抗

1 一分區在河北易縣、蔚縣、徐水、淶源、淶水、滿城一帶，三分區在河北完縣、唐縣、望都、曲陽、阜平一帶。

2 此處採用中共平山縣委宣傳部公示的展覽時間。依羅光達1992年8月回憶文章《槍彈、文化和照相機》中的說法，展覽是在春節（2月19日星期日）舉辦。此處存疑。

3 《晉察冀的新聞攝影和畫報出版工作》，《羅光達攝影作品·論文選集》遼寧美術出版社1995年8月第一版。

4 《革命新聞攝影的歷史經驗》，《羅光達攝影作品·論文選集》。

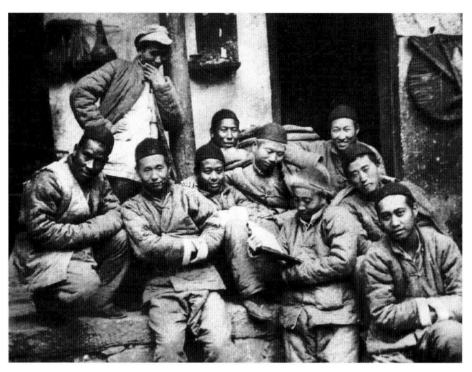

晉察冀畫報社部分創始員工在碾盤溝合影，左起：李途、XXX、李遇寅、趙啟賢、張一川、何重生、羅光達、裴植（門口）、邢岐山、趙烈。1942 年 11 月攝於平山縣碾盤溝。

戰爆發材料奇缺，只能製作少量銅版。延安沒有製版設備，重慶也只能作少量銅版供大報使用。在經濟文化都相當落後，連電也沒有的敵後山溝怎麼搞到這些機器設備、材料，怎麼能在戰鬥頻繁的環境中製版、印刷，又怎樣能在隨時都有敵情的戰爭環境將這些設備、物資完好地保存下來並能夠使用？這些困難在許多人看來是不可想像，難以克服的，他們把這個幻想變成了現實。

1940 年 10 月，畫報的籌建工作在河北唐縣軍城開始着手進行。沙飛負責籌建編輯部，兼管組稿和領導全區的攝影工作；羅光達負責籌建印刷廠，並解決製版、印刷的器材設備和尋找技術人員。8 月份百團大戰期間，羅光達在娘子關漠河灘戰鬥採訪，遇到來前線勞軍的五專署宣傳隊的康健。康健曾在北京故宮印刷廠搞

照相製版工作，羅光達很快向組織申請把他調到軍區；在華北聯大週年紀念活動採訪時，羅光達和康健遇到了在邊區銀行搞攝影的劉博芳，劉博芳也曾在北京故宮印刷廠搞照相製版，和康健是師兄弟，羅光達馬上把他也調來軍區。

1939 年夏秋，羅光達在平西採訪時，曾聽說晉察冀邊區黨委和挺進軍司令部從北平動員了七八個照相製版和印刷技術人員，還通過地下黨運出了一台照相製版機，一台八開凸版機和一架八頁鉛印腳蹬機，以及一部分照相製版用的藥品和印刷用的油墨，準備印製鈔票。由於設備材料不齊備，這些技術人員又不能再送回北平，安置出現困難，設備都堅壁在平西宛平縣一個叫野三坡的小村子裏。羅光達得知印畫報與印鈔票的膠版（凸版）設備有許多相似之處，馬上向晉察冀軍區建議，把這批設備和

人員也調來軍區。康健開列出製版印刷所需藥品和各種設備，並畫出圖來，指導木匠試製照相製版機。

1940年12月，日軍調遣重兵向晉察冀北嶽區掃蕩，攝影科隨軍區由軍城轉移到平山，他們全力投入採訪。1941年初，反掃蕩結束，沙飛調來了文學編輯章文龍、趙啟賢、美術編輯唐炎等，分頭負責照片文字和美術編輯工作。印刷設備已護送到易縣地區，羅光達和康健親自接到平山，但藥品材料不全。軍工部及工廠幫他們製造了難度很大的平面銅版、鋅版和三酸（硝酸、硫酸、鹽酸）、純酒精，按照晉察冀日報社鉛印機的樣子，給他們翻鑄了一架八頁鉛印機；冀中衛生部部長顧正均打開倉庫任他們選，還要他們開出藥品單，專派採購員從平津採購；晉察冀日報社的鄧拓和出版部部長何紀雲安排工人熔化了上千斤鉛，幫他們鑄了一付嶄新的五號鉛字和各號標題用字，還調派了鉛印、排字、刻字技術人員支援。聶榮臻聽說照相製版機急需要鏡頭，便把自己使用的望遠鏡送來，但無法聚焦。正為難時，劉博芳把他從北平帶來的一個照相製版機用8吋鏡頭和一塊網目帶了過來。劉博芳不僅精通全套照相製版技術，對機械安裝也很在行，他用黑布做成照相製版機的皮老虎——伸縮腹腔，安裝到康健設計的木架上，做出了第一台土造照相製版機，隨後到支角溝政治部印刷所試製銅版。印刷所的主要任務是印《抗敵三日刊》，設備非常簡陋，連排字的條件都沒有，文字全靠手寫。剛調來不久的所長裴植是原第五分區總務科長，北平來的知識分子，本來就愛好文學和攝影，對畫報工作大力支持。4月份銅版試製成功，他們首先在《抗敵三日刊》、《晉察冀日報》上發表了聶榮臻肖像和一些照片、插圖。

1941年5月，晉察冀軍區政治部主任朱良才召集沙飛、羅光達、裴植開會，正式宣佈成立畫報籌備組，軍區印刷所整體劃歸籌備組領導，從支角溝遷往西邊的碾盤溝村，裴植擔任黨支部書記，整合進印刷所的70餘名技術人員和工人，籌備組已達120餘人。朱良才表示："籌辦畫報的一切經費由軍區解決，在儘量節約的原則下，需要多少就給多少，需要甚麼人就調甚麼人……"[5] 6月，由晉察冀軍區攝影科供稿、畫報籌備組製版，在華日人反戰同盟晉察冀支部編輯的日文《解放畫刊》出版，這是晉察冀抗日根據地出版最早的攝影畫刊。沙飛拍攝的《將軍與孤女》兩幅照片就發表在《解放畫刊》第2號。八路軍用炮彈把畫刊等宣傳品打進敵軍據點，有些日、偽軍帶上宣傳品向八路軍投誠。由於刊登了照片，使報紙刊物更加生動，政府和分區的報紙也要求為他們製版，還有要求開辦製版訓練班的。人們把"陝甘寧的廣

5 裴植《一張照片引起的回憶》，載《攝影文史》總第13期。

1943年反掃蕩中，晉察冀畫報社專門成立的保護底片戰鬥小分隊，在冀晉交界花塔山上與日軍周旋。他們提出的口號是：人在底片在，人與底片共存亡。沙飛攝。

播"、"晉察冀的銅版"稱作八路軍的兩大創造。

1941年夏天，羅光達了解到冀中軍區通往平津的水陸交通點比較多，敵人的封鎖不像西部山區那樣嚴密，便決定到冀中將採購的設備器材轉運回來。聶榮臻將這一任務交給冀中軍區司令員呂正操和政委程子華。他們一起過路不久，正趕上日寇大掃蕩，羅光達拍攝了冀中軍民在反掃蕩中英勇鬥爭、呂正操在青紗帳中指揮作戰等鏡頭。反掃蕩告一段落，地下工作人員通過敵人封鎖極為嚴密的平津地區水路、陸路，將一批批照相印刷器材運了出來，再從游擊區轉運到解放區。其中有照相製版用的藥品，製版用的銅版、鋅版，印刷畫報用的木造紙、銅版紙，外國造的上等油墨。

經過三四個月的努力，從北平和天津送來的器材已經基本齊備，冀西的冬季反掃蕩也取得勝利，呂正操、程子華派出主力團的一個營，護送羅光達一行通過平漢鐵路。這些東西有的體積很大，如銅版、鋅版、木造紙、銅版紙，有的分量很重，如油墨，有的容易碰碎，如瓶裝的液體藥水等。戰士們巧妙地把這些東西和背包捆紮在一起，還作了急行軍試驗。

7月份，沙飛和趙烈在軍區所在地陳家院開辦了軍區第一個攝影訓練班，為編輯畫報培訓人才，8月秋季反掃蕩開始，畫報籌備工作再次停頓。沙飛、趙烈、張進學等分頭帶領攝影訓練隊學員到五台、靈丘、淶源等地，一面打游擊一面採訪，直到11月掃蕩被粉碎才返回。

畫報一開始籌備，聶榮臻就給予全力的支持和幫助。到平津等大城市購買器材需要花很多錢，還要用黃金、銀元，晉察冀軍區總務科全年經費都不夠支付。聶榮臻說："該花的錢還是要花，花錢買照相器材，可以把照片更廣泛地傳播，起更大的宣傳教育作用，是值得的。"

又說："文化生活是一個革命軍隊所不可缺少的，軍隊要有戰鬥力就一定要有文化。""我們的人民需要吃飯，這是首先要解決的；槍炮要彈藥去餵養，這是第二要解決的大事；現在要進一步顧到人的腦子，要用大量文化食糧去餵養它。"[6]他批准在軍區設立專職新聞攝影記者，直到形成全軍區的攝影網；他給平西蕭克司令員發電報商調印製鈔票的機器、材料、設備和製版印刷技術人員；他與冀中軍區司令員呂正操、政委程子華商議，請他們到敵佔大城市購買照相製版及印刷器材，並安全運送回來；他批准軍工部、供給部、衛生部、晉察冀日報社全力支持畫報社的籌備；還派一個工兵班常駐畫報社，幫助挖掘堅壁印刷器材物資的山洞，以保證反掃蕩中機器和物資的安全；為戰勝自然災害，他還特批給畫報社 1000 斤小米，以防浮腫病的蔓延……。聶榮臻是中共軍隊中優秀的知識分子將領。沙飛的事業得以在艱苦卓絕的敵後抗日根據地迅速發展並取得巨大成功，以聶榮臻為首的晉察冀軍區重視、支持和全力幫助起着決定性作用。

為了及時配合形勢宣傳，也為了進一步試版，晉察冀軍區政治部決定先出時事專刊。稿件不足，沙飛帶領張進學繼續外出採訪。當時邊區正掀起轟轟烈烈的志願義務兵役制活動，他們拍攝了平山 165 名青年入伍大會實況，還拍攝了參軍青年劉漢興一家"父母送兒打東洋、妻子送郎上戰場"的參軍場面，沙飛連夜寫了報導大會實況的長篇文章《滾滾的滹沱河》。採訪回來，又和章文龍、趙啟賢一起日夜突擊編輯、發稿、製版、付印，僅用二十多天《晉察冀畫報時事專刊》就於 1942 年 3 月 20 日印製了出來。因要等各方面設備、人員到位，晉察冀畫報社直到 1942 年 5 月才正式成立。沙飛任主任，羅光達任副主任，趙烈任指導員，裴植任總務股長，晉察冀軍區攝影科工作併入畫報社，攝影科編制撤消。1942 年 7 月 7 日，《晉察冀畫報》創刊號在碾盤溝這個偏僻的小山溝裏正式出版。

2. 《晉察冀畫報》在敵後的發展

處在敵人後方的畫報社，從籌備那天開始，便和其他敵後機關一樣，一直處在戰鬥狀態中。因此每到一地，首要任務就是查看地形，計劃好轉移設備、堅壁清野事宜。羅光達主動承擔起這項工作。他組織人力到駐地附近所有的山溝、山頂、懸崖峭壁處尋找山洞。第一期畫報出版後，畫報社奉上級命令遷移到山後面的曹家莊。這個村比碾盤溝大一些，找不到合適的山洞，只好人工挖洞。由於缺

6　《革命新聞攝影的歷史經驗》，《羅光達攝影作品‧論文選集》。

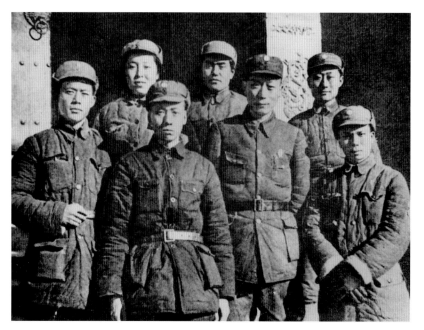

聶榮臻和八路軍總政前線記者團合影。左起：雷燁、范瑾、韋明、沈蔚、聶榮臻、林朗、李力克。攝於 1939 年。

乏技術和經驗，進度比較慢，聶榮臻調來工兵班常駐畫報社承擔這個任務，很快完成。他們還找到了埋藏大件機器的沙子地，把東西埋好後，只要把表面的沙子平整一下，風一吹，毫無痕跡。

1943 年 4 月 19 日深夜，畫報社正在加夜班趕印第三期《晉察冀畫報》，得知敵人已經到達南面的東黃泥村。羅光達立即組織全社職工拆卸機器，按預定分工裝箱、搬運、堅壁。重要機器物資剛剛堅壁完畢，敵前鋒部隊已到達村口的山溝。由於動作迅速，準備充足，除兩三個同志負輕傷外，大家都安全地撤離到山後面，第三期畫報於 1943 年 5 月 1 日晉察冀畫報社誕生週年紀念日勝利出版。不幸的是，由於對地形不熟，雷燁突圍轉移時跑錯了方向，與敵人遭遇。他和通訊員頑強抵抗，與敵人短兵搏鬥，負重傷後，雷燁"趕走"通訊員，將隨身攜帶的照相機、望遠鏡、自來水筆打碎，飲彈自盡。第三期畫報本來就是雷燁在冀東拍攝數年的作品專集，這期畫報成了烈士的遺作。[7]

6 月初，敵人的前哨據點又向曹家莊推進，畫報社不得不再次轉移，從曹家莊轉移到阜平上莊，並開始緊張地籌備第四期畫報。8 月，冀中形勢惡化，北嶽、冀中兩地黨委和軍區撤消，部隊撤向晉西北，冀中軍區攝影科也隨之撤消，羅光達受聶榮臻之命支援邊區政府，帶領部分骨幹前去組建《點滴》出版社，石少

7　雷燁（1916—1943），浙江人。擅長文學寫作，愛好攝影。1937 年抗日戰爭爆發即奔赴延安。1939 年以八路軍總政治部前線記者團記者的身份到冀東採訪，後留在冀東軍區擔任宣傳科長和組織科長，拍攝了許多優秀作品。1943 年 1 月雷燁出席第一屆參議會，帶去了這些作品，並將全部底片交晉察冀畫報社保存選用。會議 3 月份結束，雷燁到畫報社訪問，沙飛、羅光達留下他整理這些稿件，編寫說明，撰寫介紹冀熱邊區情況的文章，雷燁正是在整理稿件期間遇難，年僅 26 歲。

華調晉察冀畫報社任副主任。

石少華（1918—1998），原籍廣東番禺，生於香港。1932年在廣州讀書時開始接觸攝影，1938年4月自帶相機和膠卷投奔延安參加革命。1939年秋，石少華隨抗大總校赴晉察冀抗日根據地，被呂正操留在冀中軍區開闢攝影工作，任攝影科長。從1940年6月開始，石少華一連舉辦了4期攝影訓練隊，許多學員日後成了紅色攝影團隊的骨幹。1940年冬[8]，石少華專程到冀西看望沙飛。石少華與沙飛都是廣東人，又都有攝影的愛好和遠大的志向，兩人深聊兩夜，相見恨晚，從此結下深厚情誼。

1943年9月14日，受命擔任晉察冀畫報社副社長的石少華帶領暗室技師宋貝珩[9]、攝影記者流螢[10]從冀中抵達阜平上莊，第二天，秋季反掃蕩就開始了。在長達3個月的北嶽區反掃蕩將近結束時，敵軍發動最後一次猛攻。花塔山周圍都佈滿了敵人，畫報社接到軍區命令，立即向外轉移。石少華自告奮勇帶一些人留在花塔山堅持鬥爭，保護機器物資；沙飛、趙烈帶領全部技術骨幹和一批年輕力壯的人員，由工兵班掩護跟隨軍區向北轉移，12月8日晚，與健康連（收容部隊）住柏崖村。次日晨，正在燒火做飯，軍區除奸部部長余光文帶領一個警衛連，和政府及軍區政治部部分非戰鬥人員與敵人周旋一夜，趕到柏崖，不料尾隨的敵人佔領了村外山頭。

9日清晨，日軍開始猛烈攻擊，軍區的人、健康連、畫報社、老百姓和日軍混到了一起。余部長帶領部隊突圍，他的妻子張立懷抱着不滿周歲的嬰兒，與幾個警衛連戰士一起突圍，子彈打光，戰士全部犧牲。張立混在人群中，被漢奸舉報，逼她說出隊伍去向。張立誓死不從，敵人將她懷中的嬰兒和一個老鄉的孩子，先後投入開水鍋，張立拼全力反抗，被敵人用刺刀挑死。沙飛與警衛員趙銀德背着四箱底片突圍，很快跑散；陸續因高度近視，回身尋找跑掉的眼鏡不幸被機槍射中犧牲；工兵班長王友和與印刷工人韓拴倉為掩護沙飛和陸續突圍，與敵展開白刃肉搏，王友和脖頸被刺穿，身負重傷，韓拴倉英勇拼殺，死於敵人的刺刀之下；楊瑞生被敵人包圍，拉出手榴彈引線，要和敵人同歸於盡，手榴彈沒有爆炸，被敵人打倒，頭部重傷；印刷工人李明從沙飛身上要過兩個底片箱，並向沙飛保證人在底片在，不久犧牲；指導員趙烈為掩護何重生、楊瑞生、高華亨等技術人員，與敵拼搏壯烈犧牲；印刷技師何重生也在混亂中犧牲；趙銀德將另兩包底片堅壁到山間得以保全，但腿部摔傷。沙飛越過山頂，得以脫險，但因鞋跑掉，在雪地中長時間奔跑，雙腳嚴重凍傷。此次遭遇戰，近百人犧牲，畫報社僅專業人員

8　此處依石少華口述《風雨十年》一文說法。顧棣著《中國紅色攝影史錄》載：石少華1941年7月隨呂正操、程子華到軍區開會，在陳家院第一次與沙飛見面。

9　宋貝珩（1923—1995），河北安平縣人，1937年抗戰爆發後參加革命，1938年參加八路軍，1940年入冀中軍區第1期攝影訓練隊學習，畢業後留軍區攝影科從事專職暗室工作。1943年隨石少華一起調晉察冀畫報社。1950年轉業到中央新聞攝影局。1951年參加抗美援朝，回國後歷任新華社攝影部製片科長，彩印車間主任，香港分社攝影組長，中國圖片社副經理等職。

10　流螢（1922— ），河北邯鄲市人，1937年參加八路軍第129師先遣隊，1938年到抗大學習，1939年分配到冀中軍區戰鬥部隊。1940年入冀中軍區第1期攝影訓練隊學習，畢業後到冀中第7軍分區政治部從事專職攝影，1944年調任冀中軍區攝影科長，1947年任冀中畫報社社長。1949年調任華北野戰軍第18兵團政治部攝影科長，1950年調西南畫報社，1952年調北京八一電影製片廠。他在戰爭年代的攝影成就和對中國解放區攝影畫報事業的貢獻，在中國攝影史上佔有重要位置。

親密三戰友，左起石少華、沙飛、羅光達。趙銀德 1944 年春攝於阜平炭灰鋪，白求恩國際和平醫院幹部療養區。

便有 9 人犧牲，4 人受傷，6 人被俘。反"掃蕩"結束後，軍區政治部把犧牲的烈士重新安葬，並舉行了隆重的追悼大會。

　　12 月下旬，日軍剛撤退，軍區政治部主任朱良才便通知石少華，立刻連人帶機器搬到阜平縣東北神仙山腳下的洞子溝村，要儘快把畫報搞出來。畫報社又進行一次整編，鉛印、排字、刻字、鑄字都調歸《子弟兵報》，畫報社僅剩下 26 人，沙飛等四人正在住院，石少華帶着 20 餘人搬到新駐地。1944 年 1 月 28 日，《晉察冀畫報·時事增刊》出版。這期增刊刊登了葉曼之、葉昌林、劉峰、趙烈等在秋季反掃蕩中拍攝的《神仙山保衛戰》、《林泉伏擊戰》、《為保衛糧食而戰》、《討還血債》（平陽慘案）、《戰鬥中成長的人民英雄》、《外線戰績卓著》等六組戰鬥照片。

　　《時事增刊》出版後，馬上通過城工部和在華日人反戰同盟支部迅速送到北平、天津、保定、石家莊等敵佔大城市，並直接送到北平侵華日軍司令部。敵人看了非常驚慌，他們不相信這是在根據地印刷出版的，趕緊把保定城門四閉進行全城大搜查，當然一無所獲。後來得知，日軍因為懼怕《晉察冀畫報》的宣傳威力，大掃蕩一開始，就把畫報社作為重點攻擊的目標之一。12 月，

11　沙飛養傷的白求恩國際和平院炭灰鋪幹部療養區距畫報社駐地洞子溝僅數華里，醫院本部就在洞子溝外，距離約 1 華里。

敵人曾在北平偽《華北日報》、偽電台上大吹大擂："大日本皇軍已徹底摧毀了八路軍的《晉察冀畫報》"，不料《晉察冀畫報》很快出現在他們面前。

　　1944 年春，形勢好轉，沙飛在阜平大台鄉白求恩國際和平醫院[11]住院治傷，羅光達、石少華去探望。他們很快從失去戰友的悲痛中恢復過來，提出了抗戰勝利後創辦全軍、全國攝影大畫報的構想。

3. 培養攝影人才

　　晉察冀攝影科成立，先後有許多以前就有攝影基礎的人彙集過來。楊國治參軍前在保定做過照相館學徒，李途（原名李鴻年）自己還開過照相館，參軍後在楊成武部隊搞印刷工作。他倆在楊成武的一分區攝影組時培養了優秀的攝影記者劉峰[12]。葉曼之學生時代就開始攝影活動，1938 年從北平經過平西游擊區進入晉察冀抗日根據地參加八路軍，攝影科建立不久便調來。蔡尚雄從小愛好美術和攝影，1938 年奔赴延安，先後在陝北公學、抗大學習，1939 年隨軍挺進華北，1940 年入華北聯大文藝學院美術系學習，1941 年到晉察冀軍區政治部抗敵劇社做美術工作，1942 年調任《晉察冀畫報》攝影記者。

　　石少華極為重視人才的培養。從 1940 年 6 月到 1912 年 6 月，石少華在冀中連續開辦了 4 期攝影訓練隊，培養出 100 多名攝影人員。訓練隊培養的人才很快充實到各部隊，冀中軍區所轄 5 個分區先後建立起攝影組。

　　沙飛最初以口傳心授的方法培養攝影人才，受石少華啟發，1941 年 7 月，晉察冀軍區也在河北平山陳家院舉辦了一期攝影訓練班，沙飛擔任教員，趙烈任隊長，早些時候派去三分區工作的張進學來軍區送稿時被留下做暗室輔導員。章文龍、趙啟賢從華北聯大文藝學院調來後，又開設了文藝理論課。攝訓課基本教材用吳印咸 1939 年來晉察冀時應沙飛專門之邀撰寫的《攝影常識》，沙飛自編了《論新聞攝影》教材。學員來自第一至第五軍分區和平西根據地，共 20 餘人。柏崖事件後，經過短暫恢復，石少華馬上着手籌辦攝影訓練隊。從 1944 年 12 月至 1945 年 7 月，在阜平洞子溝和溝外不遠的坊里村連續舉辦了三期攝影訓練隊，培養學生 60 多人。到抗戰勝利前夕，晉察冀軍區第一至第十一軍分區、冀中軍區、冀察軍區、平西軍區的攝影組織全部建立起來。

12　劉峰（1923—1979），河北新城縣人，1939年參加八路軍，同年入黨，1940 年開始從事專職攝影，為晉察冀攝影團隊優秀攝影記者之一。

晉察冀畫報社部分同志 1946 年冬於阜平花溝掌合影。前排左起：李遇寅、方弘、
吳群；後排左起：朱漢、宋貝珩、孟昭師、楊國治、沙飛。

4. 創建檔案管理體系

　　沙飛十分重視底片的保存。他永遠貼身攜帶着一個小鐵盒，裏面裝着他 1936 年在上海為魯迅拍攝的底片。攝影科成立後雖然工作繁忙，沙飛仍不忘整理底片。最早羅光達幫助整理，趙烈調來後也幫助搞。最初只是幾個口袋，袋口寫上大致分類，如軍事、訓練、民主建設等，裏面直接裝進一堆底片。1941 年 11 月，趙啟賢和章文龍調來畫報社，這批底片就全部交給了趙啟賢。趙啟賢開始按人和事裝口袋，上面只寫了 ×× 寄來 ×× 戰役，裏面也是一堆底片。以後開始洗小樣，貼資料本。這些底片經歷了幾次大的劫難：1943 年秋季日寇大掃蕩時，沙飛將這些底片和資料裝進 4 個從日軍手中繳獲的牛皮箱，可以隨時背起來就走。他專門組織

了一個保護底片小分隊保護這些資料，並囑咐他們：「人在底片在，人與底片共存亡。」12月 9 日柏崖慘案，李明從沙飛身上搶去的兩個箱子，因李明犧牲不知去向；趙銀德堅壁在岩壁下的兩箱事後檢查，重要底片大多都在這裏，得以倖免。我們今天所見 1943 年之前的珍貴影像，都經歷過這一劫。

　　1945 年 8 月畫報社向張家口出發，過拒馬河時，洪水將騾馬沖倒，箱子掉進河中，舊報紙做的資料本變成一團爛泥，駝夫認為無法再用，都扔了。1946 年 6 月下旬，時任冀晉軍區《子弟兵報》主編的老記者葉曼之回張家口，根據沙飛指示，接替趙啟賢任資料組長，開始整理 8年抗戰底片資料。他們將全部底片從口袋中掏

出來，分成好、中、壞幾堆，口袋全部燒掉，所有底片成了無頭公案。不久葉曼之被第三軍分區急電召回，趙啟賢重回資料組。他後來的重要任務，就是憑自己的記憶重新寫說明、作者。1946年11月29日，資料室駐地失火，好在搶救及時，只損失了一些畫報，底片幸免於難。沙飛從此更加重視保護底片問題，叮囑顧棣：哪怕其他工作一點不做，也一定要把底片保管好，這是我們畫報社的命根子！

沙飛召顧棣參軍的事，筆者經大量史料推論，完全是出於對底片檔案的長久保管之計。儘管八路軍戰士大多做事熱情積極，但要他們放棄戰場，長期埋頭鼓搗別人的底片卻是難事，到農村去找一個聰明伶俐、可靠踏實的年輕人來做是個極聰明的主意，也足以看出沙飛為此動了大腦筋。1943年夏，顧棣放學後在離家不遠的大沙河邂逅沙飛，兩人邊走邊聊，相見恨晚。顧棣家鄉凹里村在阜平縣城附近，曾是晉察冀邊區政府所在地，顧棣的家便是邊區政府農林局的辦公地址。父親顧清和是晉察冀邊區政府成立後的第一任凹里村村長，顧棣12歲起便從村兒童團長迅速成長為小區兒童團長（轄6村）、阜平一區兒童團長（轄22村）、區童子軍大隊長，機靈、可靠且只有14歲。沙飛見過顧棣後，並沒有直接與他確定工作關係，還需要時間有針對性地了解一下顧棣。顧棣甚至還不知道沙飛的身份和名字。次日，當顧棣再次回到家時，母親告訴他：「有一個八路軍幹部來過了，叫沙飛，讓你跟他去學攝影。」一年以後，1944年9月，正在華北聯大教育學院就讀的顧棣突然接到教務處通知，讓他去晉察冀畫報社找沙飛。

此時的畫報社剛從沉痛的創傷中恢復過來，畫報社人員曾從70人銳減到26人。到下半年，邊區形勢好轉，畫報社不僅需要迅速發展，還要支援各地畫報、攝影組織的創立。軍區宣傳部決定以軍區的名義開辦攝影訓練隊，顧棣成了訓練隊到達最早的學員。顧棣參了軍，卻從來沒有拿過槍；學習了攝影，卻從來沒讓他拿起相機去採訪。畢業後先分配到暗室工作，後到編輯室幫趙啟賢抄寫稿件，學習編輯業務。1945年11月底，畫報社在張家口改編後，顧棣任攝影幹事，主要搞通聯。1946年4月底，畫報社再次改編，第一次成立資料組，趙啟賢兼任組長，顧棣和方弘一起在趙啟賢手下任幹事。這個時期大家心緒最不穩定：抗日的大目標實現了，我們應該進步了，希望進學校學習，選擇對新中國更有益的事業。可沙飛想的是要把抗戰的底片整理好，流傳下去，這需要有人做大量枯燥的工作，整理老底片，一點一點地重新整理說明，沙飛找葉曼之來整理底片正是在這一時期。此時沙飛還讓和平印書館印了十幾套合訂本（1－13期），分到幾個人手中保存；同時選精華作品，放大四套8英寸照片，要顧棣釘四個木箱封存，這也可以看出沙飛的心思。

準備七七展覽時，發現葉曼之把底片搞亂，還要把不好的底片燒掉，顧棣堅決反對才沒有燒。大家要求追究葉的責任，沙飛自己檢討，從此將底片正式交顧棣負責，不許任何外人插手，並命趙啟賢和顧棣一起補寫說明。大家也都意識到整理資料的重要性，全力投入。失火事件，是他們到達花溝掌的第三天，也就是在這一天，羅瑞卿作報告，讓黨員做好準備，隨時上前線。緊接着，晉察冀軍區分成前方野戰軍政治部和地方軍區，畫報社也分成前方和後方兩個工作組。已經學習鍛煉了兩三年的顧棣滿以為可以到前方大展身手，誰知沙飛要他留在後方保護、整理底片資料，為此他和沙飛大吵一通。對他始終關愛有加的沙飛衝他大發脾氣：「這是命令，必須服從！」「出現問題，拿你是問！」石少華的話使他安靜下來：「把你留在後方，是因為你肩負着比上前線更重要的任務」，「當初在確定由誰來保管八年抗戰底片人選時，就考慮到你」，「把底片給你，沙飛很放心，大家都很放心」，「為避免發生意外和不必要的犧牲，

顧棟（左）、趙啟賢（中）、劉廉整理八年抗戰底片資料。谷芬 1947 年攝於阜平花溝掌。

既是工作需要，也是對你的關心愛護……"[13]

過完新年，沙飛帶領大部分人馬出發，後方只留下顧棟等少數人，顧棟這時開始拿出大部分精力整理"舊資"。這段時期，應看作是中共圖片檔案管理工作走上正軌的標誌，以後的事實證明，顧棟所做的許多具體工作對這段歷史來說都是開拓性的。沙飛的指導思想是建立整個圖片檔案管理體系的基礎，石少華是得力的幫手、領導實施者，顧棟是具體的落實者。在對顧棟的指導上，石少華做了極重要的督促工作，這一段時期顧棟的日記有許多石少華與他談話的記載，非常具體，事無巨細，鞭策顧棟少走彎路，少出差錯。

1949 年 6 月，畫報社由農村進入北平已四個月，石少華找顧棟談話，針對新形勢的需要，對檔案的管理提出了更高的要求，指示顧棟制定出一套更系統、更科學的工作方法和嚴格有效的管理制度。顧棟為此專門跑到北京圖書館求教，認真參考劉廉 1948 年翻譯的日文檔案管理資料，隨後花了兩個多月的時間，寫出 4 萬多字的《新聞攝影中的資料工作》總結報告和詳細的工作方案。這份文件意味着一個在革命軍隊中，在中國攝影史上破天荒的，珍藏着極為珍貴也十分豐厚的中國人民抗日戰爭影像的，記載着攝影戰士在腥風血雨中創造的奇跡的檔案管理體系開始成型。

13 趙憲、雲萍著《太行深處一家人——顧氏革命家庭紀實》，第 74 頁，山西人民出版社 2007 年第 1 版。

貳 延安的攝影與延安電影團

紅軍到達陝北後,牢固的根據地迅速建立起來,在停止內戰、抗日救國、建立抗日統一戰線的形勢下,攝影工作更加積極主動。蘇靜回憶:"部隊一到陝北,那時正處在西安事變前夕,在西安買了一批膠卷,楊勇同志又送給我一個方盒子相機,據說這個方盒子還是從馬鴻賓那裏繳獲的,這才又開始拍了。"一方面,攝影工作者有條件到國統區採購,更多的是各地青年大批投奔延安,帶來了不少相機,據韋爾斯·海倫·斯諾[14]《續西行漫記》一書描寫,從洛川到延安的途中就看見十幾個帶相機的人投奔延安"共計是五個風塵滿身的女同學和大約八個男同學,一律帶着紅色的骷髏帽,帶着照相機、背包和熱水瓶。"[15]

1. 陸續抵達延安的攝影工作者

除了那些從槍林彈雨中走過來的老紅軍外,徐肖冰應該是最早抵達延安的專業攝影工作者了。徐肖冰(1916—2009),浙江桐鄉縣人,1932 年起在上海天一影片公司、上海明星影片公司、山西西北電影公司任攝影助理。1937 年 10 月抗戰爆發不久,徐肖冰到太原,找到八路軍駐山西辦事處,要求參加八路軍。正在太原與閻錫山談判的周恩來見到他,鼓勵他先到前線去看看,提醒他八路軍中的條件遠不及電影公司,一時還沒有拍電影的條件,要他有思想準備。徐肖冰在辦事處還見到了剛從五台山趕回來發稿的沙飛。當年冬,徐肖冰毅然從五台山八路軍總部出發,輾轉抵達延安。他先在八路軍後方政治部宣傳科任攝影幹事,同時進抗大學習。正是在抗大的課堂上拍攝了那幅《毛澤東在抗大作〈論持久戰〉報告》,1938 年調八路軍總政治部"延安電影團"工作。1939 年 1 月,徐肖冰隨電影團赴華北,先後在晉西北、晉察冀、太行等地拍攝電影和照片,1940 年參加了百團大戰攝影採訪,1941 年春離開太行返回延安。1945 年抗戰勝利後帶領電影團一個分隊抵達張家口,曾隸屬晉察冀畫報社,畫報社專門設立電影科,徐肖冰任科長,1946 年春赴東北,調東北電影製片廠工作。

田野(1911—2004),河北束鹿縣人,1936 年畢業於北京大學中文系。中學時代開始攝影活動,1930 年參加北大攝影學會。1934 年至 1936 年主持北大攝影學會工作,這一時期拍攝了李大釗烈士的公葬和"一二·九"學生愛國運動等有重大歷史意義的珍貴

14 Helen Foster Snow(1907—1997),美國新聞記者·埃德加·斯諾的前妻。

15 伍素心著《中國攝影史話》216-259 頁。

延安電影團 1939 年在華北敵後留影。吳印咸（左 2），葉昌林（左 3），徐肖冰（左 4），袁牧之（右 2）。

照片。抗日戰爭爆發後離開北平投奔山西，1937年 12 月參加八路軍 115 師，1938 年轉送延安抗大軍事隊學習，畢業後分配到八路軍總政治部宣傳部工作。1939 年 1 月，擔任《軍政雜誌》和新華社編輯。田野深知圖片的重要，但苦於沒有相機無法拍照，1938 年 9 月至 1939 年 5 月短短8 個月時間中，借得朋友的一架"祿來福來"相機進行過幾次攝影活動，拍攝了許多富有歷史意義的照片，例如 1938 年 10 月，中央六屆六中全會期間，田野在延安北門外拍攝了那幅生動感人的《朱德在延安》。

汪洋（1916—1998）江蘇鎮江市人，1934年起在上海從事電影工作，抗戰爆發後參加救亡演出隊和重慶業餘劇人協會從事舞台工作。1938年春由重慶奔赴延安，後入抗大學習。1938 年6 月，延安抗戰文藝工作團劉白羽、歐陽山尊、金肇野、汪洋、林山等陪同美國駐華使館武官卡爾遜抵達晉察冀邊區訪問，汪洋擔任隨團攝影記者，在晉察冀及華北各根據地拍了不少軍民戰鬥生活照片，到達西安後將照片沖洗出來，貼成《華北之行》相冊。向毛澤東彙報時，毛澤東高興地在《華北之行》相冊上題字"華北還是我們的"。這組圖片還在延安文協舉辦過一次攝影展覽，但底片、照片全部遺失。1939 年初，汪洋被任命為抗大二分校文工團副團長，隨校到晉察冀後，調任晉察冀軍區政治部抗敵劇社副社長，一直堅持業餘攝影，作品常在《晉察冀畫報》發表。1946 年晉察冀軍區政治部電影隊成立，汪洋兼任隊長，在極端困難條件下，用手工操作連續製成有聲紀錄片《自衛戰爭新聞》三集，為此榮立大功。北平解放後調任北京電影製片廠廠長，後一直從事電影事業。

石少華 1938 年 4 月來到延安。1939 年 6 月抗大校慶三周年，石少華被借調到總校擔任攝影記者，在校慶舉辦的影展中，石少華展出了他在延安拍攝的照片 160 餘幅，受到廣泛的歡迎和好評，石少華就是在那前後拍攝了《毛澤東同志和延安楊家嶺農民親切交談》、《毛主席和小八路》等傳世名作。1939 年 9 月，石少華隨抗大總校赴華北敵後，被呂正操留在冀中軍區開闢攝影工作，1943 年調晉察冀畫報社，成了沙飛重要的助手，建國後中國攝影界的主要開拓者和領導者。

鄭景康（1904—1978）廣東中山縣人，清末民初思想家、實業家鄭觀應之子，在上海長大，從小對攝影感興趣。1922 年，他不顧父母的反對，報考上海美術專門學校西洋畫科，就是為了學習攝影，從此開始攝影活動。1929 年受聘上海柯達公司專職攝影師，1930 年在香港開設"景康攝影室"，1932 年返回內地，先後在北平、上海、南京等地從事攝影活動，作品在上海、北平的報紙和畫報上刊載，轟動京華，被譽為"南國大攝影家"。

1936 年，他重返香港開辦攝影室，以拍攝肖像為業。1938 年春，鄭景康從香港返回內地投身抗戰。此時上海已經淪陷，他到了武漢，拍攝了一批揭露日軍侵華罪行和反映中國人民抗日救亡活動的照片。不久受國民政府國際宣傳處邀請，擔任攝影室主任。從武漢撤退重慶後不久，他因不滿國民政府的宣傳政策，辭職離開宣傳處，但很快生活出現困難。[16] 經朋友介紹，找到八路軍駐渝辦事處，經過一段考察，周恩來、葉劍英出面介紹，他於 1940 年底離開重慶前往延安，先後在八路軍總政宣傳部、聯政宣傳部任攝影記者、攝影師。

1941 年 12 月 8 日，在鄭景康的建議和指導下，延安文化俱樂部把延安愛好攝影的人組織起來，成立了一個攝影研究小組，鄭景康、吳印咸擔任教師，大家一起研究技藝、研究攝影如何為人民服務，鄭景康還指導他們進行了兩次攝影創作活動。這個班學期兩個半月，結業時還辦了一次小型觀摩展。這應是延安舉辦最早的攝影訓練班。1942 年 3 月，文化俱樂部舉辦了第 2 期攝影研究小組，參加的人比第一期還多，4 月中旬，聘請俱樂部主任蕭三主持，舉辦了一次規模較大的實習展覽會。鄭景康總結自己的思想、藝術觀點和創作實踐經驗，寫成一部教材《攝影初步》，此講稿 1948 年 1 月由大連市光華書店出版，32 開本，鉛印，書名改作《攝影講話》。

1942 年 5 月，鄭景康和吳印咸分別代表攝影界和電影界出席了延安文藝座談會，鄭景康在座談會上就如何開展攝影工作提出了三條建議：舉辦攝影訓練班；建立攝影通訊網；成立圖片資料室。

16　衛元理《鄭景康，口述和個案》，《史料、史實—攝影術傳入至今的中國攝影史書寫》，淮安國際攝影館，207-215 頁。

1942 年田野主編，由八路軍軍政雜誌社出版的攝影畫集。

後因條件所限沒有全部實現。鄭景康還在會上舉辦了一次個人攝影展。據鄭景康回憶，總政宣傳部長蕭向榮親自幫他籌划和選擇照片，並為影展題名《抗日初期之一角》。影展先在軍人俱樂部展出，後移到作家俱樂部和楊家嶺展出。在作家俱樂部展出時，毛澤東有天晚上提燈觀看，邊看邊發表評論。據當時在場的張仃、艾青轉告，毛澤東認為這些照片的最大特點是能"抓住動態"。李富春看過影展後，還寫信給鄭景康，希望他拍出更多更好的反映邊區軍民開展大生產運動和鬥爭生活的攝影作品。

鄭景康在肖像拍攝方面頗有專長，1944 年他為毛澤東拍攝的一幅肖像，被中共中央批准為可以公開懸掛的第一幅毛主席像，開國大典時，這幅照片還被掛上了天安門城樓。在鄭景康拍攝的領導人中，還包括周恩來、朱德、任弼時、陳雲、林伯渠、徐特立、李富春、葉劍英、賀龍、陳毅、聶榮臻、鄧發、王震、鄧穎超、蔡暢、康克清等，構成了中共領袖多彩多姿的人物畫卷。[17] 鄭景康在延安拍攝了數以千計的攝影作品，這些照片都是極為珍貴的歷史文獻，可惜戰亂多年遺失不少，文革期間又被他自己付之一炬，保存下來極少。

17 衛元理《鄭景康在延安》，《攝影文史》總第 13 期，第 2 頁。

2. 延安電影團

1938 年 8 月，袁牧之從香港買了攝影機、洗印機、放映機等全套攝影器材及膠片，動員曾在上海"電通"、"明星"影片公司與他合作過的攝影師吳印咸一起去延安。兩人在武漢八路軍辦事處見到周恩來，周恩來認為延安和各抗日根據地抗擊日本侵略軍的壯舉都應該用影片記錄下來，以擴大抗日救國宣傳，團結教育人民。並講了荷蘭電影導演伊文思要去延安，但遭阻撓無法成行的事。吳印咸遂接受重託，秘密約見伊文思，並和袁牧之一起，將伊文思贈送的一台 35 毫米"埃姆"攝影機，以及新購的 16 毫米"飛力姆"攝影機和大批膠片成功地帶到延安。

吳印咸（1900—1994），江蘇沭陽縣人。1919 年開始自學攝影，1922 年畢業於上海美術專科學校，1928 年到上海佈景公司當美工，1932 年起進入電影界，先當佈景師，後當攝影師，拍攝了《風雲兒女》、《生死同心》等影片，後又拍攝了袁牧之編導的《馬路天使》，此片成為他的電影攝影代表作。1935 年在上海首次舉辦個人影展，《汲水之女》、《吶喊》等多幅作品被各大報刊和《良友畫報》選登，成為有名氣的攝影家。

1938 年 8 月 18 日，八路軍總政治部延安電影團正式成立。初由譚政兼團長，彭加倫、蕭向榮先後領導電影團工作。不久任命袁牧之為團長，吳印咸任攝影隊長，成員有徐肖冰、錢筱章、吳本立、周從初、馬似友等 7 人。

1938 年 10 月 1 日，電影團第一部大型紀錄片《延安與八路軍》在黃帝陵開拍，1939 年 1 月赴華北各抗日根據地拍攝。在晉綏、晉察冀邊區，吳印咸拍攝了國際主義戰士白求恩大夫在火線為八路軍傷員醫療的紀錄影片，以及他的攝影代表作《白求恩大夫》。當年夏天，吳印咸還應沙飛邀請寫出《攝影常識》一書，此書後來成為晉察冀抗日根據地培訓攝影人員的基本教材。越深入

敵後，需要拍攝的題材越多，他們將隊伍分成兩組，一組到平西，一組去晉東南八路軍前線總部。1940 年春，電影團完成拍攝任務返回延安，袁牧之帶片子去蘇聯洗印，後因二戰爆發，這批極為珍貴的影片資料在混亂中遺失。國民黨封鎖邊區後，膠片沒有了來源，35 毫米膠片所剩無幾，他們便用 16mm 的膠片拍電影，用剩下的 35mm 膠片拍照片。因他們專職從事攝影工作，人數較多，為延安拍攝了大量珍貴的歷史畫面，使延安的攝影工作體現出與電影團的關係十分密切的特點。事實上，在整個抗戰時期，電影團成員在完成電影拍攝任務的基礎上一直在拍照片，其中許多照片十分著名，例如吳印咸的《延安寶塔山》、《白求恩大夫》，徐肖冰的《毛澤東在抗大作〈論持久戰〉報告》、《彭副總司令在前線指揮作戰》等，這種現象至少持續到解放戰爭開始後，電影團把更多精力投入到東北電影製片廠的創建和拍攝任務之中才告一段落。

那時，電影團只有幾台舊照相機，還經常出毛病，朱德、葉劍英、滕代遠、呂正操和蕭三等得知這個情況後，主動將自己的相機借給電影團使用；楊尚昆還託人從國統區為他們購買相機、膠片。1939 年初，延安電影團受到了毛澤東的會見。解放區黨、政、軍各級組織和主要領導人都對攝影工作作了指示、指導。李富春看過影展後給攝影工作者寫信，要他們更好地反映邊區的生產情況；博古專門就根據地如何開展攝影通訊網及建立圖片資料室等問題，找他們座談；周恩來親自為延安物色攝影人員，還親自安排在國統區翻印、散發解放區的攝影畫報。到 1942 年，電影團發展到 20 餘人，增加的人員大都是吳印咸的學生。

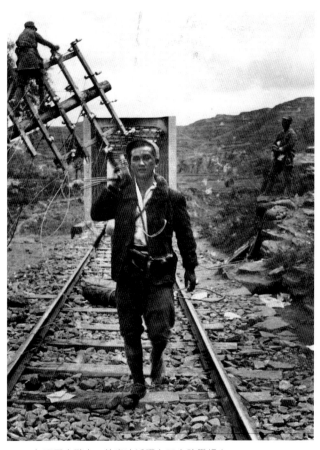

1940 年百團大戰中，徐肖冰活躍在正太路戰場上。

3. 延安的《八路軍軍政雜誌》和《前線畫報》

　　抗戰時期，在各解放區中，延安刊發新聞照片最早。1938 年 10 月，田野從抗大軍事隊畢業不久，便被剛剛接任總政宣傳部長的蕭向榮調到宣傳部，着手出版《八路軍軍政雜誌》。雜誌共有毛澤東、王稼祥、蕭勁光、郭化若、蕭向榮五個編委。毛澤東親筆撰寫創刊號《發刊詞》。主要軍事政論稿件由蕭向榮審定修改，田野負責戰地通訊、報告文學等作品和圖片的審編以及編排技術工作，蕭向榮簽發付印。籌備期間，中央軍委以毛澤東、王稼祥、譚政的名義給八路軍、新四軍各部隊發出通知，要求他們撰寫稿件。雜誌社還以總政治部名義組織總共 20 人的"前線記者團"，分成 4 個組，於 1938 年 12 月派赴華北 4 個敵後根據地。在曹家莊犧牲的雷燁就是派赴晉察冀的小組組長。

　　1939 年 1 月，《八路軍軍政雜誌》月刊正式創刊，白報紙 24 開本，每期約十餘萬字，國內外、軍內外公開發行，從未脫期。據田野統計，《八路軍軍政雜誌》出版的 39 期中，毛澤東共刊發文章 10 篇，周恩來 1 篇，朱德 8 篇，彭德懷 3 篇，劉伯承、賀龍、陳毅、聶榮臻、徐向前、葉劍英等 76 人共撰稿 227 篇。雜誌從第 3 期開始刊登新聞照片，因延安沒有製版條件，只能到西安製版，開始是不定期偶爾插用，自第 9

期起，每期固定在首頁刊載一面二頁相連的軍事攝影圖片，總共刊登各根據地新聞圖片 28 組照片 169 幅。[18] 到 1942 年，日寇以重兵對根據地進行瘋狂 "掃蕩"，國民黨對陝甘寧邊區封鎖圍困，雜誌陷入困境，不得已於 1942 年 3 月最後一期出版後停刊。雜誌社將收集到的圖片稿件彙集出版了《抗戰三周年》、《抗戰中的八路軍》兩本畫冊。1942 年 7 月 7 日，《抗戰中的八路軍》在延安出版。10 開本，銅版紙、道林紙印刷，共選照片 213 幅。有些照片轉發到國外和國統區，在延安還舉辦了幾次圖片展覽。

延安早在 1938 年初便創辦了綜合性畫報《前線畫報》，32 開，月刊，由八路軍總政治部出版。因用石印機、有光紙或粉連紙印刷，除文字外，最初只能刊登連環畫、漫畫、版畫。《軍政雜誌》創辦後，《前線畫報》的印刷條件和紙張隨之得到改善，他們從 1939 年 12 月第 17 期起刊登照片，每期刊登 2 至 4 頁不等，使用的也是《軍政雜誌》送西安製版的照片，回來後分配使用。1942 年 3 月與《軍政雜誌》一起停刊。

4. 延安培訓攝影工作者

繼鄭景康在文化俱樂部舉辦兩期訓練班後，延安電影團於 1942 年起開始舉辦攝影訓練班。第一期訓練班主要講授電影技術，吳印咸講課，學員有張沼濱、郝玉生、何雲等，他們後來既搞電影也搞新聞攝影。這期訓練班學期為三個月，課程安排非常正規，吳印咸當時自編的部分教材至今保存在中國攝影家協會。第二期攝影訓練班 1945 年 1 月 27 日開學，仍由吳印咸主持，學期三個月。這次的課程是以新聞攝影為主，也講電影知識。但因材料缺乏，只能 "空彈射擊"，還要學會怎樣用代用品，怎樣使洗出的片子不走光不變色，能長久保存。學員大多是各部隊中對攝影感興趣的人，後來都成了電影和攝影領域的骨幹，程鐵、杜修賢就是這一期培養出來的。1945 年 6 月，電影團舉辦了第三期攝影訓練班，學員 12 人，仍由吳印咸主講，課程分兩個階段，第一階段主要在課堂內講，第二階段課堂外實習。由於器材來源很困難，每次實習每個學員只能分到兩張過期很久的 35 毫米電影膠片。訓練班要求每個學員拍照後必須作詳細攝影記錄，洗出照片後對照總結。這期攝影班結束時，正值日本投降，吳印咸和電影團離開延安前往東北，周從初、程鐵、杜修賢等接續工作。

從 1945 年底到 1946 年春，他們連續開辦了兩期攝影訓練班，

18　田野《我在延安〈八路軍軍政雜誌〉社當編輯記者》，《攝影文史》1995 年第二期第 10 頁。

儘管物質條件十分困難，攝影器材嚴重缺乏，實習時只能用過期七八年的聲帶電影膠片拍照，用原始落後的方匣勃郎寧相機當教具講攝影機的構造和使用方法，仍為部隊培訓了一批攝影人員。此後每個野戰旅都配備了專職攝影人員，每次重要戰鬥和部隊的重要活動都有攝影記者去採訪。1946年，程鐵把手電筒改裝成閃光燈，拍攝了毛澤東在延安深夜接見王震南征歸來的重要圖片，後來又用這個自造的閃光器，拍攝了陝北安塞群眾給彭德懷獻禮的珍貴鏡頭。解放戰爭開始的階段，西北野戰軍只剩下2000呎過期七八年的35mm電影膠片，卻只有幾部120相機，程鐵、杜修賢等把電影膠片剪開，貼在120膠卷的護紙上，用膠布把取景框貼去半邊拍攝。

5. 解放戰爭時期的延安攝影工作

1947年3月，國民黨向陝甘寧邊區發動重點進攻，攝影人員都離開延安隨野戰部隊到前線工作。野戰軍成立攝影科，程鐵任科長，攝影記者有杜修賢、藍天、韓正傑等。他們跟隨野戰部隊東奔西走，在蟠龍、羊馬河之戰、宜川大捷、收復延安、洛白公路追擊戰以及全殲胡宗南軍六萬人的重大戰役中進行戰地採訪。

延安電影製片廠與西北野戰軍的攝影工作者並肩作戰，攝影師程默和演員兼導演凌子風兩人，在拍攝《保衛延安、保衛陝甘寧邊區》的新聞電影紀錄片的同時，拍攝了大量反映陝北人民對敵鬥爭、西北野戰軍英勇戰鬥的照片，毛澤東在陝北窯洞裏看地圖指揮全軍作戰的珍貴鏡頭就是程默在那段時間拍攝的。

1949年7月，第一野戰軍奉命向大西北進軍，中央軍委把華北野戰軍的第18、19兩個兵團撥歸第一野戰軍建制，程鐵調任第一野戰軍攝影科長。第18、19兩個兵團的攝影力量大都來自晉察冀畫報社體系，實力很強，攝影人員配備齊全，總數30餘人。兩個兵團的到來，大大加強了第一野戰軍的攝影力量。解放寶雞以後，一批新參軍的知識青年受到短期訓練，分配到各軍、師搞攝影，蘭州解放以後又訓練了一批新學員，第一野戰軍的攝影人員已發展到六七十人。1949年8月1日，《人民軍隊畫報》在蘭州創刊，由第一野戰軍政治部編印，後改為西北軍區第一野戰軍政治部出版，程鐵擔任畫報社負責人兼主編。1949年11月，第18兵團奉命配合第二野戰軍向大西南進軍，部分攝影人員隨軍南下進入四川，並留在西南軍區工作。第19兵團的20餘名攝影人員在完成了解放大西北的攝影報道任務後，先後調回華北部隊和上調新華總社攝影部工作。

叁 解放區攝影隊伍的全方位發展

察冀軍區攝影活動的蓬勃開展，帶動起各軍區、各根據地培養攝影人才、建立攝影組織、辦畫報畫刊的熱情。晉察冀畫報社全力支持，或投入設備、器材，或直接派人前往支援，一個龐大有序的攝影網在敵後抗日根據地迅速成型。

1. 山東軍區

1939 年春，115 師從山西挺進山東開闢根據地時，師部保衛處處長蘇靜便在郝世保的協助下着手開展攝影工作。康矛召[19] 1938 年 12 月底作為八路軍總政治部派往 115 師的記者，在部隊從事宣傳工作，1941 年起任 115 師政治部宣傳幹事、科長，1942 年開始兼搞攝影。

1943 年 3 月，115 師兼山東軍區政治部主任蕭華帶領康矛召到晉東南八路軍總部彙報工作，看到《晉察冀畫報》後非常重視，回山東後馬上安排康矛召負責籌辦攝影畫報。畫報的創辦人員以原 115 師《戰士畫刊》的工作人員為基礎，又從原山東縱隊《前衛畫刊》調來 6 人。1943 年 7 月，山東畫報社在莒南縣蛟龍灣村成立，康矛召為社長，那狄為主編，龍實、郝世保等為編委。7 月 7 日，第 1 期《山東畫報》出版。但這期畫報全部是美術作品和文字稿。這是因為最初只有郝世保、康矛召幾個人有照相機，照片稿件很少。為了扭轉這種局面，蕭華派人到上海採購照相製版和攝影器材，聘請技術工人。1944 年 8 月，畫報社由蛟龍灣遷到石印廠所在地前靜埠。從上海採購的照相製版器材剛運到，正準備安裝，日軍開始了秋季大"掃蕩"，畫報社一部分東西被敵人搗毀，僅有的一塊照相製版用網目也被敵人砸成碎片，後來他們就靠這些碎片拼起來照相製版。1944 年冬，反掃蕩結束後，畫報社在新駐地朱家窪子開始試做銅版。1945 年春，第一幅銅版照片毛主席像在《戰士報》發表，隨後，又在《戰十報》上出了四、五期畫頁，全部是銅版照片，每期二三十張，大部分是郝世保拍攝的。1945 年 7 月 1 日出版的《山東畫報》第 25 期，開始大批刊登新聞照片。從此，《山東畫報》成為以刊登新聞照片為主的攝影畫報。

1943 年 11 月，山東軍區在莒南縣周家坡子開辦第一期攝影訓練班，隊長、教員均由郝世保擔任。學員 30 多人，學期一個多

19　康矛召（1919—1994），湖北武昌人，1938 年赴延安參加革命，同年底由八路軍總政治部派往 115 師當新聞記者。解放戰爭時期任新華社華東野戰軍前線分社社長，1948 年任華東炮兵第 3 團政委，1949 年任華東野戰軍第 8 兵團政治部宣傳部副部長。新中國成立後作外交工作，歷任駐印度等多國大使。與楊玲是中國解放區夫妻攝影家之一。

1947 年宋大可（左）犧牲前在戰壕裏趕編《山東畫報》。

月。1944 年 7 月，山東軍區政治部發出在整個山東軍區團以上單位普遍開展攝影工作的指示。1945 年春，山東軍區第二期攝影訓練班在莒南縣周家坡子開辦，學員 30 餘人，學期兩個月，仍由郝世保主持。1945 年春，山東渤海軍分區政治部舉辦新聞訓練班，吳化學主持，培訓文字記者，也講攝影知識。1946 年 3 月，山東軍區由郝世保主持在臨沂城舉辦為期 10 天的攝影短訓班。此班專為北上山東的新四軍培訓攝影人員，學員 10 餘人。畫報社連續開辦九期訓練班。膠東、渤海軍區也相繼創辦畫報，開辦攝影訓練班，到抗戰勝利時，全區專職和兼職攝影工作者已發展到四五十人。

1946 年春，山東軍區給晉察冀軍區去函，要求派人支援。晉察冀畫報社派攝影科副科長鄭景康、編輯羅程增、攝影記者孟振江三人到山東

畫報社工作。鄭景康到山東不久就在沂水縣寺郎宅村開辦了攝影訓練班，培養學員 30 餘人。部分學員留在畫報社，使《山東畫報》的攝影力量得到補充和加強，各主力部隊都配備了專職攝影人員。不久，又有原在江南新四軍工作的畫家呂蒙、吳耘、亞明、江有生等來山東畫報社工作，整個山東解放區的美術工作也得到加強。

1944 年以後，在《山東畫報》的帶動下，各軍區普遍建立了攝影工作。最活躍的是膠東區，以《膠東畫報》為核心，把整個膠東地區的攝影工作調動起來。

1940 年冬，堅持在大澤山區抗日鬥爭的山東縱隊五旅政治部曾配備了一名專職攝影員孫再昭，因無膠卷來源，半途中斷。1944 年 4 月，膠東畫報社成立，受中共膠東區黨委宣傳部和八路軍膠東軍區宣傳部雙重領導。最初只有 5 個人，

後來陸續增加。為了開展攝影工作，區黨委宣傳部特地從青島照相館聘請來一位攝影師潘沼，他是膠東畫報社唯一的專職攝影人員，第一任社長兼主編是魯萍。日本投降後，魯萍調任第六師宣傳科長，李善一出任第二任社長兼主編。

《膠東畫報》於1944年6月正式創刊，16開本，雙月刊，每期24頁至44頁不等，發行近5000份，到1945年4月共出版7期，這7期畫報中有4期採用攝影作品做封面。第2期畫報封面刊登的是膠東戰鬥英雄任常倫全副武裝的肖像，第3期又以兩位英武健壯的戰鬥英雄手持剛在戰場上繳獲的兩挺機槍的留影做封面。第7期畫報是一本介紹勞動英雄事跡的專輯，封面是膠東區勞動英雄張富貴在光榮台上手牽獎牛笑逐顏開的照片。連續用英雄人物做封面是《膠東畫報》的主要特點之一，同時也為畫報增添了光彩。膠東畫報社人員雖少，但卻肩負著《膠東畫報》、《戰士朋友》、《山東畫報膠東渤海分版》三種畫報的編輯出版，以及繪製宣傳畫與瓦解敵軍宣傳品的任務。

渤海區由文字記者吳化學從1942年開始兼搞攝影，他在軍區新聞學校也培養過攝影人員，後來出版了《渤海畫報》（解放戰爭時期）。魯中軍區1940年前後就有人搞攝影，龐德法參軍前在照相館學過徒，參軍後使用從日軍手中繳獲的相機拍照片。後來又派人到山東畫報社舉辦的攝影訓練班學習，攝影隊伍逐步擴大。

1947年1月，山東軍區與北上新四軍合併成立華東軍區，《山東畫報》從第40期更名為《華東畫報》，沿《山東畫報》39期順序出版，1949年5月停刊。《山東畫報》從1943年7月創刊，到1949年5月停刊，共有7年歷史。7年中出版畫報共計51期，叢刊五種，影集兩冊，宣傳品、傳單數十種，美術畫集多冊，總計發表新聞照片2000餘張次，攝影作者40餘人。

2. 晉冀魯豫軍區

晉冀魯豫軍區的前身是八路軍第129師。129師初到晉東南時，無專職攝影人員。1939年部隊從日軍手中繳獲一台相機，交師部宣傳科有攝影經驗的美術工作者高帆使用，軍區始有攝影工作，一些業餘攝影愛好者也拍照片。

1940年延安電影團徐肖冰到晉東南拍攝《延安與八路軍》影片，師政治部委託他給部隊培訓攝影人員。徐肖冰於12月開辦了一期攝影訓練班，11名學員是從各部隊抽調來的，畢業後又回原部隊。1943年元旦，129師政治部出版的《戰場畫報》在太行山創刊，但因缺少製版條件，只能刊登美術作品。1944年夏，高帆帶上一批照片從晉東南出發，越過重重封鎖，步行400餘里，到達河北阜平晉察冀畫報社駐地洞子溝村，請畫報社幫助製版。1944年8月，第12期《戰場畫報》就以攝影作品專集的形式出版，共刊登了照片21幅，封面也用了攝影作品。照片比美術作品更形象、更具說服力，軍區領導決定在晉冀魯豫抗日根據地也創辦一份攝影畫報。1944年12月，高帆又開辦了一期小型攝影訓練班，五個學員畢業後有的分配到司令部當參謀兼搞攝影，有的留分區宣傳科搞專職攝影，有的分配到主力團當攝影員。至抗戰勝利前夕，整個軍區專職、兼職的攝影人員已發展到十餘人。但因敵後環境極端困難，製版設備難以解決，辦攝影畫報的事一直未能如願。

1945年12月，晉察冀畫報社已經遷入張家口，高帆第二次來到畫報社，還帶來劉伯承、鄧小平給聶榮臻的親筆信，希望晉察冀支援技

晉察冀畫報社支援晉冀魯豫解放區的人員和物資離開張家口向邯鄲行進途中，坐在汽車上的是裴植、曲治全、孔憲芳和前來迎接的高帆等。

術力量。1946 年 2 月 22 日，由攝影科長裴植、攝影記者袁克忠、製版技師曲治全、暗室技術工人孔憲芳組成的隊伍從張家口出發，趕赴晉冀魯豫軍區。他們帶去全套照相製版設備和全套藥品，一部分攝影器材，一部分畫報畫刊和照片，裝滿整整一輛卡車，沙飛還送給曲治全一台照相機。一行人 3 月底到達晉冀魯豫軍區所在地武安，馬上着手創辦《人民畫報》。1946 年 8 月 1 日，《人民畫報》創刊號出版。

1946 年 7 月，蔣介石軍隊向晉冀魯豫解放區發動大規模進攻，高帆留在後方編畫報，裴植、袁克忠等攝影人員到前線採訪。政治部安排他們在前線建立野戰軍政治部攝影科，開辦隨軍攝影訓練班。各部隊抽調了十幾個人，裴植、袁克忠利用戰鬥空隙講授，在行軍作戰中實習。經過一個多月的短期培訓，配備到各縱隊和旅

當攝影員，還吸收了幾名青年幹部充實野戰軍攝影科的力量。

1946 年 10 月，《人民畫報》第 2 期出版。為加速出版時間，從第 2 期開始，畫報改成單頁畫刊，這期畫刊集中報導了晉冀魯豫戰場的重大勝利。1947 年 6 月底，劉鄧大軍開始南征，部隊分成南下與留下兩部分，攝影隊伍也同時分開。高帆、苗毅征等留下堅持辦畫報，裴植、袁克忠、王中元、李峰等隨軍南下。他們在完成大軍南征、夜渡黃河、過黃泛區、魯西南作戰、千里躍進大別山進行無後方作戰、在大別山新解放區開展群眾工作等一系列艱苦的攝影報道任務後，及時把稿件寄回後方，在《人民畫報》上發表，並進行展覽。第一縱隊攝影股長李峰在行軍途中還編輯出版了《勇士畫報》。

1948 年 4 月，晉察冀畫報社隨軍區從河北

阜平南灣南遷平山縣的孟嶺村，人民畫報社隨軍區從邯鄲北上，不久也到達孟嶺。1948年5月20日，晉冀魯豫軍區與晉察冀軍區在河北平山縣城合併，成立華北軍區，兩大軍區建制撤銷；5月25日，晉察冀畫報社與人民畫報社在孟嶺正式合併，成立華北畫報社，晉察冀畫報社、人民畫報社番號從此撤銷。

《人民畫報》從1946年8月1日創刊，到1948年5月結束，兩年時間內，共出版畫報8期，增刊1期，創刊號與第8期為成冊的畫報，其餘都是單張畫刊。發表照片共計210幅，畫74幅，詩2首，歌曲1首。共發行13000份，其中第8期印5000份，其餘均為1000份。

1948年9月，裴植在河南開封創辦了《中原畫刊》，由中原軍區中原野戰軍政治部出版，後改為第二野戰軍政治部出版。第二野戰軍的攝影工作者在參加了淮海戰役、渡江戰役的戰地採訪後，利用在南京休整的機會和良好的物質條件，抓緊時機編印了《向江南進軍》、《劉鄧大軍躍進大別山》、《毛主席到了北平》、《襄樊戰役》等4本畫冊和影集。

1949年11月，第二野戰軍的攝影工作者又開始了進軍大西南的戰鬥採訪。袁克忠隨陳（賡）謝（富治）兵團配合第四野戰軍進軍中南、兩廣，然後進入大西南雲、貴、川。他在數千里連續追殲殘敵的戰役中，不僅出色完成了拍攝任務，還一連舉辦了三期攝影短訓班，為部隊培養了數十名攝影人員，把整個第14軍的攝影工作建立起來。

1950年2月，西南軍區成立後，隨即成立西南畫報社，裴植任主任，高帆任副主任。又補充了一批從南京參軍的大學生，全社共有30來人，設立了編輯、採訪、通聯、資料、暗室、後勤等部門，於5月正式創刊。

3. 冀東、冀熱遼軍區及《東北畫報》

晉察冀畫報社對各根據地攝影事業的發展和支持是不遺餘力的，特別是作為國防最前線的冀東。冀熱遼抗日根據地為抗戰第一線，鬥爭異常殘酷，雷燁最早開闢這個區的攝影工作。1942年7月，第一期畫報剛剛出版，沙飛便派張進學、陳明才趕赴冀東，加強那裏的攝影工作，並把攝影科最好的一台徠卡相機交張進學使用。1943年4月雷燁犧牲前不久，畫報社再次派齊觀山、申曙、于舒等人前往冀東，加強那裏的攝影力量，並帶走了攝影科最好的相機。

1944年6月，晉察冀軍區為加強國防最前線的新聞攝影工作，決定成立晉察冀畫報社冀熱分社，任命羅光達為主任。羅光達奉命精選十餘位身強力壯的專業人才趕赴冀東，與前兩次派去的張進學、齊觀山等5人匯合，一起創辦冀熱分社。分社全體人員於1944年6月10日從洞子溝出發，由武裝交通隊護送，通過長城沿線的紫荊關、馬水關和南口附近的平張鐵路封鎖線，7月下旬抵達冀東的遵化地區。

畫報社的社址確定在薊縣的盤山地區。社部設在蘆家峪，並在盤山後山四王塔、五盆溝等無人居住的荒山上蓋了幾間泥草房，作為照相製版、印刷、裝訂工作間。這個地方離薊縣、平谷、邦均等敵據點約7.5至10公里，經常處於戰備狀態，他們利用戰鬥間隙編輯畫報，所有攝影記者分赴各地採訪。

1944年10月20日，冀察熱遼軍分區做出加強新聞攝影工作的決定，並給各團、隊發出通令，要求各團設新聞攝影幹事二人，獨立區隊設一人；各團隊執行戰鬥任務要通知攝影幹事參加，各部隊指戰員要掩護其收集材料（拍攝照片），各團政治處應將攝影工作列入政治

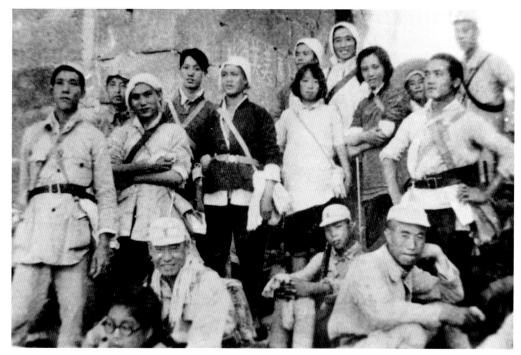

冀熱遼畫報社部分員工，後排左起第二人為羅光達社長。其他有劉博芳、李志書、周郁文、馬小鎖、于舒、陳明才、張進學、申曙、趙堅、安靖、張學勤（女）。1944 年攝於冀東薊縣盤山。

工作計劃和總結之內，並向軍分區匯報。1945年 1 月，冀東軍分區奉命改為冀熱遼軍區，晉察冀畫報冀熱分社也改為冀熱遼畫報社，仍任命羅光達為主任。

　　為了儘快培養各方面亟需人才，畫報社於 1945 年初在盤山開辦了一期攝影訓練班。軍區電令各軍分區抽調政治素質好、初中以上文化程度、身體健康、有培養前途的青年參加學習。訓練班設在田家峪，羅光達擔任主課教員，講授新聞攝影常識。學員有 30 餘人，學期三個月，畢業後分別到各部隊隨軍採訪。很快，各團和相當於團的支隊都設立了攝影員編制。羅光達秉承他和沙飛在《晉察冀畫報》時期總結出來的集中領導，底片統一保存、統一對外發稿的重要經驗，使畫報獲得較為豐富的稿源。當年 5 月，羅光達將他的講授提綱整理成冊，由軍區政治部出版了《新聞攝影常識》一書。這是繼吳印咸《攝影常

識》之後解放區出版的第二本攝影理論書籍。

　　此時，地方黨政機關和敵工部門從平、津等敵佔城市購回了部分照相製版設備和印刷材料，他們先試編了兩期單張的《冀熱遼畫報特刊》和《群英大會專號》。受到群眾和戰士的熱烈歡迎，7 月 7 日，《晉察冀畫報》創刊三週年的日子，《冀熱遼畫報》創刊號正式出版。這期畫報為 16 開本，與《晉察冀畫報》相似，共印了 500 份，分發到各連隊、區、縣政府及鄰近的解放區，並由武裝交通隊送一部分給晉察冀軍區並代轉延安和大後方。創刊號除發表專業攝影工作者的作品外，還發表了業餘攝影愛好者的作品多幅，這是動員業餘攝影愛好者用照相機為抗戰服務的一個良好開端。

　　8 月初，畫報社正編輯第二期《冀熱遼畫報》，突擊趕印冀熱地區軍用地圖，得悉 8 月 8 日蘇聯對日宣戰，9 日毛澤東發表《對日寇最後一戰》

的聲明，10日，八路軍總部命令各路解放軍向遼寧、吉林、熱河、察哈爾、綏遠等省挺進。8月15日，日寇無條件投降。羅光達根據軍區指示，安排全體攝影記者立即奔赴前線，採訪解放三河、玉田、薊縣、平谷、順義、山海關、秦皇島、興隆、喜峰口等城鎮要地的戰鬥。留在後方的編輯、出版、印刷部門，則大量編印延安總部和朱德發佈的限令敵偽繳械投降的文告和宣傳品，分發到各地和敵佔區。9月初，羅光達收到第十六軍分區司令員曾克林、政委馬力來信及軍區政治部主任李中權的電報，要求畫報社將畫報和宣傳品大量送往國外，以擴大宣傳；並要求畫報社東移到遵化縣殊峪一帶，以便和軍區取得密切聯繫。

9月26日，羅光達一行從盤山步行到山海關轉乘火車。抵瀋後，成立"敵偽製版印刷物資接收委員會"，收繳敵偽相關物資，以解決畫報的製版印刷問題。他們迅速查封瀋陽市的大小印刷廠和照相製版株式會社，其中最大的"東亞精版株式會社"有大小照相製版機和膠版印刷機，還有不少模造紙、藥品、油墨。畫報社將社部設在"東亞精版"，在附近借房辦公，為儘快出版第二期《冀熱遼畫報》緊張工作。

此時，國民黨住秦皇島等地大量運兵，李運昌奉延安總部命令，移駐錦州、葫蘆島一帶，協助大軍出關，畫報社與軍區聯繫出現困難。經請示東北局彭真、陳雲同意，畫報社改由東北局宣傳部直接領導，《冀熱遼畫報》也更名《東北畫報》，仍任命羅光達為社長。這意味着從《晉察冀畫報》誕生以來畫報社一直隨軍的體制出現變化，從部隊轉歸地方。《東北畫報》轉歸地方領導，為隨後對東北野戰軍大反攻的採訪報道帶來了極大不便。但因戰爭形勢變化太快，東北野戰軍總部也無力顧及採訪報道之事，不久便委託《東北畫報》代為培養攝影幹部，以適應大軍南下採訪報道的需求。

東北畫報社誕生時，只有文字編輯、美術編輯、攝影記者、技術人員等20人。因此一進瀋陽，羅光達便動員被接收單位的愛國人士、日本技術人員、社會知識青年參加畫報社工作。他們一邊擴大隊伍，一邊開展工作，套印了毛主席、朱總司令等中央領導同志的大幅彩色照片和畫像，印製了各種傳單、標語，編輯出版了對開單張的《東北畫報增刊》，還用中蘇友好協會名義出版了對開的《中蘇友好畫報》。與此同時，他們開始着手編輯8開本的《東北畫報》創刊號。

正在照相製版準備印刷的時候，蘇軍根據《中蘇條約》，擬將瀋陽、長春、哈爾濱等大城市移交國民政府，畫報社接東北局指示，撤離瀋陽，轉移到本溪，並限令次日中午前全部撤離完畢。

20 由於東北新區匪患猖獗，部隊都在前方打仗無力保護，畫報社自己組織了一個連的臨時武裝保護自己。參見《攝影文史》1995年第一期朱丹《回憶〈東北畫報〉》一文。

接到指示時，畫報社身邊沒有戰鬥部隊掩護，也沒有交通工具運輸剛剛接收的大量器材物資。羅光達緊急動員，派畫報社自己組建的警衛隊[20]中的“瀋陽兵”，分頭到大車店去僱用大車，上午九時左右，約一百輛膠皮輪大車籌集回來。全社人員奮鬥一個上午，把所有車輛裝滿，有些機器無法拉走，便把主要部件卸下來帶走，使敵人無法利用。下午2時左右，這支浩浩蕩蕩的大車隊，在警衛隊荷槍實彈的護送下，向瀋陽南面進發，經蘇家屯順利抵達本溪。12月初，已經制好版的《東北畫報》創刊號在本溪正式出版。

因最先進入日本人經營多年的大城市，一開始就擁有了現代化的印刷條件，《東北畫報》一創刊就是8開彩色膠版印刷，在規模和技術上與《晉察冀畫報》相比有了長足的進步。《東北畫報》從1947年3月第5期起，改為16開本，發行數量增加到四五萬份[21]。隨着戰局的發展，1946年8月，畫報社從本溪遷移到通化。他們又派人到鞍山、大連等地收集照相製版材料和印刷機器，進一步擴大印刷實力。不久，畫報社又從通化經梅河口、長春轉移到哈爾濱，最後抵達佳木斯。此時，朱丹[22]從延安調來，被任命為副社長。東北畫報社印刷廠在佳木斯成立，社部和工廠都設在佳木斯郊區，土匪經常乘夜色搗亂，畫報社警衛隊和工作人員一直處於戰鬥狀態。1947年4月，治安開始好轉，東北局移往哈爾濱市，畫報社也將社部和編輯部遷往哈爾濱，印刷廠仍留佳木斯。

此時，原冀熱遼畫報社留在盤山的人員已先後到達東北，鄭景康也經山東輾轉來到東北畫報社，西北戰地服務團的攝影師陳正青也調東北畫報社，畫報社的攝影力量大大增強。除攝影工作者外，還從延安和其他解放區調來一批美術工作者，東北畫報社很快成為東北美術工作者的大本營。1948年4月，東野宣傳部長蕭向榮委託東北畫報辦培訓班，畫報社派鄭景康主持，在哈爾濱一連舉辦了兩期美術、攝影學習班，學員100多人；又為部隊舉辦了兩期攝影集訓班，學員由東北野戰軍總政治部從各部隊抽調，畢業後又回原部隊工作。東北畫報社除了出版以照片為主的8開綜合性畫報外，還出版了4開的《東北畫報》增刊（以照片為主）、照片和繪畫並茂的4開《東北畫刊》、《東北漫畫》專號、《紀念解放後第二個“九一八”專號》等號外，出版了《木刻選集》、《李有才板話》、《王貴與李香香》、《小二黑結婚》連環畫冊等，還陸續創作出版了大批群眾喜聞樂見的翻身新年畫。1948年11月東北全境解放，翌年3月，畫報社遷返瀋陽，印刷廠也遷回瀋陽，這時的印刷廠已成為擁有300多工人和各種美術印刷機的現代化美術印刷廠了，出版着當時全國最精美的《東北畫報》。

21 據朱丹回憶，《東北畫報》在4年解放戰爭中，工作任務和出版方針曾幾度改變。第一次是1945年，我軍撤出大城市後，黨的主要任務是面向農村，發動群眾，建立政權，準備反攻等，畫報就由較大的版本改成單張與單行本兩種，內容力求通俗普及；第二次改版是為了適應戰爭發展的需要，畫報主要的工作方針改成為部隊服務，面向戰地，面向士兵，版本也改成16開單行本，還把畫報上刊載過的作品編印成連環畫冊或通俗讀物；第三次改版是在東北全境解放時，黨的工作已由農村轉入城市，由農業轉到工業，畫報的工作方針也由主要反映戰爭轉到主要反映工業建設，主要讀者對象也由部隊轉為工人，開本也從16開改成12開的中型本。詳見《攝影文史》1995年第一期朱丹《回憶〈東北畫報〉》一文。

22 朱丹（1916—1988），江蘇徐州人，1935年在南開大學讀書，1936年入南京中央大學藝術系學畫，1939年到山西，曾任全民通訊社戰地記者，同年到西安任《戰地新聞》主編，旋經重慶赴延安。解放戰爭開始後赴東北，任東北畫報社副社長、社長，新中國成立後任《人民畫報》總編輯，中國藝術研究院美術研究所所長，中央美術學院副院長等職。

302

4. 其他解放區的攝影情況

新四軍和華東軍區

新四軍的攝影工作從 1937 年 10 月建軍之日起就開始了。軍長葉挺酷愛攝影，照相機從不離身，副軍長項英、司令員陳毅、副司令員粟裕、副參謀長賴傳珠、師長張愛萍等也都是攝影愛好者，不但自己經常拍照片，更鼓勵攝影工作者積極為革命事業留影存真。但由於新四軍的經濟條件極其困難，1941 年皖南事變又遭受重大犧牲，致使攝影工作的發展受到很大影響，抗戰後期才逐步恢復起來。

新四軍攝影室是 1938 年 7 月軍部到達皖南涇縣雲嶺後成立的。攝影室有田經緯和陳菁兩人，田經緯負責，陳菁主要做暗室工作，工作由軍參謀長周子昆領導安排。

田經緯（？—1944），浙江嵊縣黃澤鎮人。先在上海照相館學徒，後到美豐綢布廠當工人，1935 年入黨，在工人大罷工中搞宣傳，拍照片。1938 年隨上海煤業救護隊到皖南慰問新四軍，被葉挺留在軍部，創建了攝影室，他是新四軍攝影事業的主要開拓者之一。田經緯暗室技術豐富，他在周子昆住房隔壁佈置了一個暗室，購買了部分器材，其中照相館用的 6 吋大相機、玻璃乾版和一些洗相藥品都是田經緯從上海帶來的，儘管暗室設備簡陋，但佈置非常整齊。田經緯拍攝了大量反映新四軍戰鬥勝利、部隊建設、軍民關係的實況照片。1939 年秋，攝影室擴大成攝影服務社，又調來鄒健東等人，共計 5 人，仍由田經緯負責。

服務社的主要任務是為新四軍指戰員拍紀念照，以及一些攝影服務工作，經費由大家入股籌集，葉挺、項英、陳毅等帶頭入股，陳毅入兩股（五角錢一股）。不到一年，因器材缺乏，無法開展工作，服務社解散。1940 年，田經緯、陳菁、鄒健東等在攝影器材極端困難的條件下，仍拍攝了新四軍修械所、後方醫院、北撤弋江、

繁昌戰鬥及祝捷慶功大會等重要照片，葉挺、陳毅也拍攝了新四軍日常生活和江南風情的照片。1941 年 1 月皖南事變，田經緯被捕，先關在江西上饒集中營，又轉到福建崇安集中營。田經緯有嚴重的肺結核病，又屢遭毒打，病重不治死於集中營。

田經緯留存下來的照片，以後經常被各種報刊雜誌選用，不少作品收入《中國人民解放軍歷史資料圖集》，軍事博物館、革命博物館也有陳列，但均未署作者姓名。

陳菁（1914—？），女，浙江浦江縣人，高小畢業後到哥哥開的小照相館幫助洗照片。1937 年春，陳菁和地下黨有了聯繫，1938 年參加新四軍，1939 年 3 月調軍部攝影室，她是整個解放區第一位女攝影記者。為了讓田經緯多下部隊採訪，陳菁把洗照片的任務全部擔當下來。她把田經緯拍攝的底片資料全部洗出照片，貼成五六個本子，寫上說明，供人參考選用。陳菁用這種方法保存管理底片資料，比極為重視底片保管的沙飛還要早，還要先進。美國女作家史沫特萊到新四軍採訪時曾得到陳菁的熱情幫助。田經緯住院養病期間，她便出去採訪，拍攝了新四軍北撤弋江，群眾歡慶新四軍戰鬥勝利，搶救美軍航空員，部隊練兵，陳毅司令員接待上海文化界名流，歡送劉少奇回延安等重要照片。據不完全統計，僅 1939 年一年內，由陳菁一人用土法日光放大的照片即達萬餘張。

皖南事變後，攝影室編制撤銷，她調到新四軍二師繼續搞攝影。新軍部成立後，原攝影室的照相機由賴傳珠保管，有任務時陳菁或鄒健東會被安排去拍照，拍完把相機交回，再回原單位工作。1945 年日本投降後，陳菁隨新四軍北上山東，在機關做黨務工作。解放戰爭開始後，陳菁隨愛人到前線，離開了攝影工作崗位。她

新四軍攝影室內景，田經緯 1939 年攝。

保存的幾百張照片、底片資料，在 1947 年 9 月的一次戰鬥中，全部掉到黃河裏，造成無法彌補的損失。

鄒健東（1915—2005）廣東大埔縣人。1930 年到梅縣一照相館學徒，1938 年 2 月參加新四軍，1939 年調軍部攝影室。皖南事變後調華中黨校學習，抗戰勝利後，隨軍北上山東，在華東畫報社、華東野戰軍新華社前線分社任攝影記者，參加了華東戰場各大戰役的戰地採訪，以及沂蒙山區的土改運動和群眾支前的攝影報導。解放戰爭時期是鄒健東攝影活動的黃金時期，拍攝了大批生動感人的優秀作品，成為中國解放區傑出攝影家之一。[23]

新四軍第二師曾在 1941 年成立攝影組，開始只有麥浪一人。軍部北撤後，陳菁留在第二師工作了一段時間，1942 年日軍向第二師駐地掃蕩，攝影組被精簡。蘇中地區的攝影工作是在區黨委書記陳丕顯直接領導下開展起來的，1945 年 7 月，開完黨的七大以後，陳丕顯從延安回到蘇中，帶回了許多毛澤東的照片，急需找會照相的人翻版，在新四軍中找到陸仁生[24]、任奇祥、周峰三人，一起調到區黨委做攝影工作。不久陳丕顯調到部隊，把陸仁生帶走，1946 年蘇中軍區成立了攝影組，由陸仁生擔任組長。新四軍第七師在抗戰時期創辦了《武裝報》，陸文駿任攝影幹事。抗日戰爭末期，新四軍的攝影隊伍發展到十餘人。

1946 年 3 月，山東軍區由郝世保主持在臨

沂城舉辦為期十天的攝影短訓班。此班專為北上山東的新四軍培訓攝影人員十餘人。5月，從晉察冀畫報社調來的鄭景康在山東主持開辦攝影訓練班，學員來自山東軍區所屬魯中、魯南、濱海、渤海、膠東等五個軍分區，新四軍第一、二、七縱隊也有人參加學習。

1947年1月，新四軍北上與山東軍區合併成立華東軍區，華東軍區和華東野戰軍攝影工作歸入新華社系統，成立新華社華東總分社，兵團、軍、旅成立分社和支社，第一任總分社社長是康矛召，總分社下設攝影組，陸仁生任組長，郝世保任副組長。《山東畫報》也從第40期更名為《華東畫報》。1948年11月6日，淮海戰役開始，華東和中原兩大野戰軍的數十名攝影工作者到前線採訪，在戰鬥採訪中，中原野戰軍攝影記者門金中犧牲。1948年，由華東野戰軍新華分社三支社編輯的《飛影畫報》創刊。1949年1月，華東魯中南軍區政治部《前衛畫報》創刊，4開單張，半月刊。1949年5月，上海解放後，華東軍區政治部成立美術攝影科，《華東畫報》改為地方畫報。

晉綏軍區

晉綏軍區的攝影工作開始於1939年夏，重慶《新華日報》記者陸詒到敵後採訪，賀龍向他要了一台照相機，交給蔡國銘學習使用，晉綏軍區從此有了攝影工作，師部最初只有蔡國銘、鐵衕兩人搞攝影。蔡國銘1937年1月在陝北參加紅軍，抗日戰爭爆發後，編入八路軍第120師，隨即開赴晉西北，隨軍轉戰。1939年4月，120師在冀中河間齊會戰鬥中，全殲日軍一個大隊700餘人，隨軍記者蔡國銘拍攝了賀龍前線指揮作戰、八路軍冒毒氣英勇作戰的鏡頭。

1940年11月晉西北軍區成立，喜愛攝影的賀龍在師部（兼西北軍區司令部）建立了新聞攝影科，蔡國銘任科長，成員有鐵衕、馬斯、郝玉生等，此後120師的重要戰鬥都有了攝影記錄。1943年冬，冀中攝影記者劉長忠隨呂正操轉戰到晉西北，晉察冀畫報社又調來刁寅卯，各分區也有少量攝影人員和業餘攝影愛好者。1943年攝影科編制一度撤銷，解放戰爭開始後重新恢復，蔡國銘繼任攝影科長，攝影科成員有郝玉生、崔雲章等。晉西北地處偏僻，距大城市遠，經濟困難，攝影器材嚴重缺乏，攝影的發展受到很大影響，直到解放戰爭時期才發展起來。1948年，蔡國銘調西北野戰軍政治部工作，1949年隨賀龍進軍大西南，後留在西南軍區改做政治工作。

23　1952年鄧健東由南京《新華日報》調入新華社攝影部中央組，1953—1954年任中央新聞組組長，重點拍攝中央領導的重大活動。1965年調廣州軍區新華分社，1976年離休。曾獲中央軍委頒發的二級紅星功勳榮譽章，2004年12月榮獲文化部頒發的"造型藝術成就獎"。

24　陸仁生（1919—1980）曾用名陸福元，筆名郝寧，江蘇昆山縣人。1932年到常熟照相館學徒，1940年參加革命，1946年參軍，歷任華中軍區政治部攝影組長、華中野戰軍新華社前線分社攝影美術科長。1950年任華東軍區政治部華東戰士畫報社社長。1954年轉業到安徽省文化幹校，1956年起在《合肥晚報》工作。

在晉綏軍區從事攝影的還有李少言。李少言1939年從延安調到120師師部，給賀龍、關向應做秘書。賀龍知道他會照相，就把繳獲的一台蔡司120相機給了他。1940年初，他隨賀龍到晉綏，拍攝了賀龍、關向應指揮作戰的照片。1941年初，李少言調晉綏日報社任美術科科長，仍舊兼搞攝影，他利用繳獲的照相器材，拍攝了報社的工作、生產和學習活動，邊區的勞模大會、文藝會演、軍民聯歡和土地改革等照片。1946年4月8日，葉挺、王若飛等乘坐飛機在山西興縣黑茶山遇難，李少言當即趕赴現場，拍攝了現場情況及烈士遺體的照片。

此外，在山西新軍還有一個重要的攝影工作者欒仲丹。欒仲丹（1915—），江蘇泰興人。1936年在太原國民師範上學，1937年春，與進步青年李民、張曼君、趙易亞一起，在江蘇泰興刁家鋪出版刊物《五月》，宣傳救亡，8月參加由薄一波和中共山西地方黨組織發起組建的新軍——山西青年抗敵決死隊，分配到第一總隊做宣傳工作，兼搞攝影，拍攝了許多反映決死隊戰鬥、生活、軍民關係及其他各種活動的珍貴照片，具有很強的史料價值。

東北抗日聯軍、華南人民抗日游擊隊

抗日戰爭時期，東北抗日聯軍、華南人民抗日游擊隊對敵展開了艱苦卓絕的武裝鬥爭，但保留下來的照片極少。東北抗日聯軍的老戰士，原黑龍江省政協副主席李敏向筆者介紹東北抗聯部隊中的攝影情況時說，早期肯定是沒有的。那時條件極為艱苦，沒有相機，也不可能有地方沖洗。撤退到蘇聯後，曾經配備了一些相機，主要用於偵察，極少用於攝影記事。1945年回國後有些人有了相機，但大多拍些人物肖像，近期有人結集出版，但不是一人所拍，是四處搜集來的。從已經搜集到的資料看，東北抗聯還是留下了少量照片，但攝影者姓名不清楚。

華南人民抗日游擊隊，由於遠離大後方，部隊中沒有攝影建制，也沒有專職攝影人員。但仍有許多戰地精英在戰鬥間隙用相機記錄戰事、給戰友留影、偵察敵情，並因此留下了十分寶貴的影像資料，羅歐鋒、王作堯便是其中難得的佼佼者。

羅歐鋒（1923年—），生於香港。1939年參加廣東人民抗日游擊總隊東江縱隊。1942年港九獨立大隊成立，奉命回香港任海上中隊隊長。解放戰爭時期，曾任粵贛湘邊縱隊支隊參謀主任。羅歐鋒用家傳的徠卡相機，拍攝了東江縱隊港九人隊的戰鬥歷程和戰友的身影，並把重要的情報資料拍下備用。一次日軍掃蕩，他藏在老鄉家的照片被搜走，受到極大損失。"文化大革命"中，他被關押7年，數千張照片被抄。1982年起他開始關注港九大隊歷史資料的搜集整理，將自己拍攝的近300張歷史照片，做成80餘頁圖片冊，並將全部資料捐贈歷史檔案館。

王作堯（1913—1990），生於廣東省東莞，1934年畢業於廣州燕塘軍校（後稱黃埔軍校第11期）。1935年10月參加中共外圍組織中國青年同盟，1936年9月加入中國共產黨，先在國民黨軍隊進行民運工作，後累任廣東人民抗日游擊隊總隊副總隊長兼參謀長、廣東人民抗日游擊隊東江縱隊副司令員兼參謀長等職。1945年8月，與林鏘雲（珠江縱隊司令員）、楊康華率領東江縱隊和珠江縱隊部分主力挺進粵北，建立五嶺根據地。日本投降後，王作堯率部留在粵北地區，創建粵邊游擊根據地，1946年6月底，與曾生等率東江縱隊主力北撤山東，1949年6月任兩廣縱隊副司令員兼第二師政治委員。王作堯在學校就喜歡照相，一生用過5部相機。能自製配方，沖洗，放大。"文化大革命"中被抄家，流失許多照片。

5. 張家口之後的《晉察冀畫報》

1945年8月，日本投降，抗戰勝利。8月16日，畫報社接軍區政治部命令，儘快出發，去北平執行接管任務。行至紫荊關，軍區通訊員飛馬報訊，北平已被國民黨軍搶佔，遂轉道張家口。石少華已奉命於8月16日隨部隊北進，參加了解放張家口的戰鬥，拍攝了八路軍攻佔火車站、開進大境門、大好河山重放光明等鏡頭。他還按沙飛的囑託，一進城便接收了日軍司令部印刷廠、一個日軍照相館、一個日軍妓院的房產和兩座樓房，還繳獲了三部電影放映機。9月3日沙飛一行抵達，正式接收了全部財產。9月15日，大開張的《晉察冀畫報·時事增刊》出版。增刊第一次用厚木造紙膠版精印，印了10000份，除發到部隊、工廠、學校、街道外，還在張家口市街頭、影劇院門口、火車站張貼。10月，晉察冀畫報社在張家口連續出版四期攝影新聞，還編了幾套新聞照片對外發稿。

從農村到城市，是一個很大的轉折，工作和生活都發生了巨大變化。畫報社人員2/3以上來自農村，對城市工作環境一時難以適應。張家口印刷物資並不豐富，滿足不了事業發展的需要，沙飛派出對北平情況比較熟悉的裴植帶上金條，和李遇寅、白連生化裝成商人到北平，和早先派去的王丙中、李途取得聯繫，一方面採購緊缺物資，一方面設法吸納技術人員。

1945年10月，延安文藝界名流開始雲集張家口，沙飛馬上和他們取得聯繫。請他們提供作品，並幫助工作。11月，八路軍總部攝影師鄭景康以及延安電影團、魯藝、華北聯大等一大批藝術家陸續調來畫報社工作，畫報社專為電影工作者設立了攝影科。

11月，畫報社的組織機構作了較大調整。主任沙飛，副主任石少華，社部以下設立編輯科、攝影科、電影科、材料供應科、印刷廠、秘書室，還開設了聯華攝影社、大紅樓飯店和一個製造證章的工廠。此時，畫報社的陣容加上軍區派來的警衛班已發展到180人，人力、物力充足，資源雄厚。晉察冀各軍分區、各野戰部隊的攝影人員也紛紛來畫報社參觀、學習、送稿，大批攝影人員隨部隊向西線進軍，途經張家口，紛紛到晉察冀畫報社送稿、參觀、進修、休整或購買攝影器材。攝影科指定專人做接待工作，幫助購買器材，還支援了一些膠卷、相紙和藥品，畫報社呈現出一派欣欣向榮的景象。

1946年4月以後，畫報社人事變動很大，電影科建制撤銷。4月底，畫報社再次整編，科室改成組的編制，沙飛、石少華仍為正、副主任，下設編輯組、攝影組、資料組、製片組，材料供應科與印刷廠合併成立和平印書館，創立"新時代圖片公司"。和平印書館與新時代圖片公司是企業單位，負責本社印刷出版、照片製作，還承攬部隊和社會業務，增加收入，以社養社。

1946年6月上旬，丁玲赴法參加世界婦女聯合會召開的會議，晉察冀畫報社精選一套120幅解放區婦女活動8吋照片由丁玲帶去。6月下旬，晉察冀畫報社為聯合國提供解放區工業建設新聞照片140幅，各放大8吋兩套照片。晉察冀畫報社還與美國新聞處建立了互相發稿的關係，美國新聞處給畫報社發來大批照片和掛圖、宣傳畫，內容有第二次世界大戰的新聞照片、德黑蘭三巨頭會議、德寇暴行——奧斯維辛集中營的內幕等，畫報社給美國新聞處寄發了8年抗戰和自衛反擊戰的新聞照片。

1946年6月30日，為了防備國民黨轟炸，晉察冀畫報社編輯部與印刷廠搬遷到張家口市大境門外的元寶山。9月17日，國民黨軍隊東西夾擊。解放軍主動撤離張家口，晉察冀畫報社拆卸裝運機器分兩批向淶源撤退。10月初，畫報社人員、機器和各種物資已全部撤到淶源，正準備編印畫刊，軍區宣傳部通知，決定畫報

晉察冀畫報社印刷廠（改稱和平印書館）1945 年 9 月 1946 年 9 月在張家口市解放大街駐地。此為 1946 年春節期間的秧歌表演。

社與印刷廠分家，印刷廠和圖片公司交由軍區政治部直接領導，與畫報社脫離隸屬關係，晉察冀畫報社搬回阜平坊里村，又搬到花溝掌村駐下；和平印書館駐到蒼山，改稱軍區印刷廠；新時代圖片公司駐到馮家村，恢復原來建制，改回材料供應科，直屬軍區政治部行政管理處領導；聯華攝影社歸地方商業部門，到阜平王快鎮開設照相館；證章工廠歸地方工業部門，合併到華北鐵工廠，分拆後的畫報社只剩 20 多人。這對沙飛的打擊很大，据王笑利日記記載：

1980 年 6 月 21 日石少華：（1945 年 8 月）張家口最好的機器設備我們都拿到，沙飛來後高興，這機器是印鈔票的，其他單位特眼紅，我們用了一年多，羅瑞卿當時是政委，硬下死

命令拿走幾個好的機器，沙飛想硬頂，我說不能頂，已下死命令服從命令。

1986 年 8 月 25 日下午到石少華家。他告訴我，沙飛在張家口時，羅瑞卿調走二部先進印刷機對他就有刺激，特別是撤退張家口之後，把印刷廠分出去，打擊特別大，造成他精神病加重。

1948 年 3 月底，晉察冀畫報社機構人員再次變動，只剩下十幾個人工作，沙飛也積勞成疾，肺病復發，送石家莊白求恩國際和平醫院療養。畫報社進入建社以來最蕭條時期。25 日，晉察冀畫報社與人民畫報社在孟嶺正式合併，成立華北畫報社，晉察冀畫報社、人民畫報社番號從此撤銷。

肆　紅色影像在動盪的戰爭環境中形成強勢

通過粗略的梳理不難看出，紅色影像經歷的，是政體劇烈更迭、民族幾近危亡、生靈慘遭塗炭的動盪年代，這也正是攝影術剛剛進入以小型相機、高速膠卷為先進工具的全新探索時期。極端惡劣的戰爭環境並沒有遏制紅色影像的成長，反而給它提供了廣闊的施展空間。

紅色攝影人是以抵禦外族侵略、爭取民族解放為崇高目標才拿起相機的，這使他們的題材自然而然地瞄準社會現實。他們憑藉樸素的戰爭需求，藉助攝影術最基本的記錄、傳播與實證功能，跨越了許多中國攝影探索者面對這種獨特的技藝或執迷或猶豫的心態，將攝影術面對現實社會所能產生的宣傳、鼓動潛力發揮到極致。

中國紅色影像在攝影術發展的關鍵時期很快形成強勢，幾個因素是不容忽視的：

1. 鏡頭直接指向社會現實

人類社會生存的現實，本來就應該是攝影最基本的描述目標，也是攝影能夠得到最佳發揮的真正用武之地。攝影術的詭異之處在於，它能從諸多方面體現魅力，極易誘使人們從某些角度鑽進去不能自拔。藝術貴在創新的原始動機也促使人們更喜歡別出心裁，在某方面的求索之中樂之不疲、留戀忘返，卻迷失了本真。

儘管攝影也是一種藝術手段，並且經常以藝術的身份出現，但與描述、記錄、揭示社會現實的更大魅力相比，那些風花雪月的拍攝方法必然會略遜一籌。通過本書彙集的圖片便可看出，紅色影像從一開始便主要在使用影像的記錄、傳播功能，那些在當時社會上普遍使用的抒情寫意體裁在紅色攝影中十分罕見。並非紅色攝影人缺乏"藝術細胞"、文化修養，實是奮鬥的理想，加上殘酷的鬥爭現實，引導他們將鏡頭更多地描向眼前的社會。理解了這一點，也就能夠明白紅色攝影人全身心應用攝影記錄功能的價值所在。

與同時代其他攝影人比較，將鏡頭直接面對社會現實並非紅色攝影人的專利，更多關心社會的攝影人也在使用同樣的體裁，不過在"紅色攝影"這一體系中顯得更為集中、表現更為突出而已。我們有理由認為，是明確的指導思想，使紅色攝影人的題材、體裁更加自覺地指向社會現實，正是這樣的拍攝模式，為我們留下了更加珍貴、更加客觀的歷史文獻。

有人批評沙飛的拍攝是有意"擺佈"、"弄虛作假"，其出發點便是不應該這樣拍攝"新聞照片"、"沙飛不是新聞攝影記者"。也就是說，他們一直是把這類作品當成"新聞照片"看待的。沙飛從遙遠的廣西趕到抗日前線，是要實現他以攝影為武器"喚醒國人"、"鼓舞士氣"、"抵禦外族侵略"的志向，他所嘗試並且取得初步成功的這種拍法，剛好實現了筆者一再強調的"影像的客觀記錄與主題的抽象化、理性化相互交融"這個最高的境界。這種效果建立在藝術創作上完全成立，而建立在地道的"新聞照片"上更勝一籌。沙飛這組照片中兩者都有，有的甚至介於兩者之間，我們必須區別開來看。美國學者何永思在分析《晉察冀畫報》刊發沙飛《八路軍戰鬥在古長城上》等作品時講到她的觀點："這是沙飛拍的 1937 年的照片，發表照片是在 1942 年。這說明照片的價值，不是它的新聞性，而是它的象徵意義，這是最重要的。說明白一點，晉察冀畫報不是新聞畫報，它的價值在於它的

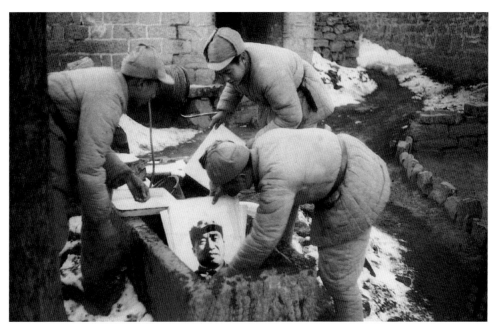

華北畫報社暗室工作者為準備進入北平時舉辦展覽，冒着嚴寒用井水漂洗照片。林揚1948年冬攝於河北井陘河西村。

宣傳功能，還有象徵意義。"[25]

　　2000年前後，中國攝影界受西方影響開始流行"觀念攝影"，有人認為沙飛才是觀念攝影的先驅。依筆者的見識，用"觀念"這個概念描述沙飛的追求也可以説明問題。"攝影武器論"思想決定了作品中融入"觀念"是一個必然的特徵，但沙飛必須解決一個極重要的問題，就是如何在直接取材於現實的畫面中融入這種"觀念"。可以認為，沙飛正是在摸索這種拍法。應該意識到，當中國人面對攝影術這個"絕對寫實"的怪物的時候，這種探索是極為重要，也是十分超前的，沙飛正在嘗試風花雪月之外，直接用現實場景寄寓"觀念"的拍攝方法。事實證明，兩者都是成功的，都曾經拿出來使用。只不過，用今人的苛刻標準來看，有些只能屬於"藝術創作"，因為不是現場抓拍。沙飛在使用時遠沒有這麼複雜，是新聞現場就拿去用於新聞報道，不是新聞現場就用抽象些的標題，例如《不到長城非好漢》；有些甚至用於他處，例如《八路軍戰鬥在古長城上》。因為這類作品都包含了"觀念"的成分，是不是新聞現場，都可以用於抽象標題，例如《長驅直擊》、《沙原鐵騎》，都可以用它的象徵屬性寄寓某些理念，都可以起

25　沙飛影像研究中心石家莊研討會何永思2008年11月14日下午的發言速記《沙飛30年代的政治題材照》：http://www.shafei.cn/center/news/200811_SJZ/estl_shorthand_01.htm

到宣傳鼓動的作用。事實上，除了這一兩組極有限的作品之外，沙飛絕大多數作品都是地道的"現場抓拍"，現場抓拍出來的這些融入了一定"觀念"的作品，即可以直接記載新聞事件，又可以更廣泛地使用，沙飛已經摸到了箇中門道，徹底地跨越了這些羈絆。這正是沙飛高於他人之處，遠比隨意擺弄、拼接、PS 去追求"觀念"；或乾脆捕捉怪誕，故意打散主題流向，讓人摸不着頭腦的手段高明得多。

紅色影像這一突出的特點，是值得今天探討攝影美學的人認真思考的。

2. 鮮明的政治立場

紅色影像始終有其明確的政治立場，這是不爭的事實。"正義"這一概念本身就帶有鮮明的政治立場，這與攝影術在人們，特別在今天的人們眼中所認識的那些"客觀"、"真實"的說法看起來是矛盾、衝突的。但事實正是如此，"紅色影像"最突出的特點，恰恰就是旗幟鮮明的政治立場，這一點從來就沒有含糊過，這現象本身就是客觀、真實的，也正因為如此，才使紅色影像得以冠上"紅色"的標誌。緊密聯繫人類社會，本來就是攝影這種藝術形式的基本特徵，紅色影像正是因為使攝影與社會主題緊密地扣合起來，才得以體現前所未有的威力。

"正義"可以是相對的概念，不同立場的人可以有不同的"正義"觀，但任何人都會強調自己立場的"正義"性，並通過包括攝影在內的各種傳播手段加以弘揚。這本身就在攝影中植入了主觀性，並因此充滿了弘揚"真理"、傳播"正義"的內涵，也即"宣傳"、"鼓動"的內涵。檢驗立場是否正義，公眾的接受與支持程度是一個重要標準，即使虛偽的正義，也需要用公眾的接受支持程度來判別是否得逞。

從傳播學角度看，公眾對傳播內容的認可程度以及自願追隨的程度，是評價傳播質量的基本指標。這是筆者有意撇開具體立場來談，事實上，正義在大多數特定的歷史時期，面對特定的歷史事物，必然有着普遍的標準，例如抗日戰爭時期的抵抗日本侵略，這目標已經明確地界定了紅色軍隊鬥爭主題的正義性。在抗日戰爭時期，無數民眾奮起響應，不僅是一般的同情、追隨，人們不惜背井離鄉、傾家蕩產、"拋頭顱、撒熱血"，可以在難以想像的極端艱苦條件下頑強拼搏、無怨無悔，這意味着紅色軍隊的奮鬥目標不僅正義，而且與民眾的迫切需求形成了共鳴，產生的能量是無法估量的，紅色影像也因此為自身的成長壯大贏得了堅實、豐潤的土壤。

紅色攝影陣營中的每一個攝影人都是以軍人或其他直接參與者的身份投入到戰爭之中的，這使紅色影像從一開始便徹底擯棄了"中性"的冷眼觀看模式。這看起來好像有失"客觀"，損傷了攝影的"客觀"屬性，其實真正的客觀，恰恰是與始終客觀存在的人的立場緊密聯繫在一起的。人是社會動物，人在社會中生存，不可能沒有立場，失去了立場的"客觀"，本身就是不客觀的，也是從來就不存在的。"正義"一定與攝影人的立場、觀點相呼應，相機所表達的正是他們的立場和觀點。同樣道理，人是感情動物，在與人類的社會生活緊密聯繫的影像中寄寓人類的情感，特別是寄寓具有明確公理正義前提的公共情感，是天經地義的事。無論寫實或藝術，思想和感情的傳播一定是最基本的目的，作者或藝術家的立場、觀點、感情一定是任何一件作品的基本內核，拋開了立場和感情的影像只能是一種異想天開，也必然顯

得蒼白無力，更必然缺乏號召力。那種撇開政治立場來談攝影的
"客觀"性、"第三方屬性"，希望攝影用冷眼的方式看社會的
想法，至少對社會紀實攝影而言是幼稚的。

　　嚴格地說，立場問題並不是攝影術的問題，而是人的問題，
是人的意識形態的問題。照片體現的是攝影人的態度和立場，攝
影要弘揚人的"正義"，並因此明確地體現出攝影的工具屬性，
在戰時也就是武器的屬性。這樣分析就不難看出，沙飛明確地提
出"攝影武器論"，意識是相當超前的。在沙飛之前的紅色攝影
人，包括更多關心人類命運的非紅色攝影人也將相機當作工具使
用，就像西方同行始終拿攝影當工具使用一樣。沙飛則第一次將
攝影的工具屬性從理論上明確定位，並義無反顧地親自實踐，被
以後的紅色攝影人普遍接受、廣泛應用，且應用得格外突出，最
終使這一理念成為紅色影像的基本特徵。

　　有人認為沙飛的戰爭攝影作品是遵照政黨的話語方式來建構
其畫面形象，這是完全沒有依據的。前文已經分析，文化藝術領
域的武器論思想，無論動機如何，大都來源於文化藝術面對社會
現實的實際需求。沙飛的攝影武器論思想同樣出於攝影參與社會
現實的直接需求。

　　沙飛明確提出"攝影武器論"的時間是 1936 年至 1937 年，
那時他還在廣東、廣西，這一理論最重要的實踐《戰鬥在古長城》
系列作品，完成於 1937 年 10 月到山西抗日前線不久，此時他甚
至還沒有參加八路軍；沙飛最成功影響也最深遠的《將軍與幼女》
專題，是在 1940 年 8 月完成的。而以延安文藝座談會毛澤東講話
為標誌的黨的文藝方針的形成是在 1942 年；以延安《解放日報》
改版為標誌的全面加強黨對新聞工作的領導也是在 1942 年，不可
能有任何組織或官員引導他去拍攝；也不可能有誰要求他依據甚
麼指令去拍攝。紅色影像在戰爭時期發揮出巨大的宣傳、鼓動性
威力，是沙飛和他的戰友們殫精竭慮、殊死拼搏的結果，核心在
於攝影武器論的正確拍攝理念，以及抵禦外敵侵略的正義主題。
這種拍攝形式在隨後的整個戰爭時期直至和平時期受到普遍的歡
迎並廣泛應用，驗證着它的傳播學效果卓有成效。

　　在很長一段時間內，西方人對包括紅色影像在內的共產黨話
語體系不屑一顧，他們針對的就是"宣傳"二字和"共產主義思
想"的傳播，這中間有東西方兩大陣營長期對立的歷史背景，在
西方人的思想中這裏的"宣傳"明顯為貶義。中文辭典中的"宣
傳"，包含"宣佈、傳達、講解、說明、教育、傳播、宣揚"的
意思，查遍古語出處，未見任何貶義。一些西方同行和懂英語的

26　溫迪・瓦翠絲（Wendy Watriss），
FotoFest——美國休斯頓攝影藝術和教育組織創始
人之一。曾為美國傳媒做記者、作家、攝影家，美
國國家公眾電視台新聞報道電視片片人。1991
年擔任 FotoFest 藝術總監，獲得過世界新聞攝影
獎（WPP）、奧斯卡巴納克獎、密蘇里學院新聞攝
影年度圖片獎、第 11 屆國際婦女民主聯盟國際新
聞圖片獎。曾在東西歐、加拿大、美國、墨西哥
舉辦個展，許多作品被 Amon 中央博物館、德克薩
斯 Fort Worth、休斯頓當代藝術博物館（MFA）、
人類學研究中心、奧斯汀德克薩斯大學、巴黎
Bibliothèque Nationale、歐洲攝影之家等不同國家
的攝影機構和個人收藏。弗雷德・鮑德溫（Frederick
Baldwin），FotoFest 攝影組織創始人之一。1971 年，
鮑德溫開始與後來的妻子、攝影家溫迪・瓦翠絲合
作。在洛克菲勒基金會、美國國家人文基金和得
克薩斯基金會的支持下，在德克薩斯州的兩個農村，
用長達四年的時間，拍攝了一部影像報告歷史工程，
並因此在得克薩斯大學創立了一個特別獎學金：美
國研究溫代爾獎學金（The Winedale Fellowship of
American Studies）。1983 年，他與溫迪一起創辦
了 FotoFest，並出任主席。
27　2009 年廣東攝影雙年展期間，作為總策展人
的溫迪及鮑德溫夫婦與筆者進行學術對話時的明確
表述。

朋友告訴我，西方人談及我們所說的"宣傳"，常用的單詞是"disseminate"，意為"宣傳、傳播、散佈"，或"propaganda"，意為"說教"，都含有貶義；而沒有貶義的單詞"publicity"，意為"公眾宣傳、宣揚"。2009年美國休斯頓攝影策展人溫迪·瓦翠絲和弗雷德·鮑德溫夫婦[26]在與筆者談及沙飛時，明確表示沙飛的拍攝不屬"disseminate"或"propaganda"，而應該是"publicity"，"因為沙飛的動機是正義的，是為了抵禦外族侵略，為民族而戰的"，[27]他們已經明確地區別出態度和立場。

談論照片的真實性，同樣不應該超脫社會現實，不應脫離拍攝者的立場和觀點。拍攝者的立場和觀點是照片的重要組成部分，是評判照片題材真偽的重要指標。照片無論怎樣拍，拍得多好多差，我們總能通過這些影像看到拍攝人的拍攝目的，發現拍攝者的情感。稍動腦子還可以順藤摸瓜，看到拍攝者的意圖、心態、脾氣、品味、人性、道德、處境等等，其中當然包括拍攝者的立場、態度、觀點和評判。這無須多麼專業，只需稍加點撥便可人人做到。這也意味着，照片一旦形成，拍攝者的所想所為便已經印刻其中了，想抹都抹不掉。因此拍攝者在拍攝時將自己的觀點和態度融進影像之中是天經地義的，毋庸置疑的，評判一幅照片，必須參考鏡頭後面拍攝者的立場、觀點因素。所謂"真實"，大多數情況下是可以通過技術手段甄別出來的。甄別出虛假，並不是為了讓這張照片"出醜"，更多是為了看清拍攝者的意圖，並依此展開對拍攝者的評判。難以通過技術手段甄別的虛假，一旦識破，癥結一樣會歸結到拍攝者身上。也就是說，照片真實與否，直接取決於拍攝者是否誠實可信，這是道德、法律層面的問題。就像我們很難一下識別眼前的陌生人性情善良還是殘暴邪惡一樣。照片中發現擺佈的痕跡，未必要上升到道德、法律的層面進行評判，大多數情況屬於技術層面的問題，是技法欠佳，是對生活缺乏足夠的理解，急於求成所致。許多題材質量十分到位的照片並非無法識別是否捕捉而成，人們稱道，其中就包含着對構思、拍攝技能的稱道。而所謂構思、技能，可能正是一種擺佈。當然，最高的標準，是在完全捕捉的基礎上實現同樣甚至更好的構思和拍攝技能，當然真正精彩的還是主題，這是我們每一個拍攝社會紀實體裁的攝影人都應該努力追求的更高境界，同樣是行業中的技術技能問題，而非其他。

記錄還不等同於弘揚。記錄主要在於記錄下拍攝者自己眼睛所見的認為有價值的東西，告訴人們在現場曾經有過這樣而非那樣的現象。讀者可以通過這片面的現象去自己判斷事實。這種記錄只需要抓住關鍵細節，也即抓住可以正確描述事實的細節（這"正確描述"本身已經帶上了主觀色彩），讓讀者不致錯誤地判斷。這在某種程度上可以認為是"冷靜"、"客觀"的。當然僅僅是某種程度，因為拍攝者自己也未必真正了解現場事實，或者說拍攝者因為其立場而有意引導讀者去理解這樣的事實，而非那樣的事實，這正是拍攝者的"立場"、"態度"才是決定性因素的原因所在。嚴格地說，沒有直接到達現場的讀者是很難判斷其中真偽的。因此我曾說，拍攝者永遠不要說自己拍到了真相，最好只說我看到了甚麼，或者我拍到了甚麼。言外之意，就是我給你看的，是我在現場看到的一部分內容，這部分內容可以給讀者判斷真相提供一個有價值的參考——這樣做，事情就變得客觀得多，也誠懇得多。對於讀者來說，我們千萬不要輕信照片告訴我們的那一小片畫面，永遠不能因看到了這一小片畫面，就說看到了真相。真相一定是在足夠的信息綜合之後才有可能推斷出來。再也找不到其他信息，只能留此存照。一般情況下，我們應該總是對拍攝者將信將疑的，這不是對拍攝者不尊重，而是成熟的閱讀方法、閱讀態度。

弘揚的情況則前進了一步。與單純的記錄

比較，弘揚明顯地增強了"正確引導讀者看清主題"的任務，主觀的東西已經明顯介入到畫面之中。此時主觀依據的是作者的態度和立場，技術層面，則只是想方設法正確引導讀者找到拍攝者對事物的認識或理解，並因此起到有效的弘揚、傳播作用。同樣以《戰鬥在古長城上》為例，長城的介入，也即長城象徵意義的介入，主題被有效地鎖定在"抵抗外族侵略"上，這樣的畫面誰也看得懂，並且因為是公理性正義的主題，誰也樂於接受，很容易引起廣泛共鳴。

我並非想說紅色攝影人都是先知先覺，而是說在攝影術剛剛發展到那個階段的時候，樸素的鬥爭意識使他們發現攝影這種武器的記錄與傳播或呼喚與鼓動功能，可以有效地幫助他們去實現奮鬥的目標，並大膽地利用。他們絕不會想到這樣做是否會出現客觀、公正的問題，揭露敵人的殘暴、鼓舞軍民的士氣是他們的基本責任，這正是攝影武器論最值得稱道的地方，它讓攝影不容置疑地為正義的主題服務，並因此取得卓越的成效，而這正是社會紀實類攝影最基本的追求目標。

3. 沙飛促使紅色影像獨特風格形成

對直接參與社會現實的社會紀實類攝影來說，記錄與傳播是最本質也是最基本的功能，但顯然不是惟一的功能。記錄實現的，是把眼前有意義的事物拾取下來，傳遞給讀者。裏面可以包含思想感情內容，但這些思想感情成分主要還是來自於被攝事件及人物本身。選擇可以體現拍攝者的態度和立場，但僅限於直觀的層次。社會紀實類攝影可以進一步發揮的，能夠展現強大武器威力的，更豐富、更內在、更深刻，直至進入到理性層次的表達，還遠沒有發揮出來。在上世紀三四十年代戰亂的中國，小型相機、快速膠卷在全世界範圍剛剛普及，毫無先例可資借鑒，我們沒有理由要求紅色攝影人在這方面必須有所建樹。沙飛的可貴之處便在這裏，他以《戰鬥在古長城》系列為發端的這種類型的探索正是在這一時期完成的。

初到華北抗日前線，沙飛便滿懷抗戰激情，滿懷用攝影這種武器更好地為抗戰服務的堅定信心，在充滿濃厚抵禦外族侵略象徵意義的長城激勵下，迅速進入到《戰鬥在古長城》系列作品的創作之中。這組作品明確地體現出"喚醒民眾"、"鼓舞士氣"、"團結抗戰"的攝影武器論思想，卻也因對殘酷的戰爭環境和極端艱苦的軍事生活尚未完全深入，使作品流露出濃厚的理想主義色彩。

沙飛的探索並沒有停留在這裏。隨着抗戰生活的全身心投入，沙飛的拍攝手法很快成熟，到《河北阜平一區參軍大會標語"好男兒武裝上前線"》、《河北阜平東土嶺村青年參軍大會》時，作品已經完全脫去了"藝術家"的做作，題材具體深入，配合明晰的參軍主題，力道十足、入骨三分地刻畫出主人公的內心世界，並因此使作品體現出強烈的感染力，這正是社會紀實類攝影應該追求的最高境界。在這類作品中，抗戰的激情同樣濃厚，呼喚、鼓舞的力量仍然充足，但人們找不到雕琢的痕跡，看到的是地道的"歷史記錄"，畫面中的每一個細節，都讓歷史事件在讀者面前流動起來，讓歷史人物充滿血肉與靈性。不僅如此，如果大家熟悉一些西方攝影大師，就會從沙飛的《外科換藥》、《給參軍青年家屬發饅頭》中理解布勒松所說的，那些微妙的細節"是任何一個藝術家也不可能想像出來的"這句話的含義，但沙飛的細節是明確地服務於正義的社會現實主題的；也會看

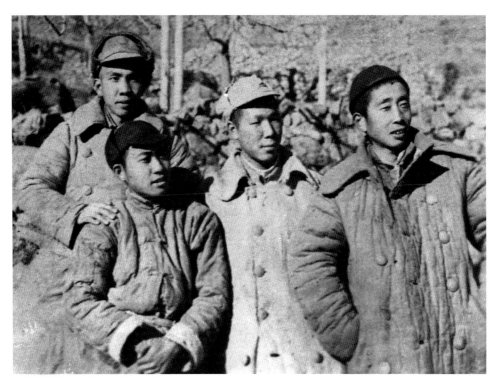

晉察冀抗日根據地新聞攝影與畫報事業的開拓者和領導者，（左起）：沙飛、趙烈、石少華、羅光達，楊國治 1942 年攝於冀西平山碾盤溝。

到沙飛的《北嶽區反掃蕩戰鬥》（p101）中中槍後正在倒下的士兵，要比卡帕的《士兵之死》更經得住推敲。不僅如此，我們還可以從《淪陷區百姓逃離敵寇統治的鄉土》（p37）、《抗大二分校慶祝抗戰兩周年運動大會訓練表演》（p62—63）中，看到沙飛對多點細節宏觀把握，共同服務於同一主題的能力；在《將軍與幼女》專題中，看出沙飛從具體事件中發現，並高度重視題材歷史價值的深遠眼光；在《平山八區志願義務兵入伍大會》這個大型攝影專題中，看到沙飛早在上世紀四十年代，使能夠十分到位地把握事件的宏觀描述與典型刻畫之間，點與面相互兼顧的能力，等等。

1939 年元旦，在軍區所在地河北平山蛟潭莊舉辦的第一次展覽取得巨大的成功，不僅激勵了沙飛和羅光達，也引起軍區司令員聶榮臻的重視，2 月份，紅色軍隊中第一個正規的攝影組織晉察冀軍區政治部新聞攝影科正式成立。這個科的成立，意味着紅色影像進入到有組織、有章程，有宏觀佈局、有分工負責的全面、正規的發展階段。他們連續舉辦攝影訓練班，受過訓練的攝影員很快遍佈整個晉察冀軍區，1942 年 7 月，《晉察冀畫報》創刊。這是在抗戰進入到最艱苦的階段，全國畫報萬馬齊暗的時候，在連電也沒有的偏遠山區創造的奇蹟。畫報的出版，振奮了民眾的抗戰熱情，也使他們的作品得到更有效的傳播。晉察冀軍區的成功，帶動了各根據地的攝影工作，平西、晉綏、晉冀魯豫、山東、冀熱遼等軍區的攝影機構迅速建立。進入解放戰爭時期，整個華北、東北、華東、西北、西南，以及隨着部隊的向南推進，到中華人民共和國成立前夕，全國大部分地域

都可以見到與這支攝影團隊有着直接或間接聯繫的攝影組織和人員，紅色影像在全國範圍形成一個管理有序、嚴謹密實的攝影網絡。

比較完整地讀過紅色影像就會發現，上述相互關聯的組織體系儘管分佈極廣，作品卻有着十分相似的拍攝風格。儘管延安電影團因主要從事電影拍攝而沒有列在此範圍，但因電影膠片供應不足，電影團攝影師大多很早就拿起相機，並且長時間深入晉察冀、晉冀魯豫、晉綏等抗日前線，作品與這支攝影團隊有着許多相近的地方。但與缺少聯繫的地方相對照，例如早期的新四軍、華南游擊隊，以及大量非紅色攝影領域的作品風格則有着明顯的區別。其他地方的作品仍然以前面所說的記錄、記載、傳播為主，而這支龐大的攝影網絡，特別是與晉察冀攝影團隊關係比較直接的攝影師，大多都可以很好地運用沙飛的拍法，使作品的內在表現力更強，感染力也更強。給大家概括地介紹一下：

戰場敍事類作品。例如《搜索敵軍司令部》，羅光達 1939 年 5 月拍自大龍華戰鬥。這是較早抓拍自戰鬥現場的作品之一。此時羅光達剛剛學會攝影半年時間，但已經很好地掌握了用誇張前景的方法強化主題，讓人們通過畫面感受到敵人撤退時的慌亂氣氛。《襲擊敵人搶糧自行車隊》，流螢 1943 年攝於河北定安公路旁。照片清楚地交待了具體情節，更通過戰士們的神態和不同的動作將現場的緊張氣氛勾畫出來。《圍困韓莊據點，追擊逃竄之敵》，葉昌林 1944 年 8 月攝於河北韓莊；《衝入 32 師師部》，高糧 1947 年 11 月攝；《攻打代王城》，杜鐵柯 1948 年 3 月攝；《鄆南追殲逃敵》，張宏 1946 年 10 月攝……都是拍自戰鬥第一現場的優秀作品。

直接表現戰鬥場面的作品近距離記錄戰爭的歷史，證明着紅色攝影師的勇敢拼搏精神，但這類作品拍攝難度極大，攝影師必須隨時面對死亡的威脅。沙飛、羅光達那些最早到達抗日前線的攝影師拍攝這類作品較少，正是因為聶榮臻明令各部隊，嚴格控制攝影記者到太危險的地方去。必須要去，也一定要全力保護，以保證他們的生命安全。聶榮臻一句話講明了道理：“你們是種子，要靠你們這些種子去生根、開花、結果，要靠你們發展軍區的攝影事業。”[28] 這是一種極有遠見的態度，也是一種更負責任，更知道如何最大限度地體現攝影師價值的態度，為一幅激情畫面而犧牲攝影師的生命是絕對不值得的。1944 年以後，限制攝影記者到現場的要求已經不如初期嚴格，杜鐵柯拍攝《攻打代王城》時只顧取景，被城牆上扔下來的手榴彈炸傷了雙腳，從此退出戰鬥採訪；張宏因為離現場太近，拍攝《鄆南追殲逃敵》一小時後犧牲。僅顧棣著《中國紅色攝影史錄》記載，便有上百位攝影人為攝影犧牲在戰鬥第一線，是前輩們用鮮血和生命為我們保留下這些極為珍貴的歷史畫面。

筆者更敬佩的，是同樣拍攝自戰鬥第一線，但除了現場記錄以外，還能通過更準確的細節，讓讀者更深一步了解戰場事實、戰鬥氣氛、戰士精神狀態，直至更豐富歷史涵蓋力的作品：《攻克武強後，我軍掩護群眾拉回被日寇搶走的小麥》，攝影師第一次試用點燃的化學牙刷在夜間照明。仔細觀看掩護戰士和拉糧農民的表情，就會設身處地地感受到戰場上的緊張氣氛；《王慶坨偽鎮長代表敵人來談判投降事項》，向我們揭示出敵方複雜的內心世界。石少華拍攝的《美軍觀察組杜倫上尉考察時遇敵情》，在光線極差的地道內捕捉到美軍觀察組成員杜倫緊張的表情。1944 年 12 月，石少華陪同美軍觀察組上尉杜倫前往冀中考察，因奸細告密，日軍突然包圍了村莊，大家迅速轉移進地道，慌亂中杜倫將相機套等落在上面被日軍發現。日軍逼迫房東老大娘說出美國人的去向，並用剁手指的方法殘酷逼供。上面的混亂把分區司令員

魏洪亮的妻子肖哲懷中的孩子嚇得哭了起來。這讓杜倫和大家一起緊張起來，石少華不失時機地拍下了這一畫面。後部隊趕來解圍，哭泣的嬰兒卻在母親的懷中被捂死。[29]《救救孩子》，用兩個年幼的孩子在廢墟中艱難的掙扎，來揭示日寇的殘酷暴行，等等。這些作品絕少雕琢擺弄的痕跡，卻能夠讓人通過具體事件，理解更為內在、豐富的理性內涵。

再看周郁文 1944 年拍攝於行唐戰鬥的《轉移陣地》。這幅作品沒有任何圖片說明，也從來沒有使用過。初拿到這幅作品時，筆者臨時標了一個標題《衝鋒》。2009 年採訪老前輩冀連波，他說：“哪裏是衝鋒，哪有一人拿着兩枝槍衝鋒的？這幅的標題叫《轉移陣地》——打不過就跑！”戰場有規矩，如果撤退時你無法將受傷的戰友帶走，一定要把他的武器拿走。如果他死了，武器不能留給敵人；如果他沒死，更不能讓他身邊留有武器。有武器，他就是士兵，敵人上來，就有權把他打死。沒有武器，他只是一個受傷的人，敵人沒有理由置他於死地。這個背景是沒有親身經歷的人永遠想像不出來的。更珍貴的，是在子彈橫飛的戰場上能夠拍到情節交待如此到位的畫面，作為戰士的農民沒有這麼高超的演技，攝影師也不可能有這麼高超的擺佈技巧。如果人們和筆者一樣不懷疑這幅照片的真實性，一定會對戰場的殘酷留下深刻的印象，也不難理解攝影師冒的危險絕不亞於士兵。這樣的作品，至少筆者在其他地方是從來沒有見過的。

再看《圍困冀中小漳據點》，作品看似平靜，但卻是一個只有了解歷史才能理解的真實場面，作品記載了八路軍為減少彈藥損耗和傷亡而經常採用的圍而不打戰術。照片下面的印記，使用過老式 120 膠卷的人都知道是膠布的痕跡。當時膠卷奇缺，許多攝影人為了節省膠卷，在紙皮背面重新畫格，使原來只能拍 16 幅畫面（$6 \times 4.5mm$）的膠卷可以拍到 18 張。這個痕跡是第一張膠片沒有到位形成的；《打一槍換一個地方》，表現了抗戰時期最為經典的游擊戰術。這幅作品的標題是筆者起的，檔案上沒有任何記載，也不知甚麼原因從來沒有使用過，但卻十分到位地記載了一個與經典戰術緊密對應的精彩畫面。

李途 1943 年攝於河北阜平的《阜平縣第二屆縣議會競選宣傳》，是晉察冀邊區政府縣議會的競選題材。看前景中一老一少的表情，參考背景上完全沒有重複的推薦人名姓，就不難判斷競選現場的真實、激烈。晉察冀邊區政府是國民政府正式承認的地方政府，邊區議會的選舉是敵後根據地最早的民主選舉嘗試。這幅作品通過精準的細節和有意收入畫面的場景內容，向讀者交待

28　《槍彈、文化和照相機》，《羅光達攝影作品‧論文選集》。

29　石志民《美軍觀察員艾斯‧杜倫上尉在冀中》
http://shizhimin.blshe.com/post/192/352641

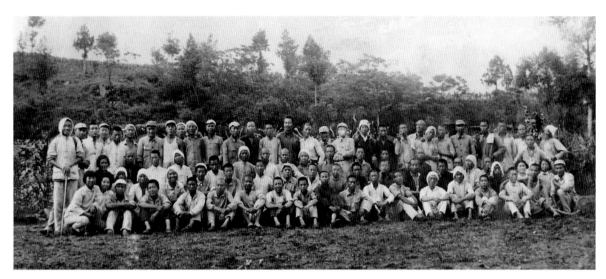

1943年七七事變抗戰爆發六周年，晉察冀畫報社全體人員合影。

後一排左起：羅光達、趙烈、×××、梁國才、康健、章文龍、李克、董壽延、侯培元、劉利風、×××、李建輿、馬克圖、焦卓然、李疇、楊瑞生、×××、裴植、劉振東、×××、×××、朱子清、楊文清、何重生、沙飛、李途、石振才、張四、徐復森

後二排左起：王淑珍（女）、張志、×××、李峰、×××、周紹武、劉漢、趙華堂、楊振亞、×××、×××、×××

前二排左起：葉寧（女）、艾伊（女）、×××、蓋立林、李志書、李雙秋、×××、×××、曲治全、劉克己、吳根、高華亭、張一川、馬德林、×××、×××、呂鴻英（女）、牛寶玉、張學勤（女）、劉博芳

前一排左起：×××、許子光、劉春生、刁寅卯、趙銀德、李金月、王治國、×××、侯培良、張夢華、×××、×××、李文治

了一個真實可信的歷史畫面，更讓我們認識到攝影師的捕捉功力和概括主題的水平。要知道，他們膠卷奇缺，不可能用大量拍攝的方法去篩選作品，這個畫面筆者只看到一張底片。

晉察冀軍區以及與之聯繫密切的根據地取得的這些成績，與沙飛長期堅持親自實踐、全身心推動事業的發展有着密切的聯繫。他們的成功使這支攝影團隊在整個紅色攝影陣營中異軍突起，成為紅色影像無可爭議的傑出代表。以這支攝影團隊為主要源頭的這種具有更強感染力、更內在表現力的拍攝方式，很快在更大的範圍廣泛地應用，到解放戰爭後期，這個攝影網絡已經遍佈大半個中國，不僅為戰爭的最後勝利發揮出巨大的威力，也使紅色影像體現出自己獨到的特徵，今天看，即使放到整個國際攝壇去比較也毫不遜色。

紅色影像並非所有的照片都是現場抓拍，這按今天的一些標準看似乎不盡人意。關於這一點，筆者認為只能從今天的標準中尋找原因。從來沒有人規定社會紀實體裁的攝影只能抓拍，抓拍只是眾多拍攝手法中的一種。即使今天運用此道十分純熟的攝影師，也未必做到在全部抓拍的前提下實現盡善盡美。畢竟社會紀實攝影體裁不是遊戲，選用甚麼拍攝手段，只能依據題材的需求來決定。除了上面已經介紹過的《戰鬥在古長城》系列外，沙飛的作品還有一類並非完全抓拍，筆者把它稱作"情景再現類"作品，其中包括十分重要的一組專題《將軍與幼女》，也就是聶榮臻與日本小姑娘的事。

沙飛到百團大戰晉察冀軍區指揮部河北井陘洪河漕村時，聶榮臻已經寫好給日軍軍官的信，正準備送他們一行出發。沙飛知道後立即

向聶榮臻表達了自己要拍下這組照片的意願，聶榮臻認真地配合他完成了這組照片的拍攝。沙飛還翻拍了聶榮臻寫給日軍軍官的信。他對身邊的學生冀連波說："這些照片現時可能沒有甚麼作用，也不是完全沒用，幾十年後發到日本，可能會發生作用。"[30]這組照片果然在以後的中日關係中發揮出極重要的作用。1980年，人民日報發表文章《日本小姑娘你在哪裏》，在日本媒體的努力下，很快找到了日本小姑娘美穗子。同年7月，美穗子專程趕到北京與恩人相見。1999年，聶榮臻的家鄉重慶江津與美穗子家鄉都城市結為友好城市。自2008年4月起，沙飛的抗戰攝影作品展在日本各地開始巡展，至今仍在進行中。2012年沙飛百年誕辰之際，日本日中友好協會率先在美穗子家鄉都城市及東京舉辦紀念活動，並組團專程到中國石家莊等地參加紀念沙飛百年誕辰的活動⋯⋯讀讀沙飛作品在日巡展的大量觀眾留言就不難確認，產生的良好效果令人難以置信。

筆者通過王雁編著《沙飛攝影全集》1221幅作品歸類統計，藝術創作類、情景再現類、百餘幅靜態肖像和留影照片還有其他有可能不是現場抓拍的作品只佔7%強，而未加任何調動的純粹"抓拍"作品達1066幅，佔總數的92.3%。晉察冀攝影團隊其他成員的作品中肯定不是抓拍的作品所佔比例更小。

沙飛《戰鬥在古長城》系列那種明顯傾向於創作體裁的讚頌謳歌類攝影作品，在紅色影像中所佔的比例同樣不多，但影響不可小覷。沙飛還嘗試過一些類似的作品，例如《保衛國土，保衛家鄉》、《活躍在青紗帳裏的游擊健兒》（1938年秋季攝於反圍攻戰鬥），深入到戰鬥生活之中後，沙飛很快跨越了這個階段。其他攝影人同樣會有這樣的過程，例如羅光達1939年拍攝的《英勇衛士》，1940年拍攝的《炮火連天響，戰號頻吹，血戰在今朝》，顯然是受沙飛那種激情與讚頌情懷的影響，也在嘗試相似的拍攝效果。石少華在這方面也很擅長，例如《兒童團》，《冰上輕騎》（1944年攝於白洋淀），同樣體現的是讚美與謳歌的主題。再如趙烈1941年拍攝的《挑糞》，葉昌林1942年拍攝的《兄妹開荒》，李途1943年拍攝的《滹沱河之夏》組照，同年拍攝的《農家之夜紡紗圖》，楊振亞1944年拍攝的《八路軍用戰馬助民春耕》，等等。延安電影團在這方面更勝一籌，比如吳印咸1938年拍攝的延安題材《寶塔山下》、《延河融雪》、《延安古城》，比如徐肖冰的《騎兵巡邏隊》組照。也許他們都是電影攝影師出身，鏡頭感更職業一些。即使具體的題材，也能把畫面拍攝得十分講究，意境感較強，例如吳印咸著名的《白求恩大夫》、《艱苦創業》（1942年），

30　王雁著《鐵色見證──我的父親沙飛》第二章第7節，冀連波1998年回憶。

例如徐肖冰的《太行行軍》（1940年）、《曙光》（1940年），例如葉昌林的《兄妹開荒》（葉昌林也是從延安電影團調到晉察冀的）等，這也是他們與沙飛團隊之間的一點區別吧。可以想像，這些攝影師與沙飛有着同樣的抗戰激情，在眾多可以使用的體裁中，許多人會嘗試用攝影去讚頌英雄、謳歌抗戰精神。

但是我們必須注意到一點，無論藝術創作類作品，還是新聞報道等記錄類體裁，紅色影像中的許多標題都被抽象化了，大多變成了以讚頌、謳歌為主調的抽象單詞。這一點晉察冀攝影團隊也有，而且越接近戰爭結束時期越普遍，只要不是必須的新聞説明，照片的標題大多被幾個放之四海而皆準的抽象單詞所取代。這個現象是值得高度關注的。藝術如果失去了現實生活的基礎，也就失去了血肉與靈性；社會紀實類攝影如果脱離了具象的社會現實，也一樣會失去生命的光輝。如果説沙飛以及紅色影像的探索之路從最初的務虛很快走向全面的務實，我們驚訝地發現，這條務實之路隨着沙飛1950年3月4日的離世突然地消失了，直到改革開放後的上世紀80年代才重新出現，斷裂的時段足足有30年！而另一條本來無可非議的讚頌與謳歌之路卻被無限地放大、濫用，標題的抽象化現象泛濫成災，直至走向弄虛作假、逢迎諂媚的極端。

4. 團隊的形成使紅色影像發揮出巨大威力

在整個紅色攝影陣營中，晉察冀軍區攝影團隊是一支具有代表性的核心力量。晉察冀軍區攝影團隊能夠得到蓬勃的發展，並在各根據地中突顯出來，與他們很早便建立起結構嚴謹、管理有序的組織體系有着直接的關係。

晉察冀軍區攝影科從屬於軍隊，部隊嚴格的管理模式使攝影科的指令能夠得到迅速有效的執行。從晉察冀軍區新聞攝影科1939年2月成立到1949年10月新中國成立，全國大部分地區都可以見到與這支攝影團隊有着直接或間接聯繫的攝影組織和攝影員，紅色攝影陣營中的每一個攝影師都同時是戰士，攝影師與戰士們一起行動，只不過他們手中拿的是相機，他們追蹤着攝影科的指令，根據戰事和根據地各項工作制定拍攝計劃，乘部隊休息的機會沖洗製作照片，然後通過各級組織發送出去。這使他們的作品更直接更準確地反映出攝影人——事件親歷者的立場和觀點，並因此使這些作品更客觀更直接地還原出歷史的風貌。

戰爭的宏偉目標成了每一位攝影師的明確主題，沙飛的攝影武器論思想，以及民族文化的深厚潛質，成了規範他們拍攝的基本規則；緊密配合、明確主題、精確捕捉的現場瞬間，使作品閃爍出智慧的光澤及誘人的魅力；與戰士們一樣的抗戰激情，激勵他們克服各種困難，創造出許多難以想像的奇蹟；集體的凝聚力及團隊的有效整合，使晉察冀攝影團隊在整個紅色攝影陣營中脱穎而出，成為其中不容置疑的佼佼者，也成就了他們在中國攝影史開拓期的這一段輝煌。

晉察冀軍區攝影團隊的成功還有幾個不能忽略的因素：

具有遠大抱負、堅定信念、義無反顧拼搏精神的創建者和主要組織者沙飛，使這支隊伍擁有了一個可以信賴的行業領袖；受過多學科高等教育，具備優秀文化素質，有着深遠眼光的軍區司令員聶榮臻，以及舒同、朱良才、潘自力等將領高度重視和強力支持，為這支隊伍提供了難得的發展空間；他們針對大眾文化水平極低的社會環境，在艱苦卓絕的敵後根據地創建了一個又一個

印刷第一期《晉察冀畫報》時翻製銅版（右），日光曬版（左），沙飛 1942 年攝於河北平山碾盤溝。

畫報畫刊，使拍攝回來的圖片擁有了廣泛傳播的良好平台。十分難得的是，沙飛從一開始便極為重視底片檔案的保存，他和石少華在條件十分艱苦的戰爭環境中，硬是建立起一整套科學嚴謹的檔案管理體系。這套體系一直堅持下來並發展到今天，成為我們有依有據地研究那段歷史的珍貴文獻；更為難得的是他們在那樣艱苦的條件下，培養出顧棣這樣一個視這批檔案為自己生命的檔案管理工作者。我們也不能忘記趙銀德、李明等用鮮血和生命守護這些檔案的先烈和英雄。正是凝聚在這支團隊旗幟下的一個個成員的共同努力，使我們今天得以將這段歷史完整條理地展示到世人面前。

毋庸置疑，紅色影像的每一步發展都離不開它所依存的政治體系，主要生存於軍隊之中的特殊性使他們的思想、行動始終與戰爭實踐緊密相關。從影像發展的角度看，受到一定制約，更得以借力發展。事實上，正是這個體系、這支軍隊，以及他們追求的政治目標，打造了這支無論從時間之悠久、隊伍之龐大、體系之嚴謹、成就之輝煌、影響之深遠，在全世界範圍看都無出其右的紅色攝影軍團，為驅除韃虜、民族解放，作出了難以估量的貢獻。這再一次有力證實着明確的社會主題是社會紀實類攝影的靈魂，團隊的整合使每一個個人的力量得到充分的利用，並最終發揮出巨大的威力。

伍　新中國攝影事業中的紅色血脈

　　新中國成立後，晉察冀攝影團隊，以及由其延伸出來的龐大攝影組織序列的團隊優勢，使其自然而然地演變成新中國攝影事業的主力軍，這支隊伍的影響幾乎滲透到中國攝影領域的每一個角落。沙飛和石少華深謀遠慮、精心培育並成功創建起來的影像檔案管理體系，更為後人留下極為珍貴也相當系統的影像文獻和史料檔案，讓後人有機會深入研究、發展和繼承。

1. 組織的沿革

　　《晉察冀畫報》後期，特別是《華北畫報》時期，沙飛雖是兩畫報的正職主任，但已經不主持工作。主持工作的是石少華。石少華與沙飛交誼甚深，志同道合。以後的事實證明，當年他們在河北阜平炭灰舖暢談新中國成立後要創建全軍、全國性大畫報的理想，在石少華心中佔有相當重要的位置。特別沙飛離奇辭世，羅光達離開攝影界後，實現這個宏偉抱負的責任全部落到了石少華肩上。與沙飛激情四射的藝術家氣質相比，石少華不聲不響、前瞻後顧、步步為營，但韌性極強、後力十足，他一定要把戰友們的理想變成現實。

　　1949 年 7 月新中國誕生前夕，石少華出席全國第一屆文化工作者聯合會，在會議上正式提出了創辦全軍、全國性大畫報的提議。此提議得到中央人民政府的高度重視，周恩來專門安排廖承志辦理。隨後不久，中央人民政府新聞總署成立新聞攝影局，下專設新聞攝影處，石少華任新聞攝影局副秘書長，兼新聞攝影處處長；新聞攝影局下成立人民畫報社，《人民畫報》於 1950 年 7 月創刊，原《東北畫報》總編輯朱丹擔任總編輯。

　　解放軍畫報社於 1950 年 9 月 1 日從華北畫報社整體更名創立。看起來，應該是《晉察冀畫報》、《華北畫報》最直接的延續，其實不盡然。新中國成立了，國家發展進入和平時期，這與戰爭時期，幾乎所有畫報都建立在軍隊中的情況出現了本質的變化。《解放軍畫報》不再像當年的《晉察冀畫報》那樣，除了編輯畫報，還要對整個新聞攝影隊伍發揮統領作用，而是從此回歸到軍隊之中。軍隊中需要保留屬於自己的畫報是必然的。當年《冀熱遼畫報》因管理問題轉歸地方政府，改名《東北畫報》，給東北人民解放軍在宣傳報道工作上帶來許多不便有歷史經驗可鑑。大多數戰地攝影師仍留在部隊中也是必然的，各地的戰事、剿匪，特別是不久後的抗美援朝戰爭仍然存在，需要大批攝影記者隨軍作戰。因此石少華離開《華北畫報》時只帶走了少數幾個暗房技術人員，多年精心培養的顧棣都沒有帶走，說明石少華完全清楚，甚至直接參與了隨後的發展佈局。創辦《解放軍畫報》，同樣是沙飛、羅光達、石少華他們當年的理想。

　　至此，創辦全軍、全國性大畫報的理想順利實現。但石少華既沒有留在《解放軍畫報》，也沒有去《人民畫報》，他去了新聞攝影局。筆者認為"新聞攝影局"的名稱應該來源於晉察冀的新聞攝影科，以及到解放前夕各解放區、各部隊普遍建立起來的新聞攝影科、股、組。石少華出任新聞攝影局副秘書長兼新聞攝影處長，實是實至名歸，沙飛離世，他已經是這一行內理所當然的"第一把交椅"了。

　　晉察冀畫報社創立之時，晉察冀軍區新聞攝影科已經創立並行使職能三年多了，任務主要是組織、管理、實施軍區管轄範圍內的新聞攝影工

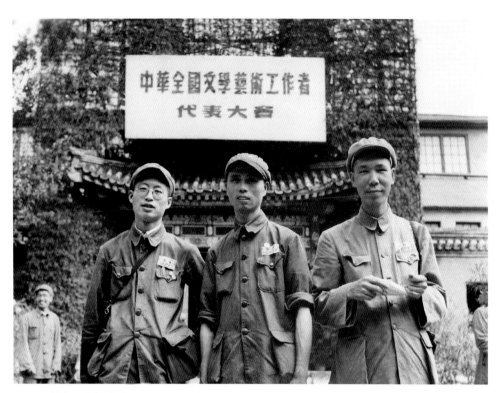

石少華（右）、高帆（中）、吳群（左）出席全國第一屆文代會時留影。1949 年 6 月攝於北平，高帆供稿。

作。軍區在畫報社創立的同時把新聞攝影科建制撤消，因為同是一夥人，不需要重複建制。但統籌管理還是需要的，起碼要保證任務的拍攝、稿源彙集通暢可靠。因此，晉察冀畫報社創立之初，便同時擔負起軍區新聞攝影工作的統籌管理職能。由此不難理解，新聞總署新聞攝影局成立，本意是要面向全國行使新聞攝影工作的管理職能，這也能看出中央政府對新聞攝影工作的認可和重視。但人們很快發現，新聞攝影工作（不是更宏觀的輿論宣傳管理工作）並不需要一個專門的行政管理部門，兩年之後，新聞攝影局整體分解也是必然的事。石少華帶領全體人馬（除去分配到《人民畫報》等部門的攝影人以外）歸屬新華社總社，更名為新華社攝影部。石少華又從各部隊、各地調來他和沙飛、羅光達、鄭景康等戰友的學生、部下進入新華社攝影部，以《晉察冀

畫報》為業務核心的優秀新聞攝影人才陸續歸位。原晉察冀畫報社相應的新聞攝影管理工作，自然而然地由新華社攝影部接收了過來。這樣，從精神到理念，從人員到體系，從拍攝到檔案管理，甚至連帶着新聞攝影領域的"牽頭"職能，都成功地合併到這裏。石少華不僅實現了創辦兩個大畫報的理想，還將業績拓展到全國的新聞攝影事業。新華社攝影部的建立，意在向蘇聯塔斯社學習，與日本共同社、美國合眾國際社、英國路透社等相呼應，建立一個代表國家新聞攝影事業形象的國家圖片社，新華社攝影部迅速成為全中國新聞攝影事業的旗艦部門。

1956 年，中國攝影學會在石少華的操持下正式創立。各省區的分會也相繼成立。至此，全軍、全國，各地、中央的攝影組織很快形成一張密實的攝影網，內容囊括了新聞、藝術、軍事、

歷史檔案等等，當然也承擔起攝影事業全面發展的全部責任。我們有理由認為，整個中國攝影領域，都在從上至下地貫穿着從抗戰時代創立並延續下來這條血脈，從理念到體制，一以貫之。

2. 解放軍畫報資料室和中國照片檔案館

如果說沙飛的遠見卓識和石少華的苦口婆心，使底片檔案的管理工作從專人到專門機構逐步建立健全，實現了組織的保證，那麼顧棣的認真負責和恪盡職守，使這批檔案的保護和管理得到了超出預想的有效實施。

1949 年 12 月，石家莊傳來驚人消息，在石家莊國際和平醫院住院治療的沙飛於 12 月 15 日槍殺日本醫生津澤勝。1950 年 2 月 24 日華北軍區軍法處簽發判決書，當年 3 月 4 日，沙飛被處以極刑。[31] 貼身保存了 14 年的魯迅底片隨葬。就在同一天，石少華再次找顧棣談話："根據社務會的提議和政治部的批准，提拔你為資料組長，我們相信你是可以勝任並且可以把工作做好的。"

資料組是華北畫報社除攝影組外最核心的部門，掌管着畫報社的全部底片檔案。半個月後，1950 年 3 月 20 日，石少華帶領宋貝珩、顧瑞蘭等 10 人脫去軍裝，調到剛剛成立不久的新聞總署新聞攝影局，一部分人調中南海中共中央辦公廳攝影科；9 月 1 日，華北畫報社建制撤銷，全體人員和營具上調總政，解放軍畫報社正式成立，顧棣被任命為解放軍畫報社資料組組長。石少華臨走時又叮囑顧棣："畫報社保存的底片，是無數先烈血汗的結晶，是華北軍民革命鬥爭史的真實記錄，無比珍貴，一定要像愛護自己的眼珠一樣愛護它。畫報社可以撤銷編制，人員可以經常調換，但底片是永遠存在的，它不是哪個人的私有財產，是國家的寶貴財富。戰爭年代付出了血的代價，才把它保存下來，在和平時期如果把底片損失了，將會成為千古罪人。……"顧棣馬上回憶起沙飛多次說過的"人在底片在，人與底片共存亡"的名言，和 1946 年 7 月，把晉察冀畫報社全部底片託付給自己時說過的肺腑之言："這些底片就交給你了。你只要不犧牲，就不能把底片丟掉……"，"從此，我便牢固地樹立起用一生心血保護底片的堅定信念和決心。"[32] 顧棣手中這批底片已經絕非一般意義上的歷史檔案，顧棣已經完全自覺自願地擔到了自己的肩上，並且化成終生的義務和使命，再也不需要任何形式的鞭策了。

31 王雁著《遠色見證——我的父親沙飛》。
32 見 2007 年 4 月 25 日顧棣給解放軍畫報社領導的信，《中國紅色攝影史錄》檔案篇 "往來信件摘編"。
33 同註釋 32

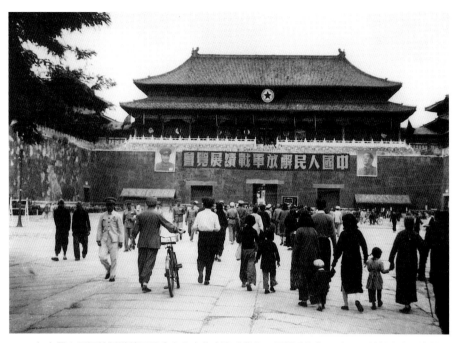

1950 年中國人民解放軍戰績展覽會在北京故宮隆重舉行，兩個月內觀眾達 160 餘萬人次。這是反映革命戰爭歷史規模最大的一次展覽。顧棣攝。

顧棣投入全部精力和熱情展開工作。1950年 10 月，軍委在北京故宮午門，舉辦了一次建軍史上最大規模的綜合展覽——"中國人民解放軍戰績展覽會"，從 1927 年建軍以來，各大歷史時期和各部隊、各兵種、各地區重要活動的照片都集中來了。展覽結束後展出作品要歸還，顧棣組織人力把全部照片翻拍複製下來，主要實物也拍成照片。他們在故宮午門東21 間設辦公室，工作了近兩個月，翻拍歷史照片和實物 2000 餘張；1951 年初，顧棣到北京電影製片廠收集回吳印咸、徐肖冰在延安拍攝的歷史照片近 300 張；1951 年 5 月，顧棣在南京第三高級步校的協助下，翻拍了原國民黨總統府舉辦的孫中山領導的舊民主主義革命展覽近千張底片，並收集回華東軍區一批軍史底片；1952 年，顧棣通過中蘇友協和蘇聯塔斯社建立了相互發稿關係，先後收到塔斯社發

來的數百張照片；1953 年，顧棣為編《抗美援朝畫冊》到朝鮮，先後在檜倉（志願軍政治部駐地）、開城、平壤活動數月，收集回志願軍、朝鮮人民軍抗擊美帝侵略的戰鬥照片 700餘張；1955 年，顧棣通過總政武官處和東歐社會主義國家建立稿件交換關係，陸續收到匈牙利、羅馬尼亞、捷克斯洛伐克、東德、保加利亞、波蘭等社會主義國家寄來的照片……[33]為彌補底片資料說明不全的損失，顧棣專門將當年戰鬥在第一線的攝影記者請到畫報社來，請他們回憶、補充、訂正，並用盡可能科學規範的方式設計底片袋和資料本，大批"死檔案"開始復甦。筆者親見大批原始底片，儘管處處能看到當年艱苦環境留下的痕跡，但片片剪出整齊的圓角（避免相互劃擦），底片清亮透明，無酸紙口袋上打着"原版"的紅色標記，底片袋放入標準底片冊，插進堅固的鐵皮箱，然後再

放進保險櫃，檔案室也是為防火、防盜、防破壞專門設計的，取用底片必須嚴格執行規定程序。解放軍畫報社資料組迅速發展成全軍最大的歷史圖片檔案庫。

石少華到新聞攝影局後十分重視各類底片、資料的彙集，早早便創立了資料室，接收了《東北畫報》社人員帶來的全部資料，接收了原國民黨中央社的上萬張底片，石少華還安排彭永祥跑遍全國，成功地搜集回所有能找到的與攝影有關的圖書、雜誌、底片、照片。1962 年毛主席接見石少華，問他戰爭底片的保護、管理情況，石少華胸有成竹地作了彙報。他將底片保存了兩套：一套是原底，如今安放在解放軍報社資料信息中心。另一套，是將其中主要作品拷貝到新聞攝影局，遵照周恩來的意見，複製了四份，按照四庫全書的方法分配到四處保存，並且有了相當數量的擴充。

1952 年 9 月，中央宣傳部、中國人民解放軍總政治部明確要求各地各部門所存有關政治、經濟、人民生活、文化藝術、名勝古蹟、山水風景、革命史蹟、對敵鬥爭等有價值的底片或照片，盡可能將原底或原片翻製後送新華社。

隨後，抗美援朝戰爭的全部底片、中南海攝影科的全部底片等來自全國各地的大量珍貴資料也彙集到新華社攝影部的資料組。1984 年，經中央批准，新華社成立中國照片檔案館，受新華社和國家檔案局雙重領導。

不難看出，中國照片檔案管理事業，是從沙飛格外珍惜畢生貼身保存他為魯迅拍攝的那幾張底片開始的。石少華接過戰友的理念，默默努力、堅持不懈，最終成就這一偉業。在殘酷的戰爭年代即使拍回了底片，極難保存下來完全可以理解，但能夠從一開始便想方設法，不惜用"人在底片在，人與底片共存亡"的意識保護底片，不惜在極端艱苦的戰爭條件下執着培養專職檔案管理人員，不能不說沙飛有着極為清醒的歷史眼光。正是因為他從 1937 年抗戰剛剛爆發起便高度珍惜這些抗戰影像，才使我們今天能夠相對完整地看到中國人民在抗日戰爭中英勇不屈、前赴後繼的豐功偉績，讓國際社會得以了解中國人民在二戰期間為反法西斯所付出的沉重代價，作出的巨大貢獻。更讓我們通過這些相當豐厚，已經被整理得相當條理的檔案，得以一窺紅色影像的脈動氣息。

3. 觀念的演進

從戰爭的烽火中衝殺過來的紅色攝影人，用智慧、汗水、鮮血和生命的代價，進行探索與實踐，尋找到社會紀實類攝影的真諦，並用這一攝影形式為戰爭的最後勝利演繹出一個又一個宏偉的篇章，也為我們留下了一幅幅、一組組內中流淌着中華民族文化之血的社會紀實攝影經典模本。這些經歷過戰火磨煉和考驗，看起來樸素平實，甚至帶着累累傷痕卻直抵紀實攝影要義的紅色影像，足以讓今天的中國人感到自豪。令人遺憾的是，這類影像，好像一夜之間隨着沙飛的英魂悄然離去。留下的，並被用到極致的，是讚頌體、謳歌體藝術創作型攝影，以及充滿着讚頌慾念的各種攝影體裁。

但失去了真情實感和公眾的共鳴，會使讚頌失去原動力，過度的濫用，必然引發公眾的厭倦直至反感。從前輩們讚頌類型的作品中能夠看出，讚頌的主題幾乎一定要從現實中抽離出來，變得抽象化，人物也變得概念化，例如《戰鬥在古長城》的主題是"民族的抗爭精神"，人物是"八路軍"——"革命戰士"——"中國

人民"。這些必然要概念化的主題一旦偏離了正義，淪為每日的功課，失去公眾的呼應，極易走向空泛和虛偽，進而逢迎、諂媚，反而使被讚者受辱。

沙飛早在上世紀 30 年代便已經十分明確地品悟到社會紀實類攝影的真諦並且成功地實踐，也意味着沙飛卓有成效地將這一體裁發揚光大。問題在於，新中國成立後，《戰鬥在古長城》系列作品從來沒有停止過使用，知名度遠高於社會紀實類作品，以致後人把這種體裁當成沙飛的惟一風格，而"沙飛們"取得了豐碩成果的社會紀實類攝影體裁，卻消失得無影無蹤。2007 年編輯《中國紅色攝影史錄》的過程中，顧棣曾對筆者談論過相關內容。他說，人們選用歷史照片，往往喜歡經典名作。作為管理員，自己也習慣於推薦經典名作，更懶得重新去翻更多的作品，使用者也沒有資格去翻。當然，決定性因素，還是整個社會大環境中的政治標準使然。沙飛真正下功夫長期認真探索並成功應用，為戰爭的勝利作出重大貢獻的社會紀實類攝影，就這樣被他同樣成功並從不同角度同樣發揮過重要作用的《戰鬥在古長城》系列徹底地覆蓋了。《中國青年報報》攝影記者晉永權的《紅旗照相館》一書[34]通過大量調查和史料發現，不同的拍攝理念在上世紀 50 年代曾經出現過衝突，展開過幾波激烈的爭論。爭論的焦點看起來是圍繞着新聞照片（當時還沒有社會紀實類攝影的概念）是否應該組織擺佈的問題，其實質卻是如何用新聞攝影體裁拍好謳歌體照片，與攝影是否應該關注社會、參與社會的進程無關，結論是不了了之。筆者文革前便開始拍照片，但從來沒有想過拍攝現實，除了拍自己的合影，便是照着某張喜歡的明信片去拍風景，追求的標準無非是光線、層次、質感、構圖，主題完全超脫於現實，同樣是讚美與謳歌的性質。事實上，特別到文革時期，如果誰拿起相機去拍街頭，不要說拍殘酷的、"陰暗面"的題材，就是拍普通的街景，也會馬上召來警惕的眼光"拍這幹甚麼——甚麼出身？！"經歷過那個年代的人一定會印象深刻地記得，我們是如何去批判安東·尼奧尼那部電影記錄片《中國》的。恰恰是這部影片，為我們保留下了那段極端時期難得的歷史影像。十幾年後，到文革中出現江青式的攝影師，不斷拍出"月光下的哨兵"之類作品就不足為奇了。

美籍學者王瑞最早把這種模式定義為"新華體"，理由是這種拍法在以新華社為代表的主流傳媒中最突出、最盛行，筆者曾經認同。但後來發現，這種拍法不僅新華社在做、全中國的媒體在做，日本人也在做。去看日本內閣情報部創刊於昭和 13 年的《寫真週報》就會發現，連續幾十期的封面都是如此，日本人早就開

34 晉永權《紅旗照相館：1956—1959 年中國攝影爭辯》金城出版社 2009 年 3 月第一版。

始非常純熟地拍"月光下的哨兵"了。要知道，那是 1938 年。進一步探究得知，二戰期間，德國、美國、蘇聯等都這樣拍，攝影為政治服務，是非常時期必然的選擇，既是藝術手段，也是政治態度，是特定時代的特定需求產生的特定體裁，這個體裁在非常時期的官方傳媒中普遍存在，筆者覺得把這叫做"宣傳體"或"政治宣傳體"更恰當。復旦大學新聞學院教授顧錚在談到這個問題時說：從九一八事變開始，日本全面加快侵華步伐，但同時陷入空前的國際孤立。為扭轉國際孤立的不利局勢，日本政府開始意識到對外宣傳的重要性，尤其是文化宣傳所展開的柔性訴求，有助於增加日本的親和力，緩解國際壓力。……在跨文化傳播的對外宣傳中，視覺傳播有其超越語言與文化障礙的優勢，攝影於是受到重視，成為當時日本外宣的重要手段。……隨着侵略戰爭的展開，政府與軍方的有關部門以及自覺投身"國策宣傳"的文化藝術界人士的合作也越來越緊密。戰時日本的報導攝影以及對外宣傳，就是在這樣的"總力戰"、"思想戰"以及"宣傳戰"的概念之下展開的。[35] 既然大家都在做，這本身就是正常的，無可非議。問題在於，進入平常時期，這種模式必須改變，否則就是在否定社會的正常狀態。

在強勢政體的制約下，整個社會都在選擇一樣的視角，看一樣的畫面，甚至說一樣的話，做一樣的事，一樣地看問題，除此之外一切都會被視為異端，都會被懷疑其動機。上世紀 50 年代中國攝影人的爭論，早已建立在錯位的平台上，爭不出結果是必然的。要知道，那個時期的攝影記者大多是原來紅色攝影陣營中的精英，他們在戰爭年代曾經拍出過本書收錄的那麼精彩的社會紀實類攝影作品。同樣是這批攝影人，在長達將近二十年的時間裏，卻只為我們留下了截然不同的另一類作品，充滿了讚頌謳歌的主題；包括新聞報道攝影，也已經被嚴重扭曲，成了藝術創作類型的新聞攝影，地道的社會紀實類攝影幾近絕跡。像我等孩兒輩連想也不會去想，實是必然的結局。

1976 年"四五運動"中一些人拿起相機拍攝事件現場，是在特定的環境激勵下對攝影理念的下意識突破，人們第一次開始用相機去拍攝自己親眼看到的社會現實。改革開放之後的 1979 年，由一部分"四五運動"參與者發起的"四月影會"[36]，將這一重要理念加以確立和拓展，最重要的意義在於兩個突破，一個是體裁的突破，主要意義在於個性的張揚，這可能是新中國成立後攝影領域第一次對個人興趣愛好的承認和尊重；一個是題材的突破，鏡頭直指社會現實。筆者曾將這一節點性事件歸納為"第一次用

35　顧錚 2008 年首屆沙飛影像研究中心研討會論文《戰爭的理由、視覺表徵與上海——木村伊兵衛與原弘的"上海"攝影特輯（1937—1938）》（Shanghai, Reasons and Visual Representations of War）。

36　四月影會，改革開放後率先成立的純民間性質的群眾攝影團體。1979 年 4 月 1 日，一批曾活躍在四五運動期間的自發攝影者共同籌劃，在北京中山公園蘭室破天荒地舉辦了一個非官方的"自然·社會·人"攝影展覽，影展在全國範圍產生強烈反響，他們在此基礎上組成了"四月影會"。四月影會在 1980 年、1981 年的 4 月又舉辦了兩次攝影展覽，之後自行解體。一些成員成了"現代攝影沙龍"以及隨後創立的"中國當代攝影學會"的骨幹。

自己的眼睛看世界"。中國的攝影，在新中國成立近三十年後，才開始出現大量直接面對現實的社會題材。上世紀80年代初蔣齊生提出"抓拍論"，目標直指那種嚴重脫離社會現實，弄虛作假、虛偽讒佞、一派歌舞昇平的新聞攝影誤區，各地新聞攝影學會和中國新聞攝影學會陸續成立，匯聚了全國範圍的新老新聞攝影批判者和探索闖將，新聞攝影，包括真正意義上的社會紀實攝影在全國迅速發展起來，如火如荼。

筆者驚奇地發現，這些全新一代攝影人拍攝的社會紀實類作品，即使改革開放之初拍攝的，與沙飛這些前輩們在戰火紛飛的年代拍攝的同類作品有着驚人的相似。那時沙飛的作品還很少有人看到，更談不上鑽研、模仿。五十年的歷史跨越，社會紀實類攝影體裁的發展曾經徹底中斷，對後來者而言可以斷定沒有直接的借鑒關係。為甚麼會如此相似？我只能説是"血緣基因"在起作用。基於民族文化傳統遺傳過來的對藝術最高境界的追求，使他們無須面對面指教，只要心思用到，功夫下到，擁有一種坦誠的心態，對只能現場捕捉的攝影而言可能還需要加上一條機遇的因素——可以創造出同樣精彩的作品。比較而言，後者比前者條件更優越，長江後浪推前浪，比前人更精彩是一定的。改革開放三十多年，中國攝影取得了驚人的進步，但被極左思潮嚴重扭曲的空泛讚頌觀念深入骨髓，可以説，三十多年中國攝影的改革之路，是一直伴隨着虛泛的讚頌謳歌與關注社會現實兩種觀念的激烈博弈發展過來的，至今也沒有結束。

社會紀實類攝影的本質決定了它一定是直接服務於社會現實的。也只有源於現實、尊重現實，才能讓社會紀實類攝影見民所見、想民所想、言民所言、記民所記，成為強勁的訴説工具，誠實的記錄載體，有效的宣傳武器。這種服務包括讚頌——鼓勵和弘揚，但一定是通過

具體的事物，讓人在理解的基礎上自發地產生。更多的，是反映人類社會現實各個角落的具體內容，讓沒有親身經歷的讀者拓寬視野，掌握更多信息，進而作出自己的判斷。因為社會紀實類攝影直接面對社會現實，因此光線、構圖、色調、層次等，只能因時因地制宜，不可勉強。得到了，皆大歡喜；得不到，不必強求，以及時地捕捉、記錄下稍縱即逝的事實為要義。主題是決定因素，人物、事件的捕捉到位是決定因素，捕捉時的智慧、技能、難度，加上一些機遇是決定因素。包括照片的基本素質，例如曝光是否準確、結焦是否清晰、畫面結構有無瑕疵等等，一定是依現場條件而決定的。如果捨本求末，只顧構圖、光線，忘記了在幹甚麼，即使拍得，也不過如此。如果過於功利，刻意追求臆想出來的主題，現場不具備，只好投機取巧、弄虛作假，那就違背了做人的準則。

社會寫實類攝影面對社會現實，是指面對社會現實中的每一個角落，包括喜怒哀樂、苦辣酸甜、美與醜、光明與黑暗。曾經有過關注現實就是關注醜陋的誤解，並且有相當數量的人趨之若鶩，弄得人們對這種關注社會現實的攝影形式都產生反感。這與長期極左的社會大環境有關，與已經異化為貶義的"宣傳"二字有關，與過度的讚頌與謳歌有關。物極必反是自然規律，現在好多了。現實囊括一切，題材無窮無盡，給社會紀實攝影提供了無限的可能。

改革開放三十多年的中國攝影，其中必然蘊含着民族攝影（文化）觀與西方攝影觀的矛盾與衝突。新的觀念與拍法給我們帶來了越來越豐富的視覺盛宴，但國人寄寓言志，含蓄致遠的傳統美學追求，卻在客觀直白的現場影像面前進退踟躕。如果理解了中國攝影是中國文化的一個組成部分，便不難理解中國的攝影必然有其獨特性，也無須迴避這種獨特性的簡單道理。應該説，只有站到相當的高度去觀察這些現象，才能清晰地看到中國攝影自身的特點，

晉察冀畫報社出版的畫報、畫刊、叢刊。

並在整個國際攝壇恰當選址；也只有系統地把握中國攝影主幹的
發展脈絡，才能把握好自己的脈搏，找到治病療疾、健康成長的
秘方。

改革開放後的中國新聞報道攝影取得了輝煌的成就，但也面
臨着一些問題。1988 年初，當革命博物館舉辦世界新聞攝影展覽
的展板被擠塌的時候[37]，經歷此事的攝影人一定能明白，如此強
烈的衝擊，針對的恰恰是當年的攝影人，以及攝影讀者頭腦中早
已固化的攝影模式。中國攝影人對西方攝影模式的高度癡迷，拓
寬了視角、題材，豐富了拍攝手法，也拉近了相互距離。但隨後
形成並長期盛行的抑東揚西態勢，表面看是對極左思潮的反叛（屬
於意識形態），實際是對自有拍攝方法的徹底否定甚至鄙視（屬
於民族品格），實質是因為自身專業史、民族文化史知識的貧乏，
導致忽視民族攝影個性的弘揚和文化血脈的傳承。

極左時期是從那時過來的每一個中國人都經歷過的歷史過程，
既是歷史的斷裂點，也是專業史傳承和文化傳承極為重要的連接
點，包括每一個紅色攝影人在內。前輩們上世紀 60 年代就在反思，

37　1988 年 1 月 5 日，中國新聞攝影學會、中國
日報社等在北京中國革命博物館舉辦 "世界新聞攝
影展覽"，展出 "荷賽" 30 年（1956—1986）獲
獎作品 241 幅。10 天觀眾 5 萬，因照片按西方標
準掛得較低，同時觀看的人太多，把展版擠塌，形
成一大新聞。

沒有拿出結果，原因就在於站到了一個錯位的平台上。他們想不通，只好把所有責任都背負了起來。我們意識到了，就應該替他們說句公道話，他們是當年紅色影像中的精英，也是沙飛理念的真正傳承者，有大量史料、作品為證，他們是英雄不是狗熊。歷史的斷裂是社會環境使然，並非某個個人可以左右。

意識到這一點，就應該努力彌補。不知者不為罪，不知也是歷史的錯，但及時正視，認真研究是應該的。了解了前人，就有了比較，才能識別出各自的長短功過，才能信心十足地汲取、借鑒和揚棄，才能形成攝影文化的民族性合力，才能在國際攝壇的競爭中形成優勢。缺乏依據的歷史虛無主義，和對以往一概批評、否定的作法應該有所反省。大量史料已經較為系統、細緻地放在那裏，等待我們去挖掘。這些檔案讓我們認識到前輩們早已取得的成果，也足以讓我們意識到如何藉助前輩們的畢生成就實現新的跨越。這是擺在攝壇更多有識之士面前的重要課題。

2008 年 11 月 15 日，中山大學傳播與設計學院沙飛影像研究中心主任楊小彥在石家莊首屆學術研討會中接受《新京報》記者王夢菁採訪時說：

我們要有歷史眼光。以沙飛等一批攝影工作者所創造的那一段歷史，紅色攝影史，是非常重要的。我們一定要看到這一點。在那個年代，共產黨、左翼、紅色等關鍵詞，無不和那一場民族的救亡，和那一階段國家的重建，有密切的關係。誰都繞不開這一段歷史。同時，由於各種原因，那一段歷史被塵封了，被埋沒了。我們很清楚，我們研討的目的，就是不要忘記那一段歷史，要用一種更加客觀和準確的態度去研究那一段歷史，然後以此為基礎來檢索今天。

紅色是歷史的印記。談紅色影像，並非鼓吹革命，而是借這個歷史上曾經有過的標誌性概念，講述一段值得聽值得看的攝影發展歷程。

紅色影像誕生在動盪的年代，為新中國的誕生立下豐功偉績；這種社會紀實類攝影體裁經歷過歷史的檢驗，回顧一下，對今天的攝影會有許多裨益。對一些人而言，紅色可能是"魔鬼"的顏色。如果你自信義正行端，不妨將魔鬼切開來看看，或許會發現一些有價值的東西，這都是編輯本書的願望。

司蘇實
2012 年 2 月於太原
2012 年 6 月修訂